朵云文库
书画论丛

# 吴趣：
## 沈周绘画与文官鉴藏

秦晓磊 著

上海书画出版社
Shanghai Fine Arts Publisher

# 目 录

# 绪言

明天顺初年，刘珏（1410—1472）寄送沈周（1427—1509）之父沈恒（1409—1477）诗一首，中有"茧纸有书皆晋体，锦囊无句不唐人。新图写就多酬客，美酒沽来只奉亲"[1]之句，颇可见出两人所共享的文艺趣味。暂且不论法书、诗文的宗尚，刘珏、沈恒皆善画，其同辈亲朋中如杜琼（1396—1474）、沈贞（1400—？）等人亦雅善绘事。[2]这群吴门[3]文人醉心于绘画的原因，除"自娱"外，当还有诗中所说的"酬客"之用。

"酬客"应作何解？显然，这与职业画家和顾客间的酬报关系大相径庭。从诗中闲适愉悦的语气，再结合遗存的绘画实物来看，所谓"客"，指的应当是彼此生活方式相近、趣味相投、心灵相通的友人，恰如刘珏与沈恒间的关系一般。而"酬"指的是朋友间的日常交往酬答。诗、书、画一体，以笔墨落实在纸绢上的作品正是吴门文人交往活动中传情达意的重要载体，也是他们风雅生活的一部分。故宫博物院藏杜琼《山水图》轴（图0.1）上自书的题跋，完整地记录了一次以绘画作品"酬客"的情形：

> 予尝写此境为有趣，适陈孟贤、郑德辉二公相访见之。孟贤曰："此幅可，郑公盍求诸？"德辉略无健羡之色。孟贤强之，乃启言，予不敢靳也。（图0.2）

---

[1] （明）刘珏：《寄沈同斋》，《重刻完庵刘先生诗集》卷上，沈乃文主编：《明别集丛刊》第1辑第42册，黄山书社，2013年，第20页。

[2] "此吾吴先达杜东原先生之笔也。先生名琼……同时有刘秋官名珏，沈征君名贞吉、恒吉……皆善画，名品相同……"见杜琼《友松图》卷（故宫博物院藏）卷后文伯仁题跋。

[3] 狭义的"吴门"指明代苏州府城及附郭县吴县、长洲县二地，约即今日苏州城区；广义的"吴门"指明代苏州府全境，约即今日苏州市辖境及上海部分区域。关于"吴门"的含义与变迁，参见单国强：《"吴门画派"名实辨》，《故宫博物院院刊》1990年第3期。若无特别说明，本书皆取狭义之"吴门"。

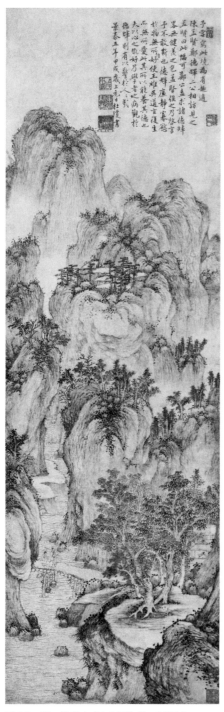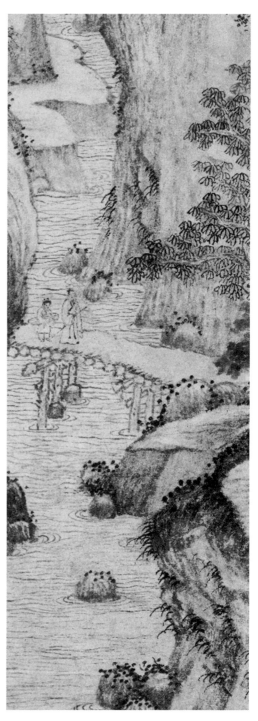

图 0.1　明　杜琼　《山水图》轴　1454 年
纸本设色　纵 122.4 厘米　横 38.9 厘米
故宫博物院藏

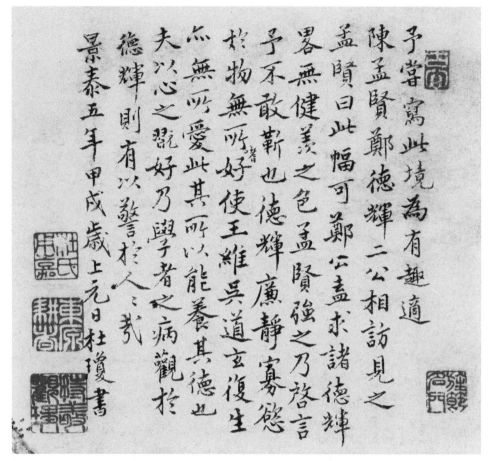

图 0.2 《山水图》轴上的杜琼题跋

从中可以捕捉到吴门文人绘画[4]活动的一些特点。关于作画动机，杜琼仅以"有趣"进行阐述，表明其作画时并无目的性和功利性，当然也就没有明确的赠予对象。景泰五年（1454）元宵节[5]，陈宽（字孟贤）与郑缪（字德辉）一起拜访杜琼。在陈宽的促成下，杜琼在图上书写题跋后，将之赠予郑缪。跋文除言明赠受始末外，还盛赞了郑缪的人品德行。陈宽与郑缪是吴门名儒，约于正统十三年（1448）受聘为苏州府城社

---

[4] 关于"文人画"这一概念的形成、内涵、指涉对象及使用过程中的模糊性、矛盾性等问题，学界多有讨论，参见石守谦：《中国文人画究竟是什么？》，《从风格到画意：反思中国美术史》，生活·读书·新知三联书店，2015年。本书使用"吴门文人绘画"一词，指以沈周、文徵明等人之画风为代表的，区别于宫廷绘画和浙派绘画的绘画风格。

[5] 此图款识为："景泰五年甲戌岁上元日，杜琼书。"见杜琼《山水图》题跋。

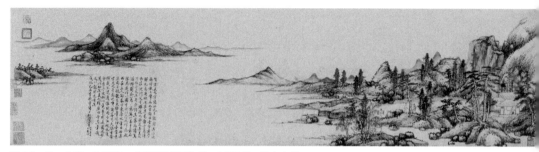

图 0.3　明　杜琼、沈周等　《报德英华图》卷　1469 年　纸本水墨
第一段纵 29 厘米　横 118.5 厘米　第二段纵 28.9 厘米　横 117.6 厘米
故宫博物院藏

学教师[6]，与杜琼等八人于同年结文社[7]。三人皆为明正统至景泰年间（1436—1457）吴门文人群体的核心成员。这一群体的成员皆具有不乐仕进，雅好文艺，享受自适的隐居生活的共性。杜琼作画时所体会并凝结于画面上的"趣"，不但为陈宽、郑镠所感知，而且也为同一地域中生活方式相近的文人群体成员所共晓。以诗、画为载体的"趣"，在这一松散的文艺共同体中彼此分享，成为凝聚成员的精神力量。

　　吴门地区绘画活动所具有的社交属性，在故宫博物院藏沈周、杜琼《报德英华图》卷（图0.3）的制作过程中体现得更为明晰。据杜琼于成化五年（1469）在此图上所作的题跋（图0.4），可知贺甫（字美之）欲以钱财酬报杜元吉治愈其子之病，杜元吉则提出希望得到沈氏父子的画作。贺甫便找来杜琼等人一起去沈宅求画。途径刘珏宅[8]，刘珏先为之作一图。之后，沈周复作一图，杜琼再作一图。沈周的伯父沈贞在杜琼所画的图上稍作补笔。贺甫将三图合为一卷持赠杜元吉。

　　上述两例由多人参与，围绕绘画的制作、受赠进行的社交活动，其得以展开的基础在于为这些文人所共享的生活方式与心灵趣味。认同并试图在生活中体味，在实践中发掘相关趣味的吴门文人逐渐构建出了一种既区别于主流，也有异于其他地域的文化，也即杜琼所说的"趣"。

　　以杜琼、刘珏等人为代表的早期吴门画家所继承的元代文人画风，以及与之匹配的交往方式、生活趣味，自明初至天顺年间（1457—1464），仅为吴门地区及临近

[6]　"社学……经始于正统丁卯之秋，落成于戊辰之冬。礼聘闻儒郑镠德辉、陈宽孟贤以主师席。"见（明）王鏊：《姑苏志》卷二十四，《景印文渊阁四库全书》第 493 册，台北商务印书馆，1986 年，第 444—445 页。

[7]　"十三年戊辰，与诸儒结社。徐用理、陆康民、王敏道、陈孟贤、王孟南、郑德辉、贺美之，与先生凡八人。"见（明）沈周：《杜东原先生年谱》，《沈周集》，汤志波点校，浙江人民美术出版社，2013 年，第 1490 页。

[8]　刘珏为长洲县相城人，时已致仕还乡。刘珏居北雪泾，此地距沈周家族世居的西庄不远。参见陈正宏：《沈周年谱》，复旦大学出版社，1993 年，第 59 页。

图 0.4　《报德英华图》卷上的杜琼题跋

地域一小部分不谋求正途发展的文人及其友人所接受和喜爱。尽管有如王绂（1362—1416）、谢缙等活动于京师者，因凭借其职业圈、社交圈而发展出新的受众，其中虽也有地位尊崇的翰林学士，[9]然而这一脉的画风始终处于边缘位置，关注度和受众群体都十分有限。或缘于此，在两京地区谋求职业发展的吴门及邻近地区者，有不少并未取法本地的绘画传统，而是以占据画坛主流且在当时受众更为广泛的院体画风作为师法对象，如沈遇[10]、马轼[11]等人便为典型。

# 一、沈周的画史地位与既有研究成果

由于沈周[12]的出现，上述情形在成、弘年间（1465—1505）逐渐发生了变化。吴宽称沈周"身处乎一邑，名扬乎两都"[13]，王鏊称沈周"近自京师，远至闽、浙、川、广，无不购求其迹，以为珍玩"[14]。沈周绘画所受欢迎的程度改变了吴门绘画[15]长期以来在小圈子内部交流欣赏的状态。认可并欣赏吴门绘画趣味的受众不断扩展，从而突破了吴门绘画发展的地域限制，并因此部分扭转了元末文人画风自明初以来所处的边缘位置。

---

[9] 王绂所作《凤城饯咏图》轴（台北故宫博物院藏）上，有多位永乐时期（1403—1424）翰林院文官的题跋。参见本书上编第三篇第三节。

[10] "沈遇……吴县人……马夏浅绛，李唐深色，种种能之。摹赵伯驹，至能乱真。"见（清）徐沁：《明画录》卷二，于安澜编：《画史丛书》第3册，上海人民美术出版社，1963年，第25页。

[11] "马轼……嘉定人……画宗郭熙。"见（清）徐沁：《明画录》卷三，于安澜编：《画史丛书》第3册，第29页。

[12] 沈周画史地位的确立，始自明中后期。王穉登称其，"绘事为当代第一"。见（明）王穉登：《吴郡丹青志》，于安澜编：《画史丛书》第4册，第1页。董其昌题沈周画册云："写生与山水，不能兼长……我朝则沈启南一人而已。"见（明）董其昌：《画禅室随笔》，叶子卿点校，浙江人民美术出版社，2016年，第81-82页。《明史》称沈周"尤工于画，评者谓为明世第一"。见（清）张廷玉等：《明史》卷二百九十八，中华书局，1974年，第7630页。

[13] （明）吴宽：《沈启南象赞（作人钟希哲写）》，《家藏集》卷四十七，《景印文渊阁四库全书》第1255册，台北商务印书馆，1986年，第434页。

[14] （明）王鏊：《石田先生墓志铭》，《王鏊集》，吴建华点校，上海古籍出版社，2013年，第411页。

[15] "吴门画派"的概念，最早由董其昌提出，见《南村别墅图》册（上海博物馆藏）题跋。晚明时出现了"吴派"一词。"王问……最得山水间趣，但笔墨稍落南路。虽为吴人，不入吴派。"见（明）朱谋垔：《画史会要》卷四，《景印文渊阁四库全书》第816册，第543页。有关"吴门画派""吴派"及相关概念的辨析，见单国强：《"吴门画派"名实辨》，《故宫博物院院刊》1990年第3期。笔者认为，凡称画派者，需有沿袭的图式和风格。就此而言，文徵明对于"吴门画派"的贡献或许更大，但沈周对于吴门地区绘画发展的影响力不容忽视，下文将使用"吴门绘画"这一更为客观和中立的词汇，其含义是指吴门地区的绘画。

与杜琼、刘珏等前贤相比，沈周绘画的个人特色突出，在主题、风格等方面对吴门绘画传统进行了诸多开拓。他于园林图、别号图、纪游图、实景山水等吴门特色画题上所作的实践，为文徵明、唐寅等后学开辟了方向。其发展出细笔、粗笔两种典型风貌后，仍不断推进笔墨、风格的实验与创新，更涉足青绿山水、花鸟画、蔬果画等原先师长们较少涉足的领域，使原本小众而具吴门地方特色的绘画风格、样式受到广泛关注。使之在南、北两京等重要政治文化区域乃至全国各个地区普遍流行并产生影响力，正是沈周对吴门绘画和文人绘画的贡献所在。在沈周之后，原本只流行于吴门地区的文人绘画所赖以生存的社会和文化空间大大扩展了。[16]

沈周所占据的重要历史空间及其绘画的巨大影响力，促使现代学者不断投入精力，对其人其艺进行多方面的挖掘与阐释。无论是对沈周家世、生平、交游[17]、画风渊源、绘画分期、后世影响[18]等的梳理，还是对其绘画中某一类型、题材、图式[19]或

[16] Chi-ying Alice Wang, *Revisiting Shen Zhou(1427–1509): Poet, Painter, Literatus, Reader*, Ph.D.dissertation, Indiana University, 1995, pp. 274-275.

[17] 主要探讨沈周家世生平、艺术活动与交游的著述有：【日】中村茂夫：《沈周—人と艺术》，（东京）文华堂书店，1982年；林树中：《从新出土沈氏墓志谈沈周的家世与家学》，《东南文化》1985年；陈正宏：《沈周年谱》，复旦大学出版社，1993年；阮荣春：《沈周》，吉林美术出版社，1996年；王荣民：《从〈石田稿〉看沈周的交游》，《文献》1999年第2期；陈根民：《沈周与宰执宦僚交游考》，《杭州师范学院学报（社会科学版）》2002年第6期；陈阶晋：《沈周的艺术渊源与交游——以展品选件为例》，陈阶晋等编《明四大家特展：沈周》，台北故宫博物院，2014年；徐慧：《沈周官宦之交的多重意涵探析》，《唐都学刊》2015年第3期；徐慧：《雅聚——沈周文人圈研究》，国家图书馆出版社，2015年；吴建华：《〈震泽集〉所记王鏊与沈周往来的诗文及其情感》，《中国书画》2016年第10期。

[18] 主要围绕沈周作品、画风演进分析其绘画渊源及后世影响，叙述其绘画成就的著述有：Richard Edwards, *The Field of Stones: A Study of the Art of Shen Chou(1427–1509)*. Freer Gallery of Art. Oriental Studies No.5, Washington: Smithsonian Institution, 1962；【美】高居翰：《江岸送别：明代初期与中期绘画(1368－1580)》，夏春梅等译，生活·读书·新知三联书店，2009年(James Cahill, *Parting at the Shore: Chinese Painting of the Early and Middle Ming Dynasty, 1368- 1580*, New York and Tokyo: Weatherhill, Inc., 1978)，第64－91页；方闻：《心印：中国书画风格与结构分析研究》，李维琨译，上海书画出版社，2016年(Wen C. Fong, *Images of the Mind: Selections from the Edward L. Elliott Family and John B. Elliott Collections of Chinese Calligraphy and Painting*, Princeton: Princeton University Press, 1984)，第183－190页；Kathlyn Lannon Liscomb, *Early Ming Painters: Predecessors and Elders of Shen Chou(1427-1509)*, Ph.D.dissertation, The University of Chicago, 1984；【美】李铸晋：《沈周早年的发展》，故宫博物院编：《吴门画派研究》，紫禁城出版社，1993年；【日】铃木敬：《中国绘画史·下(明)》，吉川弘文馆，1995年，第151－184页；单国强：《沈周的生平和艺术》，单国强编著：《沈周精品集》，人民美术出版社，1997年；【日】板仓圣哲：《沈周早期绘画制作之仿古意识——以〈九段锦图〉册为中心》，邱函妮译，苏州博物馆：《苏州文博论丛2013年（总第4辑）》，文物出版社，2013年；陈韵如：《我在丹青外——沈周的画艺成就》，陈阶晋等编：《明四大家特展：沈周》，台北故宫博物院，2014年。

[19] 按画科对沈周绘画进行研究的著述有：肖燕翼：《沈周的写意花鸟画》，《故宫博物院院刊》

具体作品的个案研究与真伪考辨[20]的研究，都成果颇丰。

自1990年故宫博物院召开"吴门绘画国际学术讨论会"，围绕吴门画家、画风、画作等多个议题进行讨论[21]以来，有关沈周及其绘画的专著及硕博士论文一直处于层出不穷的状态。[22]关于沈周的个人专题展分别于2012年至2013年、2014年在苏州、台北展出，两次展览皆出版了沈周画集[23]，苏州博物馆还举办了学术研讨活动。沈周及其绘画研究的热度可见一斑。近年来，两种点校本《沈周集》[24]的出版也足见对沈周的关注并不限于美术史学界。[25]

关于沈周绘画风格的形成、画史地位的取得，其绘画何以成为吴门绘画趣味向外传播的关键一环，既有的研究多从美术本体出发，从沈周对本地绘画传统的继承与改

---

1990年第3期；吴刚毅：《沈周山水绘画的风格与题材之研究》，中央美术学院2002年博士学位论文；Ann Elizabeth Wetherell, *Reading Birds: Confucian Imagery in the Bird Paintings of Shen Zhou(1427-1509)*, Ph.D.dissertation, University of Oregon, 2006. 按题材、图式对沈周绘画进行研究的著有：Ma Jen-Mei, *Shen Chou's Topographical landscape*, Ph.D.dissertation, University of Kansas, 1990；俞丹：《沈周"送别图"研究》，华东师范大学2014年硕士学位论文；邢亚妮：《沈周雅集题材山水画研究》，渤海大学2016年硕士学位论文。

[20]　对沈周画作进行真伪考辨与个案研究的著述有：王正华：《沈周〈夜坐图〉研究》，台湾大学1989年硕士学位论文；Kathlyn Liscomb, *The Power of Quiet Sitting at Night: Shen Zhou's(1427- 1509) Night Vigil*, Monumenta Serica, Vol. 43(1995), pp. 381- 403；刘梅琴、王祥龄：《沈周〈夜坐图〉与庄子〈齐物论〉思想研究》，《故宫学术季刊》1996年第14卷第2期；纪中英：《〈东庄图册〉的艺术特色及其影响》，南京师范大学2008年硕士学位论文；庞鸥：《水木清辉〈东庄图〉》，《荣宝斋》2003年第5期；吴雪杉：《城市与山林：沈周〈东庄图〉及其图像传统》，《中国国家博物馆馆刊》2017年第1期；黄晓、刘珊珊、周宏俊：《明代沈周〈东庄图〉图式源流探析》，《风景园林》2017年第12期；吴刚毅：《沈周赠吴宽送别图之研究》，《中国美术研究》2018年第1期。

[21]　研讨会收录的论文后结集出版，即故宫博物院编：《吴门画派研究》，紫禁城出版社，1993年。

[22]　除前文已提及的著述外，还有：Chi-ying Alice Wang, *Revisiting Shen Zhou(1427-1509): Poet, Painter, Literatus, Reader*, Ph.D.dissertation, Indiana University, 1995；Chun-yi Lee, *The Immortal Brush: Daoism and the Art of Shen Zhou(1427-1509)*, Ph.D.dissertation, Arizona State University, 2009；罗中峰：《沈周的生活世界》，中国美术学院2011年博士学位论文；娄玮：《石田秋色：沈周家族的兴盛与衰落》，（台北）石头出版股份有限公司，2012年，等等。

[23]　苏州博物馆编：《石田大穰：吴门画派之沈周》，古吴轩出版社，2012年。陈阶晋等编：《明四大家特展：沈周》，台北故宫博物院，2014年。

[24]　一为张修龄、韩星婴点校，上海古籍出版社2013年6月出版；一为汤志波点校，浙江人民美术出版社2013年8月出版。

[25]　文学研究领域亦视沈周为明中期吴中派文学的发端，有不少涉及其诗歌创作特色与接受的著述，如：黄卓越：《明中期的吴中派文学：地域、传统与新变》，《明中后期文学思想研究》，北京大学出版社，2005年；徐楠：《明成化至正德间苏州诗人研究》，社会科学文献出版社，2010年；徐楠：《认同与曲解——论茶陵派对沈周的评价及相关问题》，《文艺研究》2010年第5期。对沈周诗歌研究的情况，亦可参见徐慧、石芳：《沈周研究述评》，《中国诗歌研究动态》2009年第1期；汤志波：《跋》，汤志波、秦晓磊主编：《沈周六记》，浙江古籍出版社，2020年。

造等角度进行考察，分析他对图式、风格、题材等方面的推进[26]，接受环节及外部力量的作用尚待细致检视。

## 二、本书的视角：作为重要观众的文官鉴藏群体

尽管文人画家强调作画只求"自娱"，但正如前文指出的那样，文人绘画所具有的社交属性使得这些绘画并不缺乏在朋友间被展示、赠送和交换的机会，或是成为结交新朋友的契机。由文人画家制作的作品，在题材、风格、图式、笔墨等的选择上，或许不像宫廷画家、职业画家那样直接受制于皇帝或某位赞助人的好尚，但仍旧受到所属圈子的审美趣味及重要观众的深刻影响。本书即由此出发，试图通过具体案例，讨论沈周绘画之鉴藏群体中的重要力量对画家在画题、图式、风格等方面的影响。

在前辈学者中，柯律格（Craig Clunas）从社会互动的角度出发，分析了文徵明的绘画在其社交活动中所承担的"礼物"功能[27]；石守谦讨论了在15世纪中叶的苏州地区，绘画与文人隐居生活的关系，及其在隐居文人生计中扮演的角色[28]。上述将文人的绘画作品置于鉴藏网络、文人生活中进行观察的研究，给予笔者一定启发。业师尹吉男对士大夫文官文化与美术史发展的宏观思考与个案研究[29]，石守谦近著《山鸣谷应：中国山水画和观众的历史》，从画家与观众互动的视角重新书写山水画发展的历史[30]，皆为本书的思考路径及具体写作提供了参考与范例。具体到对沈周绘画的研究上，王寄瀛（Chi-ying Alice Wang）和石守谦曾先后注意到观众的作用。王寄瀛认为沈周通过绘画营造了一个社交空间，观众可以通过在画面上题诗来补充并完成作品[31]。石守谦则关注到"作者—观者"的关系如何影响到沈周对画面的调整，从而对

---

[26] 吴刚毅的《沈周山水绘画的风格与题材之研究》即尝试从沈周山水画的风格与题材入手，讨论沈周绘画成就之取得的内在条件。

[27] 【英】柯律格：《雅债：文徵明的社交性艺术》，生活·读书·新知三联书店，2012 年（Craig Clunas, *Elegant Debts: The Social Art of Wen Zhengming*, London: Reaktion Books, 2004）。

[28] 石守谦：《隐居生活中的绘画——十五世纪中期文人画在苏州的出现》，《从风格到画意：反思中国美术史》，生活·读书·新知三联书店，2015 年。

[29] 尹吉男：《贵族、文官、平民与书画传承》，《书法》2015 年第 11 期。尹吉男：《政治还是娱乐：杏园雅集和〈杏园雅集图〉新解》，《故宫博物院院刊》2016 年第 1 期。

[30] 石守谦：《山鸣谷应：中国山水画和观众的历史》，（台北）石头出版股份有限公司，2017 年。

[31] Chi-ying Alice Wang, *Revisiting Shen Zhou(1427-1509): Poet, Painter, Literatus, Reader*, Ph.D.dissertation, Indiana University, 1995, pp. 250-269.

绘画本身，包括主题、图式、风格等方面产生影响。[32]

据吴宽（1436—1504）所言，一位普通的吴门人氏名陆汝器者，便收藏有百余幅沈周画作，且题材全面。[33]结合王鏊（1450—1524）的记述，沈周在世时，他的绘画就非常受欢迎，且他本人极具亲和力，对求画者一视同仁，哪怕是商贩或农人前来求索，也都概不拒绝[34]，故绘画流布甚广。由此来看，沈周绘画的鉴藏群体，除在地域上分布广阔外[35]，应也涵盖了士、农、工、商四民社会的多个阶层。

传统文化在明代，尤其是明代中后期经历了一个再次大众化的过程。[36]不过，从明代社会发展的整体态势来看，在沈周主要活动的成化、弘治年间，仍是政治精英主导文化的格局。只要看看此时文坛领袖李东阳（1447—1516）的宰辅身份便可明了："弘治时，宰相李东阳主文柄，天下翕然宗之。"[37]在正德年间以前，尚不具备相应的社会条件产生如谢榛（1495—1575）一般以布衣身份闻名诗坛者。在晚明文化舞台上扮演了重要角色的商人、市民等大众力量此时虽有所显现，但此时尚为潜流，遑论形成自身的文化影响力。

沈周终身隐居，以布衣身份终老，但他的朋友中不乏入仕者。[38]以吴宽、王鏊等为代表的吴门籍高级文官，是沈周绘画的重要支持者。他们利用供职于宫廷的便利，能够帮助沈周在同僚中发展潜在的观众，同时扩大沈周在北京的声望，即便沈周从未去过北京。[39]在吴门籍文官的引荐下，沈周与明中期政坛、文坛上的重要人物，一些既非吴门籍又未曾在吴门为官者，如李东阳、杨一清（1454—1530）、程敏政（1446—1499）等人建立起交往，并长期保持互动。沈周为这类翰林院出身的高级文官作画颇多，他们对沈周笔下具有浓郁地方特色的绘画也颇为欣赏。鉴于作为政治精

---

[32] 石守谦：《沈周的应酬画及其观众》，《从风格到画意：反思中国美术史》，生活·读书·新知三联书店，2015年。

[33] "阊门陆汝器以所得图画示予，不啻百十幅。凡山水、草木、禽兽、果蓏、蔬菜无所不备……"见（明）吴宽：《跋陆翁所藏石田画后》，《家藏集》卷五十四，《景印文渊阁四库全书》第1255册，第494页。

[34] "先生高致绝人，而和易近物。贩夫牧竖持纸来索，不见难色。或为赝作求题以售，亦乐然应之。"见（明）王鏊：《石田先生墓志铭》，《王鏊集》，吴建华点校，上海古籍出版社，2013年，第410—411页。

[35] "近自京师，远至闽、浙、川、广，无不购求其迹，以为珍玩。"见（明）王鏊：《石田先生墓志铭》，《王鏊集》，吴建华点校，上海古籍出版社，2013年，第411页。

[36] 参见商传：《明代文化史》，安徽文艺出版社，2019年，第30—34页。

[37] （清）张廷玉等：《明史》卷二百八十六，中华书局，1974年，第7348页。

[38] 参见本书下编第一篇第二节及附录：沈周与文官交往年谱。

[39] Ann Elizabeth Wetherel 指出这一点，见 Ann Elizabeth Wetherel, *Reading Birds: Confucian Imagery in the Bird Paintings of Shen Zhou(1427—1509)*, Ph.D.dissertation, University of Oregon, 2006, p. 47.

英的文官群体在文化活动上的影响力，以及他们见证并参与沈周绘画活动的程度，在沈周绘画的鉴藏群体中，文官尤其是处于政治活动中心的南北两京文官，是格外值得关注的。

沈周生长于吴门，故其绘画与吴门文化的关系也一向为学者所关注。有论者从吴门的历史文化、地理风貌、绘画传统，以及当地文人的生活、交往方式等方面去探讨沈周绘画面貌的形成。[40]在沈周横跨半个世纪的绘画生涯中，他所生活的吴门地区正处于一个文化重新开始繁荣的时期。吴门文化在经历了明初的萧条后，得以重新焕发活力，与吴门精英意图重建和发扬吴门文化传统的活动息息相关。[41]作为吴门文化精英群体的成员，沈周亦积极投身于这一事业。他的绘画实践，可由此被重新观察：沈周从对元四家笔法的学习中发展出自身笔墨风格，可视为对本地绘画传统的整理与重塑；其绘画中典型的水乡风光、地方胜景与徜徉其间的文士，亦可视作对吴门地理与人文景观的视觉化呈现。

沈周笔下反映吴门地域文化的绘画作品受到了文官群体的推重，而彼时在两京地区流行的，仍是主要体现宫廷和贵族文化趣味的院体和浙派画风。自明朝开国以来，这一脉遥接两宋院画的风格，始终占据画坛主流；在沈周出现后，情势逐渐发生变化，最终以吴门绘画的独领风骚与院体、浙派绘画逐渐退出历史舞台而告一段落。[42]吴门绘画从一种地方特色浓厚，相对边缘、小众的文化趣味走向主流文化的过程，也是沈周凭借自身绘画艺术与政治精英展开对话的过程。因此，从文官鉴藏群体这一视角出发，除了能够对沈周及其绘画产生新的理解外，将文官鉴藏群体对沈周绘画的鉴藏、品评行为及作用一并考虑进来，或许也会对吴门绘画从起初与院体、浙派绘画分庭抗礼发展到取而代之的过程产生更加全面的认识。

# 三、本书的问题与结构

在沈周的绘画生涯中，文官鉴藏群体一直作为一股不容忽视的力量存在着。他们兼具朋友、赞助人、合作者、观众、传播者等多重身份，在不同场合扮演着不同的角

---

[40]　罗中峰的《沈周的生活世界》，即属此类。

[41]　石守谦：《〈雨余春树〉与明代中期苏州之送别图》，《风格与世变：中国绘画十论》，北京大学出版社，2008年，第246—253页。

[42]　石守谦：《隐居生活中的绘画——十五世纪中期文人画在苏州的出现》，《从风格到画意：反思中国美术史》，生活·读书·新知三联书店，2015年，第221页。

色。围绕绘画作品，沈周与文官鉴藏群体建立并保持着交往互动的关系。本书主要讨论这一关系对沈周绘画及其本人的影响，以及对绘画史发展和写作的影响。

全书分为上、下两编。上编围绕具体作品展开，讨论沈周绘画在主题、图式、风格上的探索与新变，以及文官鉴藏群体在其中或隐或显的作用，比如沈周是如何构建画面以适应文官对绘画的品位与需要的；文官又如何阅读和回应沈周的绘画并参与到画作意涵的建构中。

上编第一篇从文官鉴藏的视角，重新检视沈周《东庄图》册（南京博物院藏）的制作过程与画面元素的选择。作为吴宽家族产业的东庄，在李东阳所作《东庄记》、沈周所绘《东庄图》等文与图的宣扬下，跻身于明中期苏州名园之列，被记录在《姑苏志》中。尽管《东庄图》制作于吴门，描绘的是位于吴门的园林，且对明中后期吴门园林图的发展产生深刻影响，但其预设的观众群体却是身处北京的高级文官。围绕东庄，吴宽家族营建的实景、文官们的歌咏文字、沈周绘制的图像形成复杂交错的关系。本书从梳理实景、文字、图像三者间的关系入手，将《东庄图》置于吴宽塑造、传播故园东庄的文化意涵这一原初制作情境和观看情境中进行观察，重新思考《东庄图》图像意涵的传达与构建，以及不同主体在这一过程中发挥的作用。

第二篇以沈周《庐墓图》卷（故宫博物院藏）为核心，讨论茔域山水画这一为学界所忽视的绘画类型及与其最重要的受众——文官群体间的关系。从文献记载来看，茔域山水画至晚出现于元代初期，自元末至沈周生活的明代中期颇为流行。明中期，茔域山水画的受众以宦游在外的官员居多，制作与使用茔域山水画的行为和明代文官省墓制度及"忠孝一体"的政治文化语境息息相关。图绘成后的观看与题跋，既是文官群体间获得情感和思想认同的方式，具有凸显"忠孝相资"的意义，也暗含了对图绘父母墓这一孝行之回报的期许。沈周《庐墓图》亦是官员孝思文化的产物。

第三篇从沈周《盆菊幽赏图》卷（辽宁省博物馆藏）出发，讨论山水雅集图式的形成与传播，及以北京文官为代表的受众对这一图式所蕴含的江南趣味的接受。有异于传统雅集图以人物活动为画面核心的图像模式，明代初中期以来在江南地区出现的新型山水雅集图，将刻画重心放在对雅集环境的描绘与氛围的塑造上。相较于北京地区更为流行的，以谢环《杏园雅集图》卷为代表的传统雅集图式，文官们看待与回应这一来自吴门的新生事物的方式，也部分反映了他们对于相关文化趣味的接受。

以上三篇主要涉及沈周绘画的主题与图式，接下来的三篇则与风格的联系更为紧密。第四篇讨论沈周早期绘画风格转型及吴门致仕文官群体的潜在作用。沈周画风存在由"细"向"粗"的转变，在其四十岁前后的画作中，已有用笔严谨细密与率意粗放两种不同面貌，反映出沈周向粗简笔墨风格转型的尝试与成效。始于沈周绘画生涯

早期的画风转型，既源于画家的人生选择及艺术目标，也受到明代初中期画坛占据主流地位的浙派画风的潜在影响。吴门致仕文官群体在这个过程中也发挥了一定的助力作用。

第五篇分析沈周取自"吏隐"主题，应作于其绘画生涯中期的《沧洲趣图》卷（故宫博物院藏）。通过画面对比，讨论其对吴镇《仿荆浩〈渔父图〉》卷（美国佛利尔美术馆藏）等前代画作的借鉴，剖析吴镇在沈周学习董源、巨然等前代大师过程中所扮演的角色。结合画作主题与引首、题跋书写者柳楷、李东阳的政治身份，判断此作的受画人很可能也是一位在京任职的文官，并据此推测沈周在画意、风格等的选择上所要传递给观者的信息。

第六篇讨论沈周晚年在蔬果题材绘画上的创新。结合沈周蔬果画作品、画跋及相关诗文等来看，"观物"当是理解沈周对于蔬果题材绘画之兴趣与实践的核心概念。故从沈周观物思想与实践之形成出发，梳理沈周蔬果画在形式、风格、意涵上的创新及其内在联系，分析其对法常画风的重塑，进而讨论沈周对明中期蔬果画及相关写意风格复兴与发展的贡献。"观物"自宋代以来便是理学的重要概念，明代初中期以吴与弼、陈献章等人为代表的理学家进一步充实其理论与实践，相关思想也受到与沈周及同时代文官群体的重视。通过对沈周蔬果画的讨论，能够观察为某一时代士人所共享的、相对抽象的思想，是如何经由实践转化而对具体绘画的制作方式及风格选择产生影响，进而对美术史发展产生影响的。

本书下编检视沈周与文官鉴藏群体以绘画作品为核心之交往互动的展开。第一篇主要论述沈周如何借助文人绘画的交往属性，与文官群体建立交往。明中期，苏州府尤其是吴门地区士子在科举上的成功，向明代国家机构输送了更多数量的文官。在他们的居间作用下，以诗、书、画，尤其是绘画为媒介，沈周得以与更广泛地域的文官群体建立起联系。

第二篇讨论了文官鉴藏群体欣赏、评价沈周绘画的具体方式，以及相关行为对沈周声名的影响。文官群体对沈周投赠绘画之举的回应、鉴藏沈周绘画的情境，也即文官鉴藏群体作为观众的反馈，经由作品与画家的间接互动，是对沈周绘画实践产生影响的重要渠道。明中期文官群体在文化上具有较强的主导力，官员因升迁考满等也具有较大的流动性，他们对沈周绘画的重视，除深刻影响了其他社会阶层看待沈周及其绘画的眼光外，也加速了沈周画名的传播。

第三篇讨论文官鉴藏群体欣赏、评价沈周绘画的具体内容，及其与沈周画史形象塑造间的关系。文官群体对沈周绘画的品评、对沈周本人的态度，一方面对沈周在画题、风格的选择上发挥了具体而微的作用，另一方面也与绘画作品合力，印证并强化

了沈周作为文人画家、吴门画家领袖及隐士的形象，从而影响了沈周画史地位的确立及美术史的书写。

本书附录为沈周与文官交往年谱，综合既有的研究成果，并爬梳诗文、存世画作、著录文献中的线索，将沈周与文官的交往情况，尤其是围绕诗、画作品交往的细节进行编年，试图勾勒出与沈周有往还的文官鉴藏者之群像，还原其参与沈周日常生活与绘画实践的轨迹。此部分可视为本书的基础文献与正文的立论背景。年谱中他人已有的成果皆注明出处而不作论证，笔者自己的考证则略作展开并抄录原始文献，总体以简明为原则。

笔者并非忽视沈周在绘画艺术上的天才与创造力。事实上，越是思考沈周的绘画艺术与人生选择，越对其在路途关键时刻的取舍充满敬意，只是作为社会性存在的人，总归要与其生活的社会、时代对话，才能够有机会将个性与造诣刻嵌在历史发展与变迁的脉络之中，从而成为历史空间中无法忽略的存在，沈周就是这样的存在。因此，本书始终试图并不仅仅从美术史的内部出发去思考沈周及其绘画艺术，而是想要从他与其他社会文化力量展开对话的过程出发，揭示他如何将艺术品格的发展嵌入到历史的纹路中去；亦尝试从吴门文化发展史的角度，为沈周及其绘画艺术寻求定位。

近年来，受到跨学科思路的影响及其他学科不同程度对美术史的介入，关于美术史的内向观和外向观、学科边界、回归本体等议题的讨论日趋激烈。尽管上、下编各篇由于具体内容的差导，所用方法不尽相同，但总体来说，本书虽采用外在的观察视角，却始终立足于回归美术史及美术作品本身，尝试回答关于主题、风格、图式等本体问题，以期推进对于具体绘画作品及画家本人的认识。

如果本书所讨论的内容，能够为在等级社会中，地方的、边缘的、小众的文化趣味如何与政治精英展开对话，并借助其力量跃升至主流提供一个生动的案例，或是对未来进一步研究、认识沈周及其绘画起到一点抛砖引玉的作用的话，则笔者心满意足矣。

上编

# 文官的家业：沈周《东庄图》再思

尽管《东庄图》（图1.1.1）上并没有沈周的款识或印章，但此册是沈周为吴宽所绘，描绘的是其故园东庄的景色，已成为晚明以来的共识。无论是晚明的董其昌（1555—1636）[1]，还是当代的学者们[2]，都将此作置于园林绘画的发展脉络中观察其对前代图式的继承与对吴门绘画的启发。东庄是真实存在过的庄园，亦不乏透过图像复原东庄实景的尝试。[3]

不过，《东庄图》绝非对景写生，其与东庄实景的关系尚需重新审视。虽然《东庄图》对吴门画坛影响深刻，但其所预设的主要观众却非吴门本地人，而应是北京的文官群体。倘若吴宽不曾入仕为官，或许就不会有这件作品的存在。请李东阳及翰林院的同僚作诗文记叙家乡故园，由沈周绘制相关图像，吴宽的做法并非孤例。取得功名，进而步入仕途的士子，邀请同僚歌颂家山、故园，发掘出生之地所具有的精神内涵，是明中期较为普遍的现象[4]，其中亦不乏如吴宽一样请画家作图的。《东庄图》可说是吴宽塑造和传播故园东庄之文化意涵行为的一部分，故其在图式上的继承与创新，也应在这一层面上被重新理解。

---

[1] "白石翁为吴文定公写《东庄图》二十余幅……虽李龙眠〈山庄图〉、鸿乙〈草堂图〉不多让也。"见《东庄图》董其昌题跋。

[2] 庞鸥：《水木清辉〈东庄图〉》，《荣宝斋》2003年第5期。[美]高居翰、黄晓、刘珊珊：《不朽的林泉：中国古代园林绘画》，生活·读书·新知三联书店，2012年。吴雪杉：《城市与山林：沈周〈东庄图〉及其图像传统》，《中国国家博物馆馆刊》2017年第1期。黄晓、刘珊珊、周宏俊：《明代沈周〈东庄图〉图式源流探析》，《风景园林》2017年第12期。

[3] 相关研究不但使东庄在苏州城内曾经占据的地理空间越发明晰，更有试图复原东庄规划图，讨论东庄诸景之营建所反映的明中期园林造景特色等议题，参见顾凯：《明代江南园林研究》，东南大学出版社，2010年，第36—40页；郭明友：《明代吴宽东庄园林景境图考》，《新建筑》2017年第4期；庄乾梅、刘晓明：《论〈东庄图册〉中园林意象与意境的艺术再现》，《中国园林》2018年第9期。

[4] 这类情况颇多，如李东阳为易舒诰作《月桥诗序》，为杨廷和作《留耕轩记》，见(明)李东阳：《李东阳集》，周寅宾、钱振民校点，岳麓书社，2008年，第984—985页、第1013—1014页；倪岳为谢铎作《缒山三亭记》，为傅瀚作《种德堂诗序》，见(明)倪岳：《青溪漫稿》卷十六、卷十七，《景印文渊阁四库全书》第1251册，台北商务印书馆，1986年，第203—204页、第220—221页。

图 1.1.1　明　沈周　《东庄图》册（共二十一开）　纸本设色
各纵 28.6 厘米　横 33.0 厘米　南京博物院藏

# 一、东庄与《东庄记》

　　东庄是吴宽位于苏州府城东部的家园。据吴宽记述，可大致还原其营建始末。东庄所在地本为吴氏旧业所在，自明初便处于荒废的状态。东庄的营建始于其父吴融，其弟吴宣后加入其中。吴融、吴宣相继故去后，吴宣之侄、吴宽之侄吴奕继续维护和营建东庄。可知东庄的营建经历了吴家三代人之手。[5]其间东庄经历了从无到有的过程，景观应当有不少变化。《东庄图》描绘的东庄，是哪个时期的东庄呢？

　　现存《东庄图》无年款，根据"续古堂"一页（图1.1.2）中吴融的遗像，可以将绘制年代的上限锁定在成化十四年（1478）后；另据每页右侧篆书题名书写者李应祯的卒年，可将绘制年代下限锁定在弘治六年（1493）之前。[6]《东庄图》呈现的面貌，与沈周这一时期的画风吻和。吴宣卒于成化二十一年（1485）[7]，此后东庄应

---

[5]　《先考封儒林郎翰林院修撰府君墓志》："府君既孤……当是时，所居城东，遭世多故，邻之死徙者殆尽。既荒落不可居……府君既以勤俭谨畏，拓其家以大，而城东旧业，然未尝一日敢忘，而不经理之。晚岁益种树结屋，为终老之图，因自号东庄翁。"《东庄奉安先考画像祝文》："东城之下，先世所基。嗟嗟，府君实生于斯。迨长西徙，门户独持。每念旧业，东望兴悲。乃修乃复，有年于兹。树有桑柳，屋有茅茨。有庭有庑，有园有池。本原之地，有大其规。东庄自号，用表孝思。"《题东庄记石刻后》："先侍郎府君治东庄时，吾弟原辉实往助之。府君既不幸即世，而原辉继亡，亦幸有子奕稍长，能守旧业。"见（明）吴宽：《家藏集》卷六十一、卷五十六、卷五十五，《景印文渊阁四库全书》第 1255 册，第 574 页、第 521 页、第 507 页。

[6]　吴雪杉：《城市与山林：沈周〈东庄图〉及其图像传统》，《中国国家博物馆馆刊》2017 年第 1 期。

[7]　黄约琴：《吴宽年谱》，兰州大学 2014 年硕士学位论文，第 60 页。

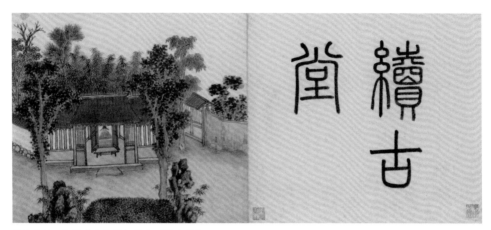

图 1.1.2　沈周《东庄图》册之"续古堂"

归吴奕管理。沈周描绘的是吴宣时期的东庄还是吴奕时期的东庄？可能都不是。成化十四年（1478）至弘治六年（1493）间，吴宣、吴奕对东庄作了哪些建设工作已不得而知，可以确知的是，吴宽在成化十一年（1475）至成化十四年（1478）丁父忧期间，于"家之东偏"的半亩隙地里种竹、构亭，名之曰"医俗亭"，并写下了名篇《医俗亭记》。[8]吴宽自言饮食起居，乃至举手投足都不离此亭。这自然是夸张的说法，但医俗亭确系吴宽居家时的住处，在沈周等人的记述中可以得到印证。[9]不过，现存《东庄图》中并无此亭此景。董其昌言《东庄图》原本有二十四开[10]，那么此景会在遗失的三开中吗？从现存邵宝（1460—1527）、吴俨（1457—1519）、石珤（1465—1528）等人题咏东庄诸景的诗作中，皆无医俗亭一景来看，可能是沈周并未以之入画。[11]

　　目前所见对东庄景观最早的记录，是李东阳作于成化十一年（1475）秋七月既

---

[8]　如吴宽曾临怀素《自叙帖》，他自书款识为："成化十四年四月望日，吴宽在医俗亭书。"见（明）赵琦美：《赵氏铁网珊瑚》卷一，《景印文渊阁四库全书》第 815 册，第 288 页。《医俗亭记》，见（明）吴宽：《家藏集》卷三十一，《景印文渊阁四库全书》第 1255 册，第 242 页。

[9]　"雨夜止宿图……鲍翁吴先生知予雨中岑寂，以书见招。相与道旧竟日，且留医俗亭……"见（清）缪日藻：《寓意录》卷三，《丛书集成续编》第 95 册，（台北）新文丰出版公司，1989 年，第 342 页。史鉴言访吴宽于修竹书馆，或是医俗亭的别称。《夜宿吴原博修竹书馆时与玉汝别》，见（明）史鉴：《西村集》卷二，《景印文渊阁四库全书》第 1259 册，第 711 页。

[10]　"白石翁为吴文定写《东庄图》，原有二十四幅……"见《东庄图》董其昌题跋。

[11]　邵宝《东庄杂咏诗》卷（故宫博物院藏）。《鲍翁东庄杂咏》，见（明）邵宝：《容春堂集》前集卷五，《景印文渊阁四库全书》第 1258 册，第 45 页。《东庄十八景为鲍庵先生赋》，见（明）吴俨：《吴文肃摘稿》卷一，《景印文渊阁四库全书》第 1259 册，第 358 — 359 页。《题吴鲍庵东庄诸景二十首》，见（明）石珤：《熊峰集》卷九，《景印文渊阁四库全书》第 1259 册，第 647 — 648 页。咏东庄诸景诗与现存《东庄图》的关系，详见下文讨论。

望的《东庄记》。此记有两个版本[12]，细节略有不同，与《东庄图》相对照，亦有少数景名不一致，不过这并不减损《东庄图》与《东庄记》间的紧密关联。吴宽在成化十一年（1475）年八月丁父忧返回东庄时，应携有李东阳手书的《东庄记》墨迹[13]。沈周作为吴宽的好友，亦是东庄的常客[14]，他当阅读过此记。《东庄记》与《东庄图》所涉诸景重合度之高，也印证了这一点。

李东阳在成化八年（1472）到过姑苏城，但此时他初识吴宽[15]，尚不具备造访东庄的动机。在《东庄记》中其谈及，"朝士与修撰君（即吴宽——引者注）游者，闻翁贤，多为东庄之诗，诗成而庄之名益著"[16]。"朝士"应指刘大夏（1437—1516）、李士实（？—1519）等人。[17]刘大夏是李东阳同年，天顺八年（1464）进士，李士实为成化二年（1466）进士，其时皆在京任职，属成化八年（1472）状元吴宽的同僚兼前辈。亦作有东庄诗的邵宝于成化二十年（1484）举进士，吴俨、石珤于成化二十三年（1487）举进士，属吴宽的学生辈，在成化十一年（1475）前后尚不具备与吴宽交游的资格。刘大夏与李士实的诗作，不似后三人的诗作有着丰富的细节，涉及庄园景色的诗句仅是泛泛之谈。这大约是未亲涉东庄，亦无图可据的结果。故而李东阳在记中所述的东庄诸景，应当有且仅有一个来源，即吴宽本人的述说。

吴宽请李东阳作记，记述吴融在祖传旧业基础上营建东庄的功业，歌颂其操守人品。吴融自号东庄翁，为东庄立传与为吴融扬名可谓一体。刘大夏与李士实的诗作除赞美东庄的风光外，亦落实在对吴融的褒扬上。《东庄记》的写作时间正是吴融病重，吴宽计划返家之时。[18]《东庄记》所述诸景，自然是吴融时期的东庄。《东庄图》尽管是在吴融去世数年后绘制的，但在景观的选择上，依然延续了《东庄记》纪念吴融的内核，故展现的也应是吴融时代的东庄。吴宽所建构的医俗亭，尽管也是东庄的实际景观，却并未出现在《东庄图》中。

---

[12] 两个版本分别被收录于《怀麓堂集》和《吴都文粹续集》中，参见吴雪杉：《城市与山林：沈周〈东庄图〉及其图像传统》，《中国国家博物馆馆刊》2017年第1期，第85—86页。《东庄记》亦见于《姑苏志》，与《吴都文粹续集》所录一致。

[13] 吴雪杉：《城市与山林：沈周〈东庄图〉及其图像传统》，《中国国家博物馆馆刊》2017年第1期。

[14] 沈周对东庄的造访，参见陈正宏：《沈周年谱》，复旦大学出版社，1993年，第120页、第134页、第139页。

[15] 钱振民：《李东阳年谱》，复旦大学出版社，1995年，第47页、第53页。

[16] （明）李东阳：《李东阳集》，周寅宾、钱振民校点，岳麓书社，2008年，第506页。

[17] 刘大夏、李士实题咏东庄之诗，见（明）王鏊：《姑苏志》卷三十二，《景印文渊阁四库全书》第493册，第600—601页。

[18] "府君……卒以成化乙未八月戊子……初宽居京师，闻府君病。凡再上章，始赐归省。未至家之七日，而凶问至。"见（明）吴宽：《家藏集》卷六十一，《景印文渊阁四库全书》第1255册，第574页。

东庄作为一个占地六十亩的庄园[19]，其间景物想来纷繁异常，那么何处何者可称之为一景，从而入记入画呢？实则两位作者李东阳和沈周皆没有太多的发言权。《东庄记》中的东庄，是吴宽借李东阳之口呈现的东庄，虽与实际的东庄息息相关，但无疑是经过选择的。《东庄图》选择景致入画时所延续的，亦是吴宽的选择。这一选择的内在逻辑为何？试图展示什么？答案或许就在《东庄记》中：

> 庄之为吴氏居，数世矣。由元季逮于国初，邻之死徙者什八九，而吴岿然独存。翁少丧其先君子，徙而西。既乃重念先业不敢废，岁拓时葺，谨其封浚，课其耕艺，而时作息焉……

> 夫人之业，未有不勤成而侈废者。翁之为东庄也，承往敝而修之。恩恫劬瘁，历数十年然后备，亦既艰矣。而翁又遵道畏法，虽处富贵，泊然与韦布者类，则所以保其业者，岂苟然哉！《易》曰："干父之蛊，有子考无咎，厉终吉。"由是观之，翁之业，虽百世可知也。吾又闻翁积而能散，衣寒食饿，汲汲苦不暇。则兹庄也，宁直以自乐为燕游而已。今修撰君科甲重朝廷，文章望天下，爱民忧国，恒存乎心，而见乎眉睫。则推翁之心，以达之天下，又岂直足以保其私业，为兹庄山水之重而已邪？然君子论家业之艰，考世德之有归，信文献之不可无者，必自兹庄始。作东庄记。[20]（着重号为引者所加）

李东阳叙述了吴融如何勤勉以保旧业，并引《周易·蛊卦》初六爻辞，用以说明克服积弊，家业承继之不易。对吴氏"家业"与"世德"的反复强调，应符合吴宽之设想。[21]观察对东庄景观的选择，亦围绕这一核心进行。《东庄记》记述景观如下：蒋门、菱濠、西溪、两港、凳桥、稻畦、桑园、果园、菜圃、振衣台、折桂桥、艇子浜、麦丘、荷花湾、竹田、续古堂、拙修庵、耕息轩、南池、知乐亭。[22]其中数处

---

[19] 吴雪杉：《城市与山林：沈周〈东庄图〉及其图像传统》，《中国国家博物馆馆刊》2017年第1期。
[20] （明）李东阳：《李东阳集》，周寅宾、钱振民校点，岳麓书社，2008年，第506—507页。
[21] "世德"一词，亦见于吴宽为其父所作墓志："父（吴融父——引者注）曰：'吾晚得子，而子能自立如此，固先世之德之致也。'"在《先世事略》中，吴宽着重叙述吴融之"德"，并转引杜琼的赞誉来强调之："先父……凡亲戚旧有恩及他贫窭者，率购屋俾居其旁，更给以衣食；其尝被侵虐者，亦以德报之不计。盖平生惟务损己，尤不能作伪。故吴儒杜东原先生尝作文赠之，直书曰：'赠有德之士吴某序。'"见（明）吴宽：《家藏集》卷六十一、卷五十七，《景印文渊阁四库全书》第1255册，第574页、第533页。
[22] （明）王鏊：《姑苏志》卷三十二，《景印文渊阁四库全书》第493册，第600页。李东阳文集所收录的版本无"桑园""荷花湾""南池"，多了"鹤峒""桃花池"，"振衣台"作"振衣冈"，见（明）李东阳：《李东阳集》，周寅宾、钱振民校点，岳麓书社，2008年，第506页。

如葑门、菱濠、西溪、两港，皆非东庄内的景物，但能够点明东庄所在地及周边环境，并强调了作为东庄营建之基的吴氏旧业的存在感。吴宽有诗云"旧业城东水四围"[23]，即为明证。细究记中对景观之方位的叙述，"由凳桥而入，则为稻畦……由艇子浜而入，则为麦丘，由荷花湾而入，则为竹田"[24]，结合吴宽所言"予家有田舍在城东，舍外有浜名艇子"[25]，可知凳桥、艇子浜、荷花湾等亦非严格意义上的东庄内部景物。折桂桥虽在东庄内，但并非吴氏建造，据考是建于南宋时的古桥[26]，吴宽有"折桂桥边旧隐居"[27]句。上述诸景，可视作对吴宽家族世居之地历史与地理的定位。《东庄图》中涉及到产业的景观亦不少，如稻畦、桑园、果园、菜圃、麦丘、竹田等，其余诸景如振衣台、续古堂、拙修庵、耕息轩、知乐亭等则关乎东庄中的建筑及生活于其间的人，景名即包含有反映人物品格与德行的意味。

## 二、《东庄图》

在景观的选择上，《东庄图》基本延续了《东庄记》，即吴宽的思路。一类是与东庄的历史、地理相关的景物：东城、菱豪、西溪、南港、北港、艇子洴、折桂桥等；一类是与产业相关的景物：稻畦、桑州、果林、麦山、竹田等；一类是与人相关的景物：振衣冈、续古堂、拙修庵、耕息轩、知乐亭、全真馆等。[28]

沈周对东庄的景致应非常熟悉，但《东庄图》绝非简单对景写生的结果，而是以绘画展示《东庄记》所言吴氏"家业"与"世德"的产物。有异于为吴融作《东庄图》"每景仿效一名家，复构小诗对题之"[29]，现存《东庄图》更多地展示了沈周个人的绘画面貌。山水取浅绛法，用色上以花青和赭石为主，间杂石青石绿，整体风貌与赵孟頫的《鹊华秋色图》颇类，《鹊华秋色图》同样是画家为好友描绘家乡景致的画作。有异于《鹊华秋色图》的平远景致，册页式的《东庄图》取景以近距离特写为主，但在描绘东庄外围的景物时，画家充分展示了表现深远空间的技巧。"菱豪"（图1.1.3）与"南港"（图1.1.4）等页，皆于画面上部绘有笼罩在烟雾中的坡坨、

[23] （明）吴宽：《家藏集》卷二，《景印文渊阁四库全书》第 1255 册，第 12 页。

[24] （明）王鏊：《姑苏志》卷三十二，《景印文渊阁四库全书》第 493 册，第 600 页。

[25] 沈周《夜雨泊舟图》（美国大都会艺术博物馆藏）吴宽题跋。

[26] 吴雪杉：《城市与山林：沈周〈东庄图〉及其图像传统》，《中国国家博物馆刊》2017 年第 1 期。

[27] （明）吴宽：《家藏集》卷二，《景印文渊阁四库全书》第 1255 册，第 12 页。

[28] 据《东庄图》图页对题景名整理。

[29] （明）张丑：《清河书画舫》，徐德明校点，上海古籍出版社，2011 年，第 590 页。

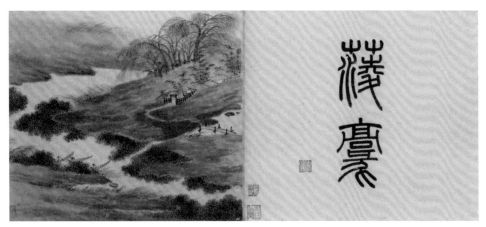

图 1.1.3　沈周《东庄图》册之"菱豪"

图 1.1.4　沈周《东庄图》册之"南港"

树木，一方面用于显示空间的纵深与后退，另一方面亦反映出江南烟雨迷蒙的实际景致。而"西溪"（图1.1.5）中呈 S 形弯曲的水源，与"艇子浜"（图1.1.6）中以重叠三角形表现的缓坡，分明是对成熟于宋代的塑造深远之感的绘画技巧的应用，同时亦呈现出吴地水流蜿蜒与坡陀平缓的地质特点。大约是庄外的空间更显开阔，令擅长山水画的沈周更有发挥的余地，画面总体呈现出一派平和宁静，有序却不乏野趣的景致，从而使观者对东庄的周边环境建立起认识。画家在画面中也糅合了自己的记忆：沈周拜访东庄时，曾泊舟艇子浜[30]，写给吴宽的诗中亦有"宰公果遂南还兴，我亦浜头舣小舟"[31]句。对应的画面上空无一人，小舟静待在船屋之中，似是等候主归客至。

---

[30]　"……舍外有浜名艇子。石田尝泊舟于此，所谓舟寓。"见《夜雨泊舟图》（美国大都会艺术博物馆藏）吴宽题跋。

[31]　（明）王鏊：《姑苏志》卷三十二，《景印文渊阁四库全书》第 493 册，第 601 页。

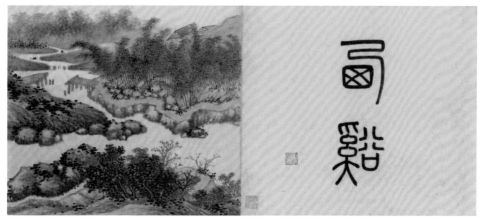

图 1.1.5　沈周《东庄图》册之"西溪"

图 1.1.6　沈周《东庄图》册之"艇子浜"

在描绘与庄内产业相关的景致时，沈周均采用了选取局部，作细致特写的方式来处理。"稻畦"（图1.1.7）与"麦山"（图1.1.8）等页中，田地几乎占据了十分之八九的画面，并以两种以上墨色的精细线条表现其中生长的作物：先以较浅淡的色墨勾写，再以较浓重的细线交错补笔，从而呈现出作物茂盛繁密的生长状态。这继承自南宋宫廷画家的技法，如在马远《踏歌图》轴（图1.1.9）中便可见这种画法。"桑州"（图1.1.10）与"果林"（图1.1.11）等页皆采用勾染结合的手法，直接以颜色点染叶片、勾勒果实，比较传为赵令穰的《橙黄橘绿图》页（图1.1.12），柔和的笔触一脉相承，唯沈周的用笔更显松散。在描绘东庄的物产时，沈周皆选取其最为丰盛饱满的景象进行呈现：果树硕果累累，桑树其叶沃若；麦垅青青，稻花漠漠。尽管这几开的画面中没有表现人物，却无一不在诉说东庄主人勤勉的美德：正是由于主人的

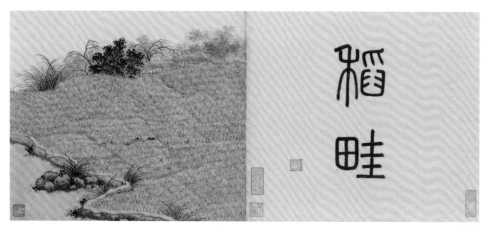

图 1.1.7　沈周《东庄图》册之"稻畦"

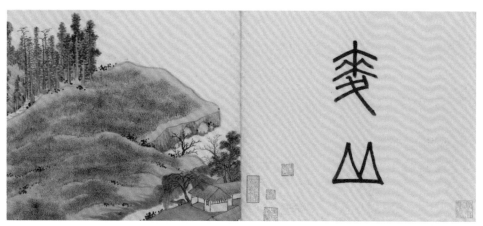

图 1.1.8　沈周《东庄图》册之"麦山"

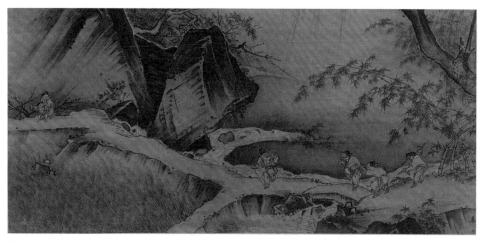

图 1.1.9　南宋马远《踏歌图》轴中的稻田

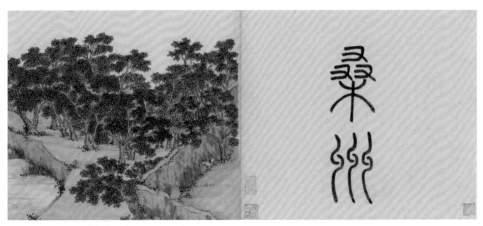

图 1.1.10　沈周《东庄图》册之"桑州"

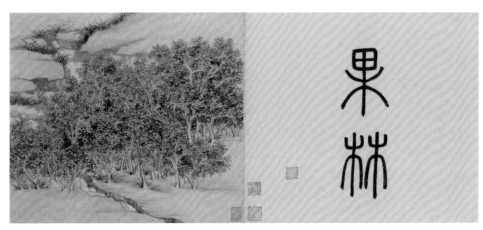

图 1.1.11　沈周《东庄图》册之"果林"

图 1.1.12　南宋　赵令穰（传）《橙黄橘绿图》
绢本设色　纵 24.2 厘米　横 24.9 厘米
台北故宫博物院藏

图 1.1.13　唐　卢鸿（传）　《草堂十志图》卷之"草堂"　纸本水墨
纵 29.4 厘米　横 600.0 厘米　台北故宫博物院藏

图 1.1.14　沈周《东庄图》册之"续古堂"（局部）

德行，使原本衰败的旧业重焕生机。对东庄井井有条的周边环境及欣欣向荣的产业的描绘，即如《东庄记》所言"谨其封浚，课其耕艺"，亦如吴宽所言"本原之地，有大其规"[32]，进而暗示出主人耕种隐居的美德。

涉及人物活动的数开，则是对东庄之人德行的直接展示。"续古堂"一页在图式上借鉴自《草堂十志图》卷（台北故宫博物院藏）之"草堂"[33]（图1.1.13），沈周将草堂主人的形象替换为续古堂中悬挂的吴融遗像。（图1.1.14）祖宗像一般悬挂于祠堂中，续古堂是否为吴宽家族位于东庄中的祠堂已不可考，但此页明显具有纪念祖先与表达孝思的含义。"续古"之名，意在强调"重念先业不敢废"。对旧业之不忘，与接续祖先的遗志，是吴宽在有关东庄的叙述中不断强调的核心思

[32]　（明）吴宽：《家藏集》卷五十六，《景印文渊阁四库全书》第 1255 册，第 521 页。
[33]　纪中英：《〈东庄图册〉的艺术特色及其影响》，南京师范大学 2008 年硕士学位论文，第 13 页。
　　　黄晓、刘珊珊、周宏俊：《明代沈周〈东庄图〉图式源流探析》，《风景园林》2017 年第 12 期。

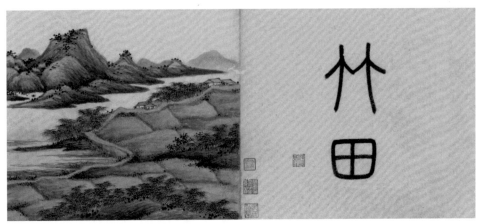

图 1.1.15　沈周《东庄图》册之"竹田"

想，"……幸有子奕稍长，能守旧业……其于先志，可谓能继矣。盖府君之治兹庄，固思续古之人"[34]。吴融对旧业的治理，出于对祖先的孝思，所谓"本原之地，有大其规。东庄自号，用表孝思"[35]。吴宽其弟吴宣、其侄吴奕，皆承继父辈的遗志，继续经营东庄，"凡此旧业，不废不隳。曰维季弟，肯构肯菑"[36]。应是体察到吴宽对于吴氏子孙的期许，吴宽长侄吴奎以东庄一景"竹田"（图1.1.15）自号，并托人告知远在北京的吴宽，吴宽"喜其不忘旧业"，赋诗赠之。[37]这当是"续古"的含义，其核心是孝，是对祖先的不忘，对祖先传下的家业继续苦心经营，也是东庄得以存在的关键。沈周以画中画的形式，描绘了东庄主人的形象。人物面部带有肖像特征，应是吴融本人的写照，却也代表了"自高曾以来，代有隐德"[38]的吴氏先祖。堂门敞开，供人瞻拜的遗像位于画面中心，以庄严肃穆的视角，传达给观者吴氏家族的"续古"之德。

　　"耕息轩"与"拙修庵"两页皆延用自元末流行的书斋山水图式，因描绘的是庄园内部景致，故弱化了山水部分。"耕息轩"（图1.1.16）一页，描绘一白衣文士于舍内高卧读书的情形，舍外檐下悬挂着蓑衣斗笠，墙边放置着锄、耙等农具，颇有"锄罢归来又读书"的意趣，对读《东庄记》"课其耕艺，而时作息焉"句，应是对吴氏家族践行"耕读传家"这一理想生活方式的形象化说明。"拙修庵"（图

[34]　（明）吴宽：《家藏集》卷五十五，《景印文渊阁四库全书》第1255册，第507页。

[35]　（明）吴宽：《家藏集》卷五十六，《景印文渊阁四库全书》第1255册，第521页。

[36]　（明）吴宽：《家藏集》卷五十六，《景印文渊阁四库全书》第1255册，第521页。

[37]　《竹田，东庄诸景中之一也。长侄奎取以为号，使来请一言。予喜其不忘旧业也，赋近体一章遗之》，（明）吴宽：《家藏集》卷二十八，《景印文渊阁四库全书》第1255册，第221页。

[38]　（明）吴宽：《家藏集》卷六十一，《景印文渊阁四库全书》第1255册，第573页。

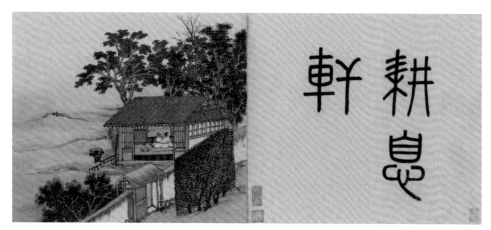

图 1.1.16 沈周《东庄图》册之 "耕息轩"

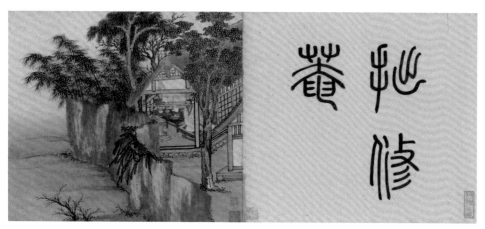

图 1.1.17 沈周《东庄图》册之 "拙修庵"

1.1.17）一页，绘高台上一处为修竹丛树环绕的隐蔽居所，一位身着宽袍大袖的文士斜坐榻上，旁边桌架上摆满了茶具与书籍。屋舍虽简，陈设却不俗，暗示出人物高雅的品性。"拙修" 是吴宣的号，据吴宽所言，取自苏轼 "下士晚闻道，聊以拙自修"[39]语。在吴宣去世的后一年，吴宽请中书舍人王允达为作《拙修庵记》，记述吴宣 "平日谦抑好德之心"[40]。拙修庵是否为吴宣日常起居之所已不可知，不过 "拙修庵" 一页所要表达的是吴宣其人其德，应当无疑。值得注意的是，此页中的人物正面望向画外，面部带有明显的肖像特征，除 "续古堂" 中的吴融遗像外，为整套《东庄

---

[39]　（明）吴宽：《家藏集》卷五十三，《景印文渊阁四库全书》第 1255 册，第 485 页。
[40]　（明）吴宽：《家藏集》卷五十三，《景印文渊阁四库全书》第 1255 册，第 485 页。

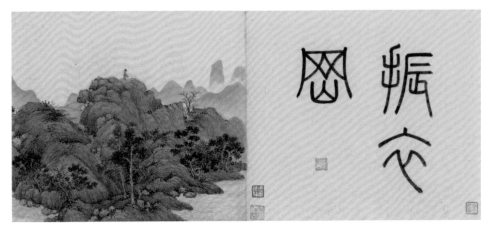

图 1.1.18 沈周《东庄图》册之"振衣冈"

图 1.1.19 沈周《东庄图》册之"知乐亭"

图》所仅见。成化十四年（1478）沈周拜访东庄时，吴宣曾接待过他[41]，故画面中的文士形象很可能融入了吴宣本人的面貌。石珤咏东庄诸景诗中，《拙修庵》一首有"修拙人何在，寥寥惟旧居"[42]句，结合吴宣卒于成化二十一年（1485）来看，这意味着《东庄图》很可能在此之前便已完成。吴宽的异母哥哥、吴融的长子吴宗卒于成化十二年（1476）[43]，其形象便未出现在画作之中。

除吴融、吴宣外，《东庄图》中再无直接对吴宽家族成员的表现，其中也包括吴宽自己。从吴宽的生活经历来看，其对于东庄经营的参与当十分有限。成化八年

[41] "雨夜止宿图……羡君有弟雅谊同……其弟原辉亦爱客如兄之谊"，见（清）缪日藻：《寓意录》卷三，《丛书集成续编》第 95 册，第 342 页。

[42] （明）石珤：《熊峰集》卷九，《景印文渊阁四库全书》第 1259 册，第 648 页。

[43] 黄约琴：《吴宽年谱》，兰州大学 2014 年硕士学位论文，第 26 页。

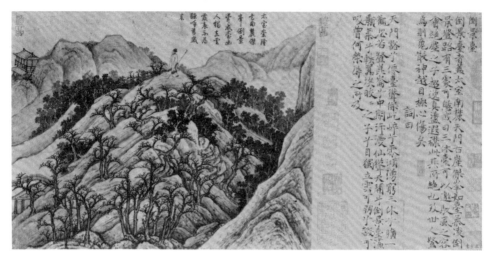

图 1.1.20　卢鸿（传）《草堂十志图》卷之"倒景台"

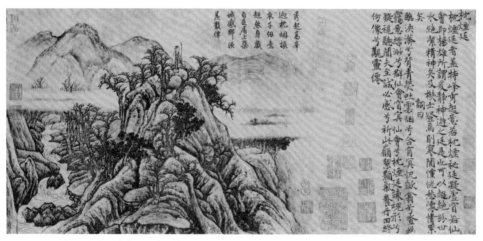

图 1.1.21　卢鸿（传）《草堂十志图》卷之"枕烟廷"

（1472）举进士后，他便少有机会居住在东庄，不过"振衣冈"（图1.1.18）与"知乐亭"（图1.1.19）两页当与吴宽密切相关。两页皆绘有点景人物，一于高冈远眺，一于湖亭观鱼，从而点出主题。画中人物处理得非常细小，虽无面部描绘，但皆头戴官帽，身着官服，从而与其余诸页的点景人物区别开来。吴宽的家族中，自曾高祖以来，除吴宽外，无有仕宦经历者。从两景名来看，一取自左思"振衣千仞冈"诗意，一取自庄子"鱼之乐"典故。左思之诗，意在表达身在帝京，向往隐逸的情怀；而鱼的"出游从容"，也常用以指代为仕宦者所向往的纵情山水之乐。

　　"振衣冈"一页，在图式上对《草堂十志图》的"倒景台"（图1.1.20）和"枕烟廷"（图1.1.21）借鉴颇多。沈周将持杖的高士改绘为官员，从而赋予了图像新的

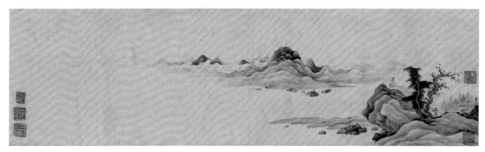

图1.1.22　明　高廷礼《云思图》卷　纸本水墨　纵23.0厘米　横87.1厘米　故宫博物院藏

意涵。而立于高台之上，遥望笼罩在云气之中远山的官员，又令人联想到明初以来流行的"望云思亲"之类的图像。[44]（图1.1.22）这类画作的受众，往往是因宦游而远离家乡的官员，他们用以寄托对父母的孝思。这正与吴宽的身份相合，可见沈周的巧妙用心。无论是以山林之乐陶冶情志，还是心系双亲、不恋权位，对于官员来说，都是德行的体现。这亦呼应了《东庄图》展示吴宽家族之"世德"的主题。

## 三、文官群体对画意的解读与构建

借助李东阳的名望，为吴融和东庄立传的《东庄记》先后以屏风墨迹和石刻文字的形式存在于东庄内[45]，展示给东庄的访客，访客应以沈周为代表的吴门本地人氏居多。而包含了吴宽缅怀先祖与思念家乡情感的《东庄图》，则具有展示东庄景物之精华，给不方便拜访东庄之人观看的功能。图册预设的观者，应当就是吴宽在北京的同僚。《东庄图》每页的篆书对题，仅有李应祯书写的景名，却无诗作，大约包含着留待观者题咏的意味。

尽管在东庄的实际建造上，吴宽的参与程度非常有限，但他却在构建和凸显东庄文化意涵的文图系统方面发挥了至关重要的作用。根据现存的东庄诗文及图像，可大致还原这一过程：成化十一年（1475）七月，吴宽请李东阳作《东庄记》，此前他应当已请不少翰林院的同僚写过歌颂东庄的诗作，其中就包括刘大夏与李士实的东庄诗。同年八月，吴宽回乡丁忧，记与诗被带回吴门。数年后，沈周为吴宽作《东庄图》。成化末弘治初，吴宽向年轻一辈的同僚展示《东庄图》，邵宝、吴俨、石珤等

[44]　黄小峰：《从官舍到草堂：14世纪"云山图"的含义、用途与变迁》，中央美术学院2008年博
　　　士学位论文，第57 — 63页。

[45]　吴雪杉：《城市与山林：沈周〈东庄图〉及其图像传统》，《中国国家博物馆馆刊》2017年第1期。

人分别作咏东庄诸景诗。

吴宽在宣扬家族德行上的种种努力，是同时代文官中流行的做法。翻检时人的文集，如《东庄记》《东庄诗》一般的记文、序文、诗作比比皆是。以李东阳为易舒诰（1475—1527）之父所作《月桥诗序》为例：

> 易君孟景世居之，后徙居县南之流塘，怀念故业，时往来啸傲其间，因号为月桥居士。其子舒诰举进士，为翰林检讨，获封君如其官。于是学士大夫同在史局者，询其家世居处，知君性行好尚之贤，相与赋月桥之诗以美之，舒诰乃汇而成轴，请予序。[46]

与应吴宽之请为吴融作《东庄记》的情形如出一辙。吴宽带回家的，很可能也是这种集诗成轴的卷子。作文者通常并不认识被赞颂之人，往往依靠请托者的叙述完成写作，故文中不免有许多程式化的内容。当然，也不乏先绘制图画，再请人作记的：

> 成化十九年春正月……侍御示予《莲塘书屋图》……今娄氏居莲塘……使莲塘之名有闻于天下后世者，娄氏也。[47]

这类描绘旧居、故园的画作，自明初以来就颇为流行。《梅庄书舍图》（故宫博物院藏，图1.1.23）是明初画家林垍描绘父亲隐居之所的画作，图成后携至京师，遍请名公题咏。从画面来看，延续的是元末流行的书斋山水样式，仅以舍边的几株梅花点明环境特征。

相较之下，《东庄图》对庄园环境及景色的描绘丰富多样，为观者提供了大量栩栩如生的细节。这不但可使文字叙述中抽象的德行变得具体可感，也使未涉其地的题咏者有了更多的创作素材。刘大夏、李士实与邵宝、吴俨、石珤等人题咏东庄的诗作都围绕歌颂东庄风物与主人德行展开，然而后三位的诗作拥有更为丰富可感的细节。这些细节反映出的仿若身临东庄一般的体验，当是写作者通过观看《东庄图》来获得的。[48]

邵宝的诗作（图1.1.24）与图册中的景色极为呼应，《朱樱径》一首云："叶

[46]（明）李东阳：《李东阳集》，周寅宾、钱振民校点，岳麓书社，2008年，第984页。

[47]（明）陈献章：《陈献章集》，孙通海点校，中华书局，1987年，第64—65页。

[48] 除"双井（双井村）"外，邵宝、吴俨、石珤所咏东庄诸景，可与现存《东庄图》所涉诸景一一对应。

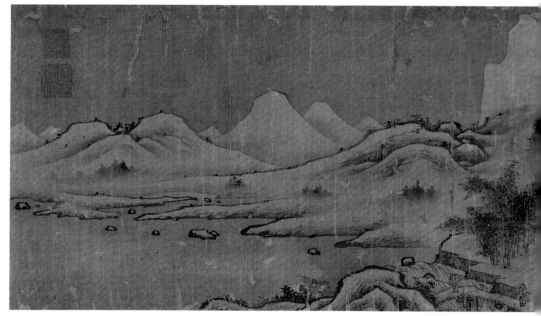

图 1.1.23　明　林垍　《梅庄书舍图》卷　绢本水墨　纵 25.7 厘米　横 96.5 厘米　故宫博物院藏

图 1.1.24　明　邵宝　《东庄杂咏诗》卷　纸本　纵 25.8 厘米　横 231.5 厘米　故宫博物院藏

间缀朱实，实落绿成阴。一步还一摘，不知苔径深。"[49]作者似乎将自己代入为画面中那位持杖缓行于朱樱树下小路的文士，他注意到朱樱正缀满枝头，而脚下的小路长满了青苔。（图1.1.25）《曲池》中"池上木芙蓉，红映池中莲"[50]一句，亦是对画面中岸上生长的芙蓉花与池中盛开的莲花的直接描写。（图1.1.26）当然，这些诗作中也不乏依托于画面而稍作变化、升华之处。如"麦山"一页，在吴俨和石珤的诗作中，分别作"紫芝丘"[51]与"芝丘"[52]。而邵宝所作"芝出麦丘上，种麦

[49]　（明）邵宝：《容春堂集》前集卷五，《景印文渊阁四库全书》第 1258 册，第 45 页。

[50]　（明）邵宝：《容春堂集》前集卷五，《景印文渊阁四库全书》第 1258 册，第 45 页。

[51]　（明）吴俨：《吴文肃摘稿》卷一，《景印文渊阁四库全书》第 1259 册，第 359 页。

[52]　（明）石珤：《熊峰集》卷九，《景印文渊阁四库全书》第 1259 册，第 647 页。

不种芝。百年留世德，此是种芝时"[53]，将麦田中长出灵芝这一祥瑞，与吴氏家族的"世德"建立起联系。再如咏"果林"有"未取供宾客，先供续古堂"[54]句，与吴门文官韩雍（1422—1478）在《葑溪草堂记》中对自家庄园物产功用的说明颇为相似：

> 家之东有园三十亩……物性不同，随时发生。取之可以供时祀、给家用，而

---

[53]　见邵宝《东庄杂咏诗》（故宫博物院藏）。

[54]　见邵宝《东庄杂咏诗》（故宫博物院藏）。

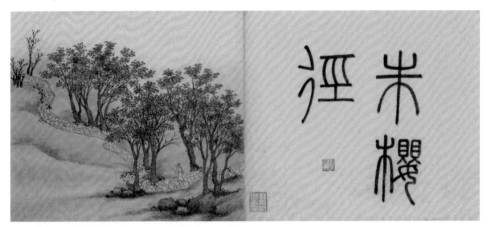

图 1.1.25　沈周《东庄图》册之"朱樱径"

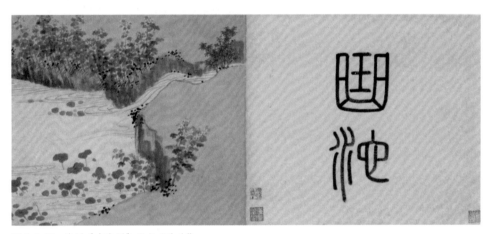

图 1.1.26　沈周《东庄图》册之"曲池"

　　当雪残雨收、月白风清之时，与良朋佳客游其间，又可以恣清玩、解尘虑。[55]

单凭画作本身，难以表达如此复杂的意涵。观者就画面作进一步阐释，从而参与到画意的构建中去，并强化了整套图册的主旨。

　　沈周将"振衣冈""知乐亭"两页的点景人物描绘为官员的形象，既体现了吴宽的身份，也是引发与吴宽身份相类的文官在观画时产生共鸣的举措。吴宽能够从《东庄图》中看到他的父亲与弟弟以及生于斯长于斯的家园，除可缓解常年宦游

[55]　（明）韩雍：《襄毅文集》卷九，《景印文渊阁四库全书》第1245册，第725—726页。

在外的思家之情外，亦得以畅想致仕后重归故园的惬意生活。[56]画面凝聚的思亲与思乡之情，对于远离家乡、在外做官的士子来说，亦是非常熟悉的。明朝任官实施"地区回避"制度，即避免官员在籍贯所在地为官。[57]尽管有相应的给假省亲制度[58]，为官者还是数年乃至数十年难得归家。以吴宽为例，成化八年（1472）举进士后，除分别因丁父忧与丁继母忧，暂得居乡数年[59]外，直至弘治十七年（1504）去世，他一直生活在北京。

故园亦寄托了文官对致仕生活的向往。祖籍长洲的韩雍自幼生长于北方，取得功名后，便开始营建苏州府城荮溪之上的祖业，打算致仕返乡后居住[60]，并请刘珏绘《荮溪草堂十景》，图成后不乏题咏[61]。李东阳亦几番筹谋，在宜兴、武进等地寻求合适的退休居所。表达思乡，向往致仕生活等内心情感，对于享有种种特权的官员来说，也是不恋权位的表现。丘濬（1421—1495）在为韩雍所作《荮溪草堂记》中，赞颂了他为官的淡泊心境：

> 君子之出处进退，固未尝有心，亦未尝无心……公……无可去之理，然犹汲汲然豫为决不可得之计者，其亦武侯之意欤。[62]

沈周深谙文官们的情感需求与现实需求。《东庄图》对种种细节的描绘，为向不熟悉江南风物之人展示其间精华，更通过设置官员形象的点景人物，引发文官观看与题咏的愿望。部分画面如表现物产的几页，处理得非常简洁和朴素，其意义呈现开放与待赋予的状态，邀请观者以诗文的形式参与到画面意涵的构建中来，而这正是文官们所擅长的。

---

[56] 吴宽不止一次表达过对休致后重归东庄的渴望。"如今预喜休官日，树底清风好看书""香传隔巷繁花发，欲趁秋风买棹回""近闻肯构为吾计，有待归休与客游"，见（明）吴宽：《家藏集》卷二、卷十一、卷二十八，《景印文渊阁四库全书》第1255册，第12页、第84页、第217页。

[57] 方志远：《明代国家权力结构及运行机制》，科学出版社，2008年，第161页。

[58] 赵克生：《明代文官的省亲与展墓》，《东北师大学报（哲学社会科学版）》2008年第2期。

[59] 参见黄约琴：《吴宽年谱》，兰州大学2014年硕士学位论文，第25页、第80页。

[60] "右都御史韩公，吴人而生长于燕。既仕，而始复于吴治第于荮溪之上，盖豫以为退休归宿之地也。"见（明）丘濬：《荮溪草堂记》，《重编琼台稿》卷十八，《景印文渊阁四库全书》第1248册，第359页。"予家苏城荮溪之上。家之东有园三十亩……足以为佚老之区。"见（明）韩雍：《荮溪草堂记》，《襄毅文集》卷九，《景印文渊阁四库全书》第1245册，第725—726页。

[61] "刘金宪临本，当以韩氏《荮溪草堂十景》为第一，原系知庵故物。徐天全而下赋咏者十余人，文徵仲有跋。"见（明）张丑：《清河书画舫》，徐德明校点，上海古籍出版社，2011年，第578页。

[62] （明）丘濬：《重编琼台稿》卷十八，《景印文渊阁四库全书》第1248册，第359—360页。

# 小结

步入仕途后的吴宽，不断邀请北京同僚作诗文记叙位于苏州府城的故园东庄，李东阳、邵宝等人先后作《东庄记》《东庄杂咏诗》等，家乡好友沈周则为作《东庄图》。东庄何处可称为一景从而入记入画，是吴宽精心选择的结果，目的是为了构建和塑造出身地的精神文化意涵，以及歌颂祖辈的功德。尽管沈周是东庄的常客，但《东庄图》却非简单对景写生的结果，而是以绘画展示《东庄记》主旨，即表现吴氏"家业"与"世德"的产物。恰如李东阳所作《东庄记》的展示对象主要为东庄的吴门访客，包含了吴宽缅怀先祖与思念家乡情感的《东庄图》，则具有展示东庄景物之精华，给不方便拜访东庄之人观看的功能，图册预设的观者应当就是吴宽的北京同僚。文官群体作为预设观众，其品位与文化渗透进了《东庄图》的制作过程，不但对画面图式、风格的选择及细节布置等方面产生了影响，更以观看题咏的方式参与到画面意涵的构建中来。

沈周深谙文官们的情感与现实需求，并巧妙地通过图像满足之。也正是在这个互动的过程中，沈周的画艺赢得了更广泛地域观众的接受与喜爱，从而推动了吴门绘画所代表的江南文人绘画趣味的传播。

# 茔域山水：沈周《庐墓图》与官员孝思文化

　　沈周《庐墓图》（图1.2.1），画分四段，从不同角度描绘山中墓地的景色。因墓地题材并非古代山水画的主流，故而学者关注不多。尽管实物遗存有限，然从文献记载来看，描绘先人茔域的山水画，自元末至沈周生活的明中期，都颇为流行。宦游在外的文官们是这一绘画题材的主要需求者，恰如怀念故乡与亲人是文官群体诗文创作中的常见主题一般。与《东庄图》寄托的思乡之情相似，制作、观看、歌咏描绘祖先坟茔的图画，是官员们表达孝思的途径。从沈周《庐墓图》出发，可以一窥明中期茔域山水的发展面貌、使用脉络，及其与文官鉴藏群体生活方式、思想文化的关系。

## 一、《庐墓图》及其主题

　　构成《庐墓图》的四幅画面，皆纵37.5厘米，横65.0厘米，推测其原本的形式应为册页。根据卷前杨荣题跋，其被合装成手卷的时间约在清咸丰初年。[1]第一、第二、第四开，画面左侧有沈周的落款及印鉴，唯第三开未见沈周署款，画面右上方空白处钤有"锦衣徐将军画"朱文印一枚，清末题跋者杨荣和李誉据此推测这一幅的作者为徐将军。[2]然而，此幅无论是尺幅、用纸，还是构建画面时选取的元素及其造型特点，都与其他三幅无异。从笔墨及其反映的风格来看，当与其他三幅出自同一作者手笔，故现代学界认为此幅作者亦是沈周。从印章本身提供的信息来看，如果印章主人确为画家，那么"锦衣"二字则显示了其身份及与宫廷的关联。然而，尽管不乏有

---

[1]　"廉波九兄凤耽书画，零缣断素，无不搜罗，得此亦为之装池，属余作记。"见《庐墓图》杨荣题跋。

[2]　"图存四幅，其三皆署沈名，中一幅别用'锦衣徐将军画'六字印识。不知何许人，岂与石田合作者邪？不可得而详矣。"见《庐墓图》杨荣题跋。"其三幅徐将军所画……"见《庐墓图》李誉题跋。

图 1.2.1 明 沈周 《庐墓图》卷（共四段） 纸本设色 各纵 37.5 厘米 横 65.0 厘米 故宫博物院藏

明代宫廷画家被授予"锦衣指挥"或"锦衣千户"等武职[3]，却未见有自称"锦衣将军"的例子。综上，不应将此枚印记理解为作者署款。

乍一看来，此幅与沈周笔下常见的山水并无二致：图中以墨笔写出层峦山脉，山前有一湾清泉，坡岸上杂树丛生，山石淡淡地罩染一层赭色，树木则以淡花青色渲染，营造出幽寂的氛围。（图1.2.2）这样的环境不但是文人理想的隐居之所，也是反复出现在以沈周为代表的苏州画家笔下的山居景色。然而，画面中并未出现供文士居住和活动的房舍，取而代之的是一个圆形的土丘，丘前立有一块方碑，隐现于山脚下茂密的柏树林中。尽管画家并未描绘更多的细节，但这足以说明，画家所要描绘的乃是山中的墓地。或许因为此幅直接表现了故去之人的坟墓，为了表示敬重，故沈周未加署款。其余三开尽管未出现墓体与墓碑，但皆出现了相对而立的望柱，暗示了画面空间并非是单纯的山景，而是墓园。

杨荣在题跋中说此图"首尾不完"。从四幅画面来看，每幅独立成景，但彼此之

---

[3] 穆益勤：《明代的宫廷绘画》，《文物》1981 年第 7 期。

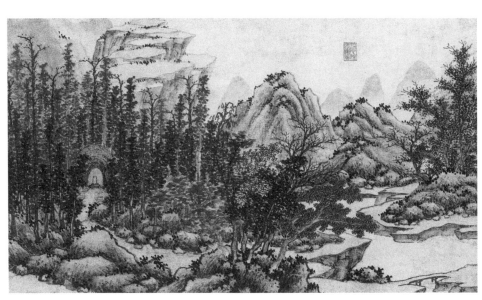

图 1.2.2　沈周《庐墓图》卷之三

间又有联系，无法确知是否还有其他画幅与之一同被绘制，却在流传过程中如杨棨所
言散佚了，亦没有同时代的题跋提供可信的诸如绘制年代及受画人等信息。因此，若
要讨论沈周为何制作这样一套描绘墓园的册页及其背后的文化观念，需将其置入描绘
墓地的绘画传统中，才有可能得到比较清晰的答案。

## 二、茔域山水画的形成

以墓地入画的历史，最早可追溯至战国中山王墓出土的兆域图铜版。铜版上嵌错
有图形和文字，对该墓陵园的整体规划作了说明[4]，后代家谱中的"坟域图"与之相
类。这类图像往往使用简单的图形并配合文字，标明茔域中的重要建筑与多个墓葬的
方位及其之间的关系，可被理解为陵园规划设计图，但并不重视对墓园及其建筑的视
觉化呈现。

真正描绘并呈现墓地外观的例子，最晚在北周时便出现了。莫高窟第296窟的北
坡西段，绘有一个方形的墓园。（图1.2.3）这段图像表现的是《贤愚经变微妙比丘尼
品》中的一个情节，墓园是情节展开之地。画家笔下的墓园筑有围墙，并设前后两个
出口通行。园中绘一圆形土丘，表示坟墓，坟前设祭坛，墓园中广植树木。园外有山
石，表明墓园位于山间。此后出现在敦煌壁画中的坟茔图基本遵循这一格式，其中较
有代表性的，是《弥勒下生经变》中的"老人入墓"图。（图1.2.4）这一主题的图像
于盛唐时出现，一直延续到宋代。画家在描绘这一情节时，或呈现出整个墓园的面
貌，或仅选择关键性的坟墓来表现。

因墓地是叙事情节重要的组成部分而将之入画的例子还见于宋、金、元时期流行
的孝子图像。王裒闻雷泣墓，是唐宋以来民间广为流传的孝子故事之一，并成为宋、
金、元时期墓葬壁饰中成套的"二十四孝"故事的组成部分。[5]甘肃会宁宋墓北壁左
侧绘"一男子扶于墓碑前哭泣，见一雷神驾云持镜，作打雷状"，发掘简报称此为
"闻雷泣墓"。[6]宁夏西吉1号墓墓室西壁中部装饰有同样题材的砖雕，表现一男子
立于坟边，怀抱墓碑。河南登封黑山沟宋代壁画墓墓室南壁栱间，描绘松林中一座圆
顶坟墓，一人身穿白袍，伏坟痛哭，身后竖有一座八棱经幢，半空中绘一旋转雷公。
（图1.2.5）由以上几例来看，在表现"王裒闻雷泣墓"这一孝行故事的图像中，尽管

[4]　莫阳：《中山王的理想：兆域图铜版研究》，《美术研究》2016 年第 1 期。

[5]　董新林：《北宋金元墓葬壁饰所见"二十四孝"故事与高丽〈孝行录〉》，《华夏考古》2009 年第 2 期。

[6]　甘肃省文物考古研究所：《甘肃会宁宋墓发掘简报》，《考古与文物》2004 年第 5 期。

图 1.2.3　北周　莫高窟第 296 窟北坡西段　《贤愚经变微妙比丘尼品》之"墓园"

图 1.2.4　中唐　榆林第 25 窟北壁　《弥勒
下生经变》之"老人入墓"

图 1.2.5　河南登封黑山沟宋代壁画墓墓室南壁栱间

对墓园的刻画并不充分，但作为标志性元素的墓体与墓碑皆被描绘在画面中。

由此可知，以墓地入画的传统一直都有。然而，沈周的《庐墓图》与上述情节性强的绘画不同，它的主体是山水，且画面基本不带有叙事性。《庐墓图》大致可被视为一种墓地元素与山水元素结合的绘画。这种类型的绘画，究竟出现在何时呢？

就笔者目力所及，直至南宋时，尚未有山水画中出现墓地元素的例子。宋人《书画孝经》册（台北故宫博物院藏），以文图对照的形式，书写并图绘《孝经》。每一幅画面对应《孝经》的一章，着重描绘每章的重要情节。如"五刑章第十一"，画面描绘诉讼和判案的情景；再如"事君章第十七"，描绘觐见皇帝的情景。"丧亲章第十八"为最末篇，描述了丧亲时孝子应尽的礼法，中有"擗踊哭泣，哀以送之；卜其宅兆，而安措之"句，而对应的画面中，却并未出现文字中涉及的墓地建筑。（图1.2.6）画幅采用一角式的构图，描绘一位男子骑马立于画面右下角的桥上，身后的侍从担负着行李。一仆人立于门边，迎接主人的归来。隐于山石中的建筑群，占据了大部分的画面，从左上方绵延至画外。枯黄的树叶暗示了季节乃是在秋天，为画面增加了一丝萧索的氛围。此外，就没有其他关于丧亲的暗示了。抛却对应的文字，单就画面来看，似乎表现的就是当时流行的"游骑晚归"画题。在传为李公麟的《孝经图》卷（美国纽约大都会艺术博物馆藏，图1.2.7）中，同样没有出现墓地的形象，仅在画面右下角绘一扬帆而行的船只，左上绘一脉笼罩在云气之中的远山，或许包含有"白云思亲"的意味。

至元二十八年（1291），身在大都的赵孟頫作《题孙安之松楸图》诗一首，阐发了对远在江南的父母祖茔的思念："坟墓在万里，宦游今五年。人谁无父母，掩卷一潸然。"[7]孙安之的《松楸图》描绘了什么，以至于赵孟頫不禁有潸然泪下之感？松楸，因墓地多植而成为坟墓的代称，有时特指父母的坟墓。孙安之是画家，还是图画的所有者？生活在元末明初的林弼曾为张起鸣的《松楸图》作跋："右《松楸图》，张君起鸣所以寓其永思之情也。起鸣幼失怙……"[8]可知张起鸣乃是图画的所有者。同理，赵孟頫看到的，当是描绘孙安之父母坟墓的图画。不过，孙安之和张起鸣的《松楸图》是否如《庐墓图》一般呈现出山水与坟墓、墓碑等墓园中特有的建筑元素的组合关系，因图之不存，已不得而知了。朱存理记录了一件绘制于元末的《林屋佳城图》，一并记录下的还有卷末二十余位元末人的题跋[9]，

[7]　（元）赵孟頫：《赵孟頫文集》，任道斌编校，上海书画出版社，2010年，第84页。

[8]　（明）林弼：《林登州集》卷二十三，《景印文渊阁四库全书》第1227册，台北商务印书馆，1986年，第190页。

[9]　（明）朱存理集录：《铁网珊瑚校证》，韩进、朱春峰校证，广陵书社，2012年，第963—969页。

图 1.2.6 南宋 佚名 《书
画孝经》册之一 绢本设色
纵 29.1 厘米 横 30.2 厘米
台北故宫博物院藏

图 1.2.7 北宋 李公麟（传）
《孝经图》卷（局部）
绢本设色
纵 21.9 厘米 横 475.6 厘米
美国纽约大都会艺术博物馆藏

这些题跋提供了许多有关此作的信息。由《林屋山图记》一篇可知，此图乃是一位名黄云卿的昆山人请人图绘其先世所居的具区林屋山中祖先茔地的图画[10]，题跋中有"七十二峰高入云，联绵如云青未已"[11]，"龙眠写作三尺图，太湖群山皆入梦"[12]句，亦有"松楸丘陇朝夕宛在目""黄公先茔林屋上"[13]，"佳城郁郁万松间""黄公佳城如铁瓮"[14]等句，当是对于画面的描述，可知画面中不仅描绘了林屋山的山水，且确实出现了坟墓的形象。因此，至晚在元末，墓地元素与山水组合的模式已经形成了。

尽管几乎没有遗存下来的画作，但从多家诗文的记录来看，从元末至沈周生活的明代中期，描绘先人茔域的图画很是流行。元末明初的谢应芳曾为一位昆山县主簿的《先茔图》题诗。[15]杨荣（1371—1440）和王直（1379—1462）都曾应友人之请为其《先垄图》作记叙性质的文字。[16]程敏政曾为大理寺评事周民表赋《先茔十景》诗。[17]杨荣所作的《屏山先垄图序》，详细描述了吴仲原先人坟地所在屏山的自然风貌，其余诸篇虽未描述墓地所处的环境，但考虑到古人在营造墓地时注重选择背山面水的环境，因此这些图画当都具有茔域山水画的性质。

## 三、沈周的茔域山水画

沈周曾应人之请图绘先人茔域，此图今虽不存，但却留下诗作："监宪临行尚倚舟，陇云阡月要图收。一时缩地便行李，千里忘家惬宦游。不待移书问封树，即教开卷见松楸。清明官舍梨花酒，水墨微踪散远忧。"[18]由诗作的名称《钱世恒金宪乞写虞山先陇图》可以得知求画人的信息：虞山位于常熟境内，求画者钱承德（字世恒）

[10]　（明）朱存理集录：《铁网珊瑚校证》，韩进、朱春峰校证，第 963—964 页。

[11]　（明）朱存理集录：《铁网珊瑚校证》，韩进、朱春峰校证，第 965 页。

[12]　（明）朱存理集录：《铁网珊瑚校证》，韩进、朱春峰校证，第 966 页。

[13]　（明）朱存理集录：《铁网珊瑚校证》，韩进、朱春峰校证，第 965 页。

[14]　（明）朱存理集录：《铁网珊瑚校证》，韩进、朱春峰校证，第 966 页。

[15]　谢应芳《题昆山县主簿先茔图》，见（元）谢应芳：《龟巢稿》卷六，《丛书集成续编》第 110 册，上海书店，1994 年，第 469 页。

[16]　杨荣《屏山先垄图序》，见（明）杨荣：《文敏集》卷十二，《景印文渊阁四库全书》第 1240 册，第 181—182 页。王直《先垄图记》，见（明）王直：《抑庵文集》后集卷一，《景印文渊阁四库全书》第 1241 册，第 306 页。

[17]　程敏政《分得荷荡香风为周民表评事赋先茔十景》，见（明）程敏政：《篁墩文集》卷六十三，《景印文渊阁四库全书》第 1253 册，第 406 页。

[18]　（明）沈周：《沈周集》，汤志波点校，浙江人民美术出版社，2013 年，第 659 页。

出生于常熟的大族。请求沈周描绘的，应当是其先祖位于虞山的墓地。虞山距离沈周
生活的相城约四五十千米，是沈周一生数度游览之地，游览过程中不乏对虞山景观的
吟咏并以之入画。[19]为钱氏作《虞山先陇图》，沈周必定得心应手。由于此图不存，
今已无法确知应钱氏之请所作的《虞山先陇图》是何种形貌，是否也如《庐墓图》一
般采用册页的形式。不过可以肯定的是，沈周确实为人画过册页形式的茔域山水画。
这套册页同样不存，仅留下诗作名《佳城十景为陈内翰缉熙作》[20]，十景分别为"灵
岩晴旭""震泽秋蟾""光福烟霏""穹窿云气""天平岚翠""古庙乔松""寄
心修竹""海云茶屏""沃壤西成""伏龙晚睇"。受画人陈鉴（字缉熙）曾于天顺
末成化初回乡丁忧，该图册大约就完成于这一时期。[21]陈鉴的家族墓地位于吴县伏龙
山[22]，《明一统志》对该山描述如下："在府城西三十六里，俗名小白阳山。左抱灵
岩，右带穹窿，前瞰太湖，中俯平畴万顷，乔木古松荫蔽林谷，亦吴中之胜处。"[23]
对照这十景的构成，可知沈周在营建画面时将受画人祖茔所在地周边的自然风光作
了一并呈现。从以上两例来看，沈周为人绘制的先陇图，与元代形成的茔域山水画应
同属一个文化脉络。实际上，沈周的确有机会接触到相关的视觉资源。朱存理在黄云
（字应龙）家获观了前文述及的《林屋佳城图》并记录之。[24]黄云亦与沈周交好[25]，
沈周自然具备如朱存理一般获观此作的机会。

　　作为沈周仅存的茔域山水画，《庐墓图》是观察这一类型山水画制作的窗口。四
开中，以第三开最为直观，画面出现了坟墓的形象。不过，正如前文所述，如将坟墓
的形象替换为屋舍，画面亦无不妥。实际上，无论构图、物象组合还是整体构建出的
场景，皆可从沈周的其他作品中找到类似的画面。对比第三开与《东庄图》中的"全
真馆"（图1.2.8）一页，不难发现其视觉上的相似性。为了营造出全真馆少有人至，
不受世俗打扰的清修环境，沈周将其描绘在一个背山面水的环境中，被树丛与芦苇层
层包围着的建筑不现全貌，前设起伏的山丘进行遮挡，以增加与观者视觉上的距离
感。《庐墓图》第三开秉持了几乎一致的画面营建方式，只是将建筑进行了替换，把

[19]　阮荣春：《沈周》，吉林美术出版社，1996年，第72—75页。

[20]　（明）沈周：《沈周集》，汤志波点校，浙江人民美术出版社，2013年，第85—88页。

[21]　参见本书附录：沈周与文官交往年谱。

[22]　"夫人钱氏护柩归葬吴县伏龙山之先茔……公讳鉴，字缉熙"，见（明）吴宽：《前朝列大夫国
　　　子祭酒陈公墓志铭》，《家藏集》卷六十一，《景印文渊阁四库全书》第1255册，第572页。

[23]　（明）李贤等：《明一统志》，《景印文渊阁四库全书》第472册，第211—212页。

[24]　"右《佳城图》观于玉峰黄应龙氏。"见（明）朱存理集录：《铁网珊瑚校证》，韩进、朱春峰
　　　校证，广陵书社，2012年，第969页。

[25]　参见黄朋：《明代中期苏州地区书画鉴藏家群体研究》，南京艺术学院2002年博士学位论文，
　　　第40页。

图 1.2.8　沈周《东庄图》册之"全真馆"

环绕建筑的树木改画为柏树，并增加了对山体部分的描绘。再来看第一开，画面描绘
一行人在蜿蜒陡峭的山路上前行，为首的是一位持杖老者，随行三人，后跟两童子，
一捧物，一担物。行进前方山路两侧相对而立的望柱，点明了这一行人的目的及画
作主题：他们是要到墓地去祭拜祖先，童子所携之物乃是祭祀用品。如此一来，道路
两侧高大的松树，其指向墓地的意义也就更为明确了。望柱这一元素，在第四开（图
1.2.9）同样起到点明画意的作用。试想，如将望柱去掉，这幅画作便与一幅普通的雪
景山水没有区别（对比沈周《画雪景》轴[台北故宫博物院藏]的局部，图1.2.10），这
或许也是画家以较为浓重的墨线来突出望柱的原因所在。

　　第二开（图1.2.11）以近乎对称式的构图描绘了一座为山石、树木环抱的"介"
字形空亭，空亭周围留有空地，空地外围有一圈由石块垒砌的矮墙，矮墙留有入口，
入口处是两根相对而立的望柱。空亭位于画面正中心，周边的景物对称展开，对空亭
呈现层层包裹的关系。空亭背后山峰高耸，两侧山峦较平缓，如伸出的两臂将空亭
环抱其中。这与《葬书》所述"夫以支为龙虎者，来止迹乎冈阜，要如肘臂，谓之环
抱"[26]颇为对应。此句指明堂，即堪舆家所称穴前平坦开阔、水聚交流之地。[27]此开
描绘的，当是进入墓园后，尚未至坟墓前的景象。结合文献与遗存来看，画面中的空
亭很可能是飨亭[28]，《广孝庵记》云："古不墓祭，故庵庐之制未之闻也。后世以庐

[26]　（晋）郭璞撰，（元）吴澄删定：《葬书》，《景印文渊阁四库全书》第 808 册，第 30 页。

[27]　"明堂者，穴前水聚处也。"见（明）缪希雍：《葬经翼》，《丛书集成初编》第 724 册，中华书局，
　　　1991 年，第 32 页。"大抵明堂，欲其平正开畅，团聚朝抱者为吉。"见（明）徐善继、（明）
　　　徐善述：《重刊人子须知资孝地理心学统宗》卷二十六，《故宫珍本丛刊》第 411 册，海南出版社，
　　　2000 年，第 358 页。

[28]　又称"墓亭""坟亭""享亭"等，其在墓园中的营建至晚始于北宋中晚期的江南地区。参见郑

图 1.2.9　沈周《庐墓图》卷之四

图 1.2.10　明　沈周　《画雪景》轴（局部）
绢本水墨　纵 207.7 厘米　横 103.0 厘米　台北故宫博物院藏

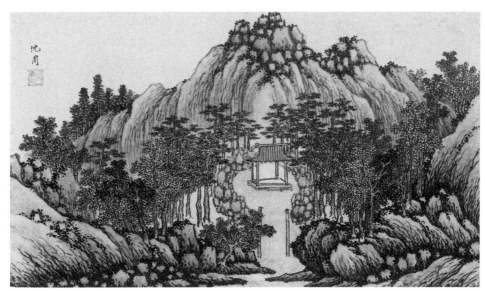

图 1.2.11 沈周《庐墓图》卷之二

墓为孝，于隧外作飨亭，为岁时拜扫一席地。"[29]《致存亭记》云："亭者，停也。展省之时憩息于此，名之曰亭为宜，而亦以寓孝子事亡如存之意。"[30]丘濬墓的神道上，即发现有应为拜亭基址的建筑遗迹。[31]位于厦门的刘静轩墓，墓前有重檐歇山顶的石方亭一座，额篆"永思亭"三字，当为此类亭的遗存实例。

第一、第二、第四开中出现的望柱表明，这并非一处平民墓地。据《大明会典》，五品及以上官员的坟茔才可以使用望柱。[32]不过，相应等级的官员墓地中往往还有牌坊、神道石刻、泮池等构件[33]，然沈周并未将之描绘在画面中，可知画家在选择具体元素入画时，除了考虑其是否能够突出墓地特色之外，也注重其在视觉上与山水进行融合的可行性。空亭，本就是常常出现在山水画中的视觉元素，沈周将之进行

嘉励：《南宋的墓前祠堂》，浙江省文物考古研究所编著：《浙江宋墓》，科学出版社，2009年，第165—166页。

[29]　（宋）舒岳祥：《阆风集》卷十一，《景印文渊阁四库全书》第1187册，第436页。

[30]　（元）吴澄：《吴文正集》卷四十三，《景印文渊阁四库全书》第1197册，第455页。

[31]　海南省文物考古研究所、海口市文物局：《海南省海口市丘濬墓园遗址2007年度考古发掘简报》，《中国国家博物馆馆刊》2015年第10期。

[32]　（明）申时行等修，（明）赵用贤等纂：《大明会典》，《续修四库全书》第792册，上海古籍出版社，2002年，第421—426页。

[33]　南京博物院、常州市考古研究所、武进区博物馆：《江苏常州钱一本墓园考古发掘与初步研究》，《东南文化》2013年第3期。胡晓宇：《广东首次发现明代墓园及墓祠建筑基址》，《中国文物报》2013年3月1日第008版。

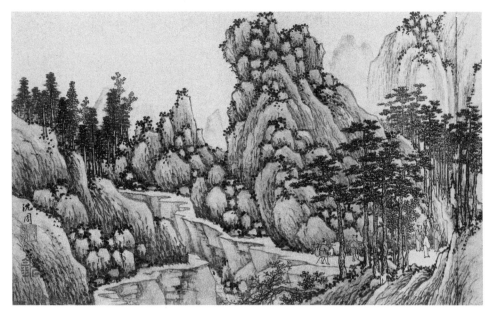

图 1.2.12　沈周《庐墓图》卷之一

　　了巧妙的改造，重新组合亭子与山石的关系，便营造出第二开的画面。

　　明确了每一开的内容，再来观察四开之间的关系，便不难发现其中有着空间的延续与转换：第一开尚未进入墓园，唯隐于山石后的望柱，暗示了山路通向一处墓地；第二开已进入墓园，来至墓亭休憩，作祭扫前的准备；第三开到达墓前，进行祭扫；第四开望柱再次出现，暗示已离开墓园。除空间外，画面中还暗含着时间的流逝与变化，以第一开与第四开最为明显：第一开表现一行人前往墓地祭扫，当为清明时节，乃在春季。（图1.2.12）第四开为冬景，在冬季。之所以在画面中呈现出四时变化，一方面或许是为了满足孝子能够在不同时节都能得览父母墓全貌的愿望；另一方面，大约也是茔域山水发展至此时，形式在不断丰富和充实的原因。前文述及沈周为陈鉴绘制的茔域山水册择取了不同的十景入画，推测其面貌必定多样。约在成化十七年（1481），沈周为吴孟章作了一册茔域山水，图不存，仅诗作留存。诗名《东皋杂咏为锦衣吴孟章赋》，分题为"东皋宰木""南浦衡茅""表柱秋风""圭田春雨""函石龙光"[34]，从"表柱秋风""圭田春雨"两首来看，画面应当也有对季节的表现。

[34]　（明）沈周：《沈周集》，汤志波点校，浙江人民美术出版社，2013年，第483—484页。

## 四、茔域山水画的流行与明代官员孝思文化

在《林屋山图记》中，郑东转引图画所有者黄云卿之言，将其图绘父母墓的动机表述得颇为明晰：

> 云卿乃泫然出涕曰:"吾虽获从吾先子之志，然昆山去林屋且数百里，又限以具区之险，岁时不能一再至墓下。吾因图林屋，置之壁间，使日接焉以思吾亲，子为我记之。" [35]

王直为万安县学教谕黄氏所作的《先垄图记》中，有相似的表达：

> 先生承世德之懿，以文学发身为教官，去故乡久且远矣。其先世之藏于冲溪，于小阳，于古岸之原者，不克躬拜扫墓下，风雨霜露之变，盖恻然有感于其心，于是绘为图以寄意焉。[36]

可知这类茔域山水画，乃是出于种种原因而远离家乡的游子，因不能"春秋祭祀"[37]，故而请人图绘父母茔地，"以时思之"[38]的产物。

自明初以来，茔域山水画颇为流行，且赞助人多为官员。请画家图绘位于福建屏山的父母茔地的吴仲原"以进士为婺源令"[39]。求得沈周绘茔城山水的钱承德、陈鉴，亦在朝为官。宦游是古人不得不远离家乡的主要原因之一，不难理解为何官员群体会对这一主题的画作有需求：

> 仲原自宦游以来，去家既远，独念其先人茔域，遥在玉屏之山。松楸蓊然，霜露繁积，思欲一致展扫之诚，而縻于官守，有弗能得。乃托绘事者为屏山先垄之图，政事之暇，得以览观于此，以寄其思亲之意焉。[40]

故赠太子太保都察院左都御史陈公孟玉，在永乐间以太医院医士居京师。悲父母早亡，南望吴门，辄潸然流涕，求得翰林王公汝嘉作《白云亲墓图

---

[35]　（明）朱存理集录：《铁网珊瑚校证》，韩进、朱春峰校证，广陵书社，2012年，第964页。
[36]　（明）王直：《抑庵文集》后集卷一，《景印文渊阁四库全书》第1241册，第306页。
[37]　胡平生译注：《孝经译注》，中华书局，1999年，第39页。
[38]　胡平生译注：《孝经译注》，中华书局，1999年，第39页。
[39]　（明）杨荣：《文敏集》卷十二，《景印文渊阁四库全书》第1240册，第181页。
[40]　（明）杨荣：《文敏集》卷十二，《景印文渊阁四库全书》第1240册，第181页。

记》以自慰。[41]

这种情思极易在同僚中获得认同,赵孟頫在《题孙安之松楸图》中云:"人谁无父母,掩卷一潸然。"[42]明人王行题跋许澜伯《先茔图》时云:"我二亲归藏久矣,今见此图乃知许氏之思,不异予之思也。"[43]谢铎(1435—1510)曾在赴任之际,以祖茔所在地缗山为题,请李东阳等人赋诗,复请倪岳(1444—1501)作记,汇为一卷。[44]除了表达因职务远游之孝子不能四时祭祀父母的哀思外,亦通过在同僚间观看和题跋的方式获得认同。

不过,在明代初中期,若要通过图像表达孝思,实则还有其他选择,如《云思图》[45]、《风木图》[46]、《听秋图》等,皆是表达孝子哀思一类的画作。(图1.2.13、图1.2.14)茔域山水画与之相比,因直接出现了坟墓的形象,或具有其他孝思图所不具备的实际功能,即可在特定时节作为祭拜的对象。《钱世恒金宪乞写虞山先陇图》一诗中有"清明官舍梨花酒,水墨微踪散远忧"[47]句,暗示了《虞山先陇图》在清明节时所可能具备的实际用途。总而言之,茔域山水画为不能时时亲至父母墓前陪伴的孝子提供了一种表达孝思的替代途径,"写亲藏魄处,朝夕似亲傍"[48],通过将祖先茔域"一时缩地便行李"[49],使身在远方的孝子能够"千里忘家惬宦游"[50]。在明代的政治文化语境中,展墓之于官员,除了表达身为人子之孝思的私人情感外,亦包含着身为人臣之忠君等更为公共化、社会化的政治思想。李东阳在《双瑞诗序》中曾记叙内阁首辅徐溥少时因孝行而带来祥瑞的事迹:

> 太子太傅、户部尚书兼武英殿大学士宜兴徐公,为少詹事兼侍讲学士时,以太夫人丧,庐墓于瑞云山侧。朝夕号恸,悲不能胜。乃有二白鸠栖陇树,未几复

[41] (明)吴宽:《家藏集》卷五十三,《景印文渊阁四库全书》第1255册,第491页。

[42] (元)赵孟頫:《赵孟頫文集》,任道斌编校,上海书画出版社,2010年,第84页。

[43] (明)王行:《半轩集》卷十,《景印文渊阁四库全书》第1231册,第412页。

[44] 《缗山三亭记》,见(明)倪岳:《青溪漫稿》卷十六,《景印文渊阁四库全书》第1251册,第203—204页。

[45] 高廷礼《云思图》卷(故宫博物院藏)拖尾处有《云思图诗序》,云:"尝谓望云而思其亲者,盖自唐狄法曹始……福建布政使司理官山东李公……身在八闽,亲在云下,望思不置,因题其宦所曰云思。"

[46] 王中旭:《唐寅〈风木图〉之年代、功能与创作情境》,《故宫博物院院刊》2016年第1期。

[47] (明)沈周:《沈周集》,汤志波点校,浙江人民美术出版社,2013年,第659页。

[48] (明)王行:《半轩集》卷十,《景印文渊阁四库全书》第1231册,第413页。

[49] (明)沈周:《沈周集》,汤志波点校,浙江人民美术出版社,第659页。

[50] (明)沈周:《沈周集》,汤志波点校,浙江人民美术出版社,第659页。

图 1.2.13　明　唐寅　《风木图》卷　纸本水墨　纵 28.2 厘米　横 107.0 厘米　故宫博物院藏

图 1.2.14　明　周臣　《听秋图》卷　纸本水墨　故宫博物院藏

　　有二白雁游洑溪之上，回翔哀鸣，若感若慕，累数月不去，乡人异之。[51]

在李东阳作《双瑞诗序》之前，弘治六年（1493）的翰林院庶吉士二十人已就"双瑞"各自赋诗，将徐溥塑造为忠孝之楷模：

　　　　而（公）瑞实倍之，移忠之孝，固一代所具瞻者也……弘治癸丑，进士之为庶吉士者二十人。各拟为诗篇，成而未敢献，间以质予。予以奉命领教事，谕之

---

[51]　（明）李东阳：《李东阳集》，周寅宾、钱振民校点，岳麓书社，2008 年，第 498 页。

曰："凡朝廷所造就，诸老先生所教育者，惟忠与孝也……" [52]

这些文字均反映出为明代文官群体所秉持与宣扬的"君子之事亲孝，故忠可移于君" [53] 的思想。

明政府有相应的给假制度以供文官展省，明代历史上也不乏因长年不展省而遭到指责与弹劾的官员。 [54] 对于文官群体来说，绘制与观看茔域山水画这一行为当具有凸显"忠孝相资"的意义。

《庐墓图》是沈周画给谁的？是否也曾在这一情境中被使用？从画面中的望柱可知，《庐墓图》受画人的先祖应为五品及以上等级的官员。第三开画面空白处所钤的"锦衣徐将军画"朱文印，或许是破解受画人身份的一个关键线索。据前文分析，此印并非作画者沈周本人所有，联系到这一开的画面出现了受画人祖先之坟墓的墓体，那么这枚印就很可能是受画人或其家族中的某人钤盖上去的。 [55] 那么"锦衣徐将军"是何许人呢？首先可以确定的是，此人姓"徐"。在明代，什么身份的人会被称为"锦衣将军"呢？明朝开国功臣徐达的六世孙徐天赐是一例。"东园者，中山王孙锦衣将军徐君申之所筑也。" [56] 徐天赐在正德十一年（1516）得袭南京锦衣卫指挥佥事一职，并以"徐锦衣"的称号闻名于缙绅士夫之间。另一例，则是沈周的同乡兼好友徐有贞之子徐世良。祝允明（1460—1527）在为徐世良撰写的碑文中，称其为"昭武将军上轻车都尉、锦衣卫指挥使徐公" [57]，另据祝允明的记录，徐世良之子自言"吾世偃王后也。食东海，特进柱国、武功伯祖也，称必先东海，上轻车、锦衣将军考也" [58]。徐天赐与徐世良所获得的锦衣卫指挥使这一职位皆为世袭。

沈周的诗作中，不乏与此类世袭贵族交往的痕迹。《画松石卷答郭锦衣宾竹所寄药方》 [59] 的受赠人郭良，字宾竹，为洪武功臣武定侯郭英后代，成化四年（1468）得

[52] （明）李东阳：《李东阳集》，周寅宾、钱振民校点，岳麓书社，2008 年，第 499 页。

[53] 胡平生译注：《孝经译注》，中华书局，1999 年，第 31 页。

[54] 赵克生：《明代文官的省亲与展墓》，《东北师大学报（哲学社会科学版）》2008 年第 2 期。骆芬美：《明代官员丁忧与夺情之研究》，（新北）花木兰文化出版社，2009 年。

[55] 尽管"某某画"这样的例子在收藏印鉴中并不常见，但考虑到印章形状（长方形、两字并列）、印文字数（六字）及其排布关系，出现这样的印文组合也并非全然不可能。

[56] （明）顾璘：《顾华玉集》息园文稿文卷一，《景印文渊阁四库全书》第 1263 册，第 459 页。

[57] （明）祝允明：《祝允明集》，薛维源点校，上海古籍出版社，2016 年，第 272 页。

[58] （明）祝允明：《表弟号怀海生序》，《祝允明集》，薛维源点校，上海古籍出版社，2016 年，第 490 页。

[59] （明）沈周：《沈周集》，汤志波点校，浙江人民美术出版社，2013 年，第 788 页。

袭锦衣卫指挥佥事[60]。沈周曾为之作茔域山水画并题咏的吴孟章，拥有锦衣千户的身份[61]，亦为此类世袭贵族[62]。

世袭贵族通常并不像仕宦文官一般远游在外。徐世良"举试未捷，而府君薨矣，公遂依亲以居"[63]。徐天赐也一直生活在其祖茔所在地的南京。那么为何这一群体也会对此类图像产生需求？

成化十六年（1480），李东阳应南京后卫百户何镇之请，为其《墓图》作记文并书于卷前。[64]据李东阳记述，何氏家族墓地位于南京安德门外二十里处，尽管何镇本人于南京为官，却因"墓远都城，镇以官守弗得以时省视，乃命工绘图以藏其家，示其子若孙，以识不忘"[65]。何氏坟茔距何镇任职地南京城仅二十余里，也要如父母墓远在万里之遥的文官一般请人绘图作跋，其用意究竟何在？由李东阳的记文可知，何镇的先祖于明朝开国时因战功被擢为留守后卫百户，在官职代代传袭的过程中，本该由何镇之父承袭的职位，曾由其叔父代为摄嗣三十余年，至何镇才复承故职。何镇营建何氏墓地，请人绘《墓图》，复请李东阳为作记，这一系列行为实则具有强调自身袭职正当性的意味。

茔域山水画需求群体的扩大，与众人对这类画作另一个层面的解读相关，即对于请人图绘父母墓的孝子之孝行的肯定，以及对因孝行而带来的光耀门楣的可能性的期许：《林屋佳城图》的题跋中既有"思亲一念万万古，哀哉孝子心茕茕""孝哉黄家儿，披图郁怀抱"[66]，也有"郁郁佳城间，大树已合抱。子孙读书光祢考，一丈丰碑屹神道"[67]、"好在读书光祢考，杨侯深意为君期"[68]句。林弼跋《张起鸣松楸图》有言："起鸣仁孝人也。仁孝之报，如持券取偿。吾知起鸣必有以昌于后也。"[69]杨荣为《屏山先垄图》所作序中亦有此类表达：

---

[60] 明吏部编辑：《明功臣袭封底簿》，周骏富辑：《明代传记丛刊》第55册，（台北）明文书局，1991年，第88—89页。

[61] 程敏政有诗名《藻轩为锦衣千户吴孟章赋》。见（明）程敏政：《篁墩文集》卷六十六，《景印文渊阁四库全书》第1253册，第440页。

[62] 沈周《东皋杂咏为锦衣吴孟章赋》诗前四题"东皋宰木""南浦衡茅""表柱秋风""圭田春雨"，与史鉴《墓田八咏》诗前四题同。《墓田八咏》诗题下注："右军都督府都督吴亮葬处也，在湖广武昌府。"见（明）史鉴：《西村集》卷四，《景印文渊阁四库全书》第1259册，第758—759页。据此，吴孟章当为吴亮的后代。

[63] （明）祝允明：《祝允明集》，薛维源点校，上海古籍出版社，2016年，第272—273页。

[64] "庚子之岁，予以南都试事还朝。而镇实以留府公务北上，驿舟相先后，因述墓事，请予为记，意勤甚，不可辞。乃掇其颠末，书于卷端。"见（明）李东阳：《金陵何氏墓图记》，《李东阳集》，周寅宾、钱振民校点，岳麓书社，2008年，第1399页。

[65] （明）李东阳：《李东阳集》，周寅宾、钱振民校点，第1399页。

[66] （明）朱存理集录：《铁网珊瑚校证》，韩进、朱春峰校证，广陵书社，2012年，第965页。

[67] （明）朱存理集录：《铁网珊瑚校证》，韩进、朱春峰校证，第965页。

[68] （明）朱存理集录：《铁网珊瑚校证》，韩进、朱春峰校证，第965页。

[69] （明）林弼：《林登州集》卷二十三，《景印文渊阁四库全书》第1227册，第190页。

> 仲原违乡未久……则又托之于图。若是其思之切而孝之至，为何如耶……然
> 则仲原诚可谓纯孝之士矣……今仲原益自修饬，其葬亲也得山水灵秀之区……非
> 惟行将大用足以显扬光耀于其先，抑且庇子荫孙足以垂裕于其后也。[70]

果真有人从孝行中得到回报，即如林弼所言"仁孝之报，如持券取偿"吗？据《明
史·黄观传》载，洪武二十四年（1391）辛未科状元黄观"洪武中，贡入太学。绘父母
墓为图，瞻拜辄泪下。二十四年，会试、廷试皆第一"[71]。以当时人的眼光来看，黄观至
孝的举动与其在科举上的非凡成就是同样值得被记述与传颂的，并最终以文字记录的
方式在其孝行与科举成就之间建立起联系。而为父母择取山灵水秀的风水宝地进行安
葬，这种行为本身即孝道的体现：

> 人子之于亲也，固当无所不用其极，况地理尤切于送终，以当大事者乎……
> 苟于其亲之殁也，置蚁泉沙砾中，无异委壑，孝安在哉？……则地理固人子当知
> 之切务，而非彼一艺一能者比也，谓之曰资孝亦宜矣。[72]

成书于明中后期的《人子须知》一书，收录了诸多墓地，并以图文对照的形式说
明某墓地在风水上的特点，及子孙因安葬先祖于吉地而来的福报，以"莆田陈翰林父
子会魁祖地"为例：

> 右地在莆田城西三里，其龙分府干旺气，来历甚远……石溪公言（丁卯生）
> 登乡会二魁（官郎中），子肃庵公经邦（丁酉生）登乡会二魁，入翰林，见任太子
> 宾客、礼部侍郎，福祉未艾。[73]

可知精心为父母选择风水宝地进行安葬，将为孝子本人及后世子孙带来诸多益处
的观念在明代是深入人心的。这或许也是《庐墓图》第二开分外契合堪舆类书籍中对
于何为好风水之认识的原因。沈周为吴孟章所作的茔域山水册中，应当有类似呈现，
正如《函石龙光》一诗中云：

---

[70] （明）杨荣：《文敏集》卷十二，《景印文渊阁四库全书》第 1240 册，第 181—182 页。

[71] （清）张廷玉等：《明史》卷一百四十三，中华书局，1974 年，第 4051 页。

[72] （明）徐阶：《序》，（明）徐善继、（明）徐善述：《重刊人子须知资孝地理心学统宗》，《故
宫珍本丛刊》第 411 册，第 3 页。

[73] （明）徐善继、（明）徐善述：《重刊人子须知资孝地理心学统宗》卷十五，《故宫珍本丛刊》
第 411 册，第 207 页。

科斗盘天篆，蛟龙卫宝章。夜深虹贯月，祥气发玄堂。[74]

择取吉地安葬父母，是与孝道息息相关的大事。能够运用足够的能力——关乎眼光以及其他获得资源的能力——来完成此事，便是孝的体现。当孝行累积到一定程度，将会为自身及子孙带来绵延不断的福祉。在这样的语境下，对图绘父母"体魄之所藏者"[75]的坟墓作为孝行的肯定，以及孝子对"仁孝之报"的期许，皆因图像所呈现出的风水吉地之貌而被放大，这或许是宦游文官用于表达孝思的图像亦能在世袭贵族这一群体中获得认可的原因。毕竟，世袭贵族所获得的荣耀，几乎完全有赖于祖先的功德。

# 小结

沈周《庐墓图》是描绘受画人祖先墓地景色的茔域山水画。尽管以墓地入画的传统由来已久，但这种墓地元素与山水结合的新型绘画出现得比较晚，约在元代初期。在沈周生活的时代，茔域山水画的形式与面貌较以往更为丰富多样。在四开《庐墓图》中，除展示墓地空间的延续与转换外，还试图呈现时间的流逝与变化，以满足受画人的需要。

茔域山水画的受画人多是宦游的文官，因不能常至父母墓前行祭扫之仪，他们便以请画家图绘墓地与周边风光的方式寄托哀思。茔域山水画的流行与明代官员的孝思文化息息相关：与文官制度中的展墓和省亲相似，制作与观看茔域山水画，除表达因职务而远游的人子不能四时祭祀父母之哀思的私人情感外，亦包含着身为人臣之忠君等更为公共化、社会化的政治思想。

沈周的绘画通常被视为继承了元末文人绘画的传统，是隐逸文人在其隐居生活中自我情感之凝聚与抒发的载体。但从《庐墓图》来看，尽管图式、笔墨及作品整体呈现的风格的确为文人画风的延续，然而在画题与意涵上，却是反映官员孝思文化的茔域山水画。茔域山水画主要满足的是在文官制度下，生发于文官生活方式中的绘画需求，反映的是这一群体共享的内心情感与公共表达。如《庐墓图》这般介入官员生活和文化空间的作品，沈周绘制颇多。

---

[74] （明）沈周：《沈周集》，汤志波点校，浙江人民美术出版社，2013年，第484页。

[75] （明）王直：《抑庵文集》后集卷一，《景印文渊阁四库全书》第1241册，第306页。

# 盆菊幽赏：沈周山水雅集图与北京文官之接受

　　雅集是中国古代文人士大夫生活的一部分，这种传统由来已久，最著名者莫过于永和九年（353）的兰亭雅集。"俯仰之间，已为陈迹"，雅集之事与人易逝，但作为雅集伴生品的诗文与书画，却得以穿越历史而存留。尤其是对雅集进行视觉化呈现的图画，不但是雅集参与者追忆雅集活动的有效凭借，而且为后人追想千百年前之雅事留下空间。描绘雅集活动的雅集图，是中国古代绘画的重要题材。声名煊赫、影响深远的"西园雅集"与李公麟《西园雅集图》，尽管其事、其作的真实性受到现代学者的质疑[1]，但这类成熟于两宋时期，将参与雅集者的文士进行着重刻画与突出表现的雅集图模式，一直为后世所继承。

　　雅集聚会亦是明代文官日常生活的一部分。在明代，绘制关于雅集活动的图像以记录、欣赏与保存，自"杏园雅集"与《杏园雅集图》以来，便成为高级文官群体因循的一个文化传统。[2]以《杏园雅集图》卷（镇江博物馆藏）、《竹园寿集图》卷（故宫博物院藏）等为代表的明代官员雅集图，延续的皆是宋代雅集图以人物为核心的绘画模式。沈周也描绘过文官雅集的场景，采用的却是明代初中期以来，在吴门地区[3]出现的一种新图式。虽然同样以雅集为主题，但这类雅集图却放弃了对人物活动的重点表现，将刻画重心放在对雅集环境的描绘与氛围的塑造上，总体呈现出由人物画向山水画的转变。转变如何发生？沈周在其中起到了什么作

---

[1]　Ellen Johnston Laing, *Real or Ideal: The Problem of the "Elegant Gathering in the Western Garden" in Chinese Historical and Art Historical Records*. Journal of the American Oriental Society, Vol. 88, No. 3 (1968).（【美】梁庄爱伦：《理想还是现实——"西园雅集"和〈西园雅集图〉考》，包伟民译，洪再辛校，洪再辛选编：《海外中国画研究文选》，上海人民美术出版社，1992 年）衣若芬：《一桩历史的公案——"西园雅集"》，《中国文哲研究集刊》1997年3月（第 10 期）。

[2]　尹吉男：《政治还是娱乐：杏园雅集和〈杏园雅集图〉新解》，《故宫博物院院刊》2016年第 1 期。

[3]　本篇取广义之"吴门"。

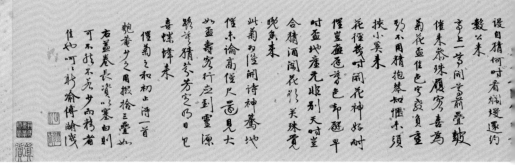

图 1.3.1　明　沈周　《盆菊幽赏图》卷　纸本设色　纵 23.4 厘米　横 86.0 厘米　辽宁省博物馆藏

用？文官鉴藏群体又是如何看待和接受这一图式的？现藏于辽宁省博物馆的《盆菊幽赏图》（图1.3.1）是观察与讨论上述问题的一个关键材料。

## 一、《盆菊幽赏图》的主题与绘制时间

乍看上去，《盆菊幽赏图》不易令人觉察有雅集的意涵。在纵23.4厘米，横86.0厘米的画幅上，描绘了一座树石掩映的临水草亭，亭中三人围坐，一童子侍立；亭前陈设数十盆盛放的菊花；对岸的坡石上，几株杂树仅显露树脚；画尾有沈周题诗及署款："盆菊几时开，须凭造化催。调元人在座，对景酒盈杯。渗水劳童灌，含英遣客猜。西风肃霜信，先觉有香来。长洲沈周次韵并图。"卷后侣钟（1440—1511）、张昇（1442—1518）、傅瀚（1435—1502）等人的题诗，与沈周题诗韵脚相同。

从诸人诗作内容，可知事之大略：傅瀚曾做东，于某年重阳节邀请数位客人饮酒赏菊，然而当年的菊花并未如期盛开，故而诸人戏作《催菊诗》唱和，即书于《盆菊幽赏图》卷后的数首诗。在雅集时或雅集过后，请画家绘图，将聚会中所得诗作书于

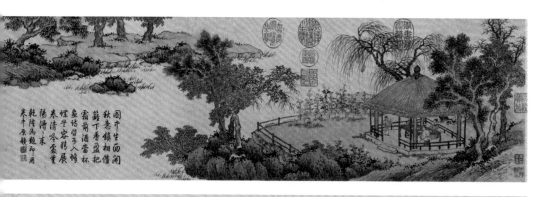

画上，或与画合装为一卷，是雅集图制作过程中极为普遍和流行的做法。《盆菊幽赏图》正是这类雅集图。

该图未署年款，从画面风格及笔墨特点来看，当为沈周中晚年之作。考察画中雅集发生的时间，或可为《盆菊幽赏图》的绘制年代寻找到更加精确的坐标。此外，这是一次什么性质的雅集？都有什么人参加？彼此之间是什么关系？雅集的地点在哪里？为此次雅集绘图并次韵一首的沈周是否参与其中？回答这些问题，将有助于加深对此作的认识。

侣钟、张昇二人皆有诗，必定参与了这次雅集。认为傅瀚作诗少，催促其多作几首的吴宽也有可能在受邀之列。这四位皆为弘治时期（1488—1505）的朝廷重臣：侣钟于弘治十三年（1500）升任户部尚书（正二品）[4]，张昇在弘治十五年（1502）升任礼部尚书（正二品），其前任是于弘治十三年（1500）升任礼部尚书（正二品）的傅瀚[5]，亦是此次雅集的主人。吴宽约于弘治十一年（1498）升任吏部左侍郎（正三

[4] "侣钟……弘治……十一年迁右都御史。居二年，进户部尚书。"见（清）张廷玉等：《明史》卷一百八十五，中华书局，1974年，第4899—4900页。

[5] "张昇……弘治改元，迁庶子……历礼部左、右侍郎。十五年代傅瀚为尚书。""傅瀚……弘治

品）[6]，其前任正是侣钟[7]。考察各人仕宦经历，除侣钟外，其余三位皆有在翰林院任职的经历。[8]

明代的翰林院属清要之地，是朝廷养才之所，翰林的职务以修史、讲读等为主[9]，不涉具体庶务，相对轻闲。院中的文学侍臣皆为饱学之士，公务之余，喜好雅集唱和以为消遣。弘治二年（1489）十月二十八日，在吴宽的居所中，就举办过一次类似的赏菊雅集，与会者有李东阳、李杰（1443—1518）、王鏊等，皆为吴宽在翰林院的同僚。巧合的是，这次雅集得以成聚，可能就是为了弥补本年重阳节无菊可赏的遗憾。[10]

除重阳赏菊外，与各节气对应的风雅项目如元宵观灯、中秋赏月，乃至新居落成、贺寿添丁等都可以成为雅集的缘由。其中也不乏逐渐形成制度的雅集，成员轮流做东，因事不能赴者需受罚：

> 天顺甲申庶吉士同馆者修撰罗璟辈为同年燕会。定春会元宵、上巳，夏会端午，秋会中秋、重阳，冬会长至。叙会以齿，每会必赋诗成卷。上会者序之以藏于家。非不得已而不赴会与诗不成者，俱有罚。有宴集文会录行于时。[11]

傅瀚为天顺八年甲申（1464）庶吉士，即此会成员。除同年会外，还有同乡会。约自成化十八年（1482）始[12]，来自苏州府的吴宽、李杰、王鏊等同在翰林院为官者数人组成文字会，常常燕会为乐：

> 始吾苏之仕于京者有文字会，翰林则今少詹吴学士、海虞李学士及鏊，为三人。其外则有若陈给事玉汝、周御医原己、徐武选仲山……花时月夕，公退辄相

十三年代徐琼为礼部尚书。"见（清）张廷玉等：《明史》卷一百八十四，第4882—4883页。

[6]  "吴宽……弘治八年擢吏部右侍郎。丁继母忧，吏部员缺，命虚位待之。服满还任，转左……十六年进礼部尚书，余如故。"见（清）张廷玉等：《明史》卷一百八十四，第4883—4884页。

[7]  "弘治九年四月……乙未……改……吏部右侍郎侣钟、礼部右侍郎傅瀚俱为本部左侍郎……"见《明孝宗实录》卷一百十二，台北历史语言研究所校印，1962年，第2031—2043页。

[8]  傅瀚于天顺八年（1464）举进士，选为庶吉士入翰林院，张昇于成化五年（1469）以状元授翰林修撰，吴宽于成化八年（1472）以状元授翰林修撰。见（清）张廷玉等：《明史》卷一百八十四，第4882 — 4883页。

[9]  王天有：《明代国家机构研究》，故宫出版社，2014年，第85页。

[10]  黄约琴：《吴宽年谱》，兰州大学2014年硕士学位论文，第69页。

[11]  （明）黄佐：《翰林记》卷二十，《景印文渊阁四库全书》第596册，台北商务印书馆，1986年，第1078页。

[12]  黄约琴：《吴宽年谱》，兰州大学2014年硕士学位论文，第55页。

过从，燕集赋诗，或联句，或分题咏物，有倡斯和，角丽搜奇，往往联为大卷，传播中外，风流文雅，他邦鲜俪。[13]

雅集的地点往往就设在东道主家中的庭园中，翰林文官虽来自各地，但在北京都有自己的府邸，且多营建有庭园以为公余消遣：

自予官于朝，买宅于崇文街之东，地既幽僻，不类城市，颇于疏懒为宜。比岁，更辟园，号曰"亦乐"。复治一二亭馆，与吾乡诸君子数游其间。而李世贤亦有禄隐之园，陈玉汝有半舫之斋，王济之有共月之庵，周原己有传菊之堂，皆爽洁可爱。而吾数人者，又多清暇。数日辄会，举杯相属，间以吟咏，往往入夜始散去。方倡和酬酢、啸歌谈辩之际，可谓至乐矣。[14]

傅瀚召集的此次赏菊聚会大约亦在自家庭园，其所作诗中有"买栽原为节"，"何时看烂漫，还约数公来"之句，说明雅集之地为其所有。

生活在苏州乡下的沈周从未去过北京，自然也没有机会参加这次雅集。不过，沈周对这类活动并不陌生。成化二十一年（1485），沈周游南京，其间应时任南京太常寺少卿的陈音（1436—1494）邀请，赴宴赏牡丹，并于席间作画。[15]陈音亦是天顺甲申同年会的成员，在翰林院长年为官，后出任南京太常寺少卿。[16]

傅瀚、吴宽两人终生在北京为官，倪钟、张昇都有任外官的经历。这次雅集如果发生在北京傅瀚的家中，需是四人皆在北京之时。结合沈周和诗中有"调元人在座"一句，或可大致推定雅集的时间。

"调元"指调和阴阳、执掌大政。[17]明代中期，什么官位才能称得上"调元"呢？成化四年（1468），据礼部主事陆渊之奏称，已故太子少保礼部尚书兼文渊阁大学士陈文不足当"庄靖"之谥号，其生前"缪居调元赞化之任"[18]。弘治十二年（1499），内阁大学士刘健、李东阳求退，孝宗上谕："朕以卿等调元辅导，岂因

[13] （明）王鏊：《王鏊集》，吴建华点校，上海古籍出版社，2013年，第189—190页。

[14] （明）吴宽：《家藏集》卷四十，《景印文渊阁四库全书》第1255册，第356页。

[15] 参见本书附录：沈周与文官交往年谱"成化二十一年"谱。

[16] "陈音……天顺末进士。改庶吉士，授编修……久之，迁南京太常少卿。"见（清）张廷玉等：《明史》卷一百八十四，第4881页。

[17] "立太师、太傅、太保。兹惟三公，论道经邦，燮理阴阳。"（唐）孔颖达：《宋本尚书正义》第6册，国家图书馆出版社，2017年，第41—42页。

[18] （明）林尧俞等纂修，（明）俞汝楫等编撰：《礼部志稿》卷八十七，《景印文渊阁四库全书》第598册，第570页。

小人非言，辄便求退？"[19]明代内阁大
学士虽无宰相之名，却有宰相之实[20]，
自然称得上是"调元人"。弘治六年
（1493）[21]，程敏政赋诗送董越（字尚
矩）赴任南京礼部右侍郎，中有"老手调
元正未迟"[22]句，可知掌礼仪、祭祀诸事
的礼部侍郎亦得称"调元人"。傅瀚等人
皆未入阁，不过傅瀚与张昇先后担任过礼
部侍郎。弘治六年（1493）六月，傅瀚升
任礼部右侍郎。[23]侣钟此时已由地方官调
任京官近四年余[24]，并在四个月前升任户
部右侍郎[25]。张昇则在弘治五年（1492）
十月得以平反，由被贬的南京工部员外郎

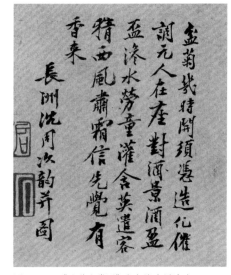

图1.3.2 《盆菊幽赏图》卷上的沈周诗跋

一职，恢复左春坊左庶子兼翰林院侍读的原职。[26]直至傅瀚于弘治十五年（1502）去
世，侣、张二人一直在北京为官。故而，此次雅集发生的时间大约在弘治六年至弘治
十四年间（1493—1501）。

《盆菊幽赏图》中沈周书写的题跋，体现了其晚年行书的典型面貌。（图
1.3.2）对比弘治五年（1492）《夜坐图》轴（台北故宫博物院藏）题跋（图1.3.3）、
弘治十三年（1500）《邃庵图》卷（故宫博物院藏）落款（图1.3.4）、弘治十六

[19] 《明孝宗实录》卷一百四十六，第 2568 — 2569 页。

[20] 参见方志远：《明代国家权力结构及运行机制》，科学出版社，2008 年，第 65 — 66 页。

[21] "弘治六年九月……壬寅，升……太常寺少卿兼翰林院侍讲学士董越为南京礼部右侍郎。"见《明
孝宗实录》卷八十，第 1521—1523 页。

[22] （明）程敏政：《送董学士尚矩赴南京礼部侍郎》，《篁墩文集》卷八十九，《景印文渊阁四库
全书》第 1253 册，第 717 页。

[23] "弘治六年六月……辛卯，升……太常寺卿兼翰林院侍读学士傅瀚为礼部右侍郎。"见《明孝宗
实录》卷七十七，第 1481—1495 页。

[24] "弘治二年十一月……庚午……升直隶徽州府知府侣钟为大理寺左少卿。"见《明孝宗实录》卷
三十二，第 711—717 页。

[25] "弘治六年二月……乙巳，命……都察院左副都御史侣钟为户部右侍郎。"见《明孝宗实录》卷
七十二，第 1343—1347 页。

[26] "弘治五年十月……丙寅……命……前左春坊左庶子兼翰林院侍读张昇，俱复职。"见《明孝
宗实录》卷六十八，第 1287—1307 页。"张昇……大学士刘吉当国……吉愤甚，风科道劾昇诬
诋，调南京工部员外郎。吉罢，复故官，历礼部左、右侍郎。"见（清）张廷玉等：《明史》
卷一百八十四，第 4882 — 4883 页。

图 1.3.3 　《夜坐图》轴上的沈周题跋　1492 年

图 1.3.4 　《邃庵图》卷上的
沈周落款　1500 年

图 1.3.5 　明　沈周《落花图并诗》卷（局部）　1503 年后　纸本　台北故宫博物院藏

年（1503）后所作的《落花图并
诗》卷[27]（台北故宫博物院藏，图
1.3.5），都具有突出的黄庭坚书风
特点：字形细瘦，结体紧实，笔
画劲健，于横画及撇捺处刻意拉
长，且多运用颤笔。又，《盆菊幽
赏图》中处理树木时所用笔墨，
与《邃庵图》中树木的描绘手法并
无二致（图1.3.6），故可将《盆菊
幽赏图》的制作时间锁定在弘治年
间，与赏菊雅集的发生时间重合。

图 1.3.6　明　沈周　《邃庵图》卷（局部）　1500 年
绫本设色　纵 48.8 厘米　横 164.1 厘米　故宫博物院藏

　　从"次韵并图"来看，沈周
得知此次由傅瀚做东的重阳赏菊雅
集，很可能是通过阅读诗文的方式。前文述及，沈周与数位弘治时期的高级文官有往
还，其交往方式，以诗文、绘画为媒介的唱和与投赠为主。虽然尚不清楚沈周与傅瀚
的交往始于何时，也没有资料显示傅瀚曾寄赠过诗文给沈周，不过，沈周另有能够阅
读到傅瀚诗文的渠道，这便是催促傅瀚多作诗并可能也参加了这次雅集的吴宽。

　　弘治十五年（1502），傅瀚的弟弟傅潮持沈周《玉洞桃花图》请吴宽题跋，为其
兄傅瀚祝寿。[28]《盆菊幽赏图》可能是在类似情境下绘制的。其制作时间，应当在雅
集发生后、傅瀚去世前的弘治六年（1493）至弘治十四年（1501）间。

## 二、人物与山水：雅集图的两种模式

　　初看《盆菊幽赏图》，似乎只是一幅描绘园林景色的山水画。类似的经营和布
置，在《东庄图》"知乐亭"一开中也可以见到。两幅皆取"一水两岸"式的构图。
这一图式约形成于元代中期，被吴门及附近地区的画家们广泛使用，于志趣相投者中
传递隐逸的理想。[29]吴镇在水面绘上驾着小舟的渔父，以表达"渔隐"之思；倪瓒在水

[27]　《落花图并诗》卷中现存画作，或为后人所补。图后诗作，为沈周晚年手书。参见陈阶晋等编《明
　　　四大家特展：沈周》，台北故宫博物院，2014 年，第 329 页。
[28]　详见本书附录：沈周与文官交往年谱"弘治十五年"谱。
[29]　石守谦：《山鸣谷应：中国山水画和观众的历史》，（台北）石头出版股份有限公司，2017 年，
　　　第 126 — 135 页。

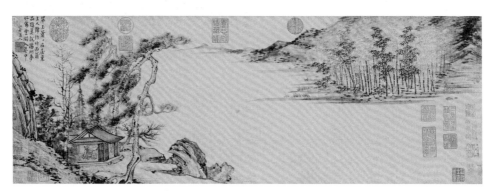

图 1.3.7　元　张渥　《竹西草堂图》卷　纸本水墨　纵 27.4 厘米　横 81.2 厘米　辽宁省博物馆藏

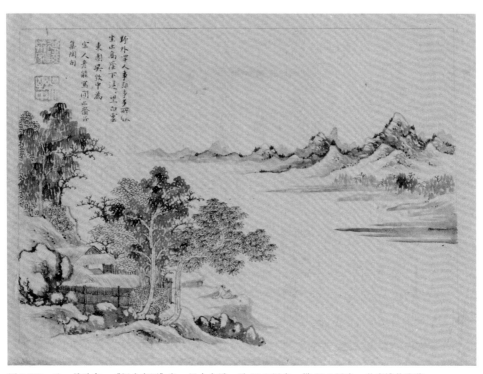

图 1.3.8　元　吴致中　《闲止斋图》卷　纸本水墨　纵 21.8 厘米　横 31.9 厘米　故宫博物院藏

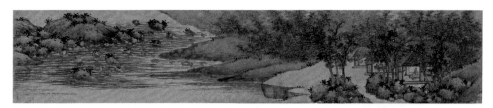

图 1.3.9 明 沈周 《岸波图》卷 纸本设色 纵 30.1 厘米 横 160.9 厘米 苏州博物馆藏

岸边绘上空亭，传达出隐逸生活的幽寂清冷。元末时，这更成为描绘隐居之所的书斋山水图的典型样式：张渥为杨谦所作《竹西草堂图》卷（辽宁省博物馆藏，图1.3.7）、庄麟为僧人持敬所绘《翠雨轩图》卷（台北故宫博物院藏）、吴致中为吴彦能所绘《闲止斋图》卷（故宫博物院藏，图1.3.8）等，无一不采用"一水两岸"的图式。

从《报德英华图》卷[30]（故宫博物院藏）、《岸波图》卷（苏州博物馆藏，图1.3.9）等作来看，沈周对于书斋山水的传统非常熟悉，不止一次绘制这类题材的画作。在《盆菊幽赏图》的处理上，沈周将书斋山水图中的房舍替换为草亭，在草亭中描绘了雅集活动的主角们：亭中三人围坐桌前，桌上摆放着菜肴。一位身着官服、头戴官帽、圆脸长须者居于主位，右手举杯作欲饮状。两位客人分坐两侧，面目不清。童子捧着酒壶侍立一旁。从四人的活动与互动来看，他们的确是在饮酒聚会，再加上草亭两侧摆放的盆菊，从而点明了赏菊雅集的主题。

不过，雅集图自有其传统。从具有雅集图意味的传为五代周文矩所作《文苑图》卷（图1.3.10），到宋元文献中多次出现的李公麟《西园雅集图》及大量的托名作品，再到明代初期极具代表性的谢环《杏园雅集图》（图1.3.11），这些不同时期的作品都将人物活动作为画面主体进行呈现。人物的动作、姿态，尤其是对面部的刻画，可谓一丝不苟。画家不但力图表现个体人物的风神与性情，且格外注重人物间的顾盼呼应。画面中也有对环境的描绘，但仅是对人物活动背景的交待，不具备独立的意义。反观《盆菊幽赏图》，画面描绘的主体是庭园，并以一湾流水、群木环抱呈现出雅集之地的清幽感。人物则退至次要位置，不但人数与实际不符，乃至无须显露面容。

这种有异于早期人物雅集图传统的山水雅集图，并非沈周的发明。在王绂作于永乐二年（1404）的《山亭文会图》轴（台北故宫博物院藏，图1.3.12）中，便将数位文士雅集的场景置于重峦叠嶂、树木丛生的山林之中。在高两米有余、以山水为主体的大画幅中，人物所占比例甚小，与一般点景人物无异。王绂出生在与吴门相邻的常

---

[30] 此图系沈周与刘珏、杜琼一起为贺甫所作长卷，第二段为沈周所绘。

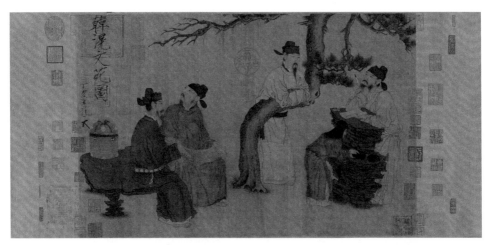

图 1.3.10　五代　周文矩　《文苑图》卷　绢本设色　纵 37.4 厘米　横 58.5 厘米　故宫博物院藏

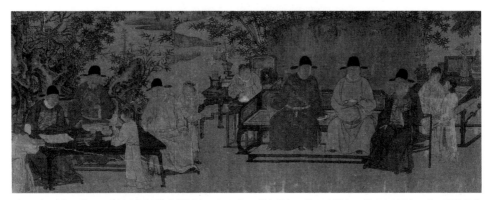

图 1.3.11　明　谢环　《杏园雅集图》卷（局部）　1437 年　绢本设色　纵 37.0 厘米　横 401.0 厘米　镇江博物馆藏

州府无锡县，活动年代早沈周约半个世纪，可知明初时，山水式的雅集图即已形成。

　　王绂也绘制过官员雅集图，作于永乐年间的《凤城饯咏图》轴（台北故宫博物院藏，图1.3.13），描绘的是多位在京官员设宴饯别友人归乡的情景[31]，兼具雅集图与送别图的属性。此次宴会地点应设在南京城内，但画面主体却描绘了江岸边的重叠山峦。与《山亭文会图》相类，《凤城饯咏图》画面下方亦设有一处为树石掩映的草亭，亭中三人围坐桌前，与《山亭文会图》亭中数人的文士装扮不同，三人皆着官服官帽，点明其官员的身份，一旁有童子捧酒壶侍立。对比沈周《盆菊幽赏图》中草亭与人物的设置，可见其十分相似，仅描绘角度不同而已。从《凤城饯咏图》画心上部

---

[31]　"客里送君归故乡，江天秋色正茫茫。扁舟一个轻如叶，半是诗囊半药囊。九龙山人王孟端为彦如写并题。"见《凤城饯咏图》王绂题跋。

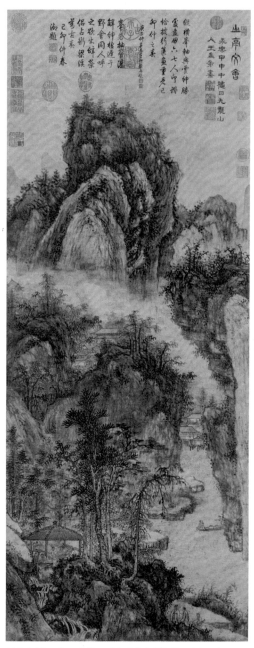

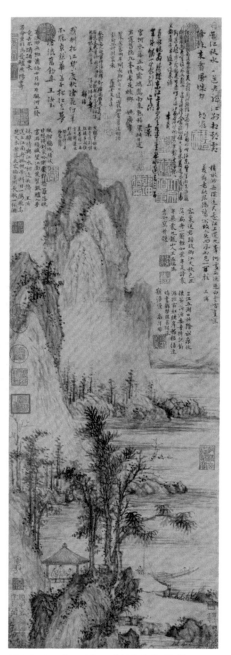

图 1.3.12　明　王绂　《山亭文会图》轴　1404 年
纸本设色　纵 129.5 厘米　横 51.4 厘米
台北故官博物院藏

图 1.3.13　明　王绂　《凤城饯咏图》轴
纸本水墨　纵 91.4 厘米　横 31 厘米
台北故官博物院藏

图 1.3.14　元　王蒙　《秋山草堂图》
轴　纸本设色
纵 123.3 厘米　横 54.8 厘米
台北故宫博物院藏

图 1.3.15　明　刘珏　《清白轩图》
轴　1458 年　纸本水墨
纵 97.2 厘米　横 35.4 厘米
台北故宫博物院藏

图 1.3.16　明　沈周　《魏园雅集图》
轴　1469 年　纸本设色
纵 145.5 厘米　横 47.5 厘米
辽宁省博物馆藏

的题诗来看，参与饯别宴的人数当不止图中三位，可知此图并非写实。亭边有小舟待
发，则点出送别的意味。

　　《凤城饯咏图》与《山亭文会图》的图像模式亦非无本之木，王蒙《秋山草堂
图》轴（台北故宫博物院藏，图1.3.14）、《春山读书图》轴（上海博物馆藏）皆
绘江岸重山，山脚下绘有为树石所掩的茅屋与临水草亭，可知王绂二图的图式来
源，正是这类年代稍早、流行于元末吴门地区的书斋山水图。仅需在人物活动上略
作调整，便可满足不同题材与场合的需求。

　　在明中期的吴门地区，于雅集之余作图赠予友人，似乎是一股新兴的潮流。刘珏
作于天顺二年（1458）的《清白轩图》轴（台北故宫博物院藏，图1.3.15）、沈周作
于成化五年（1469）的《魏园雅集图》轴（辽宁省博物馆藏，图1.3.16），皆是雅集
的产物。二图所延续的，便是由书斋山水图演化而来的山水雅集图传统。

清白轩为刘珏的居室，《清白轩图》看起来似乎只是一幅普通的书斋图。不过，据刘珏题跋："戊寅孟夏朔日，西田上人持酒肴过余清白轩中……酒阑，上人乞诗画为别，遂援笔成此以归之。先得诗者，座客薛君时用也。"可知此图作于一次聚会后，受画人是访客之一西田上人。画面水阁中有二人对谈，正合刘珏诗中"水阁焚香对远公"的意境。

沈周另有一幅《魏园雅集图》，据此图画心上部魏昌的题跋可知，是次聚会发生在他的家中，与会者有刘珏、沈周、祝颢（1405—1483）、陈述、周鼎等六人：

> 成化己丑冬季月十日，完庵刘金宪、石田沈启南过予，适倜轩祝公、静轩陈公二参政、嘉禾周疑舫继至，相与会酌……

据吴宽记述，魏昌"家当市廛中，辟其屋后，种树凿池，奇石间列，宛有佳致，作成趣之轩以自乐"[32]，可知聚会地乃为城市中的庭园。然而，此图描绘的却是山林中的雅集。高耸的山峰下，设一为树石掩映的亭子，亭中四人席地而坐，一小童抱琴侍立，亭外林间一人正策杖赶来赴会。参与聚会的六人，其中刘珏、祝颢、陈述三人是致仕官员。在人物的描绘上，尽管以官服、文士服对聚会者身份作出区隔，但人数并不相符，可知其与《凤城饯咏图》一样皆非实写，只是传递出一种雅集的意象。在图式及笔墨上，此图则较《山亭文会图》更为简化，略去了许多与主题无关的设置，如中景处的楼阁等。

除了对图式进行简化外，沈周还通过细节上的调整，使画作与雅集的目的及整体氛围更为契合，如画面右下角的寒林枯枝便暗示出雅集的时节乃在深冬。会于魏氏庭园的这次雅集，是因缘际会的无心之举，本无具体目的。据魏昌记述，雅集中陈述"首赋一章，诸公和之。石田又作图，写诗其上"。陈述诗云：

> 青山归旧隐，白首爱吾庐。花落晚风外，鸟啼春雨余。懒添中后酒，倦掩读残书。门径无尘俗，时来长者车。

陈述之诗为这次雅集定下基调，即因偶然机缘而相聚的三五好友，兴之所致，共同抒发隐居生活的惬意。其余众人的和诗，亦围绕这一主旨进行发挥。因各人身份的不同，角度亦有所区别。陈述诗中包含的归隐之乐，同样出现在祝颢诗中："城市多

---

[32]　（明）吴宽：《耻斋魏府君墓表》，《家藏集》卷七十三，《景印文渊阁四库全书》第 1255 册，第 724 页。

喧隘，幽人自结庐……悠悠清世里，何必上公车。"刘珏侧重于抒发在园中与主人魏昌共享的宁静时光："故人栖息处，花里一茅庐……我为耽幽赏，时来驻小车。"周鼎的"诸公皆驷马，老我一柴车"句，则凸显了自身的隐士身份。总而言之，各人之诗，皆以"我"为中心进行情感的抒发，与雅集本身的无目的性、无功利性一致。沈周的画与诗，同样是自我表达的产物。《魏园雅集图》的构图与用笔皆极为疏简，山体部分所用的披麻皴线条长直劲利，可见下笔时的速度；点景人物仅画出大略神态，与职业画家在绘制人物式雅集图时的细腻与一丝不苟形成鲜明对比。此图所使用的书斋山水图式，对于生活在吴门地区的参与此次雅集者来说绝不陌生，这一图式传统中所包含与寄托的隐居生活理想等文化信息，也是可以被众人感知的。除诗作外，沈周还以绘画语言表述了自己的隐逸志趣。

各人所作之诗，若是书写在某件书斋山水画上，亦十分契合。沈周诗云："扰扰城中地，何妨自结庐。安居三世远，开圃百弓余。僧授煎茶法，儿钞种树书。寻幽知小出，过市即巾车。"相较杜琼作于成化四年（1468）的《南湖草堂图》轴[33]（图1.3.17）上的题诗，"茅堂水阁尽幽闲，朝餐笋蕨有余欢。陶诗韩文信手展，檐下浮云去复还"，两者所传达的隐逸意味是相似的。除了主人魏昌在图成后所作追和诗，写下"解逅集群彦，衣冠光弊庐"对此次雅集活动作总结外，其他人的诗句中既无描写今日聚会之欢乐，亦无期盼改日再聚等雅集诗的常见表达，这与他们共同持有的随性而自在、平淡的生活态度息息相关。众人共聚时的舒适与惬意，已经凝结了画与诗之中，恰如刘珏在《清白轩图》题跋中所说："相与燕乐，恍若致身埃壒之外。"

精于鉴藏且熟知画史的沈周，对于李公麟《西园雅集图》这一宋元以来颇具影响的图像传统定然不会陌生。不过，在绘制《盆菊幽赏图》时，沈周并没有采用传统的更为主流的人物式雅集图，而是使用新兴且具有地方特色的，也是自己更为擅长的山水式雅集图来进行表现。虽然实则并未参加这次重阳赏菊宴，但沈周却采用了与《魏园雅集图》同样的制作模式，作图并赋诗一首。

---

[33] 《南湖草堂图》（台北故宫博物院藏）杜琼题跋云："成化四年，蕤宾初吉，嘉禾周伯器老友构别业于南湖。舣舟过访，属拙笔为图以记，乃命管城作此塞请，并赋七古一章。鹿冠道人杜琼东原。"可知此图是杜琼为周鼎绘其于南湖新构的别业。

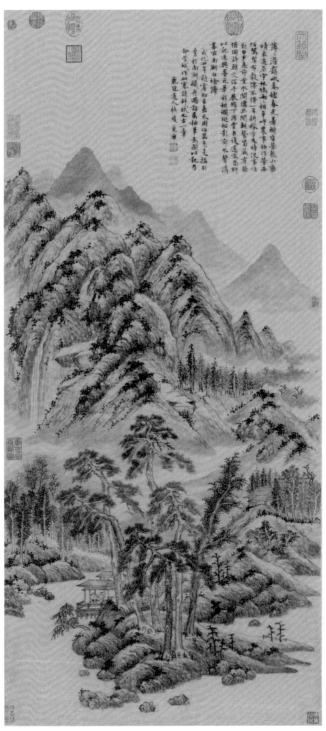

图 1.3.17　明　杜琼　《南湖草堂图》轴　1468 年　纸本水墨
纵 119.8 厘米　横 55.5 厘米　台北故宫博物院藏

## 三、山水雅集图的传播与北京文官之接受

从吴门隐逸文化中生发出的山水式雅集图，抛却了传统的人物式雅集图对人物活动本身的描绘，试图呈现参与雅集的个体对雅集活动的整体感受。对于雅集活动以外的观者来说，人物式雅集图对雅集活动本身及气氛、情绪的呈现更为公开和直观，而山水式雅集图则显得私密与晦涩。相较人物式雅集图，山水雅集图具有较高的欣赏门槛，这与元代以来文人绘画所强调的"不足为外人道"，仅供三五知己赏玩的私人化、圈子化属性一脉相承。

不过，《盆菊幽赏图》的受画人既非沈周私密友人，亦非熟悉这一传统的吴门隐逸人士，而是北京的高级文官。由上文可知，他们喜好雅集，同时也热衷于制作相关图像。

弘治二年（1489）十月二十八日，吴宽在自家园居开设赏菊雅集，赴会者有谢铎、李东阳等数十位翰林文官。会后请杜堇绘图，作为诗卷之首。[34]吴宽又作《冬日赏菊图记》记之。此图今虽不存，但结合杜堇传世画作的面貌，与吴宽在图记中所作的描述："盖据案停笔而构思者……坐濡笔伸纸欲作字者……持杯而旁坐者"[35]，可知定是人物雅集图面貌。

在由翰林院文官主导绘制的雅集图中，人物式雅集图无疑占据主流位置。成化十三年（1477）三月，傅瀚发起天顺甲申同年会的续会，聚会中有人带来《杏园雅集图》，众人观赏之余，对翰林院前辈"三杨二王"的风采甚是钦慕。本年十二月，十余位翰林文官重聚于倪岳宅第，模仿"杏园雅集"之故事，请雅善绘事的司训高氏为绘图，"……据案执笔而书者……坐而观者……坐而鼓琴者……"[36]高氏擅长写真[37]，其对图中众人的描绘，应与《十同年图》相仿："十人者，皆画工面对手貌，

[34]　"弘治二年十月二十八日，翰林诸公会予园居，为赏菊之集。既各有诗，宽以为宜又有图置其首，乃请乡人杜谨写之。"见（明）吴宽：《冬日赏菊图记》，《家藏集》卷三十八，《景印文渊阁四库全书》第1255册，第324页。

[35]　（明）吴宽：《家藏集》卷三十八，《景印文渊阁四库全书》第1255册，第324页。

[36]　"昔在成化丁酉之岁，傅君曰川肇为续会以叙同年之好，客有出《杏园雅集图》于座以观者，众因叹仰三杨二王诸先达之高致，邈不可及。而今犹可想见其仿佛，或者以有兹图在也……闻滇南高司训雅善绘事，乃于是岁十二月二日，谨治具予家，折柬以速，诸君次第毕至，即席请如故事，命高为诸君写小像为图，各赋诗于其后。"见（明）倪岳：《翰林同年会图记》，《青溪漫稿》卷十六，《景印文渊阁四库全书》第1251册，第204页。

[37]　"西蜀高君□，以湘乡司训谒选来京师，改任云南郡庠。将行，适有道君善写真，有声缙绅间。予亟延致之，遂为予写同年诸翰林小像为图，果能各得其真。"见（明）倪岳：《赠写真高司训序》，《青溪漫稿》卷十七，《景印文渊阁四库全书》第1251册，第226页。

图 1.3.18　明　佚名　《十同年图》卷　1503 年　绢本设色　纵 48.5 厘米　横 257.0 厘米　故宫博物院藏

概得其形模意态。"[38]现存《十同年图》卷（故宫博物院藏，图1.3.18）、《五同会图》卷（故宫博物院藏）、《竹园寿集图》等，皆是人物一字排开，人物面部具有肖像特征的雅集图。

　　上述雅集图，带有复制性的特点。绘制者往往按照与会人数分制相同的数卷，与会者人手一卷。[39]《盆菊幽赏图》则与之不同，其受画人具有唯一性。参加赏菊雅集的数位皆为在任官员，画面上却只有显露面容者身着官服。此人居于主位，当为此次雅集的主人。结合卷尾傅瀚的题跋，可以推定他是受画人。因拖尾处空白过多，吴宽催促傅瀚多作几首以"塞白"。这种模式，与《魏园雅集图》图成后，魏昌请李应祯题写诗作"填空"一致。傅瀚对于后作的数首似乎不甚满意，但这一行为令其备感新鲜和快意：

　　　　催菊之和初止得一首，匏庵少之。用掇拾三叠如右，盖卷长，资以塞白则可。不然，不若少而精者佳也。呵呵。

　　傅瀚的题跋写得相当自由随意，仿佛在与友人对话。在书写《翰林同年会图》一类画作的题跋时，他定然不会采用这种语气。在以《杏园雅集图》为代表的图像传统

[38]　（明）李东阳：《甲申十同年图诗序》，《李东阳集》，周寅宾、钱振民校点，岳麓书社，2008年，第 960 — 961 页。

[39]　"……坐有善绘事者，为锦衣二吕君……二君遂欣然模写，各极其态……卷成转写，各得一卷，藏于家中……"见（明）吴宽：《竹园寿集序》，《家藏集》卷四十五，《景印文渊阁四库全书》第 1255 册，第 406 页。

中，诸位官员身着品官服饰、正面端坐的形象，表面看上去是在华美的庭园中从事轻松的休闲娱乐等活动，实则出场顺序、位次皆有严格的等级序列，画面存在强烈的秩序感。[40]雅集中众人酒酣耳热之际，所作的诗与文除表达聚会的欢愉之情外，也不乏歌颂政治清明、天子恩德之语：

> 皇帝御极之三年，朝廷熙洽，乃休暇。文武群臣于元宵前后各五日，得燕饮为乐……垂酣，明仲主席抗言曰："乃今日虽故旧之欢，实维君之赐，故事会有纪，今故已乎哉？"遂举"金吾不禁夜，玉漏莫相催"之句，阄为韵，已乃复举酒。[41]

同样是燕会为乐，北京这些身居高位、受制于文官制度的个体，大约是很难体会到吴门隐逸文人那种仿若身在尘世之外的自由与快意吧。但在《盆菊幽赏图》中，沈周却选择了从吴门隐逸文化中生发而出，亦为吴门隐逸文人所熟悉的图式传统，来描绘北京高官的雅集。敢于采用新图式，说明他对受画者能够理解甚至拥有同样审美趣味的自信。

事实上，王绂的《凤城饯咏图》上就有多位永乐时期（1403—1424）翰林院文官的题跋，如胡俨（1361—1443）、杨士奇（1366—1444）、王洪（1380—1420）等。王绂于永乐初年因善书得荐，入值文渊阁，后任中书舍人。[42]因职务的关系，他

---

[40] 尹吉男：《政治还是娱乐：杏园雅集和〈杏园雅集图〉新解》，《故宫博物院院刊》2016年第1期。
[41] （明）谢铎：《元宵燕集诗序》，《谢铎集》，林家骊点校，浙江古籍出版社，2012年，第376页。
[42] "王绂……永乐初，用荐，以善书供事文渊阁。久之，除中书舍人。"见（清）张廷玉等：《明

图1.3.19　明　陈宗渊　《洪崖山房图》卷　1415 年　纸本水墨　纵 27.1 厘米　横 106.2 厘米　故宫博物院藏

与翰林院的诸多文官往来密切，亦为之作画。永乐三年（1405）正月丁未日，王绂与邹辑、曾日章、沈度等翰林文官，于陪祀南郊前夕斋宿翰林公署，众人秉烛夜谈，复听沈度鼓琴，并分韵赋诗。王绂作《斋宿听琴图》记之[43]，图今不传，但据安岐记述"水墨写虚堂烟月……其松竹坡石，笔墨苍润秀逸"[44]，推想应当是如《山亭文会图》一类的山水雅集图。永乐十三年（1415）冬，时任国子监祭酒兼翰林院侍讲的胡俨思归老于田，欲请王绂为作图。然王绂时已卧病难以执笔，故转请同为中书舍人、在绘画上曾受教于王绂的陈宗渊作画。[45]此图即今藏于故宫博物院的《洪崖山房图》卷。（图1.3.19）从画面上看，延续的正是元末以来吴门地区流行的书斋山水图式。图后有梁潜诗序及杨荣、王直、邹辑等多位翰林文官的诗作。陈宗渊在王绂去世后，

<hr />

史》卷二百八十六，第 7337 — 7338 页。

[43] "王孟端《斋宿听琴图》并题……翰林院斋宿听琴诗序。永乐三年春，正月丁未，上将祀南郊，誓戒群臣致斋三日。百官既受誓，各就宿别馆。于是侍读曾公日章，修撰钱公仲益、徐公孟昭，检讨苏公伯厚、沈公民则，暨无锡王公孟端与予凡七人，皆会宿于翰林之公署。"见（清）卞永誉纂辑：《式古堂书画汇考》，浙江人民美术出版社，2012 年，第 2096 — 2097 页。

[44] （清）安岐：《墨缘汇观录》卷三，《续修四库全书》第 1067 册，上海古籍出版社，2002 年，第 321 页。

[45] 马季戈：《明初画家陈宗渊和他的〈洪崖山房图〉卷》，《文物》1991 年第 3 期。

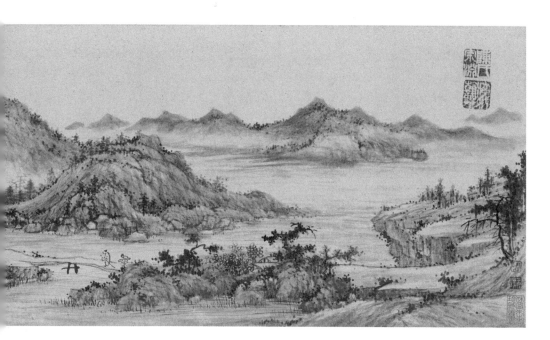

应当继续在京城发挥影响，直至宣德时期（1426—1435）以刑部主事致仕。可知明代初期以来，来自吴门地区的绘画传统在两京地区一直有其受众，他们便是以翰林院为核心的文官群体。

沈周的绘画颇受北京文官群体的喜爱。傅瀚及侣钟、张昇等观看者对于沈周的绘画应当并不陌生。观画后，傅瀚在吴宽的催促下追作了三首诗，延续了雅集时所作诗中的"催菊""饮酒""猜菊"等主题，但新出现的"小奚""晚香""芬芳"等意象却是雅集活动中各人所作诗里没有的。在诗文唱和的过程中，下一位作者会接续上一位作者的话题，同时也会加入新的话题与意象以供后来者借鉴，方能使吟咏不至断绝。傅瀚追作的诗中新出现的意象，其来源就是沈周的画与诗。沈周作画时，将现实中并未开放，但在傅瀚诗中"红黄漫自猜"的菊花，描绘成了盛开的样子，并在诗中加入了对菊花嗅觉上的感知："先觉有香来"。傅瀚接续，写出"酒阑花欲关，殊觉晚香来""芬芳定明日，已喜蝶蜂来"等句子。"抱琴知惬未，须挟小奚来"则是对沈周诗中"渗水劳童灌"一句及画中童仆形象的回应。

尽管沈周本人不曾参加傅瀚家里的赏菊活动，但却以作画并次韵诗一首的方式参与其中。一次无菊可赏，早已结束的雅集，在沈周的笔下上获得了新的意义，并引得雅集的主人以再次作诗的方式使雅集在时间上得以延续，并跨越了空间的限制。沈周

巧妙地利用文人绘画所具有的社交性, 将这位并不熟悉的受画者置于拥有着同样闲适情趣与审美趣味的知己的位置。通过作画, 沈周完成了与北京高级文官不曾谋面, 甚至也不必谋面的交往酬答。无怪李东阳、杨一清等与傅瀚身份地位相近者皆发出过与沈周神交已久, 却无机缘得见的感叹。[46]

## 小结

明代初中期以来, 吴门地区出现了一种新型的山水雅集图式。有异于传统雅集图以人物活动为画面核心的图像模式, 这类山水雅集图将刻画重心放在对雅集环境的描绘与氛围的塑造上。供职于京师, 被视为吴门画派先驱的王绂, 曾以山水雅集图的形式描绘过文官雅集的场景, 且其画艺受到了高级文官们的青睐, 在当时也产生了一定的影响。但随着他与弟子陈宗渊的离世, 这一脉继承元末文人画风的山水画未能在两京地区继续发展, 更不曾撼动为皇室贵族所欣赏的院体与浙派山水画的压倒性优势。

沈周的《盆菊幽赏图》延续了山水雅集图式并发展之。在吴宽的居间作用下, 这件诗画作品被制作并赠予礼部的高级文官傅瀚。不曾参与此次雅集活动的沈周, 却擅用文人诗画作品的社交属性, 通过巧妙的画面设置引发受画人观赏和品题的愿望。通过画作, 沈周完成了与以傅瀚为代表的高级文官的交往酬答, 而这些在京的高级文官亦得以感知吴门绘画有异于院体、浙派绘画的闲适情趣与审美趣味, 进而产生结识沈周本人与深入了解吴门地域文化的愿望。

---

[46] "石田……神交岂恨天涯隔", 见 ( 明 ) 李东阳:《李东阳集》, 周寅宾、钱振民校点, 岳麓书社,
　　 2008 年, 第 820 页。"石田神交未识面", 见 ( 明 ) 杨一清:《睢拱贞所藏沈石田山水二图》,
　　《石淙诗稿》卷八,《四库全书存目丛书》集部第 40 册, 齐鲁书社, 1997 年, 第 442 页。

# 从"细沈"到"粗沈"：沈周早期绘画风格转型

"细沈"与"粗沈"，是学界用于描述沈周绘画面貌的一组重要概念。徐邦达、单国强等学者皆认为，在几十年的绘画生涯中，沈周画风存在由细润、精工向粗阔、疏简的转变[1]，这组概念亦成为认识沈周画风变化及界定其作品分期的关键概念。"细沈""粗沈"概念是如何形成及演化的？沈周由"细"到"粗"的风格转型是否存在？这一转型又发生在何时？转型的原因又是什么呢？

## 一、"细沈""粗沈"概念的形成与演化

吴宽曾以"粗毫浓墨信手写""意到自忘工不工"[2]描述他展阅沈周画卷的感受，当为后世"粗沈"概念之先导。文徵明在表达他对沈周绘画的看法时，延用了"粗"字：

> 石田先生风神玄朗，识趣甚高。自其少时作画，已脱去家习，上师古人。有所模临，辄乱真迹。然所为率盈尺小景。至四十外，始拓为大幅。粗株大叶，草

---

[1] "沈周的画有早、中、晚的变化。三四十岁、五六十岁、八九十岁……绘画承家学。三四十岁仿董巨山水，学元人吴仲圭、王蒙，上溯董巨；六十岁左右吸收广了，学宋名家，用笔简了。早年肉多，晚年骨多。"见徐邦达口述，薛永年整理：《徐邦达讲书画鉴定》，上海书画出版社，2020年，第175页。"具体分析沈周存世作品……五十岁以前属转变阶段，笔法逐渐由细变粗……五十岁以后则基本形成'粗沈'本色风貌。"见单国强：《沈周的生平和艺术》，单国强编著：《沈周精品集》，人民美术出版社，1997年。

[2] （明）吴宽：《题石田画》，《家藏集》卷十七，《景印文渊阁四库全书》第1255册，台北商务印书馆，1986年，第126页。

草而成。虽天真烂发，而规度点染，不复向时精工矣。[3]（着重号为引者所加）

　　"粗"，及与"细"意味十分接近的"精工"等概念，自此与沈周绘画风格分期及画风转型建立起关联。吴宽、文徵明分别是沈周极为亲近的朋友和弟子，二人口中的"粗毫""粗株"等字眼自非贬义，亦当不致令人产生非正面的误解。值得注意的是，二人评论的语境十分相似，皆是为他人题跋沈周画作时所言。评语应当就书写在相应的沈周画作之侧。吴宽最终给出了"我方含笑人独疑，真迹于今惟水墨。我观此画虽率然，老气勃勃生清妍"[4]的鉴定意见；文徵明则为收藏了沈周临王蒙小景画的汤文瑞氏明言，此作为沈周早年之笔，相较四十岁之后"粗株大叶，草草而成"的作品更为法度严谨、精工秀润，是不可多得之作[5]。或欲扬先抑，或强调优势所在，二人皆充分肯定了所题跋画作的价值，应足令索求题跋者满意。

　　文徵明看待沈周绘画的眼光与趣味，对后世影响巨大。李日华（1565—1635）多次以"粗笔山水"一词描述寓目的沈周画作[6]，张丑（1577—1643）则重复了文氏的说法：

　　　　石田少时画本，不过盈尺小景。至四十外，始拓为巨幅，粗株大叶，草草而成。[7]

　　从上下文来看，张丑引用文氏说法的目的是为了说明自家收藏的一卷沈周细笔山水画作之珍贵。[8]张丑的《清河书画舫》在清代初中期受到皇室及高级文人的重视，书中内容及观点在这一时期的鉴藏家群体中产生了不小的影响。[9]王鉴（1598—1677）在评论沈周早年之作《支硎山图》时，延续了文徵明和张丑的叙述模式：

[3] （明）文徵明：《题沈石田临王叔明小景》《文徵明集（增订本）》，周道振辑校，上海古籍出版社，2014年，第520—521页。

[4] （明）吴宽：《题石田画》，《家藏集》卷十七，《景印文渊阁四库全书》第1255册，第126页。

[5] "汤文瑞氏所藏此幅，亦少时笔……用笔全法王叔明，尤其初年擅场者，秀润可爱。而一时题识，亦皆名人，今皆不可得矣。"见（明）文徵明：《题沈石田临王叔明小景》《文徵明集（增订本）》，周道振辑校，上海古籍出版社，2014年，第521页。

[6] （明）李日华：《味水轩日记》，叶子卿点校，浙江人民美术出版社，2018年，第162页、第199页、第642页。

[7] （明）张丑：《清河书画舫》，徐德明校点，上海古籍出版社，2011年，第582页。

[8] "携李项氏藏翁《荷香亭》卷，树石屋宇，最为精细秀润，乃是早岁之笔。然远不及蔡氏《仙山楼阁》卷也……比《荷香亭》卷尤觉润泽，而笔力又极苍古，足称集大成手。求之唐宋名卷，目中罕俦，真可雄视一世。"见（明）张丑：《清河书画舫》，徐德明校点，上海古籍出版社，2011年，第582页。

[9] 韩进：《〈清河书画舫〉撰著流传考》，《图书情报工作》2009年第7期。

> 石田翁四十后始纵笔为大幅，虽得北苑苍莽之气，然多率意。此帧乃其少年时仿明叔[10]笔法，精润飘逸，有出蓝之妙。[11]

与此同时，清初文人画正统地位的确立愈发巩固了沈周、文徵明的画史地位。约在清中期，绘画品评中出现了"细沈""粗文"等概念。两词字面含义是指沈周的细笔山水与文徵明的粗笔山水，同时也包含价值极高的意味，因非二人标志性画风且相关作品难以得见。嘉庆二十二年（1817），翁方纲（1733—1818）为叶梦龙（1775—1832）题跋文徵明的诗画卷[12]时，便反复使用之：

> 细沈粗文并早年，我因窃想褚书妍。同州雁塔争摹石，可及西堂著录前。
> 文衡山画，用粗笔者最为难得，故吴下有"粗文细沈"之语。[13]

除在《梦园书画录》中记录下翁方纲此跋外，方濬颐（1815—1888）还引用了这一说法：

> 昔人评前明各大家画，谓最难得者，粗文细沈。[14]

该词还被陈其元（1812—1882）用于形容画家的绘画成就：

> 评公画，为在"粗文细沈"之间，都下卒无其偶，其钦重如此。[15]

与此同时，不断有画作被纳入"细沈"的范畴中，如钱载（1708—1793）将作于成化六年（1470）的《桃花书屋图》视为沈周"中年之入细者"[16]，方濬颐称沈周作

---

[10]　应为"叔明"。

[11]　（清）陈焯：《湘管斋寓赏编》卷六，黄宾虹、邓实编：《美术丛书》，凤凰出版社，1997年，第2762页。

[12]　"明文衡山诗画卷……丁丑五月，为云谷农部题衡山画后。八十五叟方纲。"见（清）方濬颐：《梦园书画录》卷十一，《续修四库全书》第1086册，上海古籍出版社，2002年，第485—486页。

[13]　（清）方濬颐：《梦园书画录》卷十一，《续修四库全书》第1086册，第486页。

[14]　（清）方濬颐：《梦园书画录》卷九，《续修四库全书》第1086册，第456页。

[15]　（清）陈其元：《庸闲斋笔记》卷一，《丛书集成三编》第6册，（台北）新文丰出版公司，1997年，第506页。

[16]　（清）钱载：《蒋石斋诗集·蒋石斋文集》，丁小明整理，上海古籍出版社，2012年，第443页。

于早年的《九段锦》为"细沈之极精者，尤为难得"[17]，陈田（1849—1921）称所见沈周"《和香亭图》，工细绝伦"[18]。

无论吴宽、文徵明对于沈周绘画"粗"的评价，还是清人归纳出的"细沈"一词，皆属绘画品评范畴，其中包含着对绘画价值的判断，与真伪鉴定和收藏趣味密切相关。在现代学术界，这两个在原有语境中更接近美术批评的概念，被借用于总结和描述沈周的绘画风格，显得更为客观和中立。

徐邦达细化了李日华视沈周绘画有早、中、晚三期变化[19]的观点，并指出沈周晚年用笔愈简的特点[20]。单国强认为沈周画法在中期有一个由细变粗的转变过程，并结合沈周存世画作中所用笔墨，以"细沈""粗沈"概括并区分之。[21]在今天，"细沈""粗沈"成为描述沈周绘画风格与转型的重要概念。

## 二、沈周早期绘画风格转型

从传世作品来看，在沈周四十岁前后的作品中，已有不同面貌并存：一种笔法率意粗放，如作于成化二年（1466）的《芳园独乐图》卷（上海博物馆藏，图1.4.1）；一种则严谨细密，如作于成化三年（1467）的《庐山高图》轴（台北故宫博物院藏，图1.4.2）。两作皆是沈周为师长祝寿而绘的精心之作[22]，却选择了不同的笔法风格来呈现。在沈周的绘画实践中，粗、细二体究竟是存在一个孰先孰后的转化顺序，还是始终为两者并存的状态，需从检视沈周的学画历程及其早期作品入手。

沈周家族有雅好文艺的传统，受家学影响，沈门子弟年少时应当便在长辈的

---

[17] "明沈石田仿宋元画册……见《江村销夏录》，凡九段，今失其三……此册固细沈之极精者，尤为难得。"见（清）方濬颐：《梦园书画录》卷九，《续修四库全书》第1086册，第456页。方濬颐著录的《明沈石田仿宋元画册》，曾经高士奇（1645—1703）《江村销夏录》著录，名《九段锦画册》。今存两本《九段锦》册，一藏日本京都国立博物馆，一藏近墨堂，然两本皆无方濬颐跋。

[18] （清）陈田辑撰：《明诗纪事》，上海古籍出版社，1993年，第1289页。

[19] "石田绘事，初得法于父叔，于谐家无不烂熳。中年以子久为宗，晚乃醉心梅道人……"（明）李日华：《六研斋笔记》卷一，《景印文渊阁四库全书》第867册，第490—491页。

[20] 见本篇注［1］。

[21] 如将《庐山高图》（台北故宫博物院藏）等视为"细沈"风格之作，将《千人石夜游图》（辽宁省博物馆藏）等作为"粗沈"面貌的典型作品进行讨论。见单国强：《沈周的生平和艺术》，单国强编著：《沈周精品集》，人民美术出版社，1997年。

[22] 《芳园独乐图》为徐有贞贺寿所作，《庐山高图》为陈宽贺寿所作。

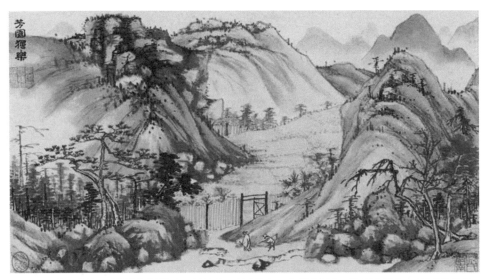

图 1.4.1　明　沈周　《芳园独乐图》卷　1466 年　纸本设色　纵 29.2 厘米　横 44.2 厘米　上海博物馆藏

指导下接触并学习绘画，沈周之弟沈召[23]、堂弟沈坛皆习画，且取得了一定成就。沈周存世作品中年代最早的，作于天顺五年（1461）的《为碧天上人作山水图》轴（瑞士苏黎世莱特堡博物馆藏，图1.4.3），画面便呈现出浓重的王蒙风格的笔墨特色：山石以牛毛皴出之，用笔繁密秀润。项圣谟于题跋中亦称："黄鹤山樵画宗董、巨……此石田先生效其笔法，气韵宛然，可称神品。"此作构图物象尚简，作于六年后（1467）的《庐山高图》则可见其时沈周在图式、笔墨、物象描摹等多个方面对王蒙传统的熟练掌握，这与沈周的家学及师承相关。沈周曾祖沈良与王蒙相交，并收藏有王蒙绘画。[24]徐沁称沈周父亲沈恒山水"绝类黄鹤山樵一派"[25]，李日华载沈周堂弟沈坛所作山水"笔意大类王叔明"[26]，沈坛的绘画为其父沈贞所教[27]，沈家的画学渊源由此可见一斑。沈周之师陈宽为陈继之子、陈汝言之孙，而

[23]　"沈召，字翊南，周之弟。画山水有法，长林巨壑，风趣冷（应为"泠"——引者注）然。"见（清）徐沁：《明画录》卷三，于安澜编：《画史丛书》第 3 册，上海人民美术出版社，1963 年，第 36 页。

[24]　《黄鹤山樵为沈兰坡作小景，兰坡孙启南求题》，见（明）程敏政：《篁墩文集》卷七十二，《景印文渊阁四库全书》第 1253 册，第 523 页。

[25]　（清）徐沁：《明画录》卷三，于安澜编：《画史丛书》第 3 册，第 36 页。

[26]　（明）李日华：《味水轩日记》，叶子卿点校，浙江人民美术出版社，2018 年，第 133 页。

[27]　沈周《为堂弟坛题画》诗云："汝翁能教汝能学，佳有此儿宁不喜。翁能教侄我教儿，我自冥顽无所知。"见（明）沈周：《沈周集》，汤志波点校，浙江人民美术出版社，2013 年，第 184—185 页。

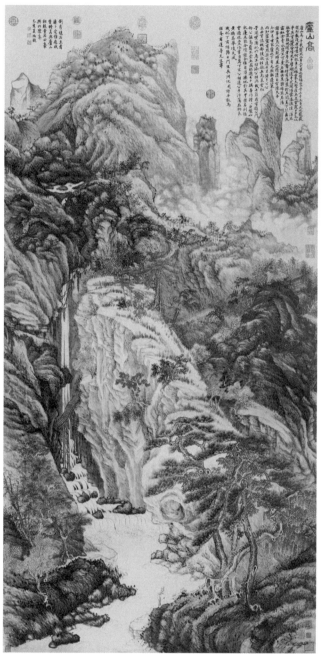

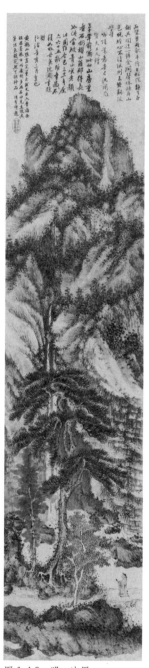

图 1.4.2　明　沈周　《庐山高图》轴　1467 年
纸本设色　纵 193.8 厘米　横 98.1 厘米　台北故宫博物院藏

图 1.4.3　明　沈周
《为碧天上人作山水图》轴
1461 年　纸本设色
纵 127.5 厘米　横 28.0 厘米
瑞士苏黎世莱特堡博物馆藏

陈汝言与王蒙关系密切。[28]杜琼、沈贞、沈恒皆从学于陈继，三人欣赏并学习的应皆为王蒙、陈汝言一路画风。他们又是沈周初习绘画时，吴门文人绘画圈的核心成员，并对沈周指点颇多。在师长们潜移默化的影响下，沈周于学画初期，当亦以王蒙画风为主要学习对象。

约在景泰末年拒绝知府举荐后[29]，三十岁前后的沈周开始专注绘事，更于天顺五年（1461）三十五岁左右得脱粮长等役后[30]，潜心于此[31]。作于成化初年[32]的《山水图》轴（台北故宫博物院藏，图1.4.4），反映出沈周并不满足于仅停留在对王蒙等前代大师画风的熟练掌握上。《山水图》是试图融合黄公望风格与米芾风格的带有试验性的作品。[33]从画面最终呈现的效果来看，这并非是一次完全成功的尝试，沈周本人在题跋中也承认这一点。[34]此作虽艺术性欠佳，却鲜活地反映了画家专注于风格探索的心迹："淋漓水墨余清苍，掷笔大笑我欲狂。"[35]可知此时的沈周，追求画面的水墨淋漓之感，为了达到这一效果，甚至会借助酒的力量。[36]无论是水墨淋漓的画面效果，还是狂放纵逸的作画状态，似乎都与王蒙善用枯笔，且因繁复而显得格外理性的笔墨皴法相距甚远。从画面来看，沈周的确在努力摆脱用笔的细密，远山近树在笔墨上皆作简化处理，试图使用更为简逸豪放的笔法处理之，然收效有限。三段式的构图虽简洁，却在衔接呼应上有所欠缺。由此来看，父亲与师长们所传授、指点的技法、规范，对已了然于胸，且运用至得心应手的沈周来说，某种程度上成了前进道路上的阻碍与限制，必须突破之才能达到新的成就。沈周由精细向粗简笔墨风格转型的试验大约应始于这一时期，即天顺末年至成化初年，沈周三十五岁至四十五岁间。

作于天顺八年（1464）的《幽居图》轴（日本大阪市立美术馆藏，图1.4.5），除在近景

---

[28]  陈汝言与王蒙合作《岱宗密雪图》的故事，自明中期始，流传颇广。见（明）都穆撰，（明）陆采辑：《都公谭纂》卷上，《续修四库全书》第 1266 册，第 646 页。

[29]  参见陈正宏：《沈周年谱》，复旦大学出版社，1993 年，第 54 页。

[30]  陈正宏：《沈周年谱》，复旦大学出版社，1993 年，第 55 页、第 67—68 页。

[31]  沈周自言天顺间始学弄水墨："此图为今冬官顾崇善所作，盖作于天顺间也。冬官尚游郡庠，予始学弄水墨⋯⋯沈周重题。"见（清）陈焯：《湘管斋寓赏编》卷六，黄宾虹、邓实编：《美术丛书》，第 2762 页。然从《为碧天上人作山水图》等作于天顺年间的作品之成熟度，结合沈家的绘画氛围来看，沈周此言应为天顺年间开始专心绘事之意。

[32]  关于此图的制作年代，参见陈韵如：《我在丹青外——沈周的画艺成就》，陈阶晋等编：《明四大家特展：沈周》，台北故宫博物院，2014 年，第 290 页。

[33]  "米不米，黄不黄。"见《山水图》沈周自题。

[34]  "自耻嫫母希毛嫱。"见《山水图》沈周自题。

[35]  见《山水图》沈周自题。

[36]  "此□本昨晚酒后，颠□错谬。"见《山水图》沈周自题。

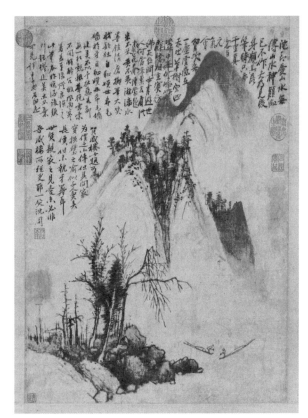

图 1.4.4 明 沈周 《山水图》轴 纸本水墨
纵 59.7 厘米 横 43.1 厘米 台北故宫博物院藏

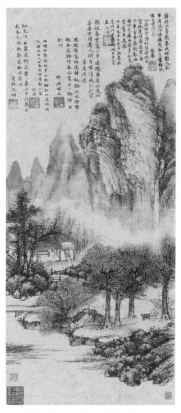

图 1.4.5 明 沈周 《幽居图》轴
1464 年
纸本水墨 纵 77.2 厘米 横 34.1 厘米
日本大阪市立美术馆藏

丛树与远景山峰中加入大面积的云雾、水面以留白为主，从而使构图变得疏阔外，描绘树木、房舍等物象时使用了大量的长直线条，下笔亦果断有力，似乎是在努力摆脱王蒙笔法固有的松润柔和之感。在作于成化二年（1466）的《芳园独乐图》中，沈周试图以疏阔且湿润的用笔，与其师长辈善用的干笔皴擦拉开距离。画面中的山石，仅轮廓与山顶辅以勾皴苔点，山体主要以色墨晕染，似在黄公望的披麻皴中，成功融合入米芾的墨染云山法。

作于成化五年（1469）的《魏园雅集图》（图1.3.16），显示出沈周的笔墨试验已初见成效。画面中对山体结构与山石堆叠方式的处理亦见于绘制年代相近的《庐山高图》与《崇山修竹图》轴（台北故宫博物院藏），但多用粗笔，山石以长短交错的线条快速写出，少见后两作中的细致勾皴；而墨上含水量更高，与疏简的用笔结合，有墨气淋漓的效果。（图1.4.6）同年所作的《报德英华图》，用笔更加疏放，可见落笔时的速度。山石、树木直接以湿墨染成，辅以少量长直线条皴写及浓墨苔点。尽管在物象布置与构图上与同卷杜琼所作十分相类，但在笔墨上已与其干笔皴写的繁密松

图 1.4.6　沈周　《庐山高图》轴（左）、《崇山修竹图》轴（中）、《魏园雅集图》轴（右）局部对比

秀感相去甚远。《魏园雅集图》《报德英华图》两作中，因画家下笔迅急所带来的淋漓感部分削弱了笔法的严谨度，与两年前所作的《庐山高图》形成鲜明对比。

## 三、沈周画风转型的内在动因与浙派画风之影响

凭借《庐山高图》，沈周证明了自身的绘画实力，成为继杜琼之后吴门画坛的佼佼者。从其持续地进行风格转型的尝试，由细润转而追求粗简的笔意来看，沈周的目标当不止于此。[37]从沈周的家族史及生活史出发进行观察，可约略探知沈周的人生定位与绘画在其中扮演的角色。在明初政治环境相对稳定的情况下，经数代人的努力，沈家的资产和地位一直保持上升的状态，这从几代男性的婚姻形式与配偶的出身方面可推知一二。沈周曾祖沈良以入赘的婚姻形式来到相城生活[38]；祖父沈澄的配偶朱氏出身不详，仅可知其不识字[39]；父亲沈恒的配偶张素婉之父张浩为官府缉捕盗贼[40]，

---

[37] 何炎泉分析沈周于五十岁至六十岁间，在书风上力图摆脱家学，尝试融合苏轼、米芾等多家笔意，并最终选择黄庭坚为主要学习对象的转变。并敏锐地捕捉到在这一转变期中，沈周题跋他人书画时的书写状态，相较题写自己画作时显得更为焦虑和挣扎。更指出沈周在书风上的求变，与当时流行的题跋文化中，除鉴赏能力外，书风上的角力也渐为文人所重视相关。见何炎泉：《沈周书法风格之发展与文化意义》，陈阶晋等编：《明四大家特展：沈周》，台北故宫博物院，2014 年，第 276—281 页。上述观点，对笔者思考沈周早期绘画风格转型颇有启发。相较法书，沈周在绘画上树立目标的时间更早，亦更为重视。

[38] 参见陈正宏：《沈周年谱》，复旦大学出版社，1993 年，第 2 页。

[39] 参见陈正宏：《沈周年谱》，复旦大学出版社，1993 年，第 4 页、第 44 页。

[40] 参见陈正宏：《沈周年谱》，复旦大学出版社，1993 年，第 5 页。

属社会地位低下的衙役[41]；沈周之妻陈慧庄出身于富户，且能识文断句[42]。但随着明代政治经济形势的变化，维持这种状态越发不易。[43]沈周身为家中长子，自幼便随担任粮长一职的父亲接触基层官僚体系[44]，深知作为一名普通百姓，在特权社会中生活的不易。五岁时，沈周的父亲因陷入官场争斗而遭牢狱之灾，年幼的沈周未必印象深刻，但十三岁时父亲被知县逼迫，沈周上书为父辩白，当令少年的他终身难忘。[45]沈周拒绝举荐，内心当经历了一番挣扎。如果步入仕途，除能够为家庭带来某些切实的好处外，也符合其自幼所受的儒家教育理念[46]，但最终权衡的结果，仍是放弃。此后，沈周专注于研习绘画，这固出于家学熏陶和个人喜好，或许也包含了立志凭借文艺才能取得名望及地位的愿景。沈周收藏有一卷杂画，计二十余纸，皆为明初画家所绘，于成化初年以前由沈周集锦而成。[47]画作大略以画家的活动年代排序，以活动于元末明初的张宇初之作为首，杜琼之作为尾，反映出沈周的画史意识。[48]卷中所涉画家，有承继文人画风的谢缙、金铉等，但更多的是以院体画风为宗者，如谢环、戴进等，甚至还有以画虎闻名的赵廉。二十一人中，确知以院体画风为取法对象的有八人[49]，确知曾在京师地区活动的有十六人[50]。结合画卷所涉画家的地域、身份来看，沈周为自身树立的目标，当不止于仅仅成为吴门及周边地域所认可的名家。在外界对吴门绘画所知甚少，对相应画风及背后的文化趣味接受程度不高的情况下，如何才能获得更多的认同？进行笔墨融合的试验，借鉴和转化当时更受欢迎的院体、浙派画风，尝试发展出新的面貌，或许就是沈周给出的答案。

---

[41]　参见卢忠帅：《明清社会贱民阶层研究》，山东师范大学 2010 年硕士学位论文，第 33—34 页。

[42]　参见陈正宏：《沈周年谱》，复旦大学出版社，1993 年，第 13 页、第 44 页。

[43]　沈恒、沈周皆曾充任粮长。参见陈正宏：《沈周年谱》，复旦大学出版社，1993 年，第 22—23 页、第 55 页。洪武至宣德时期，粮长多由地主大户世袭，属半公职人员，在乡里间职权大，位置优越。宣德年间以后地位大不如前，正德年间以则沦为苦差。参见梁方仲：《明代粮长制度》，上海人民出版社，2001 年，第 1—6 页。

[44]　参见陈正宏：《沈周年谱》，复旦大学出版社，1993 年，第 31—34 页。

[45]　参见陈正宏：《沈周年谱》，复旦大学出版社，1993 年，第 23—25 页、第 36 页。

[46]　沈周虽隐居不仕，却鼓励后辈们走正途。其子沈云鸿，曾任昆山县阴阳训述。其孙沈履，为郡学生。参见陈正宏：《沈周年谱》，复旦大学出版社，1993 年，第 13—14 页。

[47]　此杂画卷今不存，据杜琼为之书写的题跋，可推知画卷内容与收集时间。见（明）杜琼：《题沈氏画卷》，《杜东原集》，台北图书馆，1968 年，第 131—135 页。

[48]　李嘉琳（Kathlyn Liscomb）称series此集明初多位画家作品于一卷的杂画为沈周"书写"的"准历史"（quasi-history）。参见 Kathlyn Liscomb. *Shen Zhou's Collection of Early Ming Paintings and the Origins of the Wu School's Eclectic Revivalism*, Artibus Asiae, Vol. 52, No. 3/4(1992), p.217.

[49]　分别是庄瑾、郭纯、卓迪、谢环、戴进、沈遇、马轼、汪质。

[50]　分别是张宇初、张暄、薛希贤、俞鹏、郭纯、卓迪、谢环、史谨、谢缙、陈宗渊、金铉、戴进、沈遇、夏昶、马轼、汪质。

受南宋院体画风影响的浙派画风强调笔墨的力度，下笔纵横而不拘泥于法度，墨气淋漓且情绪恣意狂放，画面效果极富感染力，这与元末文人画风整体的追求及呈现出的清逸冷寂的审美感受差异颇大。"淋漓水墨余清苍，掷笔大笑余欲狂"，这类更适用于形容浙派画风的句子出现在沈周于画风转型期所作的，带有试验性质的《山水图》的题跋中。这透露出沈周已充分认识到了浙派绘画的特色，并试图以文人绘画传统中米芾、黄公望画风，即以有别于浙派所沿习的院体传统的绘画语言来达到相似的具有感染力的画面效果。由吴镇上溯董源、巨然[51]，最终形成的粗笔风格对本地绘画传统中的繁复笔法作了大刀阔斧的简化，并以湿笔增加画面的水气感。相应的，这样的处理也中和了画面所固有的疏离情绪，整体显得更为平和日常。这一方面与元末文人画风及院体、浙派画风皆区别开来，独树一帜；另一方面，得以在葆有自身绘画特色的同时吸收浙派绘画的特质，以争取更多已接受浙派画风，并形成相应视觉习惯及欣赏期待的观众。其中一个较为典型的例子，即为徐有贞（1407—1472）贺寿所作的《芳园独乐图》，此图采用粗笔一体，其中或许便包含了画家对徐有贞此前常居北京[52]，更熟悉院体、浙派画风的考量。

## 四、吴门致仕文官在沈周画风转型中的作用

约与沈周进行笔墨试验，寻求风格突破同时，吴门文艺圈迎来了几位重要人士的回归。徐有贞、刘珏、祝颢等致仕文官先后于天顺中至成化初归乡[53]，他们积极参与包括绘画在内的吴门文化活动，并凭借在外积累的政治声望，迅速成为成化初年吴门文人群体的核心成员。

沈周早期诗画作品的赠予对象，以吴门本地及周边地域人氏为主。[54]他的绘画能够在吴门文艺圈中获得认可，一方面源于自身画艺的进步与成熟，另一方面，得到圈中新晋核心成员，即吴门致仕文官们的支持，这也是不容忽视的因素。徐有贞、刘珏

---

[51] 沈周对吴镇画风的学习，详见下文讨论。

[52] 徐有贞祖籍吴门，其家在明初洪武时期作为富户被迁徙至京师所在地南京，后又因迁都而被移至北京，故其占籍并长居于京师。参见杨荣为徐有贞之父徐震所作墓志铭。（明）杨荣：《徐处士墓志铭》，《文敏集》卷二十四，《景印文渊阁四库全书》第1240册，第383页。

[53] 徐有贞于天顺五年（1461）归乡。刘珏于天顺八年（1464）归乡。祝颢约于天顺八年至成化初年间归乡。参见陈正宏：《沈周年谱》，复旦大学出版社，1993年，第66页、第74页、第88—89页。

[54] 如《幽居图》为乡人孙叔善作。《崇山修竹图》原为嘉定人马愈作，后归刘珏之弟刘竑，详见本书下编第二篇第一节。

皆与沈家交好，且有姻亲之谊。[55]自二人还乡后，沈周他们与过从甚密。祝颢与徐有
贞为儿女亲家，沈周亦与之游处。[56]

　　成化二年（1466），徐有贞六十寿辰，沈周与杜琼、刘珏作图赋诗贺之。[57]成
化三年（1467），徐有贞、刘珏访沈周于有竹居，并赋诗题跋沈周所作《有竹居
图》，以记此行。[58]成化五年（1469）冬，沈周与刘珏同访魏昌，祝颢、陈述、周
鼎等人相继而至。众人诗酒唱和，沈周作图记之。[59]这次聚会的参与者中，祝颢、
刘珏、陈述三人为致仕文官，沈周、周鼎、魏昌为隐逸文人。尽管沈周经营画面
时，未实写人数，却在衣冠服饰上对众人的身份作了区分。除陈述来自苏州府嘉定
县，周鼎来自嘉兴府嘉善县外，其余皆为吴门本地人氏。在身份及地域构成上，与
同年初参加刘珏寿宴活动者相类[60]，反映出这一时期吴门文人群体活动的特点。

　　这些由当地及邻近地域致仕文官和隐逸文人共同参与的聚会活动，既加深了吴门
文人群体彼此间的情谊，也因参与者所具有的名望与文化身份而成为地域文化盛事，
被反复传扬。沈周的绘画既是这类文化活动的产物，也是其中的重要组成部分。在这
个过程中，沈周画名益彰。

　　徐有贞、刘珏、祝颢等皆曾任京职，对于吴门以外尤其是京师等地文化艺术的
趣味与潮流，相较杜琼、沈贞、沈恒等常年居乡者，当有更为全面、直观的认识。
与祖父性格相似，沈周亦喜与宾朋欢聚[61]，并热衷于收集各地的奇闻逸事，有《客
座新闻》《石田杂记》等存世。这类笔记收录有时事新闻、名人轶事、鬼怪奇谈
等，多数是与朋友闲谈时的听闻，可知沈周本人兴趣驳杂。这一性格特点使沈周在
学习本地绘画传统的同时，始终保持着相对开阔的视野，并未将眼光局限于吴门绘
画及当地前贤。作于成化七年（1471）以前的《九段锦》册为沈周的仿古之作，其
中多页反映出其对宋代小景绘画的临习及对青绿山水技法的吸收[62]，这是他的师长

---

[55]　沈周之妹沈庄嫁予刘珏长子刘正，沈周之子沈云鸿娶徐氏女。参见陈正宏：《沈周年谱》，复旦
　　　大学出版社，1993年，第6—7页、第86页。

[56]　参见陈正宏：《沈周年谱》，复旦大学出版社，1993年，第88—89页。

[57]　参见陈正宏：《沈周年谱》，复旦大学出版社，1993年，第80—81页。

[58]　参见陈正宏：《沈周年谱》，复旦大学出版社，1993年，第84页。

[59]　图即今藏于辽宁省博物馆的《魏园雅集图》，其事参见陈正宏：《沈周年谱》，复旦大学出版社，
　　　1993年，第91—93页。

[60]　参见陈正宏：《沈周年谱》，复旦大学出版社，1993年，第90—91页。

[61]　据文徵明记述，沈周于"佳时胜日，必具酒肴，合近局，从容谈笑……晚岁名益盛，客至亦益
　　　多，户屦常满"。见（明）文徵明：《沈先生行状》，《文徵明集（增订本）》，周道振辑校，
　　　上海古籍出版社，2014年，第584页。

[62]　"沈启南《九段锦》画册……一仿吴兴青绿山水……一仿赵千里，作田畴数亩……一仿惠崇，
　　　青山红树……一仿李成，雪山岧峣……一仿赵大年，芦汀菱汉……杜东原小楷题其上……成化七

们较少涉猎的领域。在绘画实践上转益多师，与他在绘画收藏上不拘泥于一家一派是一致的，如前述沈周集锦而成的杂画卷便是一个典型的例子。据李嘉琳（Kathlyn Liscomb）统计，沈周所集杂画卷涉及的二十一位画家中，有八位曾出现在徐有贞的文集中。[63]沈周在与吴门致仕文官交往的过程中，除能够深入了解其他地区，尤其是京师流行的绘画风格及文官群体对于绘画的需求与欣赏趣味外，应当也能够获知京师画家的动态并欣赏到他们的作品。

刘珏善画，故能够就绘画实践与沈周进行具体的讨论。沈周有言：

> 廷美不以予拙恶见鄙，每一相觌，辄牵挽需索，不间醒醉冗暇、风雨寒暑，甚至张灯亦强之。[64]

可知刘珏频繁向沈周索画，沈周亦常常分享新作给他。两人间的绘画酬答应属同好彼此交流切磋画艺的状态，亦师亦友。

刘珏自言以巨然绘画为摹仿对象[65]，后世多沿袭这一说法[66]。但正如杜琼更可能是通过对王蒙、陈汝言等人的直接学习来上溯董源一样[67]，结合文献记载与传世画作来看，刘珏直接取法的对象应以吴镇为主。成化十年（1474）初，沈周临摹刘珏的《峦容川色图》[68]以追怀老友，并于题跋中述及吴镇是直追巨然传统的近代大师，而

---

年辛卯阳月望，鹿冠老人杜琼书，时年七十又六。"见（清）高士奇：《江村销夏录（江村书画目附）》，邵彦校点，辽宁教育出版社，2000年，第62—63页。

[63] Cf. Kathlyn Liscomb. *Shen Zhou's Collection of Early Ming Paintings and the Origins of the Wu School's Eclectic Revivalism*, Artibus Asiae, Vol. 52, No. 3/4(1992), p.249.

[64] 见《山水图》沈周自题。

[65] 刘珏曾为沈周作山水小幅，题云："老我惟疏放，新图拟巨然……完庵刘廷美书。"见（明）郁逢庆编：《书画题跋记》卷十，《景印文渊阁四库全书》第816册，第730页。

[66] "金宪刘公珏……写山水林谷……高者攀鳞巨老，庶乎升堂，特未入室耳。"见（明）王穉登：《吴郡丹青志》，于安澜编：《画史丛书》第4册，第5页。"刘珏……几于升巨然之堂，入仲圭之室矣。"见（明）姜绍书：《无声诗史》卷二，于安澜编：《画史丛书》第3册，第17页。"刘珏……画山水……几入巨然之室。"见（清）徐沁：《明画录》卷二，于安澜编：《画史丛书》第3册，第26页。

[67] "杜渊孝先生名琼……画亦遒丽，效南唐董北苑。"见（明）王穉登：《吴郡丹青志》，于安澜编：《画史丛书》第4册，第2页。"杜琼……效南唐董北苑、元王叔明。"见（明）姜绍书：《无声诗史》卷二，于安澜编：《画史丛书》第3册，第17页。杜琼作于景泰五年（1454）的《山水图》轴（故宫博物院藏），在构图、物象、笔法等多个方面，皆模仿自王蒙《葛稚川移居图》轴（故宫博物院藏），而能出己意。

[68] "沈启南《峦容川色图》……此幅予从刘完庵所临，中间妄有损益处，终自生涩……成化十年二月念四日，石田生沈周题。"见（清）高士奇：《江村销夏录（江村书画目附）》，邵彦校点，辽宁教育出版社，2000年，第61—62页。

巨然是唯一得董源真传之人。在董、巨真迹缺失的情况下，可通过学习吴镇来上溯董、巨：

> 南唐时称董北苑独能之，诚士夫家之最。后嗣其法者，惟僧巨然一人而已。迨元氏则有吴仲圭之笔，非直轶其代之人，而追巨然几及之……近求北苑、巨然真迹，世远兵余，已不可得。如仲圭者，亦渐沦散……[69]

从沈周的叙述来看，刘珏此作当以吴镇笔法所作，或为直接临仿吴镇画作之作。弘治十八年（1505），沈周题刘珏《夏云欲雨图》轴（故宫博物院藏，图1.4.7），就其绘制始末作了详尽说明：

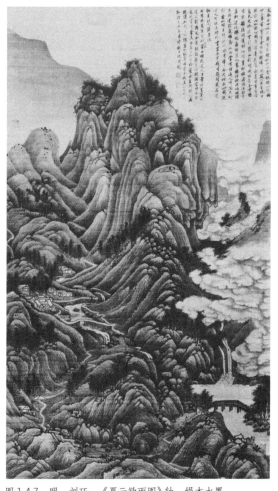

图 1.4.7 明 刘珏 《夏云欲雨图》轴 绢本水墨 纵 165.7 厘米 横 95.0 厘米 故宫博物院藏

> 完庵再世梅花庵，官廉特于山水贪。记拓此帧梅妙品，奉常宝蓄金惟南。假归洞庭小石室，终日默对心如憨……梅庵如在当叹惜，逼人咄咄夫何惭。有如明月印秋水，水月浑合光相函……右原本为《夏云欲雨图》，实出梅花道人之笔，所蓄夏太常所。刘完庵佥宪假临几月始就绪，当时示余，为之赏叹夺真……[70]

在这段题跋中，沈周将刘珏比作吴镇再世，指出此《夏云欲雨图》直接临摹自

---

[69] （清）高士奇：《江村销夏录（江村书画目附）》，邵彦校点，辽宁教育出版社，2000年，第62页。

[70] 见《夏云欲雨图》沈周题跋。

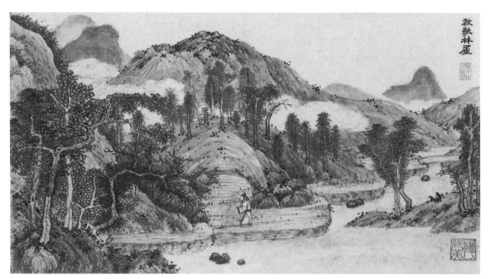

图 1.4.8　明　刘珏　《放歌林屋图》卷　1466 年　纸本设色　纵 29.2 厘米　横 44.2 厘米　上海博物馆藏

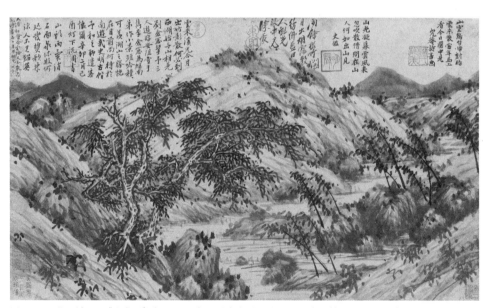

图 1.4.9　明　刘珏　《山水图》卷　1471 年　纸本水墨　纵 33.6 厘米　横 57.8 厘米　美国佛利尔美术馆藏

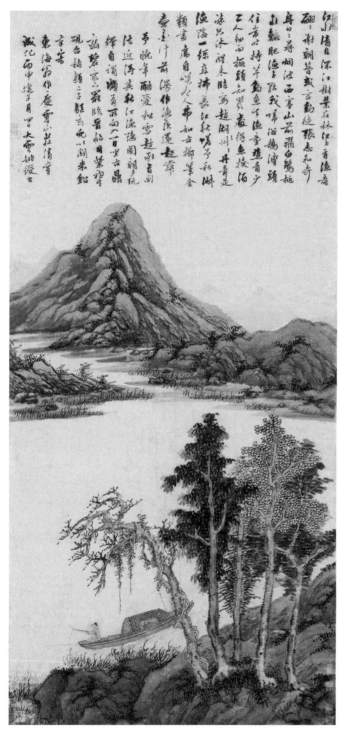

图 1.4.10　明　姚绶　《秋江渔隐图》轴　1476 年　纸本设色
纵 126.7 厘米　横 59.0 厘米　故宫博物院藏

夏昶所珍藏的吴镇画作。从刘珏的存世作品来看，天顺二年（1458）的《清白轩图》轴（图1.3.15）、成化二年（1466）的《放歌林屋图》卷（上海博物馆藏，图1.4.8）等，亦鲜明地继承了吴镇相较于其他元代文人画家而言，所具有的山石造型简略、善用湿笔、画面整体墨气淋漓等特色。

刘珏对吴镇画风的偏爱，应对沈周早期绘画风格的转型产生过积极影响。相较同时代的画家，尤其是元四家中的其他三家，吴镇以湿笔见长，画面所具有的水墨淋漓效果，正是处于由"细"入"粗"转型期的沈周所着力追求的。对比沈周成化五年（1469）所作《魏园雅集图》与刘珏成化七年（1471）所作《山水图》卷（美国佛利尔美术馆藏，图1.4.9），可见二人笔墨的相似：山石皆以长直线条皴写，复以浓墨作苔点，犹可见落笔时的迅急，因笔中含水量高，故有墨色淋漓之感。沈周作于成化九年（1473）的《仿董巨山水图》轴（故宫博物院藏），狭长繁密的构图虽主要源自王蒙的影响，但在描绘山石的笔墨上，却融合了吴镇善用湿笔，笔法看似简略却墨色变化丰富的特点。

值得注意的是，成化五年（1469），嘉兴人姚绶（1422—1495）辞官归乡，开始活跃于地方画坛。[71]吴镇的寓所"梅花庵"在魏塘[72]与姚绶致仕后所居的大云，在明代时同属嘉兴府嘉善县。对于家乡这位在世时声名不彰的画坛前辈，姚绶十分推重，除了求访其遗作外，还临摹并学习之。[73]从姚绶作于成化十二年（1476）的《秋江渔隐图》轴（故宫博物院藏，图1.4.10）来看，他延续的正是吴镇画风。嘉兴府与吴门所在的苏州府相邻，且文艺活动交流频繁[74]，姚绶的做法当对15世纪70年代以后的沈周产生过持续影响。[75]

在与徐有贞、刘珏等致仕文官交游的过程中，沈周的眼界得以进一步开阔。他越发不满足于仅仅学习和掌握本地的绘画传统，不但广泛涉猎前代画史上占有一席之地的各家各派，而且对明代初中期占据画坛主流地位的院体、浙派绘画也留心搜求。在笔墨试验与画风转型的过程中，沈周在题材、风格、表现力等多个方面对本地绘画传统进行了拓展。

---

[71]　娄玮：《姚绶书画艺术初探》，《故宫博物院院刊》2002年第4期。

[72]　余辉：《吴镇世系与吴镇其人其画——也谈〈义门吴氏谱〉》，《故宫博物院院刊》1995年第4期。

[73]　参见娄玮：《姚绶书画艺术初探》，《故宫博物院院刊》2002年第4期。

[74]　如前所述，成化五年（1469）赴魏园雅集者中，周鼎即为嘉善人。

[75]　关于这一问题，笔者拟于另文讨论。

# 小结

明清鉴藏家用于品评和判断沈周绘画价值的"粗""细"等概念,被现代学界借用于总结和描述沈周绘画面貌及画风转型。沈周的传世作品中,作于四十岁前后的,已有用笔严谨细密与率意粗放两种不同面貌,其中作于成化初年的《山水图》与作于成化二年(1466)的《芳园独乐图》等早年作品,反映出沈周向粗简笔墨风格转型的尝试与成效。

沈周主动开展的笔墨试验与画风转型,既源于其自身树立的艺术目标,也与他拒绝举荐、主动隐居的人生定位及立志凭借文艺才能取得名望与地位的愿景相关。此次画风转型推测应始于沈周得脱粮长等役,开始专注于绘事的三十五岁至四十五岁间。区别于父辈沈贞、沈恒及杜琼等人,沈周试图在葆有自身绘画语言特色的同时,吸收在当时接受度更高的浙派画风特质,以期达到具有相似感染力的画面效果,以此来争取更广泛地域的观众。这当是沈周在熟练掌握如王蒙等本地前贤的画风后,仍要展开从"细沈"到"粗沈"的画风转型的动力所在,更在此后的绘画生涯中,持续推进之,从而在题材、风格、表现力等多个方面对本地绘画传统进行了开拓。

在沈周早期画风转型的过程中,以刘珏为代表的吴门致仕文官群体当发挥了一定的助力作用。沈周在与他们交往的过程中,除能够开拓眼界,了解到京师等地的画坛资讯与文官群体的艺术趣味外,也不乏和他们在绘画实践上进行具体的讨论、切磋的契机。

# 庙堂与江湖：沈周《沧洲趣图》及其对董、巨画风的继承与新变

　　《沧洲趣图》[1]为纸本设色画，画心由五张纸接成。（图1.5.1）沈周并未在画上署款，仅于接纸处钤"沈氏启南"（朱文）骑缝印；本幅后另接一纸，为沈周手书题跋。卷前引首处有曾任中书舍人一职的柳楷所书"沧洲趣"三字[2]，卷后有李东阳大字行草书题跋长诗一首[3]，可知沈周此作与文官鉴藏群体关系之紧密。关于《沧洲趣图》主题的认识，尚存可深入的空间，至于绘制年代、风格呈现及图式来源等，则未有特别清晰的认识。本篇拟从考察上述问题入手，为其在沈周与文官群体以绘画为核心的交往互动中寻求定位。

## 一、何为"沧洲趣"

　　对此作主题的认识，皆由引首处"沧洲趣"三字而来。（图1.5.2）单国强认为此作描绘的是河北省沧州市的风光。[4]实际上，"沧洲"并非"沧州"，更非一个具有实际地理意义的名称。[5]"沧洲"作为一种文学意向，约形成于汉魏六朝时期，多指代隐居之所，唐代及以后的诗人多以之入诗，来表达隐逸之情。[6]至于"沧洲"与"趣"字的联用，应始自南朝诗人谢朓《之宣城郡出新林浦向板桥》诗中"既欢怀禄

---

[1]　此作被收录于《石渠宝笈特展·典藏篇》一书中，作为真迹，与曾为《石渠宝笈三编》著录的沈周（款）《石泉图》伪作作对比。见故宫博物院编：《石渠宝笈特展·典藏篇》，故宫出版社，2015年，第384—387页。

[2]　引首落款"柳楷"，下钤"文范"朱文印。

[3]　卷末李东阳题跋落款为"西涯"，下钤"怀麓堂书画印"朱文印。李东阳号西涯，文稿以"怀麓堂"名之。

[4]　故宫博物院编：《石渠宝笈特展·典藏篇》，故宫出版社，2015年，第384 — 385页。

[5]　纪永贵：《"沧洲""沧州"辨》，《南京师范大学文学院学报》2012年第1期。

[6]　余晓栋：《〈全唐诗〉"沧洲"意象发微》，《中国韵文学刊》2013年第4期。

图 1.5.1　明　沈周　《沧洲趣图》卷　纸本设色　纵 30.1 厘米　横 400.2 厘米　故宫博物院藏

图 1.5.2　沈周《沧洲趣图》卷引首

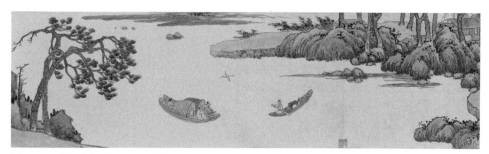

图 1.5.3　沈周《沧洲趣图》卷（局部）

情，复协沧洲趣"一句[7]。谢朓以此诗表达在当时的政治环境中，自己能够远离政治中心为官，从而达到仕与隐之平衡的喜悦心情。这种"吏隐"或曰"亦仕亦隐"的心绪，被后代诗人引申而发挥出"沧洲吏"一词，用以指代那些外任闲职与身虽作吏而心怀沧洲的官员。[8]孟浩然的"缅寻沧洲趣，近爱赤城好"[9]，朱熹的"正尔沧洲趣，难忘魏阙心"[10]等诗句，皆表达了一种"身在江海之上，心居乎魏阙之下"[11]的态度。

　　沈周此作表现的是与"吏隐"相关的主题吗？这还是要从画作本身来判断。画面自右向左展开，以较近的视角描绘连绵且起伏平缓的水汀坡岸，坡石上的杂树、桥亭皆历历可见。其间有文士于岸边小径踽踽独行，或于幽居中对谈。在画心第三、第四纸相接

[7]　娄玮指出沈周此作的主题可能来自这句诗，见娄玮：《石田秋色：沈周家族的兴盛与衰落》，（台北）石头出版股份有限公司，2012年，第111页。

[8]　葛晓音：《中晚唐的郡斋诗和"沧洲吏"》，《北京大学学报（哲学社会科学版）》2013年第1期。

[9]　徐鹏校注：《孟浩然集校注》，人民文学出版社，1989年，第5页。

[10]　（宋）朱熹：《晦庵集》卷三，《景印文渊阁四库全书》第1143册，台北商务印书馆，1986年，第54页。

[11]　陈鼓应注译：《庄子今注今译》，商务印书馆，2007年，第876页。

图 1.5.4　明代官帽（正面、侧面）　潘允徵家族墓出土

处，描绘了一片较为开阔平坦的水面，水面上飘荡着三只小舟，右侧小舟为一童子操桨，载书、酒而来。左边两只并行的小舟，二人静坐于舟头。此时，空中正有一只孤鸥飞过。纵观全卷，这不但最具情节性，而且也是画家构思最为精心的部分。（图1.5.3）除在物象设置上注重动与静的对比外，画中几个人物与前景坡岸上的双松乃至远景水汀边的丛竹，都描绘得颇为细致。

　　而这一场景中最重要的部分，无疑是并行小舟上的二人。其中一位身着白衣，拱手而坐，其衣饰、发型与卷中其他作文士装扮的点景人物无异。另一位着红衣抱琴而坐者则显得尤为特别。其所戴的帽子，从样式来看，应是一顶官帽，有出土的明代官帽实物可资印证。（图1.5.4）其所着之红衣，亦是官员身份的象征。在谢环因嫉妒戴进画艺，而向明宣宗进谗言的演绎故事中，红衣充当了至关重要的角色：谢环指出戴进画中的红袍人垂钓形象有失大体，因大红

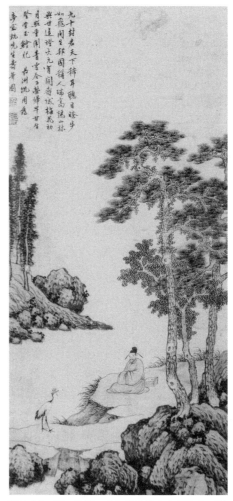

图 1.5.5　明　沈周　《为祝淇作山水图》轴　明　绢本设色　纵 103.6 厘米　横 49.6 厘米　浙江省博物馆藏

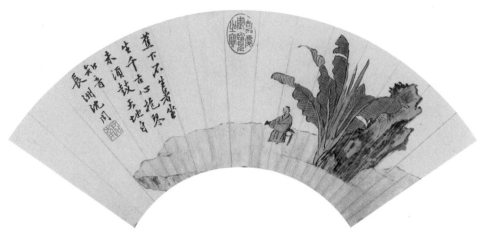

图 1.5.6　明　沈周　《蕉荫横琴》册　纸本设色　纵 16.5 厘米　横 50.2 厘米　台北故宫博物院藏

乃朝廷品官服色。[12]类似的人物形象亦见于沈周其他作品中，《为祝淇作山水图》轴
（浙江省博物馆藏，图1.5.5）画面的主体人物即是一位身着红衣、头戴官帽的老者。
据落款"为梦窗祝先生寿并图"可知，此图是为贺祝淇九十寿辰而作。从口衔灵芝
的仙鹤与人物的互动关系来看，这位老者，应是祝淇之写照。尽管祝淇未曾出仕，
却因其子祝萃的功绩而被封为刑部主事。[13]沈周特于题跋画面的贺诗中强调了此事：
"九十封君天下稀……青云令子荣归早，甘旨登堂玉鲙肥。"《京江送别图》卷（故
宫博物院藏）描绘的是送别官员赴任的情景，尽管人物未着红衣，但仍以官帽两侧翘
起的帽翅来点明其身份。由此可知，《沧洲趣图》中这一人物形象的处理，的确是在
强调其官员的身份。该形象的第二个特征在于"抱琴"。"抱琴"是沈周笔下人物常
有的状态。在《蕉荫横琴》册（台北故宫博物院藏，图1.5.6）中，就绘有一位在芭蕉、
湖石下抱琴独坐的文士，书于画上的诗曰"蕉下不生暑，坐生千古心。抱琴未须鼓，
天地自知音"对画意进行了补充。《抱琴图》轴（台北故宫博物院藏，图1.5.7）中亦绘
有静坐于山水间的一位抱琴文士。沈周在题画诗中对"抱琴"这一意象进行了说明：
"抱琴未必成三弄，趣在高山流水间。"可知"抱琴"这一形象，在沈周的笔下，是

[12]　"文进入京，众工妒之。一日，在仁智殿呈画。文进以得意之笔上进……宣庙阅之，
廷循从旁奏曰：'此画甚好，但恨鄙野尔。'宣庙扣之，乃曰：'大红是朝廷品官服色，
却穿此去钓鱼，甚失大体。'宣庙颔之，遂择去，其余幅不视，故文进在京师颇窘迫。"见（明）陆深：《俨山外集》卷五，
《景印文渊阁四库全书》第 885 册，第 33 页。

[13]　"祝淇……以子萃贵，封刑部主事。"见（明）蔡完修，（明）董毂纂：《海宁县志》，方志出版社，
2011 年，第 105 页。

图 1.5.7　明　沈周　《抱琴图》轴
纸本设色　纵 153.1 厘米　横 60.0 厘米
台北故宫博物院藏

图 1.5.8　明　沈周　《虎丘送客图》轴　1480 年
纸本设色　纵 173.1 厘米　横 64.2 厘米
天津博物馆藏

用来表达一种陶醉于山水间，与山水融为一体的趣味。不过，这些抱琴的人物形象多作文士装扮，而非《沧洲趣图》中的官员形象。与此官员抱琴形象最为接近的，是沈周作于成化十六年（1480）的《虎丘送客图》轴（天津博物馆藏，图1.5.8）中的主体人物。画面下方描绘了一位抱琴独坐于双松之下，聆听山水之音的人物形象。据题跋可知，此图的赠予对象是时任工部都水司主事的徐源。[14]

[14]　"水部徐君仲山治泉鲁中者，几三年。顷回寻行，因携酒饯别虎丘。水部即席有作，漫倚韵答之。

图 1.5.9　沈周《沧洲趣图》卷（局部）

　　沈周当是有意在《沧洲趣图》中塑造一位官员抱琴的形象，并以其他点景人物的白衣文士装扮来反衬和强化之，用以点明画作主旨之所在。这样的安排并非仅此一处，在画面末尾，于山石、树木掩映中，几座红色的楼阁隐现，一条绕山小径蜿蜒通往山后，连接起山前与山后的空间。（图1.5.9）联系画面中部的官员形象，此处楼阁应象征着"赤城""魏阙"等，即庙堂，也即君王所在的政治中心。可知沈周并未将画意局限，如果说画面中段表现的是谢朓诗中的"既欢怀禄情，复协沧洲趣"，那么联系尾段的楼阙，亦可以将之理解为朱熹诗中的"正尔沧洲趣，难忘魏阙心"。

　　"沧洲趣"这一文学领域中的意象，是在何时，又是如何与绘画建立起联系的呢？检索文献与传世画作，以此画题为名的作品并不多见。类似的绘画主题有"沧洲图"：唐代僧人皎然作有《观王右丞维〈沧洲图〉歌》[15]，元人、明人亦有题《沧洲图》的诗作流传下来[16]。从诗文看，这些皆应是以描绘山水为主要内容的画作，然因具体作品之不传，无法得知其绘画样式。

　　所幸的是，文献中尚有不少以"沧洲趣"意象来形容绘画的例子，如杜甫《奉先

<div style="border-top:1px solid #000;width:30%"></div>

庚子灯夕前三日，沈周识。"见《虎丘送客图》沈周题跋。该图人物形象带有一定的肖像特征，很可能是徐源本人的写照。

[15]　（唐）释皎然：《杼山集》卷七，《景印文渊阁四库全书》第 1071 册，第 838 页。

[16]　《题黎氏〈沧洲图〉》，见（元）邓雅：《玉笥集》卷一，《景印文渊阁四库全书》第 1222 册，第 673 页。《题〈沧洲图〉》，见（明）汪广洋：《凤池吟稿》卷二，《景印文渊阁四库全书》第 1225 册，第 506 页。《连川赵原〈沧洲图〉》，见（明）王恭：《白云樵唱集》卷三，《景印文渊阁四库全书》第 1231 册，第 176 页。

刘少府新画山水障歌》中有"闻君扫却赤县图，乘兴遣画沧洲趣"[17]句。与孟浩然对"沧洲趣"的使用相类，此意象是作为赤县[18]、赤城等指代为天子直辖的京畿之地的对立面出现的。杜甫以之形容山水画的做法为后代所继承。王安石称惠崇画为"断取沧洲趣，移来六月天"[19]，宋人亦有"江南不是米元晖，无人更尽沧洲趣"[20]之句。元人题《云壑招提图》有"廷春阁下墨淋漓，余情亦及沧洲趣"[21]语，鲜于枢题董源山水有"偶然见此虚堂间，顿觉还我沧洲趣"[22]句。徐有贞《戏赠陈士谦》中"赤县图，沧洲趣，辋川陈迹今何处？"[23]，虽将"沧洲趣"与"辋川"这一经典绘画主题并列，实则仅是对杜甫诗句的借用。对这一意象的使用并不局限于描述山水画，《图画见闻志》载："皇弟嘉王……尝观所画墨竹图，位置巧变，理应天真，作用纵横，功齐造化。复爱状虾鱼、蒲藻、笋箨、芦花。虽居紫禁之严，颇得沧洲之趣，笔意超绝，殆非学而知之者矣。"[24]元人以"江山澹微茫，起我沧洲趣"[25]形容郑子声《竹树图》，林逋称友人所赠《鹭鸶图》轴如"虚堂隐几时悬看"，将"增得沧洲趣更深"[26]。因此，尽管"沧洲趣"这一意象被用于形容绘画，然涉及类型颇广，即使是山水画，也未局限于一种风格。

## 二、从吴镇到董、巨

至晚在唐代，"沧洲趣"意象已与绘画建立起联系，但其是否为具有可传承样式的绘画类型或题材，则有待更多的材料来证明。就沈周《沧洲趣图》而言，其图式来源为何？

今存两卷图式极为相似的吴镇画作，一为《渔父图》卷（上海博物馆藏），一为

[17] 萧涤非主编：《杜甫全集校注》，人民文学出版社，2014年，第528页。

[18] "大唐县有赤、畿、望、紧、上、中、下七等之差。"注云："京都所治为赤县，京之旁邑为畿县。"见（唐）杜佑：《通典》，王文锦、王永兴、刘俊文、徐庭云、谢方点校，中华书局，1988年，第919—920页。

[19] （宋）王安石撰，（宋）李壁注：《王荆公诗注》卷四十，《景印文渊阁四库全书》第1106册，第294页。

[20] （宋）刘辰翁：《须溪集》卷八，《景印文渊阁四库全书》第1186册，第595页。

[21] （元）柳贯撰，（明）宋濂等编：《待制集》卷三，《景印文渊阁四库全书》第1210册，第231页。

[22] （明）张丑：《清河书画舫》，徐德明校点，上海古籍出版社，2011年，第291页。

[23] （明）徐有贞：《武功集》卷五，《景印文渊阁四库全书》第1245册，第192—193页。

[24] （宋）郭若虚：《图画见闻志》，人民美术出版社，2003年，第59—60页。

[25] （元）黄镇成：《秋声集》卷二，《景印文渊阁四库全书》第1212册，第533页。

[26] （宋）林逋：《林和靖集》，沈幼征校注，浙江古籍出版社，2012年，第152页。

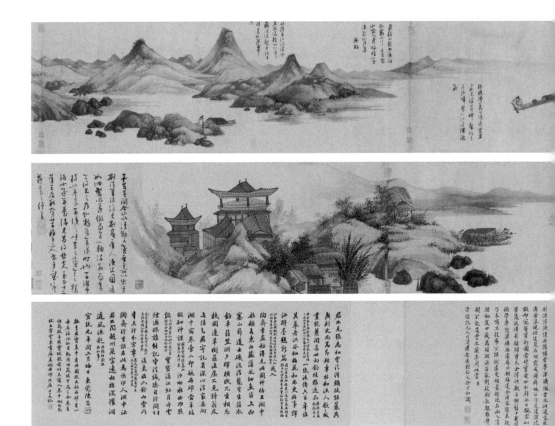

图 1.5.10　元　吴镇（传）　《仿荆浩〈渔父图〉》卷　纸本水墨　纵 32.5 厘米　横 565.6 厘米
美国佛利尔美术馆藏

《仿荆浩〈渔父图〉》卷（美国佛利尔美术馆藏，图1.5.10）。两图皆绘于纸上，描绘烟波浩渺的水面，间有芦汀坡石、连绵远山。水上飘荡着数十只小舟，舟上有渔父或立或坐或卧，姿态各异。[27]两图皆由数纸接成，画尾有作者题跋，与《沧洲趣图》的图文模式相似。从画面的形式构成与物象元素来看，亦颇有可比处。

以《仿荆浩〈渔父图〉》为例，比较《沧洲趣图》画面中段对山体部分的描

---

[27]　两作画面细节有不同处。卷后皆有元、明、清人题跋，题跋内容与作跋人不同。关于这两件归于吴镇名下画作的真伪，尚未有一致的意见。傅熹年认为，"双胞案，此件（《渔父图》）书、画均弱，无款印，疑是摹本"，徐邦达认为，"（《渔父图》）非摹为真迹，笔墨模糊，字不可能假"，见中国古代书画鉴定组编：《中国古代书画图目》第 2 册，文物出版社，1987 年，第 351 页。傅申认为两作为吴镇不同时期的作品，见【日】中田勇次郎、傅申编集：《欧米收藏中国法书名迹集》第 4 卷，（东京）中央公论社，1982 年，第 146 — 148 页。徐小虎认为两作均为后人伪造，见徐小虎：《被遗忘的真迹：吴镇书画重鉴》，广西师范大学出版社，2012 年，第 323 — 387 页。

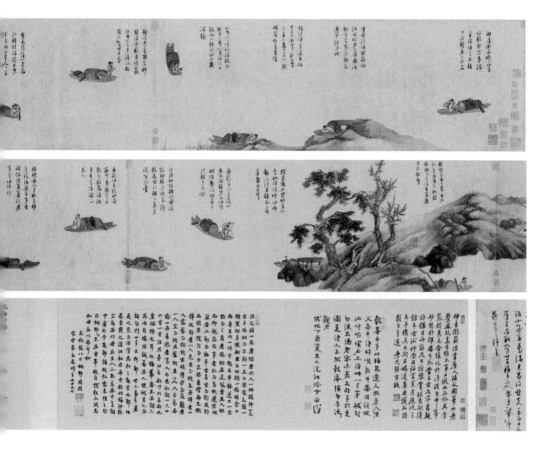

绘，沈周似是对吴镇笔下的山石结构作了反转化的处理，并采用更近的视角来表现。（图1.5.11）沈周笔下梳双丫髻的童子，像是直接借用了吴镇画作中的童仆形象。（图1.5.12）画中载着书与酒的小舟与操桨的童子也可在《仿荆浩〈渔父图〉》中寻得描绘角度及人物动态都十分相似的形象。（图1.5.13）两作形式上的相似，还体现在画面结尾处都出现了楼阁这一元素。（图1.5.14）只是相比吴镇的处理，沈周不但缩小了楼阁的比例，还相应地增大了山体的面积，使楼阁更为隐蔽，在空间上显得更为遥远。这些视觉上的证据，皆指向了一种可能性，即沈周在绘制《沧洲趣图》时，从吴镇的画作中获得了许多灵感。

据《渔父图》卷末文徵明等人的题跋、《仿荆浩〈渔父图〉》卷末周鼎等人的题跋，并结合李日华的记述：

图 1.5.12　沈周《沧洲趣图》卷与吴镇《仿荆浩〈渔父图〉》卷（局部对比）

图 1.5.13　沈周《沧洲趣图》卷与吴镇《仿荆浩〈渔父图〉》卷（局部对比）

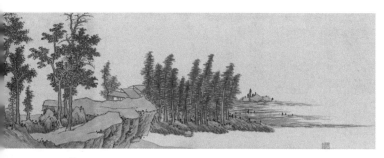

图 1.5.11 沈周《沧洲趣图》卷与吴镇《仿荆浩〈渔父图〉》卷局部对比

图 1.5.14 沈周《沧洲趣图》卷与吴镇《仿荆浩〈渔父图〉》卷局部对比

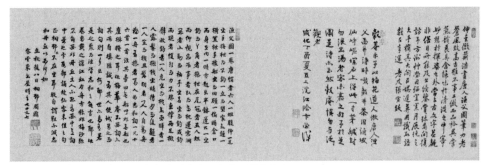

图 1.5.15 《仿荆浩〈渔父图〉》卷后张宁、卞荣、周鼎题跋

梅道人仿荆浩写渔舫十五，中段树石一丛，前后山屿远近出没四五叠。余两见临本，至今壬申三月始见真者，气象焕如也。[28]

可知归于吴镇名下、相同图式的画作在沈周生活的时代及地域中非常流行。

《渔父图》和《仿荆浩〈渔父图〉》上，都没有沈周曾经观看过的直接证据。不过《仿荆浩〈渔父图〉》曾经的所有者姚绶与两位题跋者张宁、周鼎，皆与沈周有交集。从第一位题跋者张宁的叙述中可知，此图是姚绶携来请其品鉴、展玩的，从自称"老友"来看，其与姚绶关系匪浅。第二位题跋者卞荣和第三位题跋者周鼎，同样应姚绶之请观图并题，他们应当与张宁一样，都是姚绶的密友。卞荣还在题跋中叮嘱姚绶"勿与泛泛观者"。这两位题跋的日期非常接近，一位是在成化丁酉（1477）夏五上浣，一位是在该年[29]的立秋后八日。第一位题跋者张宁并未注明题跋的时间，但三跋共书于一纸（图1.5.15），由此可推测姚绶大约是在此前数月得到此作，便迫不及待地请诸友品题。

姚绶与沈周的交游往还有迹可循。在沈周作于成化二十三年（1487）的《仿黄公望富春山居图》卷（故宫博物院藏）后，有姚绶的题跋。作于弘治二年（1489）的《折桂图》轴（上海博物馆藏，图1.5.16），有姚绶所书次韵沈周的题画诗一首。张宁作有数首题咏沈周绘画的诗作，且与沈周有书信往还。[30]周鼎与沈周的交往更加

[28] （明）李日华：《六研斋三笔》卷一，《景印文渊阁四库全书》第867册，第666页。李日华一并记录了画面题诗。对比《渔父图》和《仿荆浩〈渔父图〉》的画面题诗，内容与顺序皆存在差异。

[29] "立秋后八日，桐村周鼎客云东书屋，时年七十又七。"见《仿荆浩〈渔父图〉》周鼎题跋。周鼎生于1401年，七十七岁时正是1477年。

[30] 《沈启南云山图》《沈启南墨菊木兰二首》《和沈石田写生牡丹诗意》《复沈启南史明古书》，见（明）张宁：《方洲集》卷四、卷十、卷十一、卷十七，《景印文渊阁四库全书》第1247册，第228页、第319页、第340页、第427—428页。

密切：成化五年（1469），沈周、周鼎等人在魏昌家雅集，沈周作《魏园雅集图》记之；成化八年（1472），周鼎客居吴门，曾在沈周《有竹居图》上题诗，后访沈周于有竹居[31]，他们的诗文往来亦颇多[32]。从周鼎为《仿荆浩〈渔父图〉》书写的题跋可知，他对画面的观察非常细致，甚至注意到了图中渔父所戴帽饰的区别："唐帽者六人……冠者五人……"是否正是周鼎细致的观察，给了沈周将画面中的渔父改绘为官员与文士形象的灵感呢？总而言之，沈周拥有得观或得知此作的充分条件。

沈周在《沧洲趣图》后的题识中并未提到吴镇，而是反复谈及董、巨：

> 以水墨求山水，形似董、巨尚矣。董、巨于山水，若仓、扁之用药，盖得其性而后求其形，则无不易矣。今之人皆号曰：我学董、巨。是求董、巨而遗山水。予此卷，又非敢梦董、巨者也。（图1.5.17）

今日的学者多引用此句来说明沈周对董源、巨然两位前辈画家的学习，或是沈周重视师古却不拘泥于古人的创作态度。[33]然而，若将其置入原始语境中，对照画面本身，又该作何理解呢？这或许要从沈周对董、巨的学习谈起。沈周对董、巨甚是推重。成化十年（1474）二月二十四日，沈周在《临〈峦容川色图〉》中谈及对前代山水画家的认识："然绘事必以山水为难。南唐时称董北苑独能之，诚士夫家之最。后嗣其法者，惟

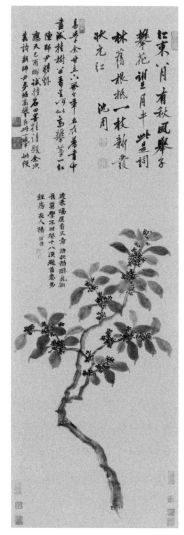

图 1.5.16 明 沈周《折桂图》轴
1489 年 纸本水墨
纵 114.5 厘米 横 36.1 厘米
上海博物馆藏

[31] 陈正宏：《沈周年谱》，复旦大学出版社，1993 年，第 107 页。

[32] 《松泉用周桐村韵》《寄周桐村先生》《和韵周伯器先生桐村小隐三首》《送周桐村二首》，见（明）沈周：《沈周集》，汤志波点校，浙江人民美术出版社，2013 年，第 36 页、第 41 页、第 121 — 122 页、第 235 — 236 页。

[33] 单国强：《沈周的生平和艺术》，单国强编著：《沈周精品集》，人民美术出版社，1997 年。娄玮：《石田秋色：沈周家族的兴盛与衰落》，台北：石头出版股份有限公司，2012 年，第 88 页。

图 1.5.17　《沧洲趣图》卷后的沈周题跋

僧巨然一人而已。"[34]成化九年（1473），沈周为俞民度作《仿董、巨山水图》轴（图1.5.18），题跋中说俞民度"欲观予董、巨墨法"，可知其学习董、巨已有一段时日。

沈周家中收藏有董源山水[35]，这是他可以直接学习的对象。不过沈周距离董、巨生活的年代，已近五百年了。沈周自己也说："近求北苑、巨然真迹，世远兵余，已不可得。"[36]故而推测沈周可以看到的董、巨作品应当非常有限。那么，通过学习距自己年代较近的画家的作品，从而上溯至董、巨，会是更为实际可行的办法。种种迹象表明，这个联结沈周与董、巨的关键性人物正是吴镇。在成化十七年（1481）春日为杨学士作《摹吴仲圭〈竹岩新霁图〉》上，沈周题跋道："道人不托梅花胜，仙骨全偷董巨丹。"[37]可知在沈周的认知中，吴镇是得董、巨真传的画家。这一认识形成的时间应更早：作于成化十一年（1475）的《题梅花和尚之塔（盖吴仲圭墓也）》诗，中有"草证瘗光妙，山遗北苑真"[38]句。成化十年（1474），在《峦容川色图》题跋中，将吴镇列于董、巨序列之后："南唐时称董北苑独能之……迨元氏则有吴仲圭之笔，非直轶其代之人，而追巨然几及之。"[39]成化九年（1473）之前，题跋刘珏

[34]　（清）高士奇：《江村销夏录（江村书画目附）》，邵彦校点，辽宁教育出版社，2000年，第62页。

[35]　黄朋：《明代中期苏州地区书画鉴藏家群体研究》，南京艺术学院2002级博士学位论文，第16页。

[36]　（清）高士奇：《江村销夏录（江村书画目附）》，邵彦校点，辽宁教育出版社，2000年，第62页。

[37]　（明）郁逢庆编：《书画题跋记》卷十，《景印文渊阁四库全书》第816册，第732页。

[38]　（明）沈周：《沈周集》，汤志波点校，浙江人民美术出版社，2013年，第240页。

[39]　（清）高士奇：《江村销夏录（江村书画目附）》，邵彦校点，辽宁教育出版社，2000年，第62页。

《松石图》，有"百年董巨不可作，水墨后数梅沙弥"[40]句。从沈周"而今橡林下，我愿执扫汛"[41]语，可知他对吴镇的钦佩程度，并直言"梅花庵主是吾师"[42]。

成化十一年（1475），沈周作《题画》一诗，叙述学画历程的艰辛，中有"滥觞董巨意亦广，望洋不至当如何"[43]句，可知他是有意识地学习董、巨一脉，并将自身定位为其传派的继承者。或许出于对董、巨的推崇，以及对吴镇同为董、巨风格继承者的认识，使得沈周刻意忽略了吴镇在《仿荆浩〈渔父图〉》题识中所追溯的风格与样式来源："余昔喜关仝山水，清遒可爱。原其所以，出于荆浩笔法。后见荆画《唐人渔父图》，有如此制作，遂仿而为一轴。"

沈周在绘制《沧洲趣图》时，参用多家笔墨样式的做法，为学者所注意。[44]以占据画面主体的山石为例，画家使用了数种交错且富有变化的笔墨语言进行描绘。首段使用短而密的粗线条，中段用细密的披麻皴，继而是疏简有力的短促线条，尾段复用细密的长直线皴写。尽管沈周师古并不拘泥于一家且技法全面，但从其仿前人笔意的作品来看，在一幅画作中，他通常仅选择一种主要风格。如此作这般不断变化笔墨的，还有《溪山秋色图》卷（美

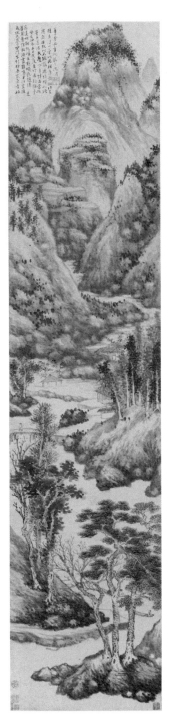

图1.5.18 明 沈周 《仿董、巨山水图》轴
1473 年 纸本水墨
纵 163.4 厘米 横 37.0 厘米
故宫博物院藏

[40] （明）沈周：《题刘完庵松石》，《沈周集》，汤志波点校，浙江人民美术出版社，2013 年，第 165 页。

[41] 文字收录于（明）汪砢玉：《珊瑚网》卷三十三，《景印文渊阁四库全书》第 818 册，第 619 页。墨迹见吴镇《草亭诗意图》卷（美国克利夫兰艺术博物馆藏）卷尾沈周题跋。

[42] （明）郁逢庆编：《书画题跋记》卷六，《景印文渊阁四库全书》816 册，第 677 页。

[43] （明）沈周：《沈周集》，汤志波点校，浙江人民美术出版社，2013 年，第 246 页。

[44] 许忠陵主编：《吴门绘画》，上海科学技术出版社，商务印书馆（香港），2007 年，第 24 页。

国纽约大都会艺术博物馆藏）。方闻推断《溪山秋色图》大约作于1480年[45]，当与《沧洲趣图》的绘制年代相近[46]。《溪山秋色图》卷末亦有沈周自跋，言明倪瓒是该作追仿的对象："此卷仿倪云林意为之。云林以略，余以繁，略而意足，此所谓不可学者矣。"这两件融多家笔法于一卷的作品，却又都显示出沈周本人鲜明的风格。"又非敢梦董、巨者也""此所谓不可学者矣"试图表达的意思相近，无论是形似董、巨，还是形似倪瓒，两者皆非沈周所要追求的目标，他力求从对前人语汇的阐释中凸显出自身特色。

两图自跋中对前代大师传统的强调，可由多个角度进行理解：一方面，这显得作品采用的笔墨、风格有所依据；另一方面，此举能够为绘画增加欣赏的维度并相应提高其价值。[47]以宋元某名家笔法作画，或许源自受画人的请求，如"欲观予董、巨墨法"的俞民度；又或许是出于沈周个人的兴趣，但考虑到作品潜在的观者可能对相关绘画传统并不十分熟悉，故在自跋中特地对卷中的笔墨样式作补充说明。那么，《沧洲趣图》的情况更可能接近哪一种？

# 三、受画人

终身不仕的沈周为何要如此精心地改造既有的图式，以巧妙的形式语言来表现一个与"吏隐"相关的主题呢？若非出于自我情感的抒发，《沧洲趣图》所传达的意涵当与受画人相关。[48]由于沈周并未在题跋中指明受画人及其身份，故而这一层关系只能依靠作品本身提供的信息来还原和重建了。

《沧洲趣图》未署年款，从卷末沈周所书题跋来看，字形细瘦、倚侧，有些笔画明显拉长，字形呈左右舒展状，用笔方折劲挺，黄庭坚的面貌已十分明显，与沈周五十岁至六十岁之间的书法面貌比较一致。[49]将成化十六年（1480）《虎丘送客

---

[45] 方闻：《心印：中国书画风格与结构分析研究》，李维琨译，上海书画出版社，2016年，第184页。

[46] 详见下文对《沧洲趣图》绘制年代的讨论。

[47] 沈周在绘画上的老师杜琼即精于此道，参见石守谦对杜琼以画向刘溥求诗的论述。石守谦：《隐居生活中的绘画——十五世纪中期文人画在苏州的出现》，《从风格到画意：反思中国美术史》，生活·读书·新知三联书店，2015年，第238—240页。

[48] 石守谦分析，沈周作画时会充分考虑受画人直接及潜在的需求，并针对不同的需求来构建画面。预设的观众通过阅读画面，即能够体察其用心。见石守谦：《沈周的应酬画及其观众》，《从风格到画意：反思中国美术史》，生活·读书·新知三联书店，2015年，第243—260页。

[49] 关于沈周书法风格的发展变化，参见何炎泉：《沈周书法风格之发展与文化意义》，陈阶晋等编：《明四大家特展：沈周》，台北故宫博物院，2014年，第276—285页。

图1.5.19 沈周《虎丘送客图》轴上的沈周题跋 1480年

图1.5.20 沈周《秋轩晤旧图》轴上的沈周题跋 1484年

图》的题跋（图1.5.19）、成化二十年（1484）《秋轩晤旧图》轴（上海博物馆藏）的题跋（图1.5.20）、《参天特秀图》轴（台北故宫博物院藏）上书于成化二十一年（1485）的题跋（图1.5.21）、弘治元年（1488）跋黄公望《富春山居图》（图1.5.22）等与这段题跋对比，可以看出书法面貌上的相似。尽管沈周六十岁以后的书法同样以黄庭坚面貌为主，但比较弘治五年（1492）《夜坐图》的题跋（图1.3.3）与弘治十六年（1503）以后所写的《落花图并诗》（图1.3.5），无论字形的倚侧感还是用笔的方折感，都较这一时期呈减弱状态。故而推测此作绘制的时间，大致在15世纪80年代，这正是沈周得与北京文官群体诗画往还，交往互动频繁的时期。

此卷引首的书写者柳楷字文范，以善书闻名，曾任中书舍人。[50]明代的中书舍人一职，相当于皇帝及内阁大臣的秘书，往往由善书者充任。尽管中书舍人职位低微，在政治上少有作为的空间，但却因同为近侍之臣，有与翰林院文官往来密切的机缘。拖尾处则有李东阳长诗题跋：

[50] （清）孙诒让：《温州经籍志》，潘猛补点校，中华书局，2011年，第1281页。

图 1.5.21　沈周《参天特秀图》轴上的沈周题跋　1485 年

高山巨石当洪流，砌道转入林塘幽。疏阴老枝不满地，忽指深丛出蒙翳。有人闲户读古书，苔径不扫门无车。有人轻舸泛寒渌，载酒鸣琴空相逐。此时此景谁独知，石田能画兼能诗。自言梦得董巨法，从此不受江山欺。世人论画不论格，但解山青与江白。平生心赏怡神交，犹胜相逢不相识。何年却驾五湖舟，共听江声看山色。（图 1.5.23）

前四句既是对画面内容的描述与观感，也是对图像意涵的补充和阐释。中间四句涉及对沈周绘画特色的评论，也包含对沈周题跋的回应。最末一句抒发了对纵情山水的隐逸生活的向往。"五湖舟"，出自范蠡助越王灭吴后"乘轻舟以浮于五湖"的典故，意指功成身退，归隐江湖。李东阳当对画面上官员与文士结伴而行，小舟并驾的场面颇为触动，故发出了想要与沈周这位隐士"共听江声看山色"的感慨。

正德三年（1508）前后，杨一清题跋沈周《三吴山水卷》，中有"有谁轻舸泛寒绿，酒酣耳热回朱颜"[51]句；又，他为南京守备刘公题沈周山水卷中有"萝攀蹬蹑不可穷，更指深丛向蒙翳"[52]句；他题跋盛懋临巨然的《江山清远图》，中有"几时归共舟中人，长听江声看山色"[53]句，与李东阳题跋《沧洲趣图》中的诗句高度重合。尽管《沧洲趣图》最初的受画人具体是谁已不可知，但该图及李东阳的诗跋应当曾在北京文官群体间被观看和阅读过。

李东阳诗跋中传达出的对退隐的向往心情，很容易在文官群体中引起共鸣。仕途总非一帆风顺，官员

---

[51]　（明）杨一清：《沈石田三吴山水卷》，《石淙诗稿》卷八，《四库全书存目丛书》集部第 40 册，齐鲁书社，1997 年，第 445 页。

[52]　（明）杨一清：《沈石田山水为南京守备刘公赋》，《石淙诗稿》卷八，《四库全书存目丛书》集部第 40 册，第 444 页。

[53]　（明）杨一清：《陆水村所藏盛子昭临僧巨然江山清远图》，《石淙诗稿》卷十一，《四库全书存目丛书》集部第 40 册，第 486 页。

图 1.5.22　黄公望《富春山居图》卷后的沈周题跋　1488 年

们遭遇坎坷时往往会萌生退隐之念。吴宽、王鏊等人的诗作中，便常常流露出对仕宦生活的厌倦与对归隐的渴望：

> 典客方壮年，孰云宦途倦。吾志每图南，欲趁秋风便。[54]
>
> 何人能弃冠裳归，只向松阴觅诗句。便欲从之未有期，清梦时时此中去。[55]
>
> 世事纷纷总未真，闭门聊看静中身。郢人已去谁为斲，野老从知只爱芹。前度刘郎非旧日，后来扬子定何人？悠悠今古无穷事，归钓吴山楚水滨。[56]

　　然而对选择入仕的文官来说，出于实际考量，退隐并不是可以轻易做出的决定。是否存在一种生活方式能够调和"仕"与"隐"的矛盾和冲突，从而获得心灵上的从容与自得？唐代先贤韦应物、白居易等人的选择及围绕这一选择而创作的吏隐诗，逐渐发掘出在为官过程中"隐"的可能性及其价值[57]，给后世

[54]　（明）吴宽：《家藏集》卷十，《景印文渊阁四库全书》第 1255 册，第 71 页。

[55]　（明）吴宽：《家藏集》卷二十七，《景印文渊阁四库全书》第 1255 册，第 209 页。

[56]　（明）王鏊：《王鏊集》，吴建华点校，上海古籍出版社，2013 年，第 21 页。

[57]　李昌舒：《论韦应物、白居易的郡斋诗及其美学意蕴》，《古代文学理论研究（第 26 辑）：中国文论的史与用》，华东师范大学出版社，2008 年。

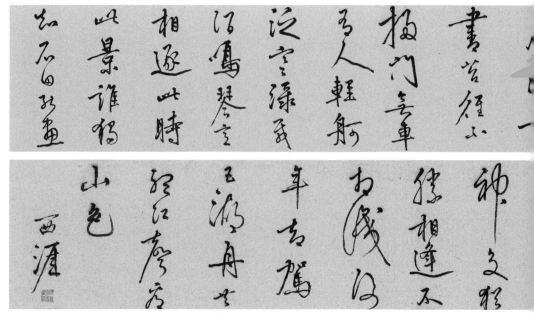

图 1.5.23　沈周《沧洲趣图》卷后的李东阳题跋

的文官们提供了先例和理论依据。"亦仕亦隐"观念的出现，为文官们提供了一种在"仕"与"隐"之间寻求到平衡的可能性，尽管这种理想可能永远不会实现。对"吏隐"状态的标榜和提倡，常见于与沈周交好的文官的叙述中。成化二十年（1484），童轩为沈周诗稿《石田稿》作序，中有"启南知予为吏隐之人，尝不鄙过予逆旅中，握手论诗，殆若有平生者"[58]，表明尽管他身居官位，却与隐士沈周心灵相通，两人在隐逸和诗文上拥有共同的追求和相似的趣味。沈周曾为作别号图的李杰，将北京的居所命名为"禄隐园"[59]来表达他对在入仕和隐逸间寻求平衡的追求。于言语间表达对隐的向往，对于文官来说，既是仕途不顺时源自内心的真情实感，也是仕途通达时不恋权位的体现。贪恋权位，无论对于上司还是同僚来说，都是颇具危险性的信号，故而容易招来指责和非议。从这个角度来看，向外界传递出渴望归隐的信息，不失为官员对自身和仕途的一种保护。

　　结合《沧洲趣图》的"吏隐"主题、李东阳诗跋中包含的隐逸趣味、文官群体

---

[58]　童轩：《石田诗稿序》，（明）沈周：《沈周集》，汤志波点校，浙江人民美术出版社，2013年，第1543页。

[59]　"海虞李学士……李有禄隐园。"见（明）王鏊：《王鏊集》，吴建华点校，上海古籍出版社，2013年，第189页。

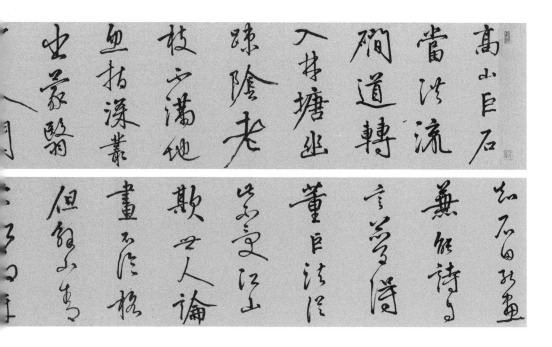

对于"吏隐"的标榜，以及杨一清、柳楷等在北京为官者曾经观赏此作，推测《沧洲趣图》的受画者，很可能也是一位在京任职的文官。这样一来，便可以理解，沈周为何要改造既有图式来表达"沧洲趣"的主题，以及试图通过主题传递给受画人的信息：尽管您是身处政治中心的行政官员，然亦可透过我的画作静观山水之趣。"仕"与"隐"臻至平衡的理想，被沈周在《沧洲趣图》中予以呈现。这是能够为观赏画作的文官们所体察到的，也是画作得以触动这一群体心灵的魅力所在。

此作融诸家笔墨于一卷的面貌，以及画家自题中着意强调的董、巨传统，对于沈周作画时预设的观者而言，究竟意味着什么？换言之，对一位生活在15世纪80年代的北京文官来说，除与李东阳一样对画作主题感同身受，继而发出对隐逸生活的向往和赞美外，还能够从画面中看到些什么？

此卷呈现的画风于北京文官当有耳目一新之感。明宣德（1426—1435）至弘治（1488—1505）年间，是院体绘画最为活跃的时期，这一时期的宫廷画家所作山水多承习李、郭派与马、夏的绘画风格。[60]宣德时入宫供奉，活动于成化初

---

[60] 参见穆益勤：《明代的宫廷绘画》，《文物》1981年第7期；单国强：《明代宫廷绘画概述》，《故宫博物院院刊》1992年第4期；赵晶：《明代宫廷画家作品钩沉》，《故宫博物院院刊》2014年第6期。

图 1.5.24　明　李在
《秋山行旅图》轴
绢本淡设色
纵 119.6 厘米　横 61.3 厘米
台北故宫博物院藏

年的李在，便取法于两宋画院的绘画风格。（图1.5.24）这种风格在宫廷山水画中成为主流，并一直延续至弘治时期。备受孝宗宠幸的宫廷画家王谔，被孝宗称为"今之马远"[61]，从其作品看，的确是南宋画院风格的延续。在沈周作《沧洲趣图》时，笼罩北京一地的主流山水画风格，应当还是全景式构图、笔墨劲健工整、浓淡对比强烈的院体风格。任职于京城的文官平日多见的绘画面貌，应与这一时期宫廷绘画的主流面貌无异。《沧洲趣图》带给北京文官的除了视觉上的新鲜感外，他们还可以从沈周的题跋中得知，与两宋的院画相比，这种绘画风格来自一个更加古老的传统，即生活在五代时期的董源、巨然。与"以分寸绳墨指而病之"的"画家者流"相比[62]，这一脉络的绘画不斤斤于物象的写实，更强调绘画与诗意的关系，笔墨的变化极为丰富，正如沈周在画卷中展现的那样。他们还可以知道，沈周是这一绘画传统在今天的继承者，正如李东阳所言"自言梦得董巨法，从此不受江山欺"。这一"宣传策略"相当成功，正德四年（1509），杨一清为乔宇题跋沈周山水图卷，有"石田法自董巨传，细观经营无乃是"[63]句，可知沈周为董、巨绘画传统继承者的观念，已深入人心。

留存至今的《沧洲趣图》，应当就是沈周与北京文官群体诗画交往的产物。沈周在画意、风格等的选择上巧妙构思，并以题跋文字作为补充，使北京文官群体得以充分领略吴门绘画传统的独到之处。

# 小结

沈周《沧洲趣图》的绘画主题应取自晋唐以来文学领域广泛传播的"沧洲趣"意象。此作未署年款，根据卷末沈周自题书法呈现的风格判断，约作于1480年至1490年间。《沧洲趣图》的图式应传承、借鉴自吴镇《仿荆浩〈渔父图〉》等前代画作。尽管沈周在卷末题跋中未提及吴镇，而是强调对董源、巨然等五代大师的

---

[61] （清）徐沁：《明画录》卷三，于安澜编：《画史丛书》第3册，上海人民美术出版社，1963年，第35页。

[62] "沈启南以诗画名吴中，其画格率出诗意，无描写界画之态。画家者流，乃以分寸绳墨指而病之，岂未知芭蕉为雪中物耶！"见（明）李东阳：《李东阳集》，周寅宾、钱振民校点，岳麓书社，2008年，第670页。

[63] （明）杨一清：《乔希大所藏沈石田山水图卷》，《石淙诗稿》卷九，《四库全书存目丛书》集部第40册，第461页。《石淙诗稿》卷九所录诗皆作于正德四年，见方树梅：《杨一清年谱》，《年谱三种 杨一清 担当 师范》，生活·读书·新知三联书店，2014年，第64页。

学习，然而结合文献可知，沈周视吴镇为董、巨风格的继承者。在董、巨真迹所存有限的情况下，通过学习吴镇而上溯董、巨不失为一种可行的渠道。鉴于《沧洲趣图》表达的是"吏隐"，即身在庙堂，却向往江湖的隐逸趣味，结合引首与题跋的书写者皆为北京文官的身份来看，此作的受画人极可能也是在京任职的文官。

明代初中期，吴门文化中流行的隐逸趣味，看似与寻求仕途发展的文官群体不相兼容，但实则往往寄托了于宦海沉浮中寻求心灵之平静的期冀，故拥有为这一群体所接受和欣赏的基础。在言语间表达对于隐的向往，对于文官来说，既是仕途不顺时源自内心的真情实感，也是仕途通达时不恋权位的体现。描绘隐逸生活、表达隐逸情怀的山水画正是沈周擅长的绘画类型。沈周在画意、风格等的选择上巧妙构思，并以题跋文字作为补充，使作为观画者的北京文官群体得以充分领略吴门绘画传统的独到之处；更于细节处稍作调整，使之更加契合文官的心境，从而赢得了文官群体的认同与回应。

# 观物：沈周蔬果画及其对法常画风的重塑

　　蔬果题材绘画在15至16世纪的吴门地区颇为流行。沈周、陈淳（1484—1544）、陆治（1496—1576）等吴门画家皆有不少蔬果画作品传世。沈周的蔬果画具有开风气之先的作用，因而格外值得关注。肖燕翼曾引述沈周多件描绘蔬果的作品，分析其写意花鸟画风格的来源及影响[1]；薛永年则讨论了具体作品的真伪问题[2]；石守谦在探讨沈周如何借助绘画作品与观者酬酢交往时，对其蔬果作品的风格与意涵作了一定程度的分析[3]。此外，余洋从苏州物产的角度，观察了沈周对物象的选择和描绘。[4]尽管不乏相关讨论，但沈周蔬果画的形式、风格、意涵及其内在关联，尚待系统梳理。另外，应如何理解沈周对于蔬果题材绘画的兴趣与实践，他对这一时期蔬果画及相关写意风格的复兴与发展的具体贡献何在，也值得作深入剖析。

　　在题材选择与呈现方式上，沈周的蔬果画较前代有何不同？其绘制理念为何？如何形成？又如何与具体绘画的制作及风格选择相结合，从而产生影响？通过对上述问题的讨论，可以观察沈周在明中期蔬果画及相关写意风格复兴过程中所起到的作用。

## 一、杂画中的蔬果

　　尽管《宣和画谱》将"蔬果"单列为一门，然而纵观两宋及前后时代的蔬果题材绘画，无论是所从事这一题材的画家人数、影响力，还是作品数量，都远不及其他绘画门类。在明中期，这种情况由于沈周的出现产生了变化。从存世作品可知，沈周绘

---

[1] 肖燕翼：《沈周的写意花鸟画》，《故宫博物院院刊》1990年第3期。

[2] 薛永年：《沈周观物之生蔬果册真伪辨》，《收藏家》1994年第6期。

[3] 石守谦：《沈周的应酬画及其观众》，《从风格到画意：反思中国美术史》，生活·读书·新知三联书店，2015年，第243—260页。

[4] 余洋：《苏州记忆——〈观物之生蔬果册〉中的吴中风物》，《中国书画》2012年第2期。

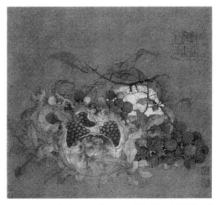

图1.6.1 明 沈周 《卧游》册之"白菜" 纸本设色
纵 27.8 厘米 横 37.3 厘米 故宫博物院藏

图1.6.2 南宋 鲁宗贵 《吉祥多子图》册
绢本设色 纵 24.0 厘米 横 25.8 厘米
波士顿美术馆藏

制过不少蔬果题材的绘画，且在风格、意涵上皆有所创新，更影响了如陈淳、陆治、孙克弘（1533—1611）等吴门后学，引领并改变了蔬果画的发展方向。

沈周笔下的蔬果多与花鸟、草虫，乃至山水小景等一起以杂画的形式出现，如《卧游》册（故宫博物院藏）、《写生》册（台北故宫博物院藏）、《写意》册（台北故宫博物院藏）等[5]，所涉蔬果品类颇多，如白菜（图1.6.1）、葡萄、石榴、枇杷等。

早在宋元时期，上述蔬果即已入画，且多以搭配、组合的方式被呈现，画面可能蕴含着特定的寓意或诗意。宣和内府收藏有赵昌所绘"石榴蒲萄图一""蒲萄枇杷图二"[6]，葡萄与石榴、枇杷等一并入画，或与多子多福等吉祥意涵相关。鲁宗贵的《吉祥多子图》册（美国波士顿美术馆藏，图1.6.2）中，亦描绘石榴、葡萄、橘子的组合。马麟《橘绿图》册（故宫博物院藏）描绘由绿转黄状态中的橘子，或与"橙黄橘绿"之诗意相契。宣和内府另藏有徐熙绘《写生家蔬图二》[7]、《写生葱茄图一》[8]，徐崇嗣

[5] 《卧游》册、《写生》册为学界公认的沈周真迹。《写意》册，台北故宫博物院认定为沈周真迹，参见陈阶晋等编《明四大家特展：沈周》，台北故宫博物院，2014年，第322—323页。另有《写生》卷（台北故宫博物院藏）、《花果杂品二十种》卷（上海博物馆藏）、《花果》卷（上海博物馆藏）等为后人摹仿，托名沈周之作，应当也部分反映了沈周原作的面貌。参见陈阶晋等编《明四大家特展：沈周》，台北故宫博物院，2014年，第317—318页；中国古代书画鉴定组编：《中国古代书画图目》第2册，文物出版社，1987年，第355页。

[6] 《宣和画谱》卷十八，于安澜编：《画史丛书》第2册，上海人民美术出版社，1963年，第218页。

[7] 《宣和画谱》卷十七，于安澜编：《画史丛书》第2册，上海人民美术出版社，1963年，第206页。

[8] 《宣和画谱》卷十七，于安澜编：《画史丛书》第2册，上海人民美术出版社，1963年，第208页。

绘《药苗茄菜图四》[9]等, 当为描绘数种蔬菜组合的绘画。蔬果亦多与虫、鸟等搭配, 使得画面带有一定的情节性, 如《茄菜草虫图》[10]、《蝉蝶茄菜图》、《茄菜锦鸠图》[11]等。林椿的《葡萄草虫图》册（故宫博物院藏, 图1.6.3）画面主体为葡萄, 枝叶间又绘有蜻蜓、螽斯等草虫; 更加具有情节性的《枇杷山鸟图》册（故宫博物院藏）, 在结满硕果的枇杷枝头绘上绣眼, 鸟儿正聚精会神地盯着果实上爬行

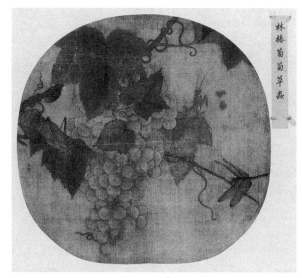

图 1.6.3 南宋 林椿 《葡萄草虫图》册 绢本设色 纵 26.2 厘米 横 27.0 厘米 故宫博物院藏

的蚂蚁。蔬果既是养生佳品[12], 也是供奉宗庙的重要祭品[13], 故不乏诗人吟咏, 也受到画家的关注[14]。早期蔬果画在意涵方面, 或与“为比兴讽谕”[15]相关, 或属“养生之道, 同于日用饮食, 而秀实美味, 可羞之于笾豆, 荐之于神明”[16]的范畴。

沈周的蔬果画中, 亦有遥接这一传统的。作于成化十六年（1480）的《荔柿图》轴（故宫博物院藏, 图1.6.4）, 描绘柿子与荔枝的组合[17], 以其谐音, 用以表达祈愿老友新春利市的美好祝福[18]。但更多的作品却是抛却了物象的组合与情节性, 仅单纯

[9]　《宣和画谱》卷十七, 于安澜编:《画史丛书》第 2 册, 上海人民美术出版社, 1963 年, 第 211 页。

[10]　《宣和画谱》卷十七, 于安澜编:《画史丛书》第 2 册, 上海人民美术出版社, 1963 年, 第 208 页。

[11]　《宣和画谱》卷十七, 于安澜编:《画史丛书》第 2 册, 上海人民美术出版社, 1963 年, 第 212 页。

[12]　“五果为助, 五畜为益, 五菜为充, 气味合而服之, 以补精益气。”见姚春鹏译注:《黄帝内经》, 中华书局, 2010 年, 第 218 页。

[13]　“况夫苹蘩之可羞, 含桃之可荐, 然则丹青者岂徒事朱铅而取玩哉?”见《宣和画谱》卷二十, 于安澜编:《画史丛书》第 2 册, 上海人民美术出版社, 1963 年, 第 255 页。

[14]　“灌园学圃, 昔人所请, 而早韭晚菘, 来禽青李, 皆入翰林子墨之谈, 是则蔬果宜有见于丹青也。”见《宣和画谱》卷二十, 于安澜编:《画史丛书》第 2 册, 上海人民美术出版社, 1963 年, 第 255 页。

[15]　《宣和画谱》序目, 于安澜编:《画史丛书》第 2 册, 上海人民美术出版社, 1963 年, 第 5 页。

[16]　《宣和画谱》序目, 于安澜编:《画史丛书》第 2 册, 上海人民美术出版社, 1963 年, 第 6 页。

[17]　宣和内府藏有吴元瑜绘“朱柿荔子图一”, 参见《宣和画谱》卷十九, 于安澜编:《画史丛书》第 2 册, 上海人民美术出版社, 1963 年, 第 241 页; 赵昌绘“柿栗图一”“梨柿图一”, 参见《宣和画谱》卷十八, 于安澜编:《画史丛书》第 2 册, 上海人民美术出版社, 1963 年, 第 220 页。沈周或曾受到前代画作的启发。

[18]　石守谦:《沈周的应酬画及其观众》,《从风格到画意: 反思中国美术史》, 生活·读书·新

图 1.6.4　明　沈周　《荔柿图》轴
1480 年　纸本水墨
纵 129.0 厘米　横 38.5 厘米
故宫博物院藏

呈现某一种蔬果，先独立成幅，再组合成册。即便是在融蔬果在内的多种物象合于一卷的绘画中，也并不着意于此物与彼物间的联系，更遑论对其寓意的阐发。

　　从呈现方式来看，沈周笔下的蔬果画也与宋元时期主流蔬果画的精工设色和细腻勾勒大异其趣，图式及题材上也颇有创新。《荔柿图》纯以浓淡水墨写成，用笔疏阔。尽管画家对叶片之筋脉及荔枝表皮的鳞斑状突起进行了表现，但处理得放松且随意。物象仅占据画面的下半部分，中部大面积留白，上部为画家自题长段诗跋。弘治初年，沈周制作了数种包含蔬果在内的杂画。[19]《写生》册、《写意》册中，除葡萄、石榴、枇杷、白菜等宋元蔬果画中的常见物象外，还绘有雁来红、鸡冠花等以往较少入画者，以及鸡、猫等家养动物。全册纯用水墨，仅"葡萄"（图1.6.5）一开设色。对比林椿的《葡萄草虫图》，两者在图式上有相似处，画面主体皆为一串挂在藤蔓上的葡萄。沈周的笔墨极为简约，并不着意于对细节的刻画，却同样传达出叶片之斑驳与果实之饱满的观感。

　　肖燕翼指出，沈周的写意花鸟画在题材上的拓展与风格上的创新，乃是受到法常绘画的影响与启发。[20]解析其理念上的变化，或将助益于探明其形式、风格、意涵之变迁的内在动因。沈周这类手法简洁、物象单纯的杂画，其制作理念为何呢？

　　　　知三联书店，2015 年，第 252—254 页。

[19]　《写生》册作于弘治七年（1494），从《卧游》册、《写意》册画面的笔墨特征来看，应当也是晚年之作。

[20]　肖燕翼：《沈周的写意花鸟画》，《故宫博物院院刊》1990 年第 3 期。该文讨论的对象以沈周写意花鸟画为主，其中也涉及对蔬果题材绘画的分析。

图 1.6.5　明　沈周　《写生》册之"葡萄"　1494 年　纸本设色　纵 34.6 厘米　横 57.2 厘米
台北故宫博物院藏

据随画跋文，可约略窥探沈周作画时的心理活动。在《写生》册末开，沈周题云：

> 我于蠢动兼生植，弄笔还能窃化机。明月[21]小窗孤坐处，春风满面此心微。戏笔此册，随物赋形，聊自适闲居饱食之兴。若以画求我，我则在丹青之外矣。（图 1.6.6）

由诗跋可知，沈周在观察和表现身边动植物上颇为用心，并强调以"我心"来把握对象，以戏笔赋予物象形态，从而超越造化给予万物的表面特征，故不拘泥于形似。在沈周存世的诗作中，亦有与上述文字相类者，如《题画册后》：

> 八十流年老态多，目昏只好卧云萝。墨消古研能闲在，纸映明窗奈暖何。触

---

[21]　自晚明 [（明）李日华：《六研斋二笔》卷三，《景印文渊阁四库全书》第 867 册，台北商务印书馆，1986 年，第 631 页] 至 2014 年（陈阶晋等编：《明四大家特展：沈周》，台北故宫博物院，2014 年，第 317 页），皆释读为"明日"，然结合字形、词语对伏关系及沈周好于夜间静坐等因素判断，应为"明月"。关于沈周的静坐实践，详见下文讨论。

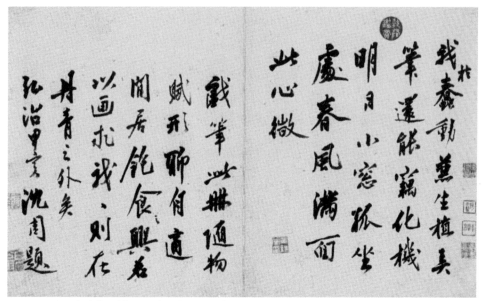

图 1.6.6　明　沈周《写生》册后的题跋　1494 年　纵 34.6 厘米　横 57.2 厘米　台北故宫博物院藏

物便须随点染，观生还复费吟哦。这般丑拙难拈出，聊自家中遣睡魔。[22]

再如《题杂花卷子》：

> 芳园烂熳百花枝，白白红红各有时。冶叶娟条均造化，和风甘雨入华滋。老夫观物逍遥地，小笔分春窃弄私。日日不妨偷展卷，扰人蜂蝶竟何知。[23]

从诗文来看，今已不存的《画册》《杂花卷子》之面貌应与《写生》册及归于沈周名下的《花果杂品二十种》卷等相类。余洋曾从吴门文人生活之"闲适"与学识之"博洽"的角度来解释相关文字及杂画的流行。[24]笔者认为，沈周诗中的"触物""观生""观物"[25]等词当是理解这类杂画卷册制作的核心概念，恰如《写生》

---

[22]　（明）沈周：《沈周集》，汤志波点校，浙江人民美术出版社，2013 年，第 999 页。

[23]　（明）沈周：《沈周集》，汤志波点校，浙江人民美术出版社，2013 年，第 826 页。

[24]　参见余洋：《明中期吴门文人花鸟画之新变——以花果杂品图为例》，《中国国家博物馆馆刊》2014 年第 8 期；余洋：《博物君子笔下的〈花果杂品图〉——明中期吴门地区的博洽之风与绘画》，《中国美术》2016 年第 5 期。

[25]　吕纪款《草花野禽图》轴（台北故宫博物院藏）上，有沈周落款题诗云："吕子观生都在手，老夫观物得于心。春风各有时哉乐，细草幽花伴野禽。"尽管该诗很可能为晚明伪作（单国强、赵晶：《明代宫廷绘画史》，故宫出版社，2015 年，第 405 页），然诗作内容或许有所依据。即便内容亦为捏造，却也能够反映出从"观物"角度理解沈周的蔬果花鸟草虫题材绘画已成为晚明时

册首开所题"观物之生"[26]。生活年代稍晚于沈周的邵宝，即从这一角度理解沈周的杂花卷：

> 石田老人写生手，都从观物心中来。不须更作体物语，要使花开花便开。化工画笔只毫发，惧泄天机不令发。红红紫紫数十枝，已具春秋四时法……[27]

"观物"应作何解？又该如何理解沈周诗句中"弄笔还能窃化机""老夫观物逍遥地"的含义？需从沈周观物思想的来源，及"物"与"化机""心""我"的关系说起。

## 二、观物思想与实践

沈周诗作中"观物""观生""静观"等涉及"观"的内容，往往与"坐"一并出现。如《溪上独坐》："观生吾自得，饱饭荷农功。"[28]《晚坐》："小酌仍观物，新醅惬老饕。"[29]《题画》："山水入清观……坐阅时物换。"[30]《病中夜雨起坐》："物性人情静观得。"[31]《喜苏文辉见过》："性真具淳朴，虑静得闲暇。安然丘壑姿，可使观者化。杯酒亦略饮，深坐且清夜。"[32]

王正华曾围绕"静坐"分析沈周的思想及来自陈献章（1428—1500）的潜在影响，并以此观察沈周作于弘治五年（1492）的《夜坐图》。[33]沈周的思想与陈献章确有共通处。以静坐为根本治学方法与教法的陈献章，在实践操作层面上，除了"坐法"

　　　　期的共识。袁诏明亦从《写生》册出发观察沈周的观物理念对其花鸟画创作的影响，见袁诏明：《观物之生——沈周花鸟画观物理念与风格研究》，湖北美术学院 2019 年硕士学位论文。

[26] 推测应为李应祯所书，见陈阶晋等编《明四大家特展：沈周》，台北故宫博物院，2014 年，第 317 页。

[27] （明）邵宝：《容春堂集》别集卷一，《景印文渊阁四库全书》第 1258 册，第 724 页。

[28] （明）沈周：《沈周集》，汤志波点校，浙江人民美术出版社，2013 年，第 369 页。本诗作于成化十五年（1479）。

[29] （明）沈周：《沈周集》，汤志波点校，浙江人民美术出版社，2013 年，第 377 页。本诗作于成化十五年（1479）。

[30] （明）沈周：《沈周集》，汤志波点校，浙江人民美术出版社，2013 年，第 535 页。本诗作于成化十八年（1482）。

[31] （明）沈周：《沈周集》，汤志波点校，浙江人民美术出版社，2013 年，第 587 页。本诗约作于成化二十三年（1487）。

[32] （明）沈周：《沈周集》，汤志波点校，浙江人民美术出版社，2013 年，第 811 页。

[33] 王正华：《沈周〈夜坐图〉研究》，台湾大学 1989 年硕士学位论文。

外，还有"观法"。[34]"物"正是"观"的重要对象，所谓"病叟山中观物坐"[35]、"到处能开观物眼"[36]。其《观物》诗云："一痕春水一条烟，化化生生各自然。七尺形躯非我有，两间寒暑任推迁。"[37]观物的目的，在于以我心把握造化之玄机：

> 此心通塞往来之机，生生化化之妙，非见闻所及，将以待世卿深思而自得之，非敢有爱于言也。[38]

> 默而观之，一生生之机，运之无穷，无我无人无古今，塞乎天地之间，夷狄禽兽草木昆虫一体，惟吾命之沛乎盛哉。[39]

再来看沈周《写生》册后题诗中的"窃化机""孤坐""春风满面""此心微"等词，便可知其意了。"微"，指的应当是陈献章所说的，在静坐之后，"见吾此心之体隐然呈露，常若有物"[40]的境界，也即从静中养出"端倪"，此是为学悟道之始[41]。"春"即乾坤之内，万物所蕴含的生意：

> 生意日无涯，乾坤自不知。受风荷柄曲，擎雨柏枝垂。静坐观群妙，聊行觅小诗。临阶爱新竹，抽作碧参差。[42]

> 静处春生动处春，一家春化万家春。公今料理春来处，便是乾坤造化人。[43]

《写生》册后题诗所传达的，是沈周在静坐观物时，心灵得以感悟万物生化之奥妙的状态。册前的"观物之生"，意即静观万物之生意。观物理念与实践并非陈献章独创，而是继承自北宋邵雍（1012—1077）、程颢（1032—1085）、程颐（1033—1107）等人之说，如："天所以谓之观物者，非以目观之也。非观之以目而观之以心

---

[34]  王光松：《陈白沙的"坐法""观法"与儒家静坐传统》，《中山大学学报（社会科学版）》2016 年第 4 期。

[35]  （明）陈献章：《陈献章集》，孙通海点校，中华书局，1987 年，第 421 页。

[36]  （明）陈献章：《陈献章集》，孙通海点校，中华书局，1987 年，第 468 页。

[37]  （明）陈献章：《陈献章集》，孙通海点校，中华书局，1987 年，第 683 页。

[38]  （明）陈献章：《陈献章集》，孙通海点校，中华书局，1987 年，第 16 页。

[39]  （明）陈献章：《陈献章集》，孙通海点校，中华书局，1987 年，第 27—28 页。

[40]  （明）陈献章：《陈献章集》，孙通海点校，中华书局，1987 年，第 145 页。

[41]  "为学须从静中坐养出个端倪来，方有商量处。"见（明）陈献章：《陈献章集》，孙通海点校，中华书局，1987 年，第 133 页。

[42]  （明）陈献章：《陈献章集》，孙通海点校，中华书局，1987 年，第 339 页。

[43]  （明）陈献章：《陈献章集》，孙通海点校，中华书局，1987 年，第 635 页。

也，非观之以心而观之以理也。"[44] "万物静观皆自得，四时佳兴与人同。"[45]观物之目的亦相似："吾侪看花，异于常人，自可以观造化之妙。"[46] "静后，见万物自然皆有春意。"[47] "万物之生意最可观……"[48]但对于主体在观物中的作用，他们却有不同的认识。邵雍主张"以物观物"："以物观物，性也；以我观物，情也。性公而明，情偏而暗"[49]，即强调观物过程中的客观性，力求摒弃个人心灵的主观见解。二程虽肯定了主体的作用，但主张以我推及物，将万物视为与人一般的生灵："天地之间，非独人为至灵，自家心便是草木鸟兽之心也，但人受天地之中以生尔。"[50]陈献章则格外强调主体心灵的作用，主张"以我观物"，从而与宋代的理学家区别开来：

> 其观于天地，日月晦明，山川流峙，四时所以运行，万物所以化生，无非在我之极，而思握其枢机，端其衔绥，行乎日用事物之中，以与之无穷。[51]

体现了陈献章"君子一心，万理完具。事物虽多，莫非在我"[52]的思想。陈献章对静坐的方法、时间、地点等皆有详细描述，然就如何观物的具体实践所言不多。这大约是前人对此已有充分说明的缘故：

> 周茂叔窗前草不除去，问之，云："与自家意思一般。"（子厚观驴鸣，亦谓如此。）[53]
>
> 观鸡雏。（此可观仁。）[54]

周敦颐（1017—1073）观窗前草，张载（1020—1077）观驴子打鸣，程颢观鸡雏，皆有所得。在陈献章的老师吴与弼（1391—1469）记录平日感悟的《日录》中，亦有颇多关于观物实践的记述：

---

[44] （宋）邵雍：《邵雍集》，郭彧整理，中华书局，2010年，第49页。

[45] （宋）程颢、（宋）程颐：《二程集》，王孝鱼点校，中华书局，1981年，第482页。

[46] （宋）程颢、（宋）程颐：《二程集》，王孝鱼点校，中华书局，1981年，第674页。

[47] （宋）程颢、（宋）程颐：《二程集》，王孝鱼点校，中华书局，1981年，第84页。

[48] （宋）程颢、（宋）程颐：《二程集》，王孝鱼点校，中华书局，1981年，第120页。

[49] （宋）邵雍：《邵雍集》，郭彧整理，中华书局，2010年，第152页。

[50] （宋）程颢、（宋）程颐：《二程集》，王孝鱼点校，中华书局，1981年，第4页。

[51] （明）陈献章：《陈献章集》，孙通海点校，中华书局，1987年，第12页。

[52] （明）陈献章：《陈献章集》，孙通海点校，中华书局，1981年，第55页。

[53] （宋）程颢、（宋）程颐：《二程集》，王孝鱼点校，中华书局，1981年，第60页。

[54] （宋）程颢、（宋）程颐：《二程集》，王孝鱼点校，中华书局，1981年，第59页。

> 观花木，与自家意思一般。[55]
>
> 游园，万物生意，最好观。[56]
>
> 憩亭子看收菜。卧久，见静中意思，此涵养工夫也。[57]
>
> 早憩自得亭。亲笔砚。水气连村，游鱼满沼，畦蔬生意，皆足乐也。[58]

在乡下过着农耕与课徒生活的吴与弼，他所观之物中，有花、木、蔬、鱼，乃至农人或弟子收菜的行为。观察周边的万物，与读书一样，皆是为学的方法和渠道。沈周的生活环境、生活方式与吴与弼、陈献章有相似处，约自中年始，亦身体力行地实践着静坐与观物等涵养功夫：

> 田稚颇长茂，水渠尚清深。游鱼溯流波，什五相浮沉。倚杖甫观物，适兹行乐心。[59]

晚年的沈周更筑静观阁[60]，专注于此[61]。《七十喜言》诗有"时修静观心斋里，应物虚明似觉灵"[62]句，与吴与弼之"静观万物生生意，契我虚灵无事心"[63]所反映的思想相契。静观心斋，或许就是静观阁的别称。

从涉及静观内容的诗文之写作时间以及出现频率来看，沈周的静坐与观物实践约自成化中后期始，弘治初中期愈发潜心于此。"时修静观心斋里"的这段时间，也是他频繁绘制包含蔬果在内的杂画卷册的时期。绘制这类杂画，可以被理解为其观物实践的一部分。作为修行和学习的观物，需得时时践行，一日不可荒废，绘画则是观物实践的结果与见证。除蔬果花卉外，分别为周敦颐、张载、程颢所观的庭前草、驴、雏鸡，亦曾出现在沈周的杂画中：《写意》册之一题诗云"闲庭有奇草，花却类鸡冠"，对应的画幅中绘鸡冠花一株。《写生》册绘墨驴一只（图1.6.7），驴耳直

---

[55] （明）吴与弼：《康斋集》卷十一，《景印文渊阁四库全书》第1251册，第570页。

[56] （明）吴与弼：《康斋集》卷十一，《景印文渊阁四库全书》第1251册，第576页。

[57] （明）吴与弼：《康斋集》卷十一，《景印文渊阁四库全书》第1251册，第585页。

[58] （明）吴与弼：《康斋集》卷十一，《景印文渊阁四库全书》第1251册，第586页。

[59] 见沈周《溪山晚照图》轴（故宫博物院藏）题跋。图、诗作于成化二十一年（1485）。

[60] "庭前秋葵一枝……因寄之丹青以永观……石田又题于静观阁。"见《秋葵》册（台北故宫博物院藏）题跋。

[61] 静坐通常在静室中进行。见王光松：《陈白沙的"坐法""观法"与儒家静坐传统》，《中山大学学报（社会科学版）》，2016年第4期。

[62] （明）沈周：《沈周集》，汤志波点校，浙江人民美术出版社，2013年，第722页。

[63] （明）吴与弼：《康斋集》卷七，《景印文渊阁四库全书》第1251册，第496页。

竖起，嘴巴与鼻孔皆作张开状，驴身重心向后，一蹄向前，与打鸣的情状相合。《卧游》册其中一开绘有雏鸡。（图1.6.8）这些"蠢动生植"，是沈周描绘的对象，更是静观的对象。

沈周同时代且与其有往来的士人中，进行观物实践的不在少数。杨一清曾作《后园池亭观物感怀》诗多首记录心得：

图 1.6.7　明　沈周　《写生》册之"驴"　1494 年
纸本水墨　纵 34.6 厘米　横 57.2 厘米　台北故宫博物院藏

> 小小池塘半亩余，仰观飞鸟俯游鱼。眼前物物皆流动，岂但人生意思如。
>
> 伐竹编篱木作义，绕篱间种四时花。乾坤泼泼春常在，何止东风管物华？ [64]

对作为主体的我所感受到的万物生机之流动、天地间生意之充塞的描写，与吴与弼、陈献章、沈

图 1.6.8　明　沈周　《卧游》册之"雏鸡"
纸本水墨　纵 27.8 厘米　横 37.3 厘米　故宫博物院藏

周等人文字中的意象相契合。杨一清所观的对象，除飞鸟、游鱼、四时花卉外，还有嘉蔬、北梨、南橘[65]等，亦与沈周杂画中出现的蔬果相对应。（图1.6.9）

庄昶（1437—1499）构观物亭，终日静坐其中。[66]邵宝则设观我轩，并作《观我轩铭》，阐述观物于心的理念。[67]可知静坐与观物之结合，及我心在静观过程中的主

---

[64] （明）杨一清：《石淙诗稿》卷五，《四库全书存目丛书》集部第 40 册，齐鲁书社，1997 年，第 418 页。

[65] "园丁插竹引流泉，一夜嘉蔬尽净然。""树底阴多坐屡移，北梨南橘两般奇。"见（明）杨一清：《石淙诗稿》卷五，《四库全书存目丛书》集部第 40 册，第 418 页。

[66] "每晨夕一瓢风月，坐我观物草亭。"见（明）庄昶：《定山集》卷九，《景印文渊阁四库全书》第 1254 册，第 335 页。

[67] "予自臬司来浙省，既适厥居。旁观其东，得隙地焉。遂轩其间，公暇居之。有客请名，名曰'观我'。顾其义未之详也，乃复著铭以俟询者。其词曰：'人有恒言，静观万物。万物我备，我其敢忽？观物于物，盍于我心……以我体物，以物征我……"（明）邵宝：《容春堂集》前集卷九，《景

图 1.6.9 明 沈周 《蔬菜图》轴
纸本水墨 纵 92.3 厘米 横 31.7 厘米
台北故宫博物院藏

体作用，经陈献章的发扬，已成为明中期士人的共识。

观物理念在宋明两代间的变化，当是沈周杂画中的蔬果物象与笔墨皆趋简括，从而区别于早期蔬果画对情节性、寓意性的表达，乃至在描绘上刻画精微的重要原因。陈献章主张作诗应以平易、自然为贵，"不以用意装缀……使人不可模索为工"[68]。杨一清亦认为"巧思益多生意少，不如放手任天真"[69]。相比之下，邵雍以物观物的理念，易激发出画家对于尽可能地摒弃主观情感，来客观呈现物象细节的执着；而二程以我心推及万物的思想，则助长了将物象拟人化，凸显物象的人格寓意等巧思的热情。这两个特点在两宋时期的蔬果、花卉、草虫绘画中格外突出。受相关思想影响，物象的固定组合搭配及构图程式化等倾向被进一步强化。沈周曾借画梅兰来阐述自己对既有绘画规则的打破：

> 凡梅兰，于画家为之自有法行，干着花叶，不可以无传而自得也。今予戏染此纸，纷乱烂漫，颇得草木丛蔚之真。[70]

同时，强调自己描绘蔬果等物象的杂画是"随物赋形"，"赋"字说明沈周并不着意于对物象表面形态的捕捉，而是将由我之内心静观万物所感受到的活泼生意展现在画纸之上。在沈周看来，他的绘画完全不应当，也不必要从

印文渊阁四库全书》第 1258 册，第 87 页。

[68]（明）陈献章：《陈献章集》，孙通海点校，中华书局，1987 年，第 74 页。

[69]（明）杨一清：《石淙诗稿》卷五，《四库全书存目丛书》集部第 40 册，第 418 页。

[70]（明）沈周：《沈周集》，汤志波点校，浙江人民美术出版社，2013 年，第 368 页。

客观描绘物形的角度去理解："若以画求我，我则在丹青之外矣。"

同样是追求"生意"与"真"[71]，却已与北宋时期的观点大不同：

> 世之评画者曰："妙于生意，能不失真如此矣。是为能尽其技。"尝问："如何
> 是当处生意？"曰："殆谓自然。"其问自然，则曰："能不异真者，斯得之矣。"[72]

在两宋理学的统摄下，以一丝不苟的用笔，丝毫不带个人情感如实地传达出物象的每一细节，是为"真"与"自然"，这是展现物象生意最佳或许也是唯一的途径。在明中期，一种新的关于何为"真"的理念出现了。既往的细腻刻画手法已不适于新兴观念的传达，"纷乱烂漫"的新风格终将取而代之。

## 三、对法常画风的重塑

在沈周"纷乱烂漫"风格的形成过程中，其对以法常为代表的南宋禅僧绘画的学习不容忽视。[73]沈周在题跋吴宽收藏的果蔬杂画长卷[74]时，表达了对法常及其绘画的认识：

> 余始工山水，间喜作花果草虫，故所畜古人之制甚多，率尺纸残墨，未有能
> 兼之者，近见牧溪一卷于鲍庵吴公家。若果有安榴，有来擒，有秋梨，有芦橘，有
> 薜荔；若花有菡萏；若蔬有菘蒻，有蔓青，有园苏，有竹萌；若鸟有乙鸟，有文兔，
> 有鹡鸰；若鱼有鳢，有鲑；若介虫有郭索，有蛤，有螺。不施采色，任意泼墨沈，

---

[71] "然蔬果于写生最为难工……而画者其所以豪夺造化"，见《宣和画谱》卷二十，于安澜编：《画史丛书》第 2 册，第 255 页。

[72] （宋）董逌：《广川画跋》卷三，于安澜编：《画品丛书》，上海人民美术出版社，1982 年，第 270—271 页。

[73] 关于沈周在具体作品的题材、风格及物象描绘等方面对法常画作的直接借鉴和模仿，其中反映的法常绘画的深刻影响，已有详论。参见肖燕翼：《沈周的写意花鸟画》，《故宫博物院院刊》1990 年第 3 期；陈韵如：《我在丹青外——沈周的画艺成就》，陈阶晋等编《明四大家特展：沈周》，台北故宫博物院，2014 年，第 294—296 页。

[74] 即今藏故宫博物院的《水墨写生》卷。徐邦达认为此画为法常真迹的明人临摹本，卷末沈周题跋为真迹。参见徐邦达：《古书画伪讹考辨》（下卷：文字部分），江苏古籍出版社，1984 年，第 32—35 页。学界普遍认同这一观点。沈周是否曾经见过法常真迹不得而知，但此段题跋的内容反映了他对法常及其绘画风格的认识。本篇使用的"法常画风""法常绘画"等词，更多与明人对法常及其画风的理解相关，而非单纯指涉法常绘画的真实风格与面貌。另结合日本所藏法常真迹来看，《水墨写生》卷的确反映了法常画风。

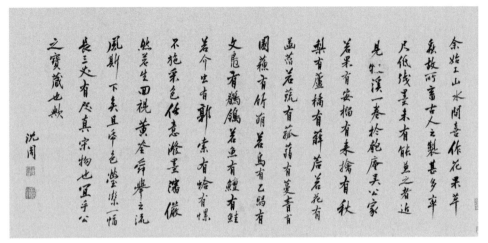

图 1.6.10　南宋　法常《水墨写生》卷后的沈周题跋　故宫博物院藏

俨然若生。回视黄筌、舜举之流，风斯下矣。且纸色莹洁，一幅长三丈有咫，真宋物也，宜乎公之宝藏也欤。（图 1.6.10）

除对果、花、蔬、鸟、鱼、虫等逐一进行辨认外，沈周对兼诸物于一卷的形式与纯用水墨的放逸风格表示赞叹。他认为画卷的作者法常传达出了物象的生意，即"俨然若生"，且从这一点来看，用笔细腻、设色精致的黄筌、钱选皆不及法常。

沈周的看法与前人对法常的认识颇为不同，据元初庄肃《画继补遗》及元末夏文彦《图绘宝鉴》记载，法常善作杂画与墨戏，其中或许就包括这类花果草虫画，但对其绘画的整体评价并不高，称之为"枯淡山野"[75]、"粗恶无古法"[76]等。

与法常身份及绘画风格相似，善绘葡萄的温日观，在同样善绘葡萄，且很可能受到温日观葡萄画影响的岳正（1418—1472）笔下，评价依然显得负面：

　　夫葡萄……世无好之而画者。独近代有僧日观者始作之，是又不幸失身于方外野人之手，不无工俗可厌，使夫徽懿弗彰……[77]

岳正认为，出于方外野人笔下的葡萄画趣味不高，故不足观，这与庄肃对法常绘

[75] （元）庄肃：《画继补遗》卷上，人民美术出版社，2004 年，第 6 页。
[76] （元）夏文彦：《图绘宝鉴》卷四，于安澜编：《画史丛书》第 2 册，上海人民美术出版社，1963 年，第 99 页。
[77] （明）岳正撰，李东阳编：《类博稿》卷八，《景印文渊阁四库全书》第 1246 册，第 423 页。

图 1.6.11　明　孙隆
《写生》册之"笋"
绢本设色
纵 23.5 厘米　横 22.0 厘米
台北故宫博物院藏

画"诚非雅玩，仅可僧房道舍，以助清幽耳"[78]的看法相类。

　　抛开元至明中期的负面评价，单就画风的传承来看，法常、温日观等禅僧画家的影响力虽然微弱，但却一直存在。学界普遍认为，明初供职于宫廷的孙隆，其《写生》册（台北故宫博物院藏，图1.6.11）、《花鸟草虫图》册（上海博物馆藏）、《花鸟草虫图》册（吉林省博物馆藏）等绘有蔬果的杂画所反映出的物象概括、用笔率意的水墨画法，主要源于法常等画僧的影响。[79]与沈周同时代的画家陶成亦以水墨绘蔬果，其约作于成化二十二年（1486）的《菊花白菜图》卷（美国克利夫兰艺术博物馆藏），画分两段，前段绘菊枝，后段绘白菜。（图1.6.12）[80]图式及画法皆与沈周笔下的菊和菜相似，仅笔墨趣味上少了些许文人画家的蕴藉之气。虽然尚不清楚陶成是否曾间接或直接地受到法常画风的影响，但可知这种纯用水墨，粗笔放逸，不拘泥于物象而融花草、果蔬于一卷册，区别于早期蔬果画面貌的作品，在明代初中期并

[78]　（元）庄肃：《画继补遗》卷上，人民美术出版社，2004 年，第 6—7 页。

[79]　薛永年：《孙隆的两件真迹及其艺术》，《故宫博物院院刊》1981 年第 1 期。

[80]　Ju Hsi Chou, *Silent Poetry: Chinese Paintings from The Collection of The Cleveland Museum of Art*, Cleveland: The Cleveland Museum of Art; New Haven: Yale University Press, 2015, p. 237.

图 1.6.12　明　陶成　《菊花白菜图》卷（局部）　约 1486 年　纸本淡设色
纵 28.6 厘米　横 253.7 厘米　美国克利夫兰艺术博物馆藏

非只有沈周在进行实践。法常绘画所代表的禅僧蔬果绘画，其风格、图式、题材等为文人画家、宫廷画家、职业画家共享。相较同时代的画家，沈周对法常画风的借鉴，又有何特殊之处呢？

　　学界公认的法常真迹仅《观音猿鹤图》轴（日本大德寺藏）等数幅[81]，将沈周笔下的植株与其中作为衬景的松树、竹丛（图1.6.13）等进行对比，便可见出沈周对法常画风的吸收与转化。法常的笔墨缺乏为文人画正宗所崇尚的书法性用笔，在不拘泥于成法而"任意泼墨沈"的同时，也显得狂放与外露，这也是以其为代表的禅僧绘画受到文人"诚非雅玩"[82]之批评的重要原因。沈周虽吸收其"意思简当，不费妆饰"[83]的特色，却以自身熟练掌握的源自文人绘画传统的笔墨出之。观察沈周《写生》册之"雁来红"（图1.6.14）、"鸡冠花"等页，枝干及叶片纯用水墨，仅以数笔写出，虽不作细致勾勒和刻画，却将其交错转折、俯仰向背、聚散荣枯的关系交待清楚，整体与细节兼备。丰富的墨色变化与用笔，更增加了画面可供欣赏的层次。两相对照，法常笔下的竹叶与松枝不但缺乏细节，且笔墨也显得粗疏呆板。《写意》册每页对开有沈周自题诗作，以此来充实画意及增加欣赏维度。（图1.6.15）色墨兼用的《卧游》册，更属文人画诗、书、画一体的典型面貌。沈周通过在法常画风中融入文人意趣的方式，成功地将之转化成能够为文人所认可和欣赏的面貌。反观孙隆、陶成等人的花鸟蔬果杂画，虽亦融合了色彩渲染、没骨等多种技法，但更多地保留了法常笔墨放逸的特点。

　　沈周对法常画风的借鉴与思考，并未止步于技法层面。对精英文人群体来说，绘画除了表面的悦目外，是否具备为他们所认同的精神内核，是衡量其艺术价值更为关

[81]　参见【日】户田祯佑：《牧溪·玉涧》，《水墨美术大系》第3卷，讲谈社，1973年。

[82]　（元）夏文彦：《图绘宝鉴》卷四，于安澜编：《画史丛书》第2册，上海人民美术出版社，1963年，第99页。

[83]　（元）夏文彦：《图绘宝鉴》卷四，于安澜编：《画史丛书》第2册，上海人民美术出版社，1963年，第99页。

图 1.6.13　南宋　法常　《观音猿鹤图》轴之"鹤"
绢本淡设色
纵 173.3 厘米　横 99.3 厘米　日本大德寺藏

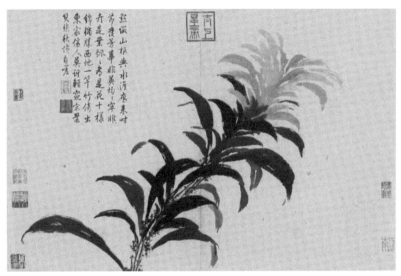

图 1.6.14　明　沈周　《写生》册之"雁来红"　1494 年　纸本水墨
纵 34.6 厘米　横 57.2 厘米　台北故宫博物院藏

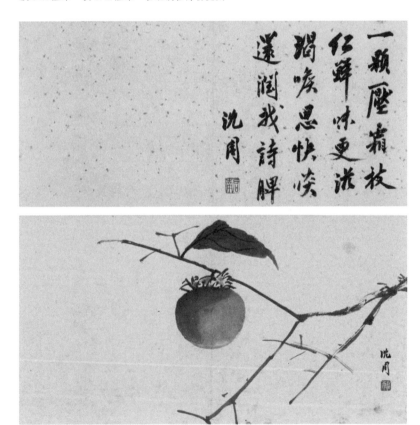

图 1.6.15　明　沈周　《写意》册之"柿"　纸本水墨
纵 30.4 厘米　横 53.2 厘米　台北故宫博物院藏

键的因素。沈周尝试以精英文人所认同的内在理念重塑法常画风，这是区别于孙隆、陶成等人的又一所在。

沈周最初对法常及其作品产生关注，可能与法常的僧人身份相关。沈周与苏州的多位僧人交好，外出时往往寓居僧舍。[84]僧人们也常常求沈周作画，内容以花卉蔬果画居多。[85]据考，法常曾在杭州西湖六通寺活动，六通寺的僧众受其影响，善画者众多。[86]结合华光和尚创墨梅画法，温日观善绘墨葡萄来看，佛教僧人们或许对于描绘和观赏花卉蔬果画有独特的需求，且有区别于大众的趣味。据朱谋垔记载，宋元之际，善画葡萄的僧人，除温日观外，还有胡大年、晓庵等。[87]虽然尚不清楚以水墨描绘花卉蔬果对于僧人来说究竟意味着什么，但元代僧人晞远的确曾从"观物"的角度来理解温日观的葡萄画："禅余观物偶相投，落笔纵横竟自由。"[88]

明中期，理学思想的变化不乏来自佛教禅宗思想的影响，明人中就不乏将陈献章思想等同于禅宗思想的。[89]沈周亦有"静观欲从僧去学"[90]句。思想上的相通之处，当使得沈周对禅僧绘画有心理上的亲近感和认同感。

据载陈献章"画水墨梅如生"[91]。庄昶在《梅花》诗中阐述了画梅与观物的关系："天机谁与漏春痕，独写梅花到石根。老子欲收元气坐，直从开阖看乾坤。"[92]亦从"观物"的角度去理解岳正的墨葡萄："古今万妙真无穷，飞走动植皆化工。葡萄杨柳几千卉，尧夫老眼观物中。蒙泉学士燕山杰，平生邵学王天悦……"[93]庄昶善作花鸟[94]，作品今已不存，推想亦应为水墨画法，且与其理学思想不无关联。

从沈周《荔柿图》来看（图1.6.4），在成化十六年（1480）时，他对法常画风的接触和学习应已有一段时间了。作于弘治二年（1489）的《折桂图》轴（上海博物馆藏）同样以简约的笔法，及纯用水墨的方式绘制具有吉祥祝福含义的物象[95]，这大约

[84]　陈正宏：《沈周年谱》，复旦大学出版社，1993年，第37—38页。

[85]　如《雨晴月下庆云庵观杏花赋此，明日老僧索作图连书之》，见（明）沈周：《沈周集》，汤志波点校，浙江人民美术出版社，2013年，第359页。

[86]　赵娜：《牧溪生平疑云考订》，《中国书画》2018年第6期。

[87]　（明）朱谋垔：《画史会要》卷四，《景印文渊阁四库全书》第816册，第558页。

[88]　（清）吴升：《大观录》卷十五，《续修四库全书》第1066册，上海古籍出版社，2002年，第686页。

[89]　苟小泉：《陈白沙哲学研究》，中华书局，2009年，第174页。

[90]　（明）沈周：《沈周集》，汤志波点校，浙江人民美术出版社，2013年，第976页。

[91]　（明）朱谋垔：《续书史会要》，《景印文渊阁四库全书》第814册，第827页。

[92]　（明）庄昶：《定山集》卷二，《景印文渊阁四库全书》第1254册，第172页。

[93]　（明）庄昶：《定山集》卷一，《景印文渊阁四库全书》第1254册，第147页。

[94]　"庄昶……所画山水，烟云苍蔚，殆有神授。花鸟亦佳……"见（清）徐沁：《明画录》卷三，于安澜编：《画史丛书》第3册，上海人民美术出版社，1963年，第31页。

[95]　该图以墨笔绘折枝桂花，结合画上题诗，可知具有预祝受画人赴乡试成功之意。

亦有为画面增加文人所喜好的清雅趣味，而区别于流俗的用意在。同时，沈周也并未放弃黄筌、钱选一路的用笔工细、色墨俱用的风格[96]，如与"荔柿图"绘制年代相近的《花鸟图》册（苏州博物馆藏）、作于成化二十二年（1486）的《瓶荷图》轴（天津博物馆藏）等皆是这类精细工丽的风格。

随着沈周观物思想的成熟，其对法常绘画的学习也由技法渐及图式、题材等多个方面。作于弘治七年（1494）前后的一批杂画册，其形式与内容都与存世归于法常名下的作品有直接联系。沈周的创新之处在于，他并未停留在对表面形式的吸收上，而是从"观物之生"的思想层面去重新理解法常画风并运用之，从而与岳正、陈献章、庄昶等人以蔬果花卉为题的绘画实践在内在思想和审美趣味上相契合。

沈周以新兴的关于"真"的理念，从"生意"的角度对法常所代表的禅僧画家及相关绘画风格进行了重新评价和塑造。从这个角度来说，法常绘画也成了沈周静观的对象。法常画风在经过沈周的心灵与思想整理加工后，也沾染了沈周的眼光与色彩，令后人在看待法常画风时有了不一样的认识和体会。这在传为法常《写生》卷后项元汴（1525—1590）、查士标（1615—1697）的题跋中可以得到印证。除延续前代画史的说法外，二人还承继了沈周对法常的看法：

> 右宋僧法常……余仅得墨戏花卉、蔬果、翎毛巨卷。其状物写生，殆出天巧，不惟肖似形类，并得其意。（项元汴跋文）
>
> 宋僧牧溪，画兼众妙，而尤长于花卉写生。观画史所载，称其点墨而成，不假妆饰，尚未足尽牧溪也。卷中一花、一叶、一瓜、一实，皆极精致，有天然运用之妙，无刻画拘板之劳，而幽禽翠羽，动息飞鸣，曲肖其态。令观者心旷神怡，对之忘倦……至沈石田花鸟，点染又能出新意于诸家町畦之外。视此卷在离合之间，而工致差不逮矣。（查士标跋文）（图1.6.16）

元末明初到明末清初，法常与他的写生绘画经历了由被忽视到被赞扬的转向。沈周以观物思想对法常画风的重塑，在这个过程中起到了重要作用。对于法常及其绘画在日本画坛受到追捧的情况，沈周当不得而知，但他不经意间做了与日本同道相似的事，即从自身持有的思想和文化理念出发，对法常及其绘画进行重新定位，并深刻影响了后世画史的发展。

---

[96]　学生孙艾以细致的用笔和清丽的设色作《木棉图》轴（故宫博物院藏），弘治元年（1488），沈周特于题跋中嘉许其甚得钱选"天机流动之妙"；及画面传递出的"用世"寓意。

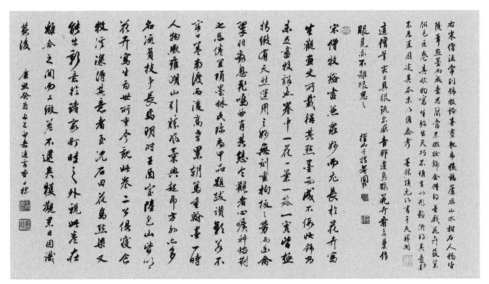

图 1.6.16　南宋　法常（传）《写生》卷后的项元汴、查士标题跋　台北故宫博物院藏

## 小结

沈周在蔬果题材绘画上的创新，不仅在于具体作品风格、意涵上的变化，更在于其包含蔬果在内的杂画所反映的新的创作理念。《写生》册首开"观物之生"的"观物"二字，是理解沈周这类杂画的核心概念。观物思想及相关实践，自北宋邵雍首倡，至明代中期吴与弼、陈献章等人进一步发展，反响者众。

从"以物观物"到"以我观物"，观物思想在宋明两代间经历了从强调客观到强调主体心灵作用的转向。受此影响，同样是追求对"生意"的表达，沈周纯用水墨，不执着于物象表面形似的做法与早期蔬果画的刻画精微形成鲜明对比。

在具体实践上，沈周受到了南宋禅僧蔬果绘画传统的影响。约在其观物思想形成及相关实践开展的同时或稍早，沈周以间接或直接的方式接触到了法常、温日观等禅僧画家的蔬果杂画作品并有意识地学习之。随着观物思想的不断成熟，沈周逐渐将绘制包含蔬果在内的杂画容纳到其观物实践中：绘画作品即是观物实践的结果与见证；更从这一理念出发去理解法常画风并模仿之，从而与岳正、陈献章、庄昶等明中期士人的蔬果花卉绘画实践在内在思想和趣味上相一致。

沈周从观物实践的角度出发制作相关绘画，以观物思想重塑法常画风，一方面开启了后世蔬果题材绘画的新方向，另一方面则扭转了法常的画史评价。

下编

# 沈周与文官群体的交往

沈周除善画外，还以隐逸闻名，事迹被收录于《明史·隐逸传》。传记书写者以数个例子来说明沈周之"隐"：

> 郡守欲荐周贤良，周筮易，得遁之九五，遂决意隐遁。[1]
>
> 奉亲至孝。父殁，或劝之仕，对曰："若不知母氏以我为命耶？奈何离膝下。"……先后巡抚王恕、彭礼咸礼敬之，欲留幕下，并以母老辞。[2]
>
> 居恒厌入城市，于郭外置行窝，有事一造之。[3]
>
> 有郡守征画工绘屋壁。里人疾周者，入其姓名，遂被摄。或劝周谒贵游以免，周曰："往役，义也，谒贵游，不更辱乎！"卒供役而还。[4]

先后以占卜之结果、侍奉老母为由拒绝举荐征辟，加之避居城外，不谒贵游，传文中的沈周可谓集"隐"之大成者。文中作为对立面出现的郡守、巡抚、贵游等仕宦者，使沈周的隐士形象越发鲜明。这些人中，除曾任苏松巡抚的王恕（1416—1508）、彭礼外，还有李东阳等内阁大臣，他们出现在"不谒贵游"故事的后半段：

> 已而守入觐，铨曹问曰："沈先生无恙乎？"守不知所对，漫应曰："无恙。"见内阁，李东阳曰："沈先生有牍乎？"守益愕，复漫应曰："有而未至。"守出，仓皇谒侍郎吴宽，问："沈先生何人？"宽备言其状。询左右，乃画壁生也。比还，谒周舍，再拜引咎，索饭，饭之而去。[5]

---

[1] （清）张廷玉等：《明史》卷二百九十八，中华书局，1974年，第7630页。

[2] （清）张廷玉等：《明史》卷二百九十八，中华书局，1974年，第7630页。

[3] （清）张廷玉等：《明史》卷二百九十八，中华书局，1974年，第7630页。

[4] （清）张廷玉等：《明史》卷二百九十八，中华书局，1974年，第7630页。

[5] （清）张廷玉等：《明史》卷二百九十八，中华书局，1974年，第7630—7631页。

尽管故事带有演绎的成分[6]，但其中反映的关系却是真实的。约在成化十五年（1479），时任兵部尚书兼都察院左副都御史巡抚南直隶等地（正二品）的王恕，数召沈周延问得失。[7]弘治十五年（1502），时任都察院左副都御史巡抚苏松等地[8]（正三品）的彭礼命人删校并梓行沈周诗稿[9]。正德元年（1506），时任少傅兼太子太傅户部尚书谨身殿大学士[10]（从一品）的李东阳为沈周诗稿作跋。[11]由此看来，尽管沈周拒绝出仕，但他的交往对象中并不乏仕宦者，有些甚至是达官显贵。[12]

"一时名人皆折节内交。自部使者，郡、县大夫，皆见宾礼"[13]，王鏊为沈周撰写墓志铭时，曾言及沈周生前与仕宦者的交游情况。王鏊所言非虚，自天顺元年（1457）起，即沈周三十岁后，在他每年可考的活动中，都可以找到与仕宦者交往的事例。[14]其中既不乏宴游雅集、书信往还之事，亦不乏诗文酬答、投赠画作之举。沈周的隐居生活绝不寂寞，也不像后世所想象的，为求深隐而对贵游趋而避之。

沈周居住并生活的相城，"在长洲县东北五十里"[15]，属乡野之地。沈氏祖孙数代皆不仕[16]，以耕种务农为业。"我随草木生长洲，索居自耻无朋俦"[17]，沈周自称是离群索居的草木之人。颇具反差意味的是，此语乃是弘治九年（1496）前后，沈周寄赠绘画予时任陕西按察司提学副使[18]（正四品）的杨一清时，于题画诗中所言。[19]

---

[6]　这个戏剧性颇强的沈周画壁传说已被证实真实性存在很大问题，但其典型版本至晚在嘉靖时期（1522 — 1566）已成型。见陈正宏、汪自强：《沈周画壁传说考》，《新美术》2000 年第 2 期。

[7]　陈正宏：《沈周年谱》，复旦大学出版社，1993 年，第 155—156 页。

[8]　"弘治十年十月……庚辰，改提督易州山厂工部右侍郎彭礼为都察院左副都御史，巡抚苏松等处，兼总理粮储。"见《明孝宗实录》卷一百三十，台北历史语言研究所校印，1962 年，第 2295—2303 页。

[9]　陈正宏：《沈周年谱》，复旦大学出版社，1993 年，第 267—268 页。

[10]　钱振民：《李东阳年谱》，复旦大学出版社，1995 年，第 203 页。

[11]　陈正宏：《沈周年谱》，复旦大学出版社，1993 年，第 284—285 页。

[12]　陈根民、徐慧等注意到沈周与官员的交往并作讨论。见陈根民：《沈周与宰执宦僚交游考》，《杭州师范学院学报（社会科学版）》2002 年第 6 期；徐慧：《沈周官宦之交的多重意涵探析》，《唐都学刊》2015 年第 3 期。

[13]　（明）王鏊：《石田先生墓志铭》，《王鏊集》，吴建华点校，上海古籍出版社，2013 年，第 410 页。句读与原书略有不同。

[14]　详见本书附录：沈周与文官交往年谱。

[15]　（明）王鏊：《姑苏志》卷三十三，《景印文渊阁四库全书》第 493 册，台北商务印书馆，1986 年，第 604 页。

[16]　"祖澄，永乐间举人材，不就……伯父贞吉，父恒吉，并抗隐。"见（清）张廷玉等：《明史》卷二百九十八，中华书局，1974 年，第 7630 页。

[17]　（明）沈周：《题画寄杨提学应宁》，《沈周集》，汤志波点校，浙江人民美术出版社，2013 年，第 667 页。

[18]　方树梅：《杨一清年谱》，《年谱三种 杨一清 担当 师范》，生活·读书·新知三联书店，2014 年，第 32 页。

[19]　详见本书附录：沈周与文官交往年谱"弘治九年"谱。

"周以母故，终身不远游。"[20]确如传文所言，沈周一生足迹所至有限，据考其活动范围"北抵镇江，南极天台"[21]，西至南京，东约至嘉定、太仓一带。兼跨吴县、长洲县两县的苏州府城设有巡抚行台，为巡抚大臣治事之所[22]，故沈周与曾为苏松巡抚的王恕、彭礼之结识，在地理上有着相对便利的条件。那么，如沈周这般生活在苏州府乡下且终生未曾远游的平民百姓，又是何以结识如李东阳、杨一清这类既非苏州府籍，亦不曾在当地为官的显宦的呢？

# 一、苏州籍文官群体的崛起

沈周生活在苏州府文化复兴和科举实力渐盛的时代。在经历了明初的低潮后，15世纪中期的苏州文化界重新焕发出活力，越来越多的苏州籍士子在科举上获得成功，继而走向仕宦之途：

> 近岁天下举人会试礼部者，数逾四千，前此未有也。自成化丙戌至弘治庚戌九科，而南畿会元七人，前侍讲学士昆山陆鼎仪、礼部侍郎丹徒费廷阊言、今少宰长洲吴原博宽、侍读学士吴邑王济之鏊、考功郎中泰州储静夫罐、刑部郎中吴江赵栗夫宽、翰林修撰华亭钱与谦福是也。七人中吾苏四人焉，盖当时文运莫盛南畿，而尤盛吾苏也。[23]

这是时任工部主事的吴县人黄暐，在弘治七年（1494）前后[24]发出的感叹。文中反复出现"吾苏"一词，从中可以感受到黄氏对苏州府科举成就的骄傲和身为苏州府士人的自豪。黄氏参加过记述中九次会试中的五次，其记载应当可信。不过，陆钺（1440—1489）实为天顺八年（1464）科会元，故而南直隶的会元数在明王朝全境范围内占比应为三分之二，苏州府的会元数在南直隶范围内的占比同为三分之二[25]，在

---

[20] （清）张廷玉等：《明史》卷二百九十八，中华书局，1974年，第7631页。

[21] 陈正宏：《沈周年谱》，复旦大学出版社，1993年，第45页。

[22] 范金民：《明代应天巡抚驻地考》，《江海学刊》2012年第4期。

[23] （明）黄暐:《蓬轩吴记》，王稼句编纂点校:《苏州文献丛钞初编》，古吴轩出版社，2005年，第190页。另据《景印文渊阁四库全书》本校改"费廷阊"为"费廷闱"。

[24] 《蓬轩类纪》与《蓬轩吴记》的关系，及该笔记的形成时间，参见牛建强：《明人黄暐〈蓬轩类纪〉相关问题考释》，《史学月刊》2004年第12期。

[25] 牛建强：《明人黄暐〈蓬轩类纪〉相关问题考释》，《史学月刊》2004年第12期。

图 2.1.1　明　杜琼　《荣登帖》页　1472 年　纸本　纵 24.2 厘米　横 48.6 厘米　故宫博物院藏

明王朝全境范围内占比应为三分之一。这一比例令人惊叹。明政府设两京府，南、北两直隶并十三布政使司等[26]，如苏州府一般的府级行政单位，除两京府外，共设有一百五十九个[27]。

成化八年（1472）春，长洲人吴宽会试、廷试皆获第一，直授翰林修撰。[28]这无疑是个令苏州府尤其是吴门文化界感到振奋的消息。[29]（图2.1.1）尽管在正统四年（1439），苏州府便迎来了明政府建立以来的第一位状元施槃，然而施槃在第二年旋即病故，事业尚未展开便骤然而止。时隔三十余年，苏州府再次迎来科举上的辉煌时刻，除吴宽外，文林（1445—1499）等亦举进士。仅三年后，王鏊、徐源、吴愈等吴门士子登进士第，王鏊更因乡试、会试第一，殿试第三的佳绩备受瞩目。弘治年间（1488—1505），苏州府又出现毛澄、朱希周、顾鼎臣三位状元及第者。

成化、弘治年间（1465—1505），苏州府在科举上取得的成就并不仅仅体现在会元数占比或殿试一甲获得者人数的突破上。以《姑苏志》所记录的苏州府乡贡、进士信息[30]为依据进行统计，对比宣德至天顺年间（1426—1464），可知成化、弘治年间

[26]　王天有：《明代国家机构研究》，故宫出版社，2014 年，第 231 页。

[27]　王天有：《明代国家机构研究》，故宫出版社，2014 年，第 249 页。

[28]　黄约琴：《吴宽年谱》，兰州大学 2014 年硕士学位论文，第 20—21 页。

[29]　"吴下辱知杜琼奉书原博状元修撰阁下：自阁下荣登二元，名闻天下，诚不负所学如此。捷音远来，老朽辈知之岂胜欣跃。"见杜琼《荣登帖》页（故宫博物院藏）。"海上老生惊喜后，强呼杯酒醉残春。"见（明）沈周：《喜吴元博及第》，《沈周集》，汤志波点校，浙江人民美术出版社，2013 年，第 179 页。

[30]　（明）王鏊：《姑苏志》卷六，《景印文渊阁四库全书》第 493 册，第 133—200 页。

**表1：苏州府乡贡人数统计**

苏州府乡贡数统计

宣德至天顺年间
成化、弘治年间

苏州府乡贡、进士人数的增长情况。（表1）

宣德至天顺年间，共举行了十三次乡试，乡贡总数为二百八十六人，平均一次录取二十二人。成化、弘治年间，共举行了十四次乡试，乡贡总数为四百零四人，平均一次录取约二十九人。

进士人数的增长则更为显著。宣德至天顺年间，共举行了十三次会试，进士总数为九十六人，平均一次录取约七人。成化、弘治年间，共举行了十四次会试，进士总数为二百十六人，平均一次录取约十五人。（表2）

进士中排名前二甲的人数亦成倍增长。据《明清历科进士题名碑录》[31]统计，宣德至天顺年间的苏州府籍进士中，一甲三人，二甲四十一人。成化、弘治年间的苏州府籍进士中，一甲五人，二甲九十三人。（表3）

明代选官，经历了从荐举到荐举、科举两途并用，再到仅凭科举取士的发展过程。明朝初创时期，选官以荐举为主。[32]尽管洪武（1368—1398）初年便开科取士，但直到宣德年间（1426—1435），因荐举而具入仕资格的人才仍为上层所重视。至成

---

[31]　《明清历科进士题名碑录》，（台北）华文书局股份有限公司，1969年。

[32]　方志远：《明代国家权力结构及运行机制》，科学出版社，2008年，第153—154页。

**表2：苏州府进士人数统计**

███ 宣德至天顺年间
▬ ▬ ▬ 成化、弘治年间

**表3：苏州府殿试一甲、二甲人数统计**

■ 宣德至天顺年间
■ 成化、弘治年间

**表4：苏州府各县进士人数统计对比**

化、弘治年间，荐举已不是常规的入仕途径了。[33]

不同出身者被授任的官职差异也颇大。[34]在宣德中期，非科举正途出身者，便少有被授予要职的。[35]至弘治、正德时期（1488—1521），哪怕同为正途出身的举贡和进士，在具体授予的官职上也可谓天壤之别。[36]对此，《明史·选举志》有如下叙述：

> 初，太祖尝御奉天门选官，且谕毋拘资格……永、宣以后，渐循资格，而台省尚多初授。至弘、正后，资格始拘，举、贡虽与进士并称正途，而轩轾低昂，不啻霄壤。[37]

成化、弘治年间苏州府在科举上的成功，最直接的影响，是为国家权力机构输送了为数更多的苏州籍文官。进士中位列一、二甲人数的增加，相应提升了苏州籍文官在中央行政机构中占据重要位置的可能性。对比下表的统计数据可知，苏州府科举的成功，尤以吴县、长洲县、昆山县、常熟县四县最为突出，即以吴门为核心的区域。（表4[38]）

[33] 潘星辉：《明代文官铨选制度研究》，北京大学出版社，2005 年，第 52 — 53 页。

[34] 方志远：《明代国家权力结构及运行机制》，科学出版社，2008 年，第 154 — 157 页。

[35] "宣德二年秋七月……壬寅，上谕……今之所用，多是进士、监生……间有人才、吏胥，终亦少在要职。"见《明宣宗实录》卷二十九，第 757—765 页。

[36] 明后期举贡出身文官宦途之艰辛，可参见吴振汉：《明代后期举贡出身文官之仕途》，《明人文集与明代研究》，（台北）乐学书局，2001 年，第 317—337 页。

[37] （清）张廷玉等：《明史》卷七十，中华书局，1974 年，第 1717 页。

[38] 弘治十年（1497），割昆山县、常熟县、嘉定县部分地区立太仓州，属苏州府，辖崇明县。参见（明）

# 二、沈周与文官群体的诗书画交往

## 1.吴门文官与地方官

直至成化初年，沈周所能够接触到的文官，仍以南直隶的地方官和吴门的致仕文官[39]为主。官至南京吏部侍郎的童轩，约于天顺年间（1457—1464）与沈周结识。[40] 成化元年（1465），童轩谪任寿昌知县，沈周赋诗并题画送之。成化七年（1471），刚刚从南京大理寺卿一职致仕的夏时正移居慈溪，沈周寄赠《蕉图》并诗。[41]

徐有贞在政治斗争中失败而被流放，后遇赦放还，归乡后却一直不甘寂寞，渴望重回朝堂，可惜始终未能如愿。刘珏和祝颢则分别从山西按察司佥事（正五品）和山西布政司右参政（从三品）任上致仕。[42]他们代表了较早一代的吴门文官，无论所任官职还是政坛影响力都稍显弱势。刘珏、徐有贞于成化八年（1472）先后离世。同年，沈周的平辈好友如吴宽、文林等取得功名，步入仕途。

成化中期以来，科举上的成功使得外出为官的吴门士子越来越多。尽管沈周未在科举一途上用力，但他始终与外出为官的吴门士子保持着密切联系，尤以吴宽、李应祯（1431—1493）、文林、王鏊等人为代表。以状元直授翰林修撰（从六品）一职后，吴宽的仕途平稳顺遂，官至礼部尚书（正二品），甚至一度有入阁的可能。[43]李应祯曾任中书舍人（从七品）一职，虽品级低微，却因同为近侍之臣[44]，而有机会与翰林院及内阁的高级文官建立联系，之后更任职于南京中央政府。文林与吴宽为同榜进士，却因身居三甲，常年出任外官，先后任永嘉知县（正七品）、温州知府（正四

---

郑若曾：《江南经略》卷三下，《景印文渊阁四库全书》第728册，第198页。太仓州成立后于弘治十二年（1499）、弘治十五年（1502）、弘治十八年（1505）共出进士六人。表中未单独列出，一并归于崇明县。

[39] 沈周与吴门致仕文官的交往，详见本书上编第四篇第四节。

[40] "童轩，字士昂，鄱阳人。景泰进士，授南吏科给事中，英宗复辟……改户科给事中……宪宗践祚……谪寿昌知县。六年，擢云南提学佥事。"见（清）谢旻等监修：《江西通志》卷八十九，《景印文渊阁四库全书》第516册，第66页。可知童轩在天顺年间曾任南京户科给事中。沈周成年后接任其父粮长一职（陈正宏：《沈周年谱》，复旦大学出版社，1993年，第55页），在履行相关职责时，需与各级赋税管理机构的官员打交道（梁方仲：《明代粮长制度》，上海人民出版社，2001年，第29—40页）。沈周与童轩的交往，大约缘始于此。

[41] 详见本书附录：沈周与文官交往年谱"成化七年"谱。

[42] 参见陈正宏：《沈周年谱》，复旦大学出版社，1993年，第74页、第89页。

[43] "时词臣望重者，宽（吴宽——引者注）为最，谢迁次之。迁既入阁，尝为刘健言，欲引宽共政，健固又不从。他日又曰：'吴公科第、年齿、闻望皆先于迁，迁实自愧，岂有私于吴公耶？'及迁引退，举宽自代，亦不果用。"见（清）张廷玉等：《明史》卷一百八十四，中华书局，1974年，第4884页。

[44] 王天有：《明代国家机构研究》，故宫出版社，2014年，第67—69页。

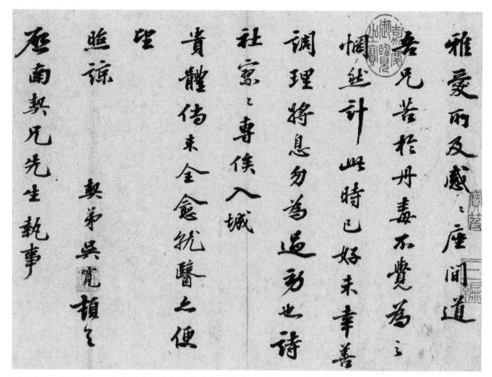

图 2.1.2　明　吴宽　《致启南契兄先生尺牍》　纸本　纵 24.4 厘米　横 32.5 厘米　台北故宫博物院藏

品）等职。王鏊与吴宽履历相似，更于正德元年（1507）入阁，参预机务。[45]

在吴宽取得功名之前，他即与沈周相交。[46]通过吴宽，沈周得识史鉴（1434—1496）。[47]沈周与后来成为御医的周庚之相识，很可能也缘于吴宽的介绍。[48]吴宽步入仕途后，常年居住在北京，不过二人并未因此疏远，他们常以诗画相寄，并书信问候。（图2.1.2）在分别因父亲和继母的去世，于成化十一年（1475）至成化十五年（1479）、弘治八年（1495）至弘治十年（1497）居家守丧[49]期间，吴宽与沈周频繁

[45]　"王鏊……正德元年……与芳（焦芳——引者注）同入内阁"，见（清）张廷玉等：《明史》卷一百八十一，中华书局，1974 年，第 4825—4826 页。

[46]　"至吾友启南……予少居乡，亦喜为诗，辱相倡和"，见（明）吴宽：《石田稿序》，（明）沈周：《沈周集》，汤志波点校，浙江人民美术出版社，2013 年，第 1596—1597 页。

[47]　陈正宏：《沈周年谱》，复旦大学出版社，1993 年，第 75 页。

[48]　周庚是吴宽的外甥，于成化中期被征召，任职于太医院。参见陈正宏：《沈周年谱》，复旦大学出版社，1993 年，第 73—74 页。

[49]　黄约琴：《吴宽年谱》，兰州大学 2014 年硕士学位论文，第 25—39 页、第 80—87 页。

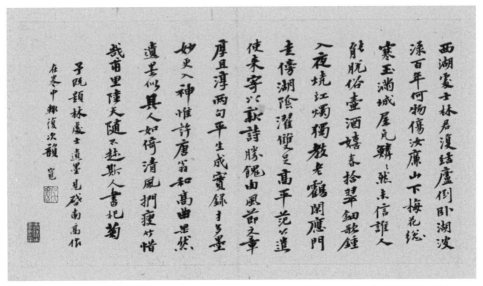

图 2.1.3　《林逋手札二帖》后的吴宽诗跋　纸本　纵 42.3 厘米　横 60.6 厘米　台北故宫博物院藏

结伴出游，游览家乡胜景，并赋诗题咏。两人多次互访，一同品鉴古玩书画。[50]（图 2.1.3）沈周为吴宽制作了许多诗、画作品，记录下为二人所共享的时刻与心绪。被王世贞视为沈周"第一笔"[51]的《赠吴文定行卷》，其制作颇费时间和心血[52]，此作与《东庄图》[53]一样，都是沈周赠与吴宽的精心之作。

　　王鏊年少于沈周二十三岁，属于沈周晚辈。不过，若是据此判定二人乃师长关系，又或是将王鏊视作沈周提携的后劲[54]，恐有失偏颇，没有证据表明王鏊在步入仕途前即与沈周相识。尽管吴县、长洲县两地相临，不过王鏊家族所居的吴县洞庭东山，距沈周家族所居的长洲县相城仍有百余里之遥，且王鏊在举进士前，一直处于苦读的状态。[55]目前所见二人间接交往的最早记录，是成化十五年（1479），沈周听

[50]　详见本书附录：沈周与文官交往年谱"成化十四年""成化十五年""弘治十年"谱。

[51]　"赠吴文定行卷山水……白石翁画圣也，或云此卷尤是画中王也……当为翁第一笔。"见（明）王世贞：《弇州山人题跋》，汤志波点校，上海书画出版社，2020 年，第 546 页。

[52]　"赠君耻无紫玉玦，赠君更无黄金簪。为君十日画一山，为君五日画一水。"见（明）沈周：《送吴匏庵服阕还朝二首》，《沈周集》，汤志波点校，浙江人民美术出版社，2013 年，第 361 页。又，"赠吴文定行卷山水。白石翁生平石交独吴文定公，而所图以赠定行者，卷几五丈许，凡三年而始就。"见（明）王世贞：《弇州山人题跋》，汤志波点校，上海书画出版社，2020 年，第 546 页。

[53]　详见本书上编第一篇。

[54]　吴刚毅：《沈周赠吴宽送别图之研究》，《中国美术研究》2018 年第 1 期。

[55]　刘俊伟：《王鏊研究》，浙江大学 2011 年博士学位论文，第 9—11 页。

闻吴县知县文贵与时任翰林编修的王鏊同游洞庭，共登莫厘峰，因作《莫厘登高图》并诗以记其胜。[56]此时的王鏊，因丁母忧居家。[57]沈周作此图，当属主动投赠之举。成化十五年（1479）的早些时候，约在二月十六日，吴宽与李应祯结伴游东洞庭，曾来拜访过王鏊，沈周却并未同行。[58]此后，沈周为王鏊制作了不少诗画作品。弘治五年（1492），王鏊借主持应天府乡试之便在家乡盘桓数旬，还京时，文林为之作饯别宴，沈周于席上作诗画送之。[59]弘治八年（1495），沈周作《太湖图》寄王鏊。弘治十一年（1498），王鏊之父王琬八十寿辰，沈周作《菊图》并诗为其祝寿。[60]

先后任苏松巡抚的王恕、彭礼对沈周礼遇有加，沈周亦曾为他们制作诗画作品。成化十七年（1481），沈周为王恕作《西园八咏图》并诗、赋。成化二十一年（1485），王恕七十寿辰，沈周为作《松图》并诗贺寿。弘治末年，约在彭礼命人删校并梓行《石田稿》之际，沈周为彭礼作《感麟作经图》并诗。[61]

除了欲以贤良举荐沈周的苏州知府汪浒外，沈周还与数任吴县及周边地区的地方官有往还。成化十年（1474），长洲知县余金应召赴京，沈周赋诗送之。同年，苏州知府丘霁赴京述职，沈周赋诗送之；一年后（1475）丘霁致仕，沈周又作诗画送之。成化十年至成化十一年（1474—1475）间，沈周为吴县知县张凤骞作《瑞菊图》并诗；后张父去世，沈周作挽诗悼之。成化二十年（1484），沈周为新任苏州知府李鎏作《望阳山图》并诗。弘治后期，沈周为常熟知县计宗道作《虞山雅集图》并诗。[62]

### 2.以翰林文官为代表的非吴门文官

吴宽等吴门文官为沈周结交既非苏州府籍，又未曾在南直隶任地方官的文官提供了许多契机。成化十四年（1478），吴宽、文林的同年袁道因赴任途经苏州，沈周得以与之相识，并作诗画送之。成化十五年（1479），程敏政归省毕，返京途中道过苏州，时分别因奔丧和守制居家的李应祯、吴宽尽地主之谊，约其游虎丘。虎丘之游中，沈周坐陪，从而与程敏政结识。[63]

---

[56] 详见本书附录：沈周与文官交往年谱"成化十五年"谱。

[57] 刘俊伟：《王鏊年谱》，浙江大学出版社，2013年，第15—17页。

[58] 刘俊伟：《王鏊年谱》，浙江大学出版社，2013年，第15页。

[59] 陈正宏：《沈周年谱》，复旦大学出版社，1993年，第226—227页。

[60] 以上详见本书附录：沈周与文官交往年谱"弘治八年""弘治十一年"谱。

[61] 以上详见本书附录：沈周与文官交往年谱"成化十七年""成化二十一年""弘治十五年"谱。

[62] 以上详见本书附录：沈周与文官交往年谱"成化十年""成化十一年""成化二十年""弘治十三年"谱。

[63] 以上详见本书附录：沈周与文官交往年谱"成化十四年""成化十五年"谱。

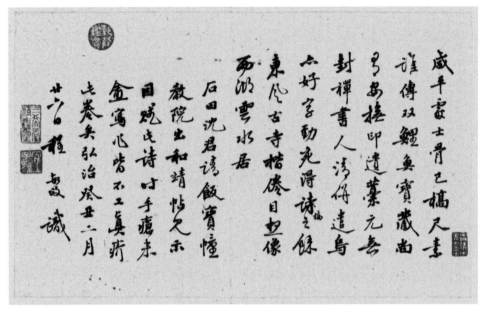

图 2.1.4 《林逋手札二帖》后的程敏政诗跋 1493 年 纸本 纵 42.3 厘米 横 60.6 厘米
台北故宫博物院藏

　　程敏政与吴宽同在北京翰林院为官。北京一地，不但是沈周生活时代的政治文化中心，也是"文官集散地"；[64]翰林文官群体之于明代政坛、文坛，影响力十足，[65]故而沈周与北京翰林文官的交往，在其与更广阔地域的文官群体交往中具有代表性。

　　沈周初识程敏政，即于席间作画与诗送之。大约此举令程敏政格外欣喜，特作诗记之。[66]此后，程敏政数次往返于任职地北京与家乡休宁，他多取道吴门，几乎每次都与沈周有会晤。成化十九年（1483），程敏政服阙返京[67]，沈周请他题跋家藏的《郭忠恕雪霁江行图》以及王蒙为沈周曾祖父沈良所绘的小景[68]。弘治

[64] 科举及第的士子于此获授官职，或留京，或外任；外官三年考满时需赴京。参见郭培贵：《明代文官铨选制度的发展特点与启示》，中国社会科学院历史研究所明史研究室编：《明史研究论丛（第九辑）》，紫禁城出版社，2011 年，第 86—93 页。

[65] 明代的翰林院，是政府储才之地，汇集了各地精英。因"非进士不入翰林，非翰林不入内阁"的惯例，翰林文官更被视为"储相"。参见方志远：《明代国家权力结构及运行机制》，科学出版社，2008 年，第 60 — 61 页；包诗卿：《翰林与明代政治》，上海古籍出版社，2015 年。关于翰林文官与明代文学的关系，参见郑礼炬：《明代洪武至正德年间的翰林院与文学》，南京师范大学 2006 年博士学位论文；叶晔：《明代中央文官制度与文学》，复旦大学 2009 年博士学位论文。

[66] （明）程敏政：《虎丘之游沈启南在坐，作画一幅，再赋一首》，《篁墩文集》卷六十八，《景印文渊阁四库全书》第 1253 册，第 469 页。

[67] 刘彭冰：《程敏政年谱》，安徽大学 2003 年硕士学位论文，第 46 页。

[68] 详见本书附录：沈周与文官交往年谱"成化十九年"谱。

元年（1488），沈周闻程敏政致仕，赋诗赠之。[69]弘治六年（1493），程敏政起复还京，沈周于宝幢教院请饭饯别，并出示极为珍视的《林逋手札二帖》请题（图2.1.4），又作图与诗送之。[70]

成化十五年（1479），吴宽服阕还京，一并携归的除了上文述及的《赠吴文定行卷》之外，应当还有沈周家藏的《宋诸贤墨迹》《林逋手札二帖》等作品。[71]第二年（1480），吴宽向翰林院的同僚出示《宋诸贤墨迹》，并请李东阳、陆钶、李杰（1443—1518）三人题跋。[72]

陆钶、李杰同属苏州府士人[73]，但李东阳却不是。李东阳是成化、弘治时期的文坛领袖，拥有众多同道及追随者。[74]在吴宽的引荐下[75]，李东阳还为沈周题跋了其收藏的《郭忠恕雪霁江行图》《林逋手札二帖》等。或许是为了答谢李东阳，沈周为其绘制了《郭忠恕雪霁江行图》的摹本。[76]尽管在沈周存世的画作中找不出明确赠送给李东阳的，但从其留下的诗作中，可以寻得一些线索。《岳麓秋清为西涯李阁老题》《天柱晴云（同前）》《谢庭新秀咏芝祝西崖先生生子》[77]这几首诗作，或许便是作为绘画的一部分，一并寄送给李东阳的。诗、书、画一体，正是沈周作品的典型面貌。为沈周藏品书写题跋、在其刊印诗集时为之作序，或可视为李东阳对沈周寄赠绘画的回报。

正德元年（1506）[78]，李东阳为沈周诗稿作跋文，追忆了其中缘由"初文定以写本一帙视予，欲有所序述……忽忽三十余年"[79]，可知李东阳首次见到沈周诗作写本，当在成化十二年（1476）之前。沈周对李东阳认识的建立应当更早。成化十一年（1475）秋八月，吴宽回乡奔父丧，一并携归的当有该年七月既望李东阳

---

[69] 参见陈正宏：《沈周年谱》，复旦大学出版社，1993年，第207页。

[70] 详见本书附录：沈周与文官交往年谱"弘治六年"谱。

[71] 参见陈正宏：《沈周年谱》，复旦大学出版社，1993年，第149—150页。

[72] 详见本书附录：沈周与文官交往年谱"成化十六年"谱。

[73] 陆钶为昆山人，李杰为常熟人。昆山县、常熟县与吴门核心区域长洲县、吴县在地理上相接。

[74] 郑利华：《李东阳诗学旨义探析——明代成化、弘治之际文学指向转换的一个侧面》，莫砺锋编：《谁是诗中疏凿手：中国诗学研讨会论文集》，凤凰出版社，2007年，第417—443页。

[75] 李东阳诗中有"石田诗人亦清士，居不种梅翻种竹（下注：闻石田有有竹居。）"句，见《林逋手札二帖》册（台北故宫博物院藏）李东阳题跋。可知他对沈周的认识，来自于吴宽的介绍。

[76] 详见本书附录：沈周与文官交往年谱"成化十六年"谱。

[77] （明）沈周：《沈周集》，汤志波点校，浙江人民美术出版社，2013年，第712页、第937页。

[78] 陈正宏：《沈周年谱》，复旦大学出版社，1993年，第284—285页。

[79] （明）李东阳：《书沈石田诗稿后》，《李东阳集》，周寅宾、钱振民校点，岳麓书社，2008年，第1114—1115页。

手书的《东庄记》，这成为后来沈周绘制《东庄图》时的重要参考文本。[80]或许在此之前，沈周就听闻过李东阳之名，李东阳于天顺八年（1464）于殿试中获得名次并步入仕途时，年仅十八岁。"少入翰林，即负文学重名"[81]的李东阳，在成化年间应当已声名远播了[82]。

由此推断，1475年至1480年间，是沈周与李东阳彼此认识，继而建立交往的关键时期。沈、李二人的交往一直持续到了沈周去世。这种交往，应是在两人未曾谋面的情况下进行的。成化八年（1472），李东阳南归茶陵省墓，返京时曾路过吴县。[83]此时，他初识吴宽[84]，可能尚不知沈周。沈周一生足迹未出江浙一带，李东阳此后亦久居北京，考察二人生平事迹，并不具备会面的客观条件。在李东阳作于弘治末年的诗中，透露出与沈周神交已久，却因地域相隔而无缘得见的遗憾之情。[85]

沈周与李东阳的同僚兼好友杨一清的交往，情形也大略相似。弘治九年（1496）前后，沈周寄诗画给杨一清。画今不存，仅留诗词《题画寄杨提学应宁》，中有"于公辱知亦既久，十年蔑面无时酬"[86]句。由"十年"来看，沈周与杨一清交往的建立当不晚于成化二十二年（1486）。杨一清于正德二年（1507）至正德三年（1508）间题跋沈周山水，尚有"石田神交未识面"[87]之句，而一两年后，沈周便去世了。杨一清是吴宽同年，沈周得与之结交，可能亦缘于吴宽的引荐。

弘治十三年（1500），沈周为杨一清作《邃庵图》，卷后有李东阳、吴宽等人题跋。大略在同一时期，沈周为傅瀚作《盆菊幽赏图》并诗。以画卷拖尾处空白过多为由，吴宽督促傅瀚多作几首诗以塞白，可知吴宽在沈周与北京翰林文官诗画交往中的居间作用。[88]

---

[80] 详见本书上编第一篇。

[81] （明）杨一清：《特进光禄大夫左柱国少师兼太子太师吏部尚书华盖殿大学士赠太师谥文正李公东阳墓志铭》，（明）焦竑编撰：《国朝献征录》，广陵书社，2013年，第472页。

[82] "李东阳……中甲申进士高等，入翰林为庶吉士。字画道美，诗词清丽，盛有时名。作为诗文，殆遍天下。"（明）王鏊：《震泽纪闻·李东阳》，《王鏊集》，吴建华点校，上海古籍出版社，2013年，第636页。

[83] 钱振民：《李东阳年谱》，复旦大学出版社，1995年，第53页。

[84] 钱振民：《李东阳年谱》，复旦大学出版社，1995年，第47页。

[85] "石田……神交岂恨天涯隔"，见（明）李东阳：《石城雪樵图，为李侍郎世贤赋》，《李东阳集》，周寅宾、钱振民校点，岳麓书社，2008年，第820页。

[86] （明）沈周：《沈周集》，汤志波点校，浙江人民美术出版社，2013年，第667页。

[87] （明）杨一清：《眭拱贞所藏沈石田山水二图》，《石淙诗稿》卷八，《四库全书存目丛书》集部第40册，第442页。关于《石淙诗稿》卷八所录诗的写作时间，参见杨毅鸿：《杨一清〈石淙诗稿〉研究》，暨南大学2008年硕士学位论文，第12页。

[88] 详见本书上编第三篇。

3.沈周对于结交仕宦的态度

明中期吴门隐士的生活方式，有别于全然去尘绝俗式的隐者。[89]从沈周的行为来看，他对于结交仕宦并不抗拒，甚至会主动争取机会。成化二十一年（1485）春夏之际，沈周游南京，应南京太常寺少卿陈音[90]之请至南轩赏牡丹，并于席间作《牡丹图》；弘治十二年（1499），沈周游宜兴，特地去拜谒从内阁首辅任上致仕归田的徐溥，并作诗记之[91]。成化二十二年（1486），沈周作诗题跋自己的小像，中有"隐服还劳郡守遗，私篇或辱尚书和"[92]之句，可见其内心对于与官员的频繁往还十分坦然，不认为这有损于自身的隐士形象，故无需刻意隐藏，亦反映出他对于得到官员认可的重视，并能够从中获得满足感。

除为李东阳、杨一清、傅瀚等人作诗画外，沈周与屠滽因诗结缘。弘治九年（1496），杨守阯致书吏部尚书屠滽，言其失职事。约三年后，即弘治十一年（1498），沈周读到这封书札，有感而发，赋诗一首，诗中对屠滽颇有微辞。又过了约十年，正德二年（1507）或正德三年（1508）秋，屠滽无意间读到沈周之诗，次沈周诗韵作《解嘲》诗一首，并言明弘治九年事之始末，简寄沈周。简至，沈周恭跋之，以示歉意与礼敬。[93]

屠滽能够读到沈周之诗，缘于有人把沈周的诗集送给其子屠径。[94]沈周在世时，其诗稿就曾数度编辑刊印，并延请名宦作序作跋。据考，屠滽阅览的沈周诗集很可能就是正德年间刊刻的《石田诗选》[95]。那么，沈周是如何读到杨守阯致屠滽书札的呢？

沈周对于时事的评论并非仅此一次。成化十九年（1483），沈周听闻南京工部尚

---

[89]　参见黄卓越对成化年间吴中地区隐逸文化及其传统的讨论。黄卓越：《明中期的吴中派文学：地域、传统与新变》，《明中后期文学思想研究》，北京大学出版社，2005年，第91—97页。

[90]　陈音是天顺八年（1464）进士，李东阳的同年，吴宽在翰林院的同僚。从吴宽积极向程敏政、李东阳等同在翰林院为官者引荐沈周来看，在陈音赴任南京之前，应当已知沈周其人了。

[91]　详见本书附录：沈周与文官交往年谱"成化二十一年""弘治十二年"谱。

[92]　（明）沈周：《王理之写六十小像》，《沈周集》，汤志波点校，浙江人民美术出版社，2013年，第918页。

[93]　（明）沈周：《读杨官詹与屠太宰论事札·附次韵诗》，《沈周集》，汤志波点校，浙江人民美术出版社，2013年，第792—798页。另参见徐慧对此事的讨论。徐慧：《沈周官宦之交的多重意涵探析》，《唐都学刊》2015年第3期。

[94]　"至今年秋，予朝退还邸第，忽有客以先生《石田诗集》与犬子径者，予偶抽一册目之……"见（明）屠滽：《次韵诗》序，（明）沈周：《沈周集》，汤志波点校，浙江人民美术出版社，2013年，第795页。

[95]　汤志波：《沈周诗集编刻考》，程章灿主编：《古典文献研究（第16辑）》，凤凰出版社，2013年，第284—285页。

图 2.1.5　明　沈周　《京口送别图》卷　1497 年　纸本水墨　纵 30.0 厘米　横 125.5 厘米　上海博物馆藏

书戴缙因攀附中官汪直，在汪直事败后被革职，颇有感触，作《戴工书去官》诗。[96]
同年，中官王敬等于苏松一带搜括民间珍异，王恕上疏弹劾之。沈周有感而发，赋诗
言其事。[97]正德二年（1507），沈周听闻南京监察御史蒋钦因上疏弹劾刘瑾致卒，赋
诗挽之。[98]可知沈周对于时政一向有所关注，且有其消息渠道。成化二十年（1484）
左右，有客自北京回，来访沈周，为之言京城事，沈周作诗一首记之。[99]成化十三年

[96]　（明）沈周：《沈周集》，汤志波点校，浙江人民美术出版社，2013 年，第 1052 页。

[97]　《和陈粹之读司马王公谏王欲括金玉之疏》，见（明）沈周：《沈周集》，汤志波点校，浙江人
民美术出版社，2013 年，第 1033 页。事见（清）张廷玉等：《明史》卷一百八十二，中华书局，
1974 年，第 4833 页。

[98]　《挽蒋御史子修》，见（明）沈周：《沈周集》，汤志波点校，浙江人民美术出版社，2013 年，
第 1066 页。事见陈正宏：《沈周年谱》，复旦大学出版社，1993 年，第 287 页。

[99]　《客自北京回因次第其言以志繁华也》，见（明）沈周：《沈周集》，汤志波点校，浙江人民美
术出版社，2013 年，第 1037 页。

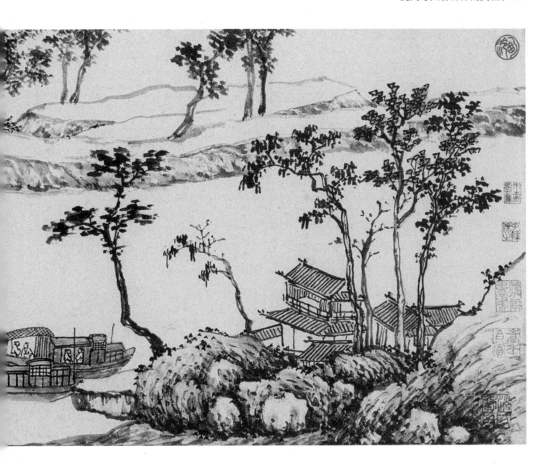

（1477）三月五日，沈周与主事萧汉文、周疑舫小酌。闲谈中，萧汉文言及成化十二年（1476）末钱溥得升南京吏部左侍郎，与中官怀恩的帮助不无关系。[100]这一闲谈被收录于沈周的笔记《石田杂记》之中。在沈周更具代表性的笔记《客座新闻》中，除玄怪奇谈外，即为此类时事逸闻与名宦八卦，如李东阳之子李兆先作诗嘲父、王恕德化宦官钱能等。[101]这类笔记中的素材，除沈周亲身经历外，更多则来源于客人们的谈论。[102]

---

[100] "丁酉三月五日，与萧汉文主事、周疑舫先生小酌。汉文云：'近见松江钱学士溥升天官侍郎，回忽诧云："我平生感左玙之恩为不浅。"盖尝在翰林，即预教诸小奄，今怀玙是也，此举实其力……'"见（明）沈周：《沈周集》，汤志波点校，浙江人民美术出版社，2013年，第1440页。

[101] 《李兆先嘲父》《三原王公德化宦官》，见（明）沈周：《沈周集》，汤志波点校，第1160页、第1230页。

[102] 据文徵明记述，沈周于"佳时胜日，必具酒肴，合近局，从容谈笑……晚岁名益盛，客至亦益

沈周对以自身擅长的诗画作品,在文官群体中寻求认可及欣赏,当有较为自觉的意识。对比作于成化十五年(1479)的《赠吴文定行卷》[103]与弘治十年(1497)的《京口送别图》卷(上海博物馆藏,图2.1.5),可一窥沈周心境之变化。这两张画皆为送别吴宽服阕返京所作,但面貌上却差异显著。《赠吴文定行卷》画心长十米余,称得上鸿篇巨制。画面描绘繁复的山水场景,与卷末沈周长诗中"为君十日画一山,为君五日画一水"所言相契。《京口送别图》则仅一米余,场景也非常简单:一水两岸,待发小舟中二人依依话别。相较《京口送别图》朴素的构图与情感表达,《赠吴文定行卷》带有明显的炫技成分。诚如石守谦所言,仅就画面来说,《赠吴文定行卷》几乎不能让观者感到分离的气氛。[104]若是考虑到吴宽此次返京,除了这件送别图外,还携带了沈周极为珍视的《宋诸贤墨迹》《林逋手札二帖》等藏品,并计划请翰林院的僚友题跋,就可以对沈周绘制这幅画时的情境和心态有更多了解和体会。沈周正处在与北京翰林文官建立联系和交往的关键时期,他深知这件作品将会被吴宽展示给北京的同僚和朋友。除了画作外,沈周还于卷后书写了一首长诗,显露出在诗文、书法上的才华。约在二十年后作《京口送别图》时,沈周的声名已广为人知,求诗画者"屦满乎其户外"[105],自是无需如二十年前那样费心用力了。

结合沈周的家庭环境与成长经历来看,这种意识应当很早就形成了。沈周的祖、父辈中,虽无人曾在明政府任官,却也不乏与官员打交道的经验。宣德至正统年间(1426—1449),沈周的父亲沈恒曾担任粮长一职,负责税粮的征收和解运。[106]鉴于洪武至宣德年间(1368—1435),粮长之职多为"永充制",即为某一家族所世袭[107],故沈恒的粮长职务很可能承自祖、父辈,而作为家中长子的沈周亦于景泰年间(1450—1457)充任过此职[108]。粮长虽非明政府正式的公职人员,却因职务需要,与知县、知府、户科、户部等地方至中央的官员多有接触。[109]

沈周曾忆及与长洲县丞邵昕结识之初,"昔公贰政长洲苑,我时卯角在童稚。家

多,户屦常满"。见(明)文徵明:《沈先生行状》,《文徵明集(增订本)》,周道振辑校,上海古籍出版社,2014年,第584页。

[103] 存世《送吴文定行图并题》卷(私人收藏)的真伪有待进一步讨论,然其必定反映了沈周原作面貌。
[104] 石守谦:《〈雨余春树〉与明代中期苏州之送别图》,《风格与世变:中国绘画十论》,北京大学出版社,2008年,第243页。
[105] (明)王鏊:《石田先生墓志铭》,《王鏊集》,吴建华点校,上海古籍出版社,2013年,第410页。
[106] 参见陈正宏:《沈周年谱》,复旦大学出版社,1993年,第22—23页、第31—34页。
[107] 梁方仲:《明代粮长制度》,上海人民出版社,2001年,第2页。
[108] 参见陈正宏:《沈周年谱》,复旦大学出版社,1993年,第55页。
[109] 参见梁方仲:《明代粮长制度》,上海人民出版社,2001年,第29—40页。

君率拜厅事下，梧竹高标能省记。家君执事米盐末，青眼相看见高谊"[110]。可知因父亲的粮长身份，沈周自幼便不乏接触地方基层官员的机会。成年后的沈周虽然放弃举荐，专心绘事，但凭借文艺才能结交仕宦，除利于艺名的传播外，亦可为生活及家庭带来切实的便利。

上述种种，呈现出一位与正史记载不同的沈周：他不但主动结识仕宦，与权贵交游，亦在政治风向与人事变动方面留心。这位沈周是今人不那么熟悉的，却可能是更为真实的。沈周本人从未去过北京，但他的诗、书、画作品，却经由吴门文官之手来到如李东阳、屠滽北京家中的案头，乃至更远的地方。也是在这个过程中，沈周与他未曾谋面的文官们，建立起或深或浅、或长或短的交往与互动。

## 三、沈周为文官所作绘画的主要类型

沈周善用自身所长的诗、书、画作品来结交官员并维护关系，其中绘画的作用格外值得关注。沈周的好友兼姻亲，同样未曾入仕的史鉴[111]亦以诗作投赠并结交官员，然从其文集收录诗作所涉及者来看[112]，其所接触的官员无论在品级上，还是地域分布广度上，皆无法与沈周相较。结合实物与文献来看，大部分沈周投赠给官员的诗作，应当都是作为绘画的题跋，是与画作一同被送出的。

沈周的绘画以山水为主，兼及花鸟、蔬果。学者们将沈周的山水画大致分为隐逸山水、书斋山水[113]、纪游图、雅集图、送别图等几个主要类型[114]。沈周为文官绘制

---

[110]　（明）沈周：《送邵明府》，《沈周集》，汤志波点校，浙江人民美术出版社，2013年，第44页。

[111]　沈周、史鉴二人无论年龄、成长经历还是生活方式皆相似。史鉴亦不期冀在科举仕途上有所发展，但同样与文官群体们来往密切。成化十五年（1479）前后，王恕召沈周问政之得失，史鉴亦在被召之列。成化十六年（1480），史鉴与沈周同受宪宗征聘不应。参见陈正宏《沈周年谱》，复旦大学出版社，1993年，第75—76页、第155—156页、第161—162页。

[112]　《西村集》收录了数首史鉴写给王恕的诗，主题与沈周写给王恕的诗重合，如《西园八咏（为三原巡抚王公赋）》《寿司马三原王公七十》等。亦有和程敏政之诗如《秋日杂兴和程学士克勤韵》，却未见与李东阳、杨一清、傅瀚、李杰等人有往还。见（明）史鉴：《西村集》，《景印文渊阁四库全书》第1259册，第685—883页。

[113]　书斋山水是何惠鉴在《元代文人画序说》中提出的概念，用以指代作为元代绘画主要题材之一的，以文人书斋为对象和主题的山水画。这个概念的提出，或曾受到张丑"元写轩亭"这一对历代画题创新之总结的影响，并成为今日学界理解元、明文人画的重要范畴。参见刘耕：《心栖之境——论"吴门画派""书斋山水"的渊源及时空意识》，《荣宝斋》2019年第3期。

[114]　Ma Jen-Mei, *Shen Chou's Topographical landscape*, Ph.D.dissertation, University of Kansas, 1990. Chi-ying Alice Wang,*Revisiting Shen Zhou(1427-1509): Poet, Painter, Literatus, Reader*, Ph.D.dissertation, Indiana University, 1995, pp. 199-200. 吴刚毅：《沈周山水绘画的风格与题材之研究》，中央美术学院2002年博士学位论文。俞丹：《沈周"送别图"研究》，华东师范大学2014年硕士学位论文。邢亚妮：《沈周雅集题材山水画研究》，渤海大学2016

的画作，不但数量大而且涵盖其擅长的多个画科与多种类型。

第一类是歌颂官员之德行与政绩的绘画。成化二十年（1484），沈周为新任苏州知府李鎏作《望阳山图》，意在赞咏其德政及与民同乐的德行。[115]弘治末年，为彭礼作《感麟作经图》[116]，歌颂其品行与功绩。[117]李东阳入阁后，沈周为其作《岳麓秋清》《天柱晴云》二图。[118]《天柱晴云》意在赞颂李东阳的政治功绩。《岳麓秋清》或是以位于李东阳祖籍地长沙府的岳麓山为主题。[119]

第二类以受画人家乡山水名胜入画，这是沈周为文官所作绘画中的常见主题。如《马嵬八景图》册（私人收藏），即沈周为陕西兴平籍文官阎铎[120]作。弘治八年（1495），沈周寄赠王鏊《太湖图》[121]。从王鏊诗中"远寄萧萧十幅图"[122]来看，此图很可能采取册页的形式，从不同角度描绘太湖风光。约在成化八年（1472），沈周以陈璚（1440—1506）家乡景致为题作十二咏诗[123]，推测除诗作外，亦当有图画，或许亦为册页形式。

沈周为不止一位文官绘制过以他们的旧居、庄园为题的绘画，如前文所述为吴宽所作《东庄图》[124]，又如成化十七年（1481）为王恕所作《西园八咏图》[125]。西园是王恕于家乡陕西三原营建的庄园。图今不存，仅留诗与赋。[126]结合诗、赋与张丑

---

年硕士学位论文。

[115] "成化甲辰岁，闽中李侯来守吾苏，其岁大登。秋之孟，侯报望于封内秦余杭之山……郊之父老观瞻赞叹曰：'吾侯为吾民而役者勤矣。'侯退，盘桓山间，人得欧阳在滁之乐。沈周图其所以乐者，复广父老之赞叹……"见（明）沈周：《望阳山》序，《沈周集》，汤志波点校，浙江人民美术出版社，2013年，第1038页。

[116] 陈正宏：《沈周年谱》，复旦大学出版社，1993年，第267—268页。

[117] "为经为常国命脉，安成大彭代是职。两贤以奏第一策，调元补化奉明辟。惟麟有趾仍有定，子姓振振永厥泽。"见（明）沈周：《感麟作经图为彭抚公作》，《沈周集》，汤志波点校，浙江人民美术出版社，2013年，第939—940页。

[118] 详见本书附录：沈周与文官交往年谱"弘治八年"谱。

[119] 沈周并未去过岳麓山，但这并不影响他以此为画题进行创作，正如他为陈宽祝寿所作的《庐山高图》并诗一般，且善于以诗意补充画意。为陈献章所作《玉台山图》[（明）沈周：《画玉台山图答白沙先生陈公甫》，《沈周集》，汤志波点校，浙江人民美术出版社，2013年，第894页。]亦是如此。玉台山在广东新会，是陈献章讲学之所，沈周亦未去过。

[120] 详见本书附录：沈周与文官交往年谱"成化六年"谱。

[121] 详见本书附录：沈周与文官交往年谱"弘治八年"谱。

[122] （明）王鏊：《沈石田寄太湖图》，《王鏊集》，吴建华点校，上海古籍出版社，2013年，第66页。

[123] 详见本书附录：沈周与文官交往年谱"成化八年"谱。

[124] 详见本书上编第一篇。

[125] 详见本书附录：沈周与文官交往年谱"成化十七年"谱。

[126] 《西园八咏赋为大司马王公作》，见（明）沈周：《沈周集》，汤志波点校，浙江人民美术出版社，2013年，第471—476页。

《清河书画舫》的著录[127]，可知此图的形式当与《东庄图》相类，将西园中的多处景观分别予以呈现。

第三类是以祖先坟茔为主题的茔域山水画，学界对此少有关注。这类题材的画作存世有限，但结合文献来看，明代文官群体对其需求量非常大。沈周为数位文官制作过茔域山水画，如为陈鉴作《佳城十景》，为钱承德作《虞山先陇图》等。[128]

第四类为雅集图。雅集是文官公务之余喜爱的休闲活动。沈周为多位文官绘制过雅集图，如以重阳时节傅瀚家中的饮酒赏菊雅集为主题的《盆菊幽赏图》。[129]今已不存的《虞山雅集图》，描绘的应是常熟知县计宗道组织的一次雅集。[130]

第五类为隐逸山水。沈周尤其擅长隐逸山水，其中传达的隐逸情怀看似与寻求仕途发展的文官群体不兼容，但实则寄托了其于宦海沉浮中寻求心灵平静的期冀，故这一画题也受到文官们的喜爱。《沧洲趣图》当是沈周为文官制作隐逸山水的一次成功尝试。[131]

第六类是别号图与书斋图。作于弘治十三年（1500）的《邃庵图》，是沈周晚年精心之作。"邃庵"既是受画人杨一清的别号，也是其书斋名。[132]此图兼具别号图[133]与书斋山水的属性。成化十三年（1477），沈周为监察御史兼提督南畿学政戴珊（1437—1506）作《松崖草堂图》并诗。[134]戴珊以"松崖"为号。[135]另据史鉴《松崖草堂为戴侍御赋》诗下注"墓所屋也，丁父忧居此"[136]，推测该图应兼有别号图及茔域山水画的性质。沈周还为李杰作过《石城雪樵图》[137]，"石城雪樵"为李杰的别号，该图亦属别号图的范畴。

第七类为送别图。成化十四年（1478），沈周作《万壑春云图》并诗送别袁道赴任太平知县。[138]他选择绘制一幅"云山图"给一位即将赴任知县的文官，可说是十

---

[127] （明）张丑：《清河书画舫》，徐德明校点，上海古籍出版社，2011 年，第 585 — 588 页。

[128] 详见本书上编第二篇。

[129] 详见本书上编第三篇。

[130] "雅集亭，在常熟县治东，县令计宗道偕名流觞咏处，沈周为绘雅集图。"见（清）黄之隽等编纂，（清）赵弘恩监修：《乾隆江南通志》卷三十一，广陵书社，2010 年，第 596 页。

[131] 详见本书上编第五篇。

[132] 据卷尾吴宽《邃庵铭》，杨一清"作屋于居之后，以窈然而深远也，名曰邃庵，而因以为号"。

[133] 关于别号图，参见刘九庵：《吴门画家之别号图及鉴别举例》，《故宫博物院院刊》1990 年第 3 期。

[134] 详见本书附录：沈周与文官交往年谱"成化十三年"谱。

[135] 详见本书附录：沈周与文官交往年谱"成化十年"谱。

[136] （明）史鉴：《西村集》卷四，《景印文渊阁四库全书》第 1259 册，第 753 页。

[137] 详见本书附录：沈周与文官交往年谱"弘治十四年"谱。

[138] 参见陈正宏：《沈周年谱》，复旦大学出版社，1993 年，第 143—144 页。

分恰当的赠别礼物了。[139]成化十六年（1480），沈周作《虎丘送客图》并诗送别时任工部都水主事的徐源。画面中抱琴独坐于岸边，凝视泉水的官员形象，大约就是徐源本人的写照。联系当时徐源即将返回鲁中治泉的情境，便可知沈周在构思画面上的用心。采用了典型江岸送别图式[140]的《京江送别图》，是弘治五年（1492）送别吴愈升任叙州知府时所作。作于成化十五年（1479）的《赠吴文定行卷》、作于弘治十年（1497）的《京口送别图》皆为送别吴宽返京而作，都属于送别图的范畴。

第八类则为纪游图。为徐源制作的《东行纪胜图》，便带有纪游图的性质。据吴宽记述，该图描绘了徐源于山东治泉时，于公务之余游览的古圣贤遗迹和山水佳处。沈周并未同行，而是事后根据徐源的口述和指授进行创作，共绘有十景。[141]成化十四年（1478）为吴宽作《游西山图》，沈周亦未同行。[142]

此外，沈周还为文官们绘制过为数不少的花鸟画、蔬果画作品。如成化二十一年（1485）为王恕作《松图》[143]，约弘治十年（1497）为吴宽作《观物之生蔬果册》[144]，弘治年间为傅瀚作《玉洞桃花图》[145]等。

# 小结

沈周在与吴门文官、地方官的交往上，具有天然的地理优势。成化、弘治年间，苏州府尤其是吴门地区的士子在科举上取得巨大的成功。相较以往，更多的吴门士子获得外出为官的机会，并得以在中央政府担任重要职位，客观上为沈周与来自其

---

[139] 黄小峰：《从官舍到草堂：14 世纪"云山图"的含义、用途与变迁》，中央美术学院 2008 年博士学位论文，第 42—55 页。

[140] 参见石守谦对送别图模式的讨论，石守谦：《〈雨余春树〉与明代中期苏州之送别图》，《风格与世变：中国绘画十论》，北京大学出版社，2008 年，第 233—240 页。

[141] "成化间，仲山官工部，治泉山东，遍历齐鲁之郊。公余得览观古圣贤遗迹，而山水佳处，亦皆有足迹焉。事竣归见沈启南隐君，为谈其胜，启南遂写成十图。其经营位置，仲山之所指授也。"见（明）吴宽：《题东行纪胜图后》，《家藏集》卷五十二，《景印文渊阁四库全书》第 1255 册，第 479 页。

[142] "沈周《游西山图》卷。画苏州西山，自木渎至虎丘寺道中诸景。款云：'成化戊戌岁夏五月，沈周造。'……后幅鲍庵自书《游西山纪略》……"案："吴跋中不言石田同游，盖归而嘱其补图，并录诗付明古藏于水月观中者。"见（清）阮元：《石渠随笔》，钱伟强、顾大朋点校，浙江人民美术出版社，2012 年，第 95—97 页。

[143] 详见本书附录：沈周与文官交往年谱"成化二十一年"谱。

[144] 详见本书附录：沈周与文官交往年谱"弘治十年"谱。

[145] 详见本书附录：沈周与文官交往年谱"弘治十五年"谱。

他更广阔地域的文官群体建立交往创造了条件。有别于正史记载中不谒贵游的隐士形象，沈周其实在主动寻求结交文官的机会。以吴宽为代表的吴门文官在沈周与中央政府高级文官的交往中，发挥了关键的居间作用。

落实在具体物质形态上的诗、书、画作品，则在沈周与文官们的交往中，承担了重要的媒介功能。绘画的作用尤其关键，沈周投赠出的诗作大部分应当都是作为绘画的题跋，而与画作一同被送出的。沈周为文官制作的绘画，数量大且题材全面，涵盖了画家擅长的主要画科及类型，是其绘画艺术的重要组成部分。沈周充分发挥了吴门文人绘画的"酬客"之用，在吴门文官的帮助下，成功地建立起与来自其他地域文官的交往关系。

# 文官群体对沈周绘画的鉴藏

沈周善以诗画作品为媒介结交友朋并维护关系，其画作的投赠对象中不乏文官的身影。不过，交往的建立与维系，既非静止，亦非单向的事件，而是一个动态的多方互动过程。在沈周与文官以绘画为核心的交往过程中，文官群体做了什么？简单来说，他们收藏、观看、品鉴、题跋了沈周的画作。

对沈周绘画的鉴藏，可视为文官群体对沈周投赠诗画作品的回应。这既是沈周与文官群体交往过程中必不可少的动作，也是这一交往互动过程对沈周本人及其绘画产生影响的重要渠道。因此，文官群体鉴藏沈周绘画的种种细节，值得近距离检视。

## 一、文官收藏沈周绘画的途径

弘治十五年（1502），傅潮持沈周《玉洞桃花图》请吴宽作跋，为其兄傅瀚祝寿。[1]傅潮于弘治十年（1497）起提督苏松水利，弘治十二年（1499）于长洲县督筑堤坝。[2]或许就是在这段时间内，傅潮结识沈周并得到了他的画作。沈周有诗《寿傅宗伯》[3]，此诗或许与画一并，应傅潮之请而作。傅潮以沈周的诗画作贺礼为傅瀚祝寿，应与傅瀚喜爱收藏沈周的绘画相关。据傅瀚同年的倪岳（1444—1501）记述，傅瀚好画成癖，其家收藏有不少绘画，沈周绘画尤其多。[4]

[1] 详见本书附录：沈周与文官交往年谱"弘治十五年"谱。
[2] "弘治……十年，敕差工部都水司郎中傅潮，提督苏、松、常、镇、杭、嘉、湖水利。"见（明）张国维：《吴中水利全书》第2册，蔡一平点校，浙江古籍出版社，2014年，第428页。"弘治……十二年，傅潮重督长洲县兴筑沙湖堤。"见（清）黄之隽等编纂，（清）赵弘恩监修：《乾隆江南通志》卷六十三，广陵书社，2010年，第1083—1084页。
[3] （明）沈周：《沈周集》，汤志波点校，浙江人民美术出版社，2013年，第701页。
[4] "傅君好画欲成癖，长缣巨轴堆满家。江南钟沈动连幅……"参见（明）倪岳：《题唐子华枯木为曰川学士》，《青溪漫稿》卷二，《景印文渊阁四库全书》第1251册，第27页。"钟"应指曾于成化、弘治年间供奉宫廷的钟礼，"沈"应为沈周。

如傅瀚一般喜爱收藏沈周绘画的高级文官为数不少。翻检李东阳、杨一清、程敏政等人的诗文集，其中多有针对沈周绘画所写的诗作与跋文，如《沈启南墨鹅》、《沈石田山水》[5]、《沈启南写生》、《沈石田三吴山水卷》[6]、《题沈石田雪景》、《沈石田小景》[7]等。联系诗文内容，推想其原初形态，大多应为书写在沈周画作之上或画后拖尾处，以法书墨迹形式呈现的题跋。画作很可能就是他们本人或交游圈中的藏品。

上文述及沈周善用自身所长的诗画作品来结交官员并维护关系，故而这些藏品中的大部分，应来自沈周本人直接的赠送。成化十八年（1482），任职于南京工部的吴瑄来访沈周，二人诗酒唱和，沈周又送之以《夜燕图》。成化二十二年（1486），李东阳次子李兆同诞生，沈周作《咏芝》诗并《谢庭新秀图》相贺。成化二十三年（1487），沈周为苏州府推官林廷选[8]作《仿黄公望富春山居图》。弘治十一年（1498），文林赴任温州知府，沈周作图送别。[9]

当然，也不乏如傅潮一般请沈周制作特定主题的绘画，并将之与他人题诗合为一卷，作为精心准备的礼物赠送给官员。据程敏政记述，有位郭总戎曾请沈周绘《古椿绛桃图》为李都宪祝寿，图成后请李东阳赋长诗，后刑部李主事持沈周图及李东阳诗请程敏政复作诗。[10]与傅潮持沈周《玉洞桃花图》请吴宽作诗为傅瀚祝寿的模式相类，沈周的绘画与李东阳、程敏政的诗文共同成为赠予李都宪的寿礼。从现存沈周作画、王鏊题诗的《瓜榴图》轴（美国底特律艺术博物馆藏，图2.2.1），或可窥见《玉洞桃花图》这类作品的面貌。[11]

---

[5] （明）李东阳：《李东阳集》，周寅宾、钱振民校点，岳麓书社，2008年，第358页、第369页。

[6] （明）杨一清：《石淙诗稿》卷八，《四库全书存目丛书》集部第40册，齐鲁书社，1997年，第387页、第445—446页。

[7] （明）程敏政：《篁墩文集》卷八十、卷九十，《景印文渊阁四库全书》第1253册，第608—609页、第724页。

[8] 沈周《仿黄公望富春山居图》卷（故宫博物院藏）卷后姚绶题跋云："溪山胜处图歌……吴郡节推樊君舜举得大痴临本，喜甚。""林廷选，字舜举，长乐人，先姓樊。成化辛丑进士，授苏州推官，擢监察御史，按广西。"见（清）郝玉麟等监修，（清）谢道承等编纂：《福建通志》卷四十三，《景印文渊阁四库全书》第529册，第460页。可知此作乃为林廷选所作。

[9] 以上详见本书附录：沈周与文官交往年谱"成化十八年""成化二十二年""成化二十三年""弘治十一年"谱。

[10] "总戎郭公请石田沈君绘古柏绛桃以寿都宪李公，而学士西涯先生为赋长诗，情景俱尽。秋官分司主事李君复索予言……"见（明）程敏政：《古椿绛桃图》，《篁墩文集》卷九十三，《景印文渊阁四库全书》第1253册，第764页。

[11] "余弟进之持《瓜榴图》为伍君君临祝寿祈男，为赋此。"王鏊在题跋中明言此作乃为受赠人"祝寿祈男"所作，与《玉洞桃花图》这类祝寿图功能相似。从《瓜榴图》画面来看，沈周笔下的物象仅占据下部的三分之一。这件作品更核心的部分，或者说更受委托人与受赠人看重的内容，应

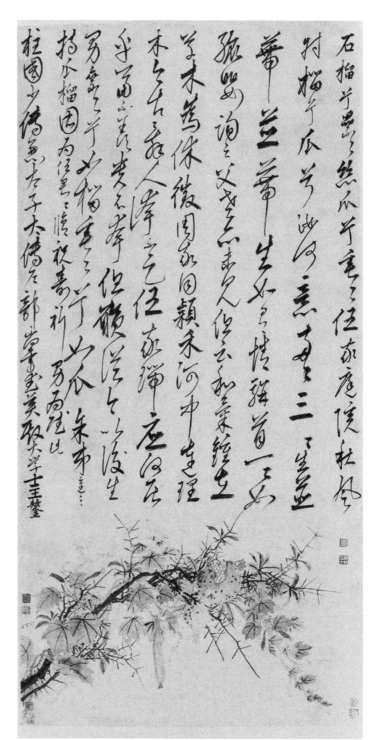

图 2.2.1　明　沈周、王鏊《瓜榴图》轴　纸本设色
纵 149.9 厘米　横 75.6 厘米　美国底特律艺术博物馆藏

沈周与李都宪或许并不相识，但与郭总戎却相当熟悉，沈周曾为其题跋所藏的《长江万里图》。[12]应人之请为第三人作画，对沈周而言并不陌生：成化十年（1474），刘德仪请沈周为钱承德作诗画；[13]成化十五年（1479），沈周应史鉴之请，作《种杏图》并诗答谢陈颀治愈其子史永龄；[14]成化二十年（1484），伯父沈贞命沈周写《溪山秋色图》轴（南京博物院藏，图2.2.2）赠汝高先生[15]。上述两例中，史鉴与沈贞分别主导了绘画的制作与赠受关系的建立，在绘画主题等方面的选择上起到了决定性作用。

文官们收藏的沈周绘画也常常作为礼物被转赠他人。《崇山修竹图》本是沈周绘赠马愈之作，后数度辗转，于成化六年（1470）由刘珏赠予其弟刘竑。[16]（图2.2.3）《参天特秀图》轴（台北故宫博物院藏，图2.2.4），据沈周两次题跋可知，原是成化十五年（1479）为刘献之所作，后于成化二十一年（1485）由刘氏转赠给陈凤翔。[17]

成化中期，杨一清题跋沈周山水赠予高鉴。[18]从杨一清的记述来看，时任镇江同知的高鉴亦善作画。[19]公务之余，高鉴与杨一清共同品鉴绘画，二人对沈周的画艺都非常欣赏，颇有知己之感，故杨一清在自己收藏的沈周绘画上题长诗一首，将画与诗一并赠予高鉴。[20]曾任大理寺少卿的杨理收藏了一幅沈周山水画卷，此图得自赵中美。[21]而收藏了沈周大量精心之作的吴宽，也曾将其中一些画作转赠他人。如《题石田画卷寄沈时阳》诗中所言："石田高士卧东林，故写长图慰我心。封题却附湖船

---

是王鏊以草书写就的题赋。

[12] 《为郭总戎题长江万里图》，见（明）沈周：《沈周集》，汤志波点校，浙江人民美术出版社，2013年，第852—853页。

[13] 详见本书附录：沈周与文官交往年谱"成化十年"谱。

[14] 陈正宏：《沈周年谱》，复旦大学出版社，1993年，第152页。

[15] "陶庵世父命周写溪山秋色，赠汝高先生……成化甲辰岁，沈周。"见《溪山秋色图》沈周题跋。

[16] "此图旧为马抑之，展转以规所……"见《崇山修竹图》诗塘处沈周题跋。又，"吾弟以规，角艺南宫，因题沈启南山水，以期其远大。时成化六年春仲，完庵刘珏廷美识。"见《崇山修竹图》刘珏题跋。关于马愈，参见本书附录：沈周与文官交往年谱"成化二年"谱。关于刘竑，参见本书附录：沈周与文官交往年谱"成化六年"谱。

[17] "献之刘先生，辽阳材士，来吴。予与识于姑苏台，因写参天特秀图，侑诗赠之。己亥，沈周。""予作是障子于己亥，迨今乙巳……献之谦不自拟，而转赠陈君凤翔……"见《参天特秀图》沈周题跋。

[18] 详见本书附录：沈周与文官交往年谱"成化二十二年"谱。

[19] 杨一清称高鉴继承了元代画家高克恭（字房山）的衣钵："铁溪道人房山后，平生豪素常在手。"见（明）杨一清：《题沈石田山水赠高铁溪贰守》，《石淙诗稿》卷二，《四库全书存目丛书》集部第40册，第387页。

[20] "公余坐我池竹边，遍检瑶笈翻牙签。判评好恶析幽眇，如以藻鉴分嫫妍。酒酣指点到石田，把玩再三真可传……感君意气服君识，愿比千将当留别。此人此物不易遭，在我在人谁失得。"见（明）杨一清：《题沈石田山水赠高铁溪贰守》，《石淙诗稿》卷二，《四库全书存目丛书》集部第40册，第387页。

[21] "亚卿杨公贯之得此卷于赵中美氏。"见（明）李东阳：《书杨侍郎所藏沈启南画卷》，《李东阳集》，周寅宾、钱振民校点，岳麓书社，2008年，第670页。关于杨理，参见本书附录：沈周与文官交往年谱"成化二十三年"谱。

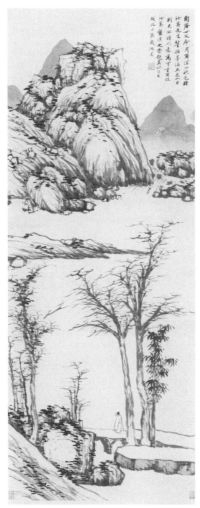

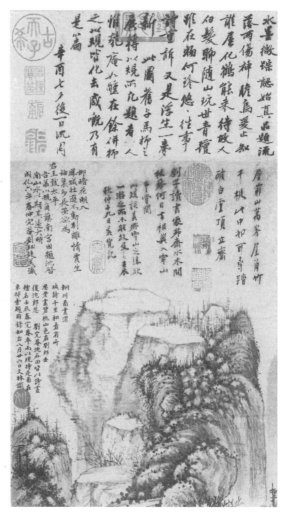

图 2.2.2　明　沈周　《溪山秋色图》轴
1484 年　纸本水墨
纵 152.0 厘米　横 51.0 厘米　南京博物院藏

图 2.2.3　明　沈周　《崇山修竹图》轴（局部）
纸本水墨　纵 112.5 厘米　横 27.4 厘米
台北故宫博物院藏

上，只恐云深无处寻。"[22]

　　弘治二年（1489），一位名为周月窗的医生治愈了吴宽夫人的病。吴宽题长诗一首于沈周所绘的《古松图》上，赠之以示感谢。[23]

---

[22]　（明）吴宽：《家藏集》卷二十七，《景印文渊阁四库全书》第 1255 册，第 209 页。

[23]　吴宽在诗中将周月窗比拟为扁鹊，盛赞其医术。"一日城南逢扁鹊……月窗妙术真通灵……愿比此树长青青。"见（明）吴宽：《题石田古松图谢周月窗治陈宜人病》，《家藏集》卷十七，《景印文渊阁四库全书》第 1255 册，第 125 页。另参见黄约琴：《吴宽年谱》，兰州大学 2014 年硕士学位论文，第 70 页。

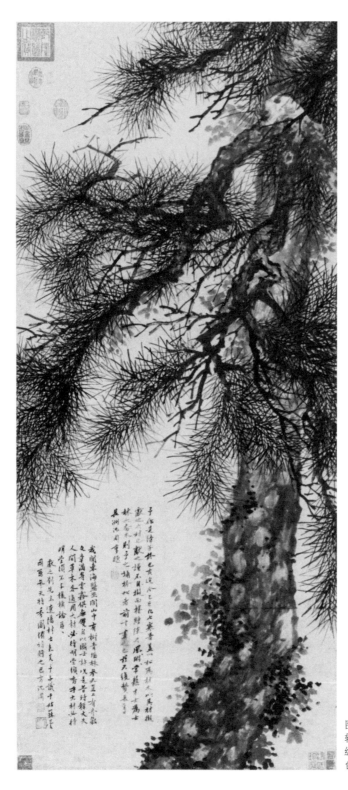

图 2.2.4　明　沈周　《参天特秀图》
轴　1479 年　纸本水墨
纵 156.0 厘米　横 67.1 厘米
台北故宫博物院藏

存留至今的还有文官向沈周索画的书简文字，可见当时这一群体对沈周绘画需求之盛。在弘治二年（1489）至弘治六年（1493）间，程敏政致仕居家，其间曾数次致简沈周求画：

> 盖数年来欲求大笔一二纸增辉蓬壁，因循迨今……倘肯垂意，不惜一挥手之劳，使走不出户而得大观，时加觞咏以了余生，则先生之惠大矣。绢一匹，可备四段，谨托汪廷器乡兄寄上……[24]

《简沈石田启南求画》诗，从内容上看，与此次求画的内容相合：

> 孤舟摇荡出风涛，涉水登山也自劳。乞取生绡图四景，卧游容我醉松醪。[25]

四年后，似乎沈周仍未完成画作，故再次修书催促：

> ……廷器托请佳制，今四年矣。岂犹以为俗士，不足当无声之诗邪？抑或以为稍有知，故非得意者不欲相畀也？子瑾将裹粮叩门，不识先生何以处之？草草布此，幸发一笑。[26]

在一封写给友人的信中，程敏政表达了得到沈周画作的兴奋心情：

> ……是日并得石田诗及书画，山房寂寥忽尔增重，入夜秋声满竹树间，疑助予之喜跃吟讽，何其快哉……[27]

成化末年，李东阳在题跋沈周绘画时提及，近来有不少苏州人持沈周画作赝本充当真品，来北京售卖[28]，从一个侧面反映出北京对沈周绘画的需求之盛。"其后

---

[24] （明）程敏政：《与姑苏沈启南书》，《篁墩文集》卷五十四，《景印文渊阁四库全书》第1253册，第265—266页。

[25] （明）程敏政：《篁墩文集》卷八十三，《景印文渊阁四库全书》第1253册，第639页。

[26] （明）程敏政：《简沈石田》，《篁墩文集》卷五十四，《景印文渊阁四库全书》第1253册，第275页。

[27] （明）程敏政：《答姑苏刘振之简》，《篁墩文集》卷五十四，《景印文渊阁四库全书》第1253册，第267页。

[28] "近吴人所携赝本充人事，似此卷者盖少"，见（明）李东阳：《书杨侍郎所藏沈启南画卷》，《李东阳集》，周寅宾、钱振民校点，岳麓书社，2008年，第670页。

赝幅益多, 片缣朝出, 午已见副本。有不十日, 到处有之, 凡十余本者"[29], "赝物纷纷空卖钱"[30], 沈周的伪作尚有如此市场, 更何况真迹。其潜在的消费群体, 应当包括那些无法通过赠求模式获得沈周绘画的文官。

## 二、文官品鉴沈周绘画的情境

沈周为文官群体所作的绘画往往具有特定功能, 如作为寿辰、生子、乔迁等重要时刻的贺礼。延请其他文官或士林翘楚在欣赏沈周画作时题诗作跋——或事先在画卷上留出书写题跋的位置, 或在另纸题好后装裱于画卷上——共同制作完成一件"贺礼", 是明代中期的流行风尚。

在《玉洞桃花图》《古椿绛桃图》绘成后, 持图请吴宽、李东阳、程敏政作贺诗, 既是众人共同完成一件贺礼的创作过程, 也是参与者们赏鉴沈周画作的过程。这是一个动态的社交活动, 尽管沈周本人通常不在场, 但他的绘画却深度参与了文官们的社交, 并与文官们的诗文翰墨一起构成一件完整的贺礼。

又如, 沈周曾为礼部员外郎钱荣[31]作《怀椿图》与《奉萱图》。图成后, 钱荣持请众僚友作诗, 又请顾清为作《怀椿图联句序》与《奉萱图联句序》:

> 礼部员外郎锡山钱君世恩, 丧其父春树先生十五年。岁时伏腊, 犹感恸追慕不能已……于是哀之者为之推。而托之丹青、形之象类, 以寄其仿佛而泄其哀思, 此石田翁《怀椿图》之所为作也。[32]
>
> 怀椿诗既成, 世恩出《奉萱图》, 遍揖坐客, 曰:"先人之思, 既辱诸公之赐矣。惟是石田所以为老母者, 盖一时笔也……"[33]

沈周之图与众人诗作、顾清之序, 将被装裱为一卷。其最终面貌, 可以沈周于

[29] (明)祝允明:《沈石田先生杂言》,《祝允明集》, 薛维源点校, 上海古籍出版社, 2016年, 第564页。

[30] (明)杨一清:《题沈石田山水赠高铁溪贰守》,《石淙诗稿》卷二,《四库全书存目丛书》集部第40册, 第387页。

[31] "钱荣, 字世恩, 授礼部主事。"见(明)吴珫, (明)李庶:《(弘治)重修无锡县志》卷十二, 页九, 弘治七年刻本。

[32] (明)顾清:《东江家藏集》卷十七,《景印文渊阁四库全书》第1261册, 第520页。

[33] (明)顾清:《东江家藏集》卷十七,《景印文渊阁四库全书》第1261册, 第520页。

弘治五年（1492）为赠别吴愈升任叙州知府而作的《京江送别图》为参照。该图为一长卷，除画心外，拖尾处有文林书《送吴叙州之任序》、祝允明书《送叙州府太守吴公诗序》及多家诗作。（图2.2.5）沈周的画作仅是赠别礼物的一个组成部分，隶属于文官群体复杂赠受关系的一环。围绕沈周绘画作品的观看和品赏所形成的礼物制作，由多人共同参与的赠受关系，是为文官群体所熟悉并认可的社交生活的一部分。

值得纪念的时刻，通常伴随有仪式、聚会、宴饮等一系列的社交场合及相关活动。在程敏政为李都宪祝寿所写的贺诗中，"行台作寿淮南道，堂上争看画图好"[34]一句，揭示出文官群体观看、品赏沈周绘画的又一情境。贺李东阳生子的《谢庭新秀图》，为王恕贺寿的《松图》，贺王鏊之父王琬八十寿辰的《菊图》，为邵宝之母所作的《寿萱》[35]，或许都如《古椿绛桃图》一般，曾在宴会之日向来贺的宾客展示过。有时，贺礼的制作要到庆祝活动当天才最终得以完成。当沈周的绘画在被送出及向来客展示时，送礼者与主人或许都对重要客人们的品鉴和题跋抱有期待。由程敏政关于沈周画作的另一首诗《李侯新作秋水亭，可望松萝诸山。客有遗之沈石田画者，正会此意》可知，在李侯新亭落成之时，来贺的宾客曾以沈周的山水画为贺礼。主人与客人们一同欣赏了这件作品，一致认为画面所呈现的内容与此次宴会的主题分外契合：

> 蓦地萝山为写真，石田毫素妙通神。闲来秋水亭中坐，便是丹青个里人。[36]

程敏政此诗是否曾在酒酣之际，提笔挥毫，书就于沈周绘画之上，以此为主人庆贺，与客人助兴呢？这个可能性很大。在宴会当天，品鉴和题跋沈周绘画从而成为整个庆祝仪式的一环，这是兼具热闹、风雅、别致的一环。

公务之余，文官们喜好雅集。每逢年节、寿辰、添丁、乔迁、赴任等重要时刻，同僚间除有贺仪及诗文相赠外，往往以聚会为乐。[37]书画是受到喜爱的礼物，赏玩书画则是除饮酒赋诗外，雅集活动的重要环节之一。

正德六年（1511），杨一清卜居镇江，李东阳以米芾《多景楼诗》法书相赠：

[34] （明）程敏政：《篁墩文集》卷九十三，《景印文渊阁四库全书》第1253册，第764页。
[35] 参见本书附录：沈周与文官交往年谱"成化二十一年"谱。
[36] （明）程敏政：《篁墩文集》卷九十二，《景印文渊阁四库全书》第1253册，第758页。
[37] 参见本书上编第三篇对明中期文官雅集活动的讨论。

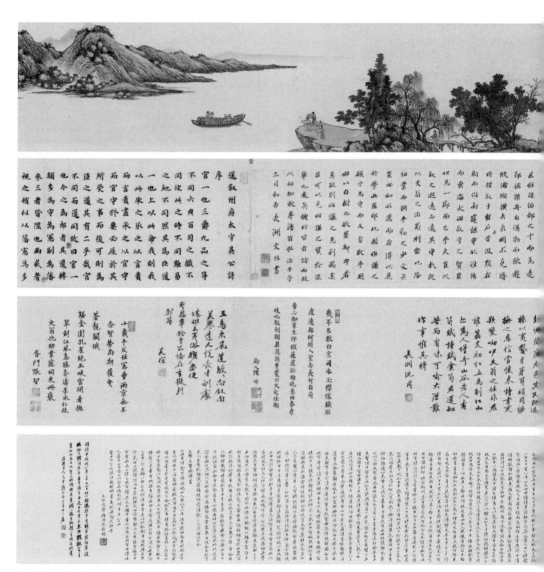

图 2.2.5　明　沈周　《京江送别图》卷　1492 年　纸本设色　纵 28.0 厘米　横 159.2 厘米　故宫博物院藏

偶得南宫《多景楼诗》一首，笔墨清润，盖得意书也。因忆邃庵博古好学，而此诗此景，又其所卜居地，举以赠之……正德辛未六月望日。[38]

约在成化十八年（1482），由吴宽居间，将昆山人许玮所藏的李东阳先祖李祁题跋朱泽民山水的墨迹赠了李东阳。数日后，同在翰林院为官的陆简赠予李东阳一轴朱泽民山水图，正是李祁题跋的那件，与李祁墨迹本为一体。李东阳极为珍视，作后记说明其来历。恰逢吴宽在北京的园居海月庵落成，李东阳为作《海月庵记》谢之。[39]此前，吴宽还为李东阳寻来李祁题画二首墨迹，李东阳视若拱璧。[40]

也是在成化十八年（1482），秋天时，吴宽与李东阳同观怀素《自叙帖》，冬日与李杰共赏苏轼《清虚堂诗》刻本及沈周《雪岭图》。[41]仇英、杜堇等绘制的"博古图"，可视作对明代文官雅集场景的视觉化呈现。（图2.2.6）文官们收藏的书画会在雅集时被集中展示和赏玩，其中自然也包括沈周的作品。观赏之余，通常还会有作诗并题跋等举动。

杨理从赵中美处得到沈周画卷后，先后请李东阳、吴宽作跋。[42]李东阳对其收藏的沈周绘画给出了"当为真笔"的鉴定意见，尽管他依据的理由略显简单，仅仅因为画作原本的持有者赵中美与沈周有姻亲关系：

……亚卿杨公贯之得此卷于赵中美氏。赵与沈有连，当为真笔。近吴人所携赝本充人事，似此卷者盖少，指彼而议此，又可乎哉？予不深于画，每爱启南之诗，见其屋乌，若无不可爱者，故为一辨。[43]

---

[38] （明）李东阳：《李东阳集》，周寅宾、钱振民校点，岳麓书社，2008年，第842页。

[39] 《偶见元李希蘧提举遗墨，乞归宾之，盖希蘧其先世也。因宾之作海月庵记为谢，以此酬之》，见（明）吴宽：《家藏集》卷十，《景印文渊阁四库全书》第1255册，第78页。"右希蘧府君题朱泽民山水图长句真迹，有名及字印各一，而无画。昆山许玮鸿高所藏巨卷，皆元诸人诗翰，此其一也。原博吴先生见而说之曰：'此在子卷，不过三十之一，无之不为缺。在其子孙，则千金之宝也。子何惜三十之一，以为千金之馈乎！'他日以诸告，且曰：'为我作《海月庵记》，即可致矣。'记成，而诗果至。又数日，陆先生兼伯以泽民画一轴为赠，上有空楮，取是诗校之，不爽分寸，即标于其上，睹者不能辨其为二物也。"见（明）李东阳：《希蘧府君题朱泽民画长句后记》，《李东阳集》，周寅宾、钱振民校点，岳麓书社，2008年，第669—670页。海月庵于成化十八年（1482）夏落成，参见黄约琴：《吴宽年谱》，兰州大学2014年硕士学位论文，第53页。

[40] "右希蘧府君题画绝句二首，括苍梁泽所藏，吴先生原博为求得之……东阳旧未有藏，忽得此不啻拱璧。"见（明）李东阳：《希蘧府君二绝句后记》，《李东阳集》，周寅宾、钱振民校点，岳麓书社，2008年，第669页。

[41] 黄约琴：《吴宽年谱》，兰州大学2014年硕士学位论文，第54页。

[42] 参见本书附录：沈周与文官交往年谱"成化二十三年"谱。

[43] （明）李东阳：《李东阳集》，周寅宾、钱振民校点，岳麓书社，2008年，第670页。

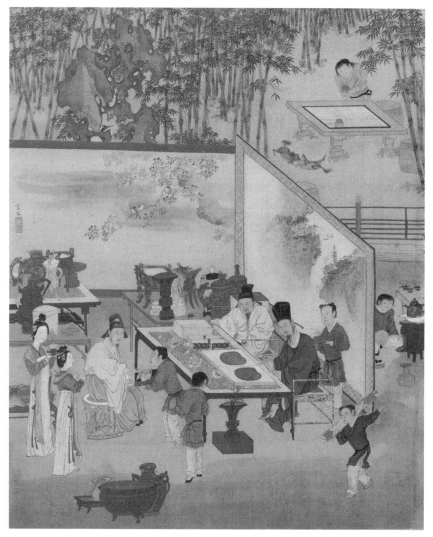

图 2.2.6　明　仇英　《人物故事图》册之《竹院品古》　绢本设色
纵 41.4 厘米　横 33.8 厘米　故宫博物院藏

　　或许对杨理来说，李东阳表达了肯定的态度就足够了。在此，李东阳俨然充当了一位沈周绘画鉴定者的角色。不过，从"予不深于画"来看，他对自己的论断仍持谨慎的态度。相较而言，吴宽在给出关于沈周画作的鉴定意见时，便自信得多了：

　　……伪作纷纷到京国，欲以乱真翻费力。我方含笑人独疑，真迹于今惟水

墨。我观此画虽率然，老气勃勃生清妍。江湖欲寻具眼识，须上米家书画船。[44]

生绡丈许画者谁，石田老人今画师。年来都下家家有，此幅吾知出亲手。[45]

这类共同观赏与请求题跋藏品的行为，对于文官群体尤其是翰林文官来说，可谓司空见惯。成化十八年（1482），吴宽为王希曾题跋沈周《长荡图》，为李杰题跋《雪岭图》。成化二十一年（1485）前后，程敏政为周都尉题跋沈周画作。弘治三年（1490），吴宽为大理寺少卿屠勋题跋沈周画作。弘治七年（1494）前后，程敏政为张通守题跋沈周画障。约在弘治九年（1496），吴宽为升任监察御史的林廷选题跋沈周《仿黄公望富春山居图》。弘治十四年（1501），吴宽分别为杨起同、钱承德题跋沈周雪景山水。弘治十七年（1504），李东阳奉诏代祀阙里，归途中应金事袁经之请，题跋其所藏的沈周山水画作。正德三年（1508）前后，杨一清分别为睦拱贞、南京守备刘公等人题跋沈周山水画卷。[46]

存世的沈周画作中，常常可见李东阳、吴宽、王鏊等人的题跋。文官群体对沈周绘画的品鉴，依托并完成于观看、题跋等鉴藏行为。这些行为发生的情境，或是在公务之余的消闲活动中，或是在送别同僚赴任的饯别宴上，又或是在差旅途中的间隙。概而言之，对沈周绘画的鉴藏是文官生活中平常且自然的一个组成部分。如此，文官们于日常生活和社交生活中这些经心或不经心的品鉴行为，对沈周绘画乃至他本人又产生了什么影响呢？

# 三、沈周绘画的"价值"

程敏政因获得并观看沈周绘画而感到身心愉悦，以至于周围环境似乎都因沈周绘画的存在而变得不同：不但书房更添清幽寂静，就连秋夜里风吹竹子的声响都格外令他欣然快慰[47]，颇有孟浩然诗中"松月生夜凉，风泉满清听"的意境。这一情

---

[44]　（明）吴宽：《题石田画》，《家藏集》卷十七，《景印文渊阁四库全书》第 1255 册，第 126 页。

[45]　（明）吴宽：《为屠大理题石田画》，《家藏集》卷十八，《景印文渊阁四库全书》第 1255 册，第 132 页。

[46]　以上详见本书附录：沈周与文官交往年谱"成化十八年""成化二十一年""弘治三年""弘治七年""弘治九年""弘治十四年""弘治十七年""正德三年"谱。

[47]　"是日并得石田诗及书画，山房寂寥忽尔增重，入夜秋声满竹树间，疑助予之喜跃吟讽，何其快哉！"见（明）程敏政：《答姑苏刘振之简》，《篁墩文集》卷五十四，《景印文渊阁四库全书》第 1253 册，第 267 页。

感表达，因出自程敏政写给友人的信件，故而应是心绪不加掩饰，且无需矫饰的自然流露。

鉴藏沈周绘画的文官们大多数或许就如程敏政一般，出于趣味上的认同，对沈周绘画有着发自内心的喜爱。正是文官群体对沈周绘画的喜爱和推重，外加频繁的品鉴与收藏行为，使得沈周绘画逐渐具备了超越绘画本身的特殊"价值"。而谋求沈周绘画的人群中，也不乏投机者的存在。

约在成化十五年（1479），有人将沈周的绘画以华丽的织物进行装潢。沈周见到后，戏作诗一首，其中不乏自嘲语：

> 吴人生长山水都，面目不真真片纸。门前需索日有人，我亦忘情徇渠意。[48]

约在数月前，沈周应人之请作诗，诗中表达了相似的意思：

> 城里人人要写山，扁舟一系即忘还。从渠楮笔忙终日，城外看山他自闲。[49]

并记述了作诗的经过：

> 匏庵吴太史偶见予画，喜为题志一过。以故吴人有求于太史者，辄来求予画以饵之，遂使予之客座无虚日，每叹为太史所苦。昨日卞退之言太史云为予画相累，稠叠可厌。虽然，不知予累太史耶？太史累予耶？姑致诸一笑。今景和又持是幅所题绝句索和，此又累外生累。吁，予画不足重，岂太史之重之见借乎？景和装潢成轴，袭而收之，是爱屋上乌也。[50]

沈周将上门求画者众多的原因，归结于吴宽喜欢自己的绘画并时常品鉴题跋之，故吴门人氏中有求于吴宽者，便先来求画，以投其所好来引诱之。这一解释虽包含幽默夸张的成分，但也折射出沈周的绘画对有求于文官之人来说所具有的价值和功用。

---

[48] （明）沈周：《客有以拙画装之文绮作此戏赠》，《沈周集》，汤志波点校，浙江人民美术出版社，2013年，第375页。

[49] （明）沈周：《和吴匏庵所题拙画诗韵》，《沈周集》，汤志波点校，浙江人民美术出版社，2013年，第350页。

[50] （明）沈周：《和吴匏庵所题拙画诗韵》，《沈周集》，汤志波点校，浙江人民美术出版社，2013年，第350—351页。

此时的吴宽任翰林修撰一职，因丁父忧居家。[51]稍晚于吴宽供职于翰林院的罗玘
（1447—1519），记录下时人求文于翰林文官的风尚：

> 有大制作，曰此馆阁笔也；有欲记其亭台、铭其器物者，必之馆阁；有欲荐道其
> 先功德者，必之馆阁；有欲为其亲寿者，必之馆阁。由是之馆阁之门者，始恐其弗纳
> 焉。幸既纳矣，乃恐其弗得焉。故有积一二岁而弗得者，有积十余岁而弗得者，有终
> 岁而弗得者。噫，其岂故自珍哉，为之之不敢轻，而不胜其求之之众也。[52]

陆容（1436—1494）亦记录了时人以重金厚礼攀缘文官，为其父母作碑铭与哀挽
诗的情形：

> 今仕者有父母之丧，辄遍求挽诗为册，士大夫亦勉强以副其意，举世同然也……皆
> 有重币入赞，且以为后会张本。既有诗序，则不能无诗，于是而遍求诗章以成之。亦有
> 仕未通显，持此归示其乡人，以为平昔见重于名人。而人之爱敬其亲如此，以为不如是，
> 则于其亲之丧有缺然矣。于是人人务为此举，而不知其非所当急。甚至江南铜臭之家，
> 与朝绅素不相识，亦必夤缘所交，投赞求挽。受其赞者不问其人贤否，漫尔应之。[53]

据俞弁的记述，翰林文官的润笔费，在成化至正德的二三十年间一路飞涨：

> 成化间，则闻送行文求翰林者，非二两者不敢求，比前又增一倍矣……正德
> 间，江南富族著姓，求翰林名士墓铭或序记，润笔银动数廿两，甚至四五十两，与
> 成化年大不同矣。[54]

相较翰林院文官一年仅三四十两的俸银[55]，成化年间一篇送行文便值二两的价格
已可谓不菲，遑论正德年间价格翻了十余倍乃至二十余倍。尽管如此，相较任职于翰
林院文官的人数，求文者的基数过于庞大，故仍有积一二年、十余年，乃至终生求而

---

[51] 黄约琴：《沈周年谱》，兰州大学 2014 年硕士学位论文，第 25—39 页。

[52] （明）罗玘：《馆阁寿诗序》，《圭峰集》卷一，《景印文渊阁四库全书》第 1259 册，第 7 页。

[53] （明）陆容：《菽园杂记》，佚之点校，中华书局，1985 年，第 189 页。

[54] （明）俞弁：《山樵暇语》卷九，《四库全书存目丛书》子部第 152 册，齐鲁书社，1995 年，第 68 页。

[55] 翰林院文官品级涵盖从七品（检讨）至正五品（学士），参见王天有：《明代国家机构研究》，
故官出版社，2014 年，第 84 页。各品级文官每年所得俸银及实得俸禄，参见万琪：《明朝文
官俸禄探析》，苏州大学 2011 年硕士学位论文，第 22—26 页。

不得的。程敏政曾记述一位因常居其家乡休宁而得与相识的婺源人叶世荣，为求程敏政一言，"其恳请之笃，甚于市夫之逐利，士人之求官"[56]。

因此，想要结交攀附吴宽、程敏政这类翰林文官以求得只言片语者，先以沈周绘画投赞，便不难想见。弘治六年（1493），程敏政起复还京途中[57]，便遇到了这样的求书者：

> 下塘陆君钺，因予所善沈石田先生，以《终身之思卷》求题。先生盖亟称其孝。予诺之而匆匆未暇也，钺请以一人尾舟相候。至毗陵始克为二绝，畀之且引其意用相勉云。[58]

如陆钺这般以孝思为由求题的，不在少数：

> 休宁孙君廷秀，少而失恃，以慕萱自名。石田老人为作《慕萱图》。闻而咏之者甚众。予与君同邑人，且重其孝思也，为赋此篇。[59]

亦有为祝寿而请题的：

> ……逸庵君廷馨……庵有子曰铠，能克家，其女之夫曰方岩，将规所以寿君者，乃请石田沈氏作逸庵行乐之图，且乞缙绅士夫诗以副之，奉以请予序。[60]

史鉴曾修书吴宽，托举人吴禹畴送上，并向吴宽引荐其人：

> ……兹因吴禹畴举人之便，附此以问起居。禹畴，儿辈所从学者，濒行时为求启南图送之，持以进见，倘赐一言，实大惠也……[61]

---

[56] （明）程敏政：《望云思亲图》，《篁墩文集》卷九十二，《景印文渊阁四库全书》第1253册，第749页。

[57] 详见本书附录：沈周与文官交往年谱"弘治六年"谱。

[58] （明）程敏政：《题陆氏子终身之思卷》，《篁墩文集》卷八十八，《景印文渊阁四库全书》第1253册，第701页。

[59] （明）程敏政：《慕萱》，《篁墩文集》卷九十一，《景印文渊阁四库全书》第1253册，第745页。

[60] （明）程敏政：《逸庵行乐诗序》，《篁墩文集》拾遗，《景印文渊阁四库全书》第1253册，第771页。

[61] （明）史鉴：《与吴原博修撰》，《西村集》卷五，《景印文渊阁四库全书》第1259册，第794—795页。

除亲笔书"介绍信"外,史鉴还为吴禹畴求得沈周绘画,只为使他得见吴宽并获赐"一言"。吴禹畴拥有举人身份,当在仕途发展上有所期冀。从信中无法判断吴禹畴所求的究竟是吴宽的诗文法书,还是关涉仕途的举荐。对任职于明代地方政府的中下级官员来说,能够结识京城政界的关键人物并为其所知,无疑会拥有更多的发展机会。沈周曾为之作《道山高逸图》的福建莆田人林智[62],与吴禹畴同为举人,初被授宜兴县学训导一职,后为吏部侍郎叶盛所知,擢为苏州府学教授[63]。沈周的妻侄常熟人桑悦[64]亦因受到吏部尚书王恕的赏识,从泰和县学训导被提拔为长沙府通判[65]。

故而,持沈周绘画有所请求的,大约并不仅限于诗文法书。尽管找不到有人曾以沈周绘画作为贿赂之物,用以向官员谋求或换取实际利益的例子。不过在沈周生活的时代,绘画的确是可以用于行贿的。宣德六年(1431),沈周之父、时任粮长一职的沈恒吉等十人被指控与苏州知府况钟有行贿受贿之举。此案经历了从主动服法到屈打成招的反转。暂且不论行贿之举是否属实,案情所涉贿资中,除罗、纱、白米等外,还有画二轴。[66]

在沈周生活的时代,如况钟一般喜好收藏和品鉴绘画的文官大有人在。沈周是被高级文官群体青睐的当代画家之一,故其"门前索画如索逋,墨汁朝朝为人扫"[67]、"怪来寸纸成高价,不出三吴已卖钱"[68]、"伪作纷纷到京国"[69]的情形,也就不难想见了。

---

[62] 《道山高逸图赠勿斋林郡博》,见(明)沈周:《沈周集》,汤志波点校,浙江人民美术出版社,2013年,第482页。

[63] "先生姓林氏,讳智,字若濬,别号勿斋……世居闽之莆田……正统甲子中福建乡试,戊辰会试中乙榜,授宜兴县训导……昆山叶文庄公时为吏部侍郎,知之,擢苏州府教授。"见(明)徐溥:《林勿斋先生墓表》,《谦斋文录》卷三,《景印文渊阁四库全书》第1248册,第629页。

[64] 据桑悦《七夕饮石田母姨夫宅》诗,可知桑悦是沈周的妻侄。见(明)桑悦:《思玄集》卷十四,《四库全书存目丛书》集部第39册,第169页。

[65] "桑悦……举成化乙酉乡试……选泰和训导。考满谒吏部尚书王恕。惜其久滞,为迁长沙通判,改柳州。"见(清)黄之隽等编纂,(清)赵弘恩监修:《乾隆江南通志》卷一百六十五,广陵书社,2010年,第2717页。

[66] 陈正宏:《沈周年谱》,复旦大学出版社,1993年,第23—25页。

[67] (明)杨一清:《题沈石田山水赠高铁溪贰守》,《石淙诗稿》卷二,《四库全书存目丛书》集部第40册,第386页。

[68] (明)杨一清:《沈启南写生》,《石淙诗稿》卷二,《四库全书存目丛书》集部第40册,第387页。

[69] (明)吴宽:《题石田画》,《家藏集》卷十七,《景印文渊阁四库全书》第1255册,第126页。

## 四、沈周绘画的流动与声名的传播

生活在晚明的董其昌，不但最早提出了"吴门画派"的概念，还间接指出沈周是这一画派创始人：

> 沈恒吉学画于杜东原，石田先生之画传于恒吉，东原已接陶南村，此吴门画派之岷源也。[70]

董其昌的同乡何良俊（1506—1573），视沈周为明代画坛首屈一指的人物：

> 我朝善画者甚多，若行家当以戴文进为第一，而吴小仙、杜古狂、周东村其次也；利家则以沈石田为第一，而唐六如、文衡山、陈白阳其次也。[71]

长洲人王穉登（1535—1613）[72]称沈周：

> 先生绘事为当代第一，山水、人物、花竹、禽鱼，悉入神品。[73]

何良俊出生于沈周去世三年前；约三十年后，王穉登出生；又过了二十年，董其昌出生，可知沈周身后一直享有盛名并延续至今。有别于沈周钦佩不已的画坛前辈吴镇生前默默无闻的处境，沈周的名望并非去世后才逐渐得以累积和形成的。相反，沈周在世时，声名便已远播海内。

弘治十六年（1503），彭礼主持刊刻的《石田稿》梓成，时任嘉定知县的靳颐为作跋云：

> 长洲沈先生启南，予童卯时即闻其名，恨未识也。弘治庚申，承乏嘉定，往来吴中大夫士家，获睹其题咏之富，书画之妙，知其为非常人……板刻既完，敬识数语于后，以纪岁月。盖承都宪公之命，不自知其僭且陋也。弘治癸亥秋九月

---

[70] 见《南村别墅图》董其昌题跋。

[71] （明）何良俊：《四友斋丛说》，中华书局，1959年，第267页。

[72] 王穉登生卒年，见汪世清：《艺苑疑年丛谈（增补版）》，（台北）石头出版股份有限公司，2008年，第150页。

[73] （明）王穉登：《吴郡丹青志》，于安澜编：《画史丛书》第4册，上海人民美术出版社，1963年，第1页。

之吉,赐同进士出身知嘉定县事滑台靳颐识。[74]

　　文中言及,其年幼时已得闻沈周之名。靳颐生年待考,但可确知他是弘治十二年(1499)的进士[75],故推测其童年时代至晚也应在15世纪80年代,早则可能在15世纪70年代或之前。靳颐是滑县人,滑县即今河南省滑县,位于河南省东北部,地处河南、河北与山东交界处。该地距沈周生活的相城有千里之遥,何以靳颐在成化中前期就已得知沈周之名呢?

　　童轩和杨循吉(1458—1546)[76]的叙述提供了可能的答案:

> 　　大夫士之过吴,求其诗画者,屡接于户,虽其身处山林,而名则隐然起。[77]
> 　　予每见人于千里外致币遣使,索先生画者……是固宜时之名公达人,时时遗问,存礼荐达之也。[78]

　　得益于文官群体对沈周绘画的鉴藏和需求,沈周的诗画作品在明王朝疆域内广泛传播。弘治初年,吴宽称沈周的诗画作品"年来都下家家有"[79]。正德元年(1506),李东阳称沈周的诗画作品"片楮匹练,流传遍天下"[80]。此言虽有溢美夸大之处,却也形象地说明了沈周诗画作品流布之广。很多人应如靳颐一般,在未识沈周其人时,便因多次在"大夫士家"得观其作而知其名了。

　　沈周生活的年代,朝廷对人口流动的控制已不似明初时那般严格了。[81]不过,大多数百姓依旧如沈周一般,保持着终身不远游的状态。取得功名,出仕为官者则不

---

[74] 靳颐:《跋石田诗后》,(明)沈周:《沈周集》,汤志波点校,浙江人民美术出版社,2013年,第1544—1545页。

[75] "靳颐,滑县人,明弘治己未科,仕嘉定知县。"见(清)田文镜、(清)王士俊等监修,(清)孙灏、(清)顾栋高等编纂:《河南通志》卷四十五,《景印文渊阁四库全书》第536册,第609页。

[76] 杨循吉生卒年,见陈正宏:《沈周年谱》,复旦大学出版社,1993年,第61—62页。

[77] 童轩:《石田诗稿序》,(明)沈周:《沈周集》,汤志波点校,浙江人民美术出版社,2013年,第1542页。

[78] 《跋杨君谦所题拙画·附录君谦题辞》,(明)沈周:《沈周集》,汤志波点校,浙江人民美术出版社,2013年,第1125页。

[79] (明)吴宽:《为屠大理题石田画》,《家藏集》卷十八,《景印文渊阁四库全书》第1255册,第132页。

[80] (明)李东阳:《李东阳集》,周寅宾、钱振民校点,岳麓书社,2008年,第1115页。

[81] 参见卜正民(Timothy Brook)对明初政府限制百姓流动政策的讨论。【加】卜正民:《纵乐的困惑:明代的商业与文化》,方骏、王秀丽、罗天佑译,广西师范大学出版社,2016年(Timothy Brook. The Confusions of Pleasure: Commerce and Culture in Ming China, Berkeley, Los Angeles, and London: University of California Press, 1998),第21页。

同，由于明代任官继承并严格执行"地域回避"制度，除省亲、奔丧、丁忧外，在任官员常年在外，宦游他乡。加之因升迁、考满、还乡等事宜而南来北往，文官们无疑是流动性极强的一个群体。

以地方官的考满为例进行观察。明政府规定，地方官每三年应前往北京朝觐，并接受吏部和都察院的考评。[82]在地方官前往北京述职之际，往往携带法书绘画，遍请京中词林诸公题跋：

> 陈君粹之以冷名庵，旧矣。比以江西佥宪考绩京师，持卷视予，因托问答以著其意……[83]
>
> 河间太守谢君道显得此图，寓至京师，学士大夫名能诗者，多赋其上。[84]
>
> 太平黄君汝彝为休宁学司训九年，将上其绩于京师。县人胡静夫、汪克成、詹存中取休宁之景分十二题为《秋江别意图》，各赋一诗以饯，书来请予为之序。[85]

这实则也是地方官用于结交京官，维护关系的一种手段。陈琦，字粹之，号冷庵，吴县人[86]，与沈周、吴宽、王鏊等人交好，吴宽曾为作《冷庵记》[87]。沈周善作"别号图"，陈琦持请李东阳作跋的卷中，或许就有沈周以其别号为主题的画作。黄汝彝在休宁任学官，于赴京考满之际，拜会在北京为官的休宁人程敏政，可视为积极寻求仕途发展机会的举动。与其同为县学学官的常熟人桑悦，"考满谒吏部尚书王恕。惜其久滞，为迁长沙通判"[88]，效果可见一斑。请程敏政为同乡所作的以休宁风光为主题的诗画作品写序，给黄汝彝与程敏政的相交提供了合适的契机，却又不失风雅。沈周也曾于县学学官陈秋堂考满赴京之际，为作诗画送别。画今不存，仅留诗作。[89]从诗文反映的内容来看，当与黄汝彝所携《秋江别意图》意

---

[82] 陈连营：《明代外官朝觐制度述论》，《河南大学学报（哲学社会科学版）》1990年第1期。

[83] （明）李东阳：《冷庵辞》，《李东阳集》，周寅宾、钱振民校点，岳麓书社，2008年，第620—621页。

[84] （明）李东阳：《书岳阳楼图诗后》，《李东阳集》，周寅宾、钱振民校点，岳麓书社，2008年，第677页。

[85] （明）程敏政：《秋江别意图诗序》，《篁墩文集》卷三十二，《景印文渊阁四库全书》第1252册，第553页。

[86] "陈琦，字粹之，吴县人，以医籍居京师。登成化丙戌进士……"见（明）王鏊：《姑苏志》卷五十四，《景印文渊阁四库全书》第493册，第1035页。

[87] （明）吴宽：《家藏集》卷三十二，《景印文渊阁四库全书》第1255册，第264—265页。

[88] （清）黄之隽等编纂，（清）赵弘恩监修：《乾隆江南通志》卷一百六十五，广陵书社，2010年，第2717页。

[89] 《题画与陈秋堂别》《十三日因陈秋堂谕学满考北行小宴虎丘补登高之游》，见（明）沈周：《沈周集》，汤志波点校，浙江人民美术出版社，2013年，第407页、第411页。

味相近：

> 夕阳又作松溪别，无限相思再揖中。[90]
>
> 山晚千屏紫，篱残数菊黄。明年思此会，或恐在他乡。[91]

考满结束离开北京之际，通常还会有饯别题赠之举：

> 益庵陈梦祥佥江西宪事，考满归南海，冷庵陈粹之同寮而厚别，送佽镇驿。益庵写《湖山万里图》以寄情，予为之题。[92]
>
> 宪副谈公时英之赴官于蜀也，凡同年友在京师者酿饯于学士李公世贤之第。酒半出墨竹一卷，副以二律曰满道清风，盖少司空史公天瑞所作，以赠行者。自宫傅太宰屠公朝宗而下和者七人，退予为之引。[93]

为文官们所收藏并珍爱的沈周绘画，自然也不乏随着该群体的流动而流动的机会，从一个地方到另一个地方。原为马愈收藏，后辗转归刘珏的《崇山修竹图》就曾在刘珏参加科举考试的过程中被带往北京。[94]与沈周交好且多有诗画酬答的童轩，曾出任云南提学佥事[95]；沈周为作《仿黄公望富春山居图》的苏州推官林廷选，后被擢为广西监察御史[96]；请李东阳作跋的大理寺左少卿杨理，后升任都察院右副都御史巡抚河南[97]。他们收藏的沈周画作大概率会随其一同去往赴任之地。

沈周为赠别吴愈绘制的《京江送别图》应当也曾伴随吴愈去往就任地四川叙

---

[90]  （明）沈周：《题画与陈秋堂别》，《沈周集》，汤志波点校，浙江人民美术出版社，2013年，第407页。

[91]  （明）沈周：《十三日因陈秋堂谕学满考北行小宴虎丘补登高之游》，《沈周集》，汤志波点校，浙江人民美术出版社，2013年，第411页。

[92]  （明）罗伦：《湖山万里歌并引》，《一峰文集》卷十四，《景印文渊阁四库全书》第1251册，第789页。

[93]  （明）程敏政：《满道清风图卷诗引》，《篁墩文集》卷三十五，《景印文渊阁四库全书》第1252册，第612页。

[94]  "吾弟以规，角艺南宫。因题沈启南山水，以期其远大。"见沈周《崇山修竹图》刘珏题跋。"壬辰春，完庵卒而以规持是图在京邸索题。"见沈周《崇山修竹图》文林题跋。

[95]  "童轩……六年，擢云南提学佥事。"见（清）谢旻等监修：《江西通志》卷八十九，《景印文渊阁四库全书》第516册，第66页。

[96]  "林廷选……擢监察御史，按广西。"见（清）郝玉麟等监修，（清）谢道承等编纂：《福建通志》卷四十三，《景印文渊阁四库全书》第529册，第460页。

[97]  "成化二十三年十月……己巳，升大理寺左少卿杨理……为都察院右副都御史，理巡抚河南。"见《明孝宗实录》卷四，台北历史语言研究所校印，1962年，第55—58页。

州。程敏政对众僚友赠别谈时英赴蜀诗画之意义和作用的阐发，同样适用于《京江送别图》：

> 予窃观古君子于友朋离合之际，必有饮食相酬酢焉，以重相违之难也，又必有图史赋咏相倡和焉，以致责善之不但已也……时英公暇取而阅之，如与吾辈笑谈于一堂之上，而忘其身之历三峡、行剑阁，则斯卷也责善之道存焉。[98]

程敏政指出，在闲暇时光中展阅诗画手卷，见字如面，就如同与友朋们重会相聚、谈笑于一堂，除可忘却赴任旅途之艰辛外，还可驱除日常公务之劳顿：

> ……职事之余，轻驾徐出……下马而坐，展卷而赋，四顾悠然，景与情会，而忘其一日之劳。[99]

由此看来，沈周绘制的，经过翰林院或其他中央、地方高级文官题跋的画作，无论是在主人赴任的途中，还是到达任地之后，都必不缺乏在种种或公开或私密的社交场合进行展示的机会。

尽管沈周本人终身不远游，但他的诗画作品却借由文官之手在明王朝的广阔疆域内流动，且曾在不同的地方，与名公的诗文翰墨一道，成为被展示和观看的对象。也正是在这个过程中，沈周的声名远播四方：

> 长缣断素，流布充斥。内自京师，远而闽、浙、川、广，莫不知有沈周先生也。[100]

[98] （明）程敏政：《满道清风图卷诗引》，《篁墩文集》卷三十五，《景印文渊阁四库全书》第1252册，第612页。

[99] （明）程敏政：《云中寄兴诗序》，《篁墩文集》卷二十六，《景印文渊阁四库全书》第1252册，第454页。

[100] （明）文徵明：《沈先生行状》，《文徵明集（增订本）》，周道振辑校，上海古籍出版社，2014年，第583页。

# 小结

文官鉴藏群体获取沈周绘画的途径，以沈周主动赠送、文官主动求请，及鉴藏群体内部赠受、交换的方式为主，或许也存在无法经由上述渠道获得，从艺术品市场中购买的情况。由于文官群体的喜爱和收藏，沈周绘画在文官的生活空间和文化空间中都占有一席之地。无论是在寿辰、添丁、迁居、赴任等特殊时刻的聚会活动中，还是非正式社交场合的居家消闲、差旅途中，都可以见到沈周绘画的身影。

文官们在日常生活、社交活动中展阅、品题、赠受沈周的绘画，一方面使得沈周绘画对于有求于文官之人来说，具备了特殊的价值，从而促进了对沈周绘画的需求；另一方面，足迹不出江南的沈周也因其绘画不但随着文官鉴藏群体的迁移而流动性大增，且常与名公的诗文翰墨相伴，声名得以在明王朝的广阔疆域内广泛传播。

# 文官群体与沈周画史形象的塑造

生活在16世纪的何良俊，曾发表对沈周及其诗画的看法：

> 沈石田画法从董、巨中来，而于元人四大家之画极意临摹，皆得其三昧。故其匠意高远，笔墨清润，而于染渲之际，元气淋漓，诚有如所谓"诗中有画、画中有诗"者。昔人谓王维之笔"天机所到，非画工所能及"。余谓石田亦然。[1]

> 沈石田诗有绝佳者，但为画所掩，世不称其诗。[2]

今日学界对沈周的认识，与何良俊所言大体一致。何良俊的观点并非独创，而是几乎照搬自以李东阳为代表的翰林文官。[3]

沈周同时代与之有交集的文官们，常常在诗文题跋中发表对沈周及其绘画的看法。明中期，文官群体在政治、文化上拥有的主导力与话语权，使得他们在不经意间扮演了类似于美术批评家、美术史学者的角色。他们通过文字影响乃至引导绘画创作，阐释沈周绘画的价值并建构沈周的画史地位。文官群体的精神遗产为历代如何良俊一般的鉴藏家、史论家所继承，时至今日仍在发挥作用。观察文官鉴藏群体对沈周及其绘画的品评，反思相关评价的立场及其与实践相结合发挥效用的过程，有助于理解沈周与文官鉴藏群体围绕绘画的交往互动，对美术史发展及书写的意义。

---

[1] （明）何良俊：《四友斋丛说》，中华书局，1959年，第 267 — 268 页。

[2] （明）何良俊：《四友斋丛说》，中华书局，1959年，第 236 页。

[3] 详见下文。

图 2.3.1　《林逋手札二帖》后的李东阳诗跋　1480 年　纸本　纵 42.3 厘米　横 60.6 厘米　台北故宫博物院藏

# 一、文官群体对沈周的评价

15世纪80年代中期，李东阳在为杨理题跋沈周绘画时，曾表达如下看法：

> 沈启南以诗画名吴中，其画格率出诗意，无描写界画之态。画家者流，乃以分寸绳墨指而病之，岂未知芭蕉为雪中物耶！[4]

可知李东阳此时已形成了对沈周及其绘画特色的认识。这种认识，当伴随二人诗画交往的深入而逐渐形成。成化十六年（1480）为沈周藏品作跋时，李东阳对沈周的认识尚仅止于其隐居诗人的身份，"石田诗人亦清士，居不种梅翻种竹。他时并作隐君论，何似周莲与陶菊"[5]。（图2.3.1）这种认识，大约来自于成化十二年（1476）前阅读沈周手抄诗稿的经验。[6]

约在15世纪90年代[7]，李东阳题跋沈周《沧洲趣图》云：

> ……石田能画兼能诗。自言梦得董巨法，从此不受江山欺。世人论画不论格，但解山青与江白……[8]

李东阳对沈周绘画的认识，除了跋杨理藏画时对"画格"的强调外，还特别说明

[4]　（明）李东阳：《书杨侍郎所藏沈启南画卷》，《李东阳集》，周寅宾、钱振民校点，岳麓书社，
　　　2008 年，第 670 页。
[5]　见《林逋手札二帖》李东阳题跋。
[6]　参见本书下编第一篇第二节对沈周与李东阳交往的讨论。
[7]　参见本书上编第五篇第三节对《沧洲趣图》创作年代的讨论。
[8]　见《沧洲趣图》李东阳题跋。

了沈周绘画取法自董源、巨然这一脉络。在李东阳看来，沈周及其诗画作品，有别于
"但解山青与江白"的俗人和"描写界画之态"的"画家者流"。

正德元年（1506）为沈周诗稿所作的跋文中，李东阳谈及沈周的诗名为画名
所掩：

> 石田寄意林壑，博涉古今图籍，以毫素自名，笔势横绝，曼出蹊径……情兴
> 所到，或形为歌诗，题诸卷端，互以相发，若是者不过千百之十一，故多以画掩
> 其诗。[9]

从"诗人"到"能画兼能诗"，再到"以画掩其诗"，可见李东阳对沈周及其绘
画成就的认识有一个不断加深的过程，其中可总结出如下关键词：隐士、诗人、非画
家者流（即有别于职业画家）。

李东阳与沈周未曾谋面，其认识的来源除沈周的诗画作品外，就是吴门文官的引
荐和介绍了。吴宽、王鏊等为同僚题跋沈周画作时，行文中多有对沈周隐士、诗人身
份及绘画渊源的强调：

> 吾乡沈子今王维，笔端万壑能移之。[10]（着重号为引者所加）
> 石翁足迹只吴中，意到自忘工不工。[11]（着重号为引者所加）
> 石田作画不卖钱，给事得之真有缘。[12]（着重号为引者所加）
> 仲圭死，石田生，后先意匠同经营。[13]（着重号为引者所加）

除将沈周比作诗画兼善的王维外，还强调沈周的深居简出，作画只为自娱，并不
出售，故其画作十分难得。

杨循吉则称沈周文章远在画作之上：

> 石田先生盖文章大家，其山水树石特其余事耳。而世乃专以此称之，岂非冤

---

[9] （明）李东阳：《书沈石田诗稿后》，《李东阳集》，周寅宾、钱振民校点，岳麓书社，2008年，
第1115页。

[10] （明）吴宽：《题启南写赠袁德纯同年万壑春云图》，《家藏集》卷五，《景印文渊阁四库全书》
第1255册，台北商务印书馆，1986年，第36页。

[11] （明）吴宽：《题石田画》，《家藏集》卷十七，《景印文渊阁四库全书》第1255册，第126页。

[12] （明）吴宽：《为杨起同题沈石田拟谢雪村山水》，《家藏集》卷二十六，《景印文渊阁四库全书》
第1255册，第198页。

[13] （明）王鏊：《次石田松石图》，《王鏊集》，吴建华点校，上海古籍出版社，2013年，第153页。

哉？予每见人于千里外致币遣使，索先生画者，而先生之文章不下于画多也。人虽好之，未闻致币遣使于数千里外之者也……乃区区爱及绘画之事，不过以为堂壁之障而已，岂非先生之所深不欲者哉？[14]

对沈周绘画之"画格"的强调，仅见于李东阳。"画格"是李东阳评论绘画时经常使用的词：

> 王丞诗家流，画格亦天与。[15]
> 诗家画格还相宜，却忆江南初见时。[16]
> 巾藏箧裏二十年，云是林良旧时写。斯人画格独羽毛，爱此天然非物假。[17]
> 谓渠画格自有派，房山之子南宫孙。[18]
> 吾不识画格，直以书法断之。[19]

综上，"画格"应带有"画科""画法"等多重意涵。李东阳论诗重"格"，且赋予其相当复杂的含义。"古诗与律不同体，必各用其体乃为合格"[20]、"诗必有具眼，亦必有具耳。眼主格，耳主声"[21]，"格"既指诗体的不同风格，也指诗作整体反映出的品格、格调等[22]。"画格"亦兼具绘画风格与绘画品格的含义。在李东阳看来，沈周因善诗，故画有"格"，具体体现为不以形似和工巧为目标。

---

[14] 《跋杨君谦所题拙画·附录君谦题辞》，（明）沈周：《沈周集》，汤志波点校，浙江人民美术出版社，2013年，第1125页。

[15] （明）李东阳：《题王维诗意图》，《李东阳集》，周寅宾、钱振民校点，岳麓书社，2008年，第125页。

[16] （明）李东阳：《荷鹭图，为薛御史作》，《李东阳集》，周寅宾、钱振民校点，岳麓书社，2008年，第152页。

[17] （明）李东阳：《王世赏所藏林良双凤图》，《李东阳集》，周寅宾、钱振民校点，岳麓书社，2008年，第157页。

[18] （明）李东阳：《钟钦礼云山图，为史都宪天瑞题》，《李东阳集》，周寅宾、钱振民校点，岳麓书社，2008年，第823页。

[19] （明）李东阳：《书马远画水卷后》，《李东阳集》，周寅宾、钱振民校点，岳麓书社，2008年，第675页。

[20] （明）李东阳：《怀麓堂诗话》，《李东阳集》，周寅宾、钱振民校点，岳麓书社，2008年，第1501页。

[21] （明）李东阳：《怀麓堂诗话》，《李东阳集》，周寅宾、钱振民校点，岳麓书社，2008年，第1502页。

[22] 池小花：《明代格调论诗学"格""调""情"的内涵》，《重庆交通大学学报（社会科学版）》2008年第5期。

李东阳之所以在"不求工似"与"画格"间建立联系，或许来自岳正的启发。岳正是明朝阁臣中为数不多会作画的。他善绘葡萄[23]，曾借画葡萄阐释自身对于绘画的看法：

> 画，书之余也。学者于游艺之暇，适趣写怀，不忘挥洒，大都在意不在象，在韵不在巧。巧则工，象则俗矣。虽然其所画者，必有意焉……予谪戍穷荒，偶见一本，因以新意制为长幅，用悼不遇，兼畅幽情。具目者苟矜其穷而取焉，则亦未见其为不幸也。若曰是不象而工，岂徒不识画格，亦未有以知岳生者也。[24]
> （着重号为引者所加）

岳正是李东阳的岳父兼老师，李东阳搜集整理其遗作并编成《类博稿》，当对其绘画观念了然于心。李东阳虽不像岳父一般作画，却表现出对绘画收藏与品评的兴趣。[25]岳正所持绘画出于书法的思想，或对李东阳有一定影响。尽管李东阳并未强调沈周擅长书法对其"画格"的帮助，但诗、书、画一体的绘画形式显然也是沈周作品区别于徒有绘画技巧的"画家者流"的又一所在。

作为成、弘年间（1465—1505）文坛领袖的李东阳，对沈周及其绘画的看法不但具有代表性，还具有相当大的影响力。杨一清为人题跋沈周画作时，表达了"石田法自董巨传，细观经营无乃是。由来看画不必工，俗夫指点求形似"[26]、"诗才字画亦不俗，毕竟未夺丹青长"[27]等观点，这与李东阳在《沧洲趣图》题跋中的看法如出一辙[28]。在李东阳的门生中，也可看到类似的影响，如石珤有"姑苏沈翁得名旧，不独画好诗更

---

[23] "岳正，字季方，号蒙泉……尝戏画葡萄，遂推绝品，时人称为岳仙。"见（清）徐沁：《明画录》卷七，于安澜编：《画史丛书》第3册，上海人民美术出版社，1963年，第104页。另据王鏊记述，沈周曾临摹过岳正所绘的葡萄，参见《石田学蒙泉阁老画蒲萄》，见（明）王鏊：《王鏊集》，吴建华点校，上海古籍出版社，2013年，第178页。从生平事迹来看，沈周应当没有机会认识岳正。沈周积极建立与岳正的联系，或许与他和李东阳的交往有关。

[24] 《画葡萄说》，（明）岳正撰，李东阳编：《类博稿》卷八，《景印文渊阁四库全书》第1246册，第423页。

[25] "予生不习画，手不能举笔运纸，而凡为位置高下，皆不能外乎吾心；口不能指摘年代，辨阅名氏，而凡为妍媸工拙、清浊雅俗，皆不能逃乎吾目。"见（明）李东阳：《题括苍陈氏画》，《李东阳集》，周寅宾、钱振民校点，岳麓书社，2008年，第658页。李东阳有百余首题画诗传世，所题画作涉及宋元明诸家。《清明上河图》卷（故宫博物院藏）、《水图》卷（故宫博物院藏）等后有李东阳题跋。

[26] （明）杨一清：《乔希大所藏沈石田山水图卷》，《石淙诗稿》卷九，《四库全书存目丛书》集部第40册，齐鲁书社，1997年，第461页。

[27] （明）杨一清：《眭拱贞所藏沈石田山水二图》，《石淙诗稿》卷八，《四库全书存目丛书》集部第40册，第443页。

[28] 参见本书上编第五篇第三节。

精"[29]句，边贡（1476—1532）有"平生不识石田子，往往相逢画图里……君不闻画家贵意不贵工……"[30]句，皆继承自李东阳对沈周绘画的认识。

在吴门文官的揄扬和士林领袖的推重下，北京翰林文官群体逐渐形成了对沈周较为一致的认识。弘治七年（1494），程敏政为张通守题跋沈周所绘的画障，云：

> 石田老人非画师，胸中丘壑天所私……老人画出今人上，乡评未数黄公望……石田隐处轻辋川，秀句却似王维传……老人不惜与画山，击节诗成几人和。[31]（着重号为引者所加）

正德三年（1508）前后，杨一清分别为眭拱贞、南京守备刘公等题跋沈周山水[32]，云：

> 石田……诛茅结屋占幽僻，有脚不踏长安尘。[33]（着重号为引者所加）
> 闻翁近年不苟作，至宝若为乾坤秘。[34]（着重号为引者所加）
> 此翁胸中富山水，兴到不待相督迫。[35]（着重号为引者所加）

阅读文官鉴藏群体品评沈周绘画的文字，这样一位沈周便浮出纸面：作为吴门的隐逸文人，他擅画却不以此为生，仅在兴之所至时为知己而作，故其画难得。与普通画师仅以形似为目标不同，他的绘画源于王维"诗中有画，画中有诗"的传统，追求并拥有更高的精神品格。

这一形象在文官群体对沈周绘画的不断题跋中得以强化。王鏊提及，北京文官在雅集活动中的诗文唱和，"往往联为大卷，传播中外"[36]。同理，这些题跋在沈周画

[29]　（明）石珤：《题沈石田游张公洞诗画》，《熊峰集》卷八，《景印文渊阁四库全书》第1259册，第633—634页。

[30]　（明）边贡：《题石田画二首为杨仲深作》，《华泉集》卷二，《景印文渊阁四库全书》第1264册，第38页。

[31]　（明）程敏政：《沈启南画障为张通守题（启南自题楚词一曲）》，《篁墩文集》卷九十一，《景印文渊阁四库全书》第1253册，第733页。

[32]　详见本书附录：沈周与文官交往年谱"正德三年"谱。

[33]　（明）杨一清：《眭拱贞所藏沈石田山水二图》，《石淙诗稿》卷八，《四库全书存目丛书》集部第40册，第442—443页。

[34]　（明）杨一清：《沈石田山水为南京守备刘公赋》，《石淙诗稿》卷八，《四库全书存目丛书》集部第40册，第444页。

[35]　（明）杨一清：《沈石田三吴山水卷》，《石淙诗稿》卷八，《四库全书存目丛书》集部第40册，第446页。

[36]　（明）王鏊：《王鏊集》，吴建华点校，上海古籍出版社，2013年，第190页。

作上的，对于沈周及其绘画带有欣赏、褒扬等价值判断的品评文字，随着画作的流动，也将在更广阔的地域和人群中被传阅。开始时或许仅为一个小圈子，即李东阳、程敏政、吴宽等翰林学士所共同持有的对沈周的看法，随着画作的不断被观看，逐渐被广泛接受，从而成为共识。

## 二、作为"文人画家"的沈周

被认为继承了文人绘画传统的吴门绘画，和源于院体、职业绘画体系的浙派绘画，关于两者孰优孰劣的争论，自明中期以来便引起广泛关注和讨论。结合绘画遗存与文献记载来看，在沈周之后的半个多世纪里，受其影响的吴门画家群体逐渐对浙派呈

图 2.3.2　明　倪端　《聘庞图》轴　绢本设色　纵 163.8 厘米　横 92.7 厘米　故宫博物院藏

图 2.3.3　明　王谔　《江阁远眺图》轴　绢本设色　纵 143.2 厘米　横 229.6 厘米　故宫博物院藏

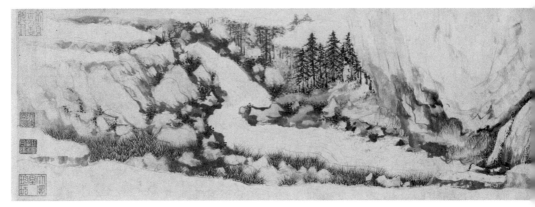

图 2.3.4　明　陶成　《云中送别图》卷　1486 年　纸本水墨　纵 25.2 厘米　横 155.0 厘米　故宫博物院藏

现出压倒性优势，并最终在画坛影响力上取而代之。缘于此，沈周被视为将文人绘画繁荣壮大的关键人物。

结合前文所述，沈周能够取得这一成就，在画史上占据重要位置，除自身的努力外，也得益于文官鉴藏群体尤其是北京翰林文官的支持和揄扬。对他们来说，沈周及其画作的优势何在? 换句话说，相较同时代的画家，沈周有何独特之处?

曾于成、弘年间（1465—1505）供奉内廷的画家倪端、王谔，皆擅长山水画。[37]观察二人存世作品，可知他们在绘画风格的选择和画面的具体呈现上，都迥异于沈周。倪端的《聘庞图》轴（故宫博物院藏，图2.3.2）属于明初以来宫廷中流行的名贤故事画，但对作为人物活动场景的山水的描绘，同样是画面的重心。山水主体采用了北宋郭熙的三段式构图，画面左侧的厚重与右侧的空灵对比鲜明，似乎又带有夏圭式边角构图的影响。在山石的细节画法上，则比较接近南宋的李唐，多用小斧劈皴进行处理。树的画法，又可看出明显继承自李郭派"蟹爪枝"的痕迹，总体上呈现出综合两宋院体画法的风格取向。王谔的《江阁远眺图》轴（故宫博物院藏，图2.3.3），无论构图安排、物象布置，还是笔墨运用上，皆仿效马远。至于刘俊、朱端等同时期的宫廷画家，亦多以刘松年、马远、夏圭等南宋院体画家为取法对象。

再来看同时期活跃于北京文官群体中的其他几位画家的情况。被李开先（1502—1568）并列为明代第一等画家的戴进、吴伟、陶成、杜堇[38]，先后在北京谋求过职业发展的机会。有别于戴进、吴伟曾进入宫廷，有机会为皇室成员、贵族所知[39]，陶

[37] 单国强、赵晶: 《明代宫廷绘画史》，故宫出版社，2015 年，第 341 页、第 363 页。

[38] （明）李开先: 《中麓画品》，《四库全书存目丛书》子部第 71 册，齐鲁书社，1995 年，第 837 页、第 839 页。

[39] 单国强、赵晶: 《明代宫廷绘画史》，故宫出版社，2015 年，第 320—325 页、第 346—352 页。

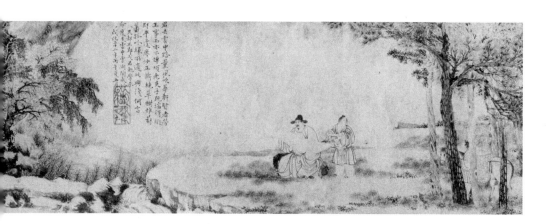

成、杜堇结交并以画艺为之提供服务的对象，当以北京的文官群体为主。

陶成是江苏宝应人，拥有举人身份。[40]约在成化中期，陶成于北京居留过一段时间，或是为参加会试做准备，也可能是在等待一个仕途发展的合适机会。[41]其间，陶成为不少文官作过画，如成化二十二年（1486）为送别户部郎中戈勉学因其公务将去往山西大同，而作的《云中送别图》卷（故宫博物院藏，图2.3.4）。从画面来看，此作延续的是南宋院画的传统。陶成为由京官改任河间府通判的马文奎所作的《瀛州行乐图》今已不存，不过从程敏政所作的《瀛州行乐图记》[42]，可大致推定此图的绘制年代及画面内容。程敏政在南还期间，道过河间，得观此图，并为作图记。[43]他详细地记录下所看到的画面：

> 其图马君坐磐石以瞰清流，不盈尺而妙得其真。修篁古松交荫其上，荷芰在下，荡漾水云，翛翛然若凉飔徐来，飘人巾裾，有不知六月之为暑也。童子治茶灶其旁，或捧书挟琴，各极其态。一鹤溯风唳其前，长空沈寥，有川鸣谷应之势。[44]

---

[40] 陶成于成化七年（1471）举乡荐。据《乾隆江南通志·选举志》之"举人"："成化七年辛卯科……陶成，宝应人。"见（清）黄之隽等编纂，（清）赵弘恩监修：《乾隆江南通志》卷一百二十六，广陵书社，2010年，第2101页。

[41] 根据明代的选官制度，举人如未能考取进士，且欲出仕，可至吏部注册，等候选官。被选中者，可被授予包括教谕、训导等县学学官一类的较低等级官职。参见潘星辉：《明代文官铨选制度研究》，北京大学出版社，2005年，第134—142页。

[42] （明）程敏政：《篁墩文集》卷十六，《景印文渊阁四库全书》第1252册，第278页。

[43] "于是乡进士宝应陶君懋学为作行乐图……值予被放南还，得观焉。"见（明）程敏政：《瀛州行乐图记》，《篁墩文集》卷十六，《景印文渊阁四库全书》第1252册，第278页。

[44] （明）程敏政：《瀛州行乐图记》，《篁墩文集》卷十六，《景印文渊阁四库全书》第1252册，第278页。

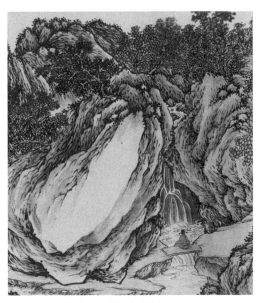

图 2.3.5　明　沈周　《邃庵图》卷　1500 年　绫本设色　纵 48.8 厘米　横 164.1 厘米　故宫博物院藏

结合记中的描述与陶成传世画作体现的风格特色，推测此作应当就是明代文士行乐图的典型面貌。据程敏政言，陶成作此图是为了展现马文奎的"吏隐之趣"[45]，这一绘画主题与沈周的《沧洲趣图》相近。[46]相较之下，陶成表达"吏隐"趣味所使用的艺术语言要直白许多。

沈周以杨一清别号为灵感制作的《邃庵图》（图2.3.5），同样涉及对受画人隐逸趣味的表达。《邃庵图》拖尾有李东阳手书《邃庵解》一文，从"予尝为著解，今重录之"来看，成文年代应早于沈周所作的绘画。此文当是沈周作画时的重要参考资料，文中李东阳以访客三问导引童子，主人方现身的情节设定，展现了杨一清居所之窈然深邃，进而突出主人"寄远心于车马，托大隐于城市"[47]的隐逸情怀。沈周在画面中巧妙地复现了文中的意象：卷首一座为山石、树丛环抱的重檐屋舍，仅现屋顶。山石后转出一条小径，现出一捧物童子的身影。绕过重叠巨石与密林，来至一平坦开阔处，一位着官服戴官帽之人背对观者，幽坐于木桥之上，仰听飞瀑流泉，这便是主人公杨一清了。观画者正如李东阳文中的访客，借由童子的引导，须观至画卷末尾处，方得见主人真

图 2.3.6　沈周《邃庵图》卷（局部）

---

[45]　（明）程敏政：《瀛州行乐图记》，《篁墩文集》卷十六，《景印文渊阁四库全书》第 1252 册，第 278 页。

[46]　详见本书上编第五篇第一节对《沧洲趣图》主题的讨论。

[47]　见《邃庵图》李东阳题跋。

身，而主人仍是以背面示人的孤高形象。（图2.3.6）

　　杨一清因在京为官而"侨居京师"，自然是居住于城市之中。城市中的居所，不可能出现有如沈周画面所展示的山水之境，可知沈周是借用了元末以来流行于吴地的书斋山水传统来表现一位官员的居所。而将杨一清描绘成一位聆听山水之音的隐士形象，则更体现了沈周经营画面的独到之处。除"邃庵"外，杨一清还别号"石淙"。此号源自杨一清故乡一景[48]，后来杨一清还营建了"石淙精舍"[49]。"石淙"，本意指的是水流流经石块时发出的声响，杨一清的门生李梦阳在《石淙精舍记》中作了如下解释："螳螂之川，自昆明池来者，奔流千里，其地崩湍激石，两崖菰苇交合，水汩汩循其间，泠然金石之音，故曰石淙。"[50]沈周分别阐释了杨一清两个别号的含义，并将之融合在一个画面中。《邃庵图》并非李东阳《邃庵解》一文的简单图解。沈周在画意上的用心，是完全可以被受画人杨一清以及观画者李东阳、吴宽、李梦阳等人感知到的。

　　与陶成相似，杜堇亦长期居留于北京。[51]《明画录》载其"成化中举进士不第"[52]，这一点也与陶成仿佛。同样是凭借绘画技艺，杜堇得以游于官宦之门。弘治二年（1489），吴宽在家中邀请翰林诸公赏菊，命杜堇绘制《冬日赏菊图》。[53]杜

---

[48]　"杨公一清，字应宁，号邃庵，先世云南安宁州，州有石淙渡。公凡撰述题识，皆以石淙系之，故时人称为石淙先生。"见（明）谢纯：《特进光禄大夫左柱国少师兼太子太师吏部尚书华盖殿大学士赠太保谥文襄杨公一清行状》，（明）焦竑编撰：《国朝献征录》，广陵书社，2013年，第521页。

[49]　"而公亦自安宁石淙渡徙镇江，于是筑精舍丁卯桥，名曰石淙精舍。"见（明）李梦阳：《石淙精舍记》，《空同集》卷四十九，《景印文渊阁四库全书》第1262册，第452页。

[50]　（明）李梦阳：《空同集》卷四十九，《景印文渊阁四库全书》第1262册，第452—453页。

[51]　弘治初年，杜堇与时在户部任职的邵宝经常会面。弘治四年（1491），文林自京师南还，杜堇有诗画赠别。弘治十二年（1499），唐寅上京会试，有诗作赠予杜堇。参见王丽娟：《杜堇活动系年及生卒略考》，《美术学报》2012年第4期。

[52]　（清）徐沁：《明画录》卷一，于安澜编：《画史丛书》第3册，上海人民美术出版社，1963年，第15页。

[53]　"弘治二年十月二十八日，翰林诸公会予园居，为赏菊之集。既各有诗，宽以为宜又有图置其首，

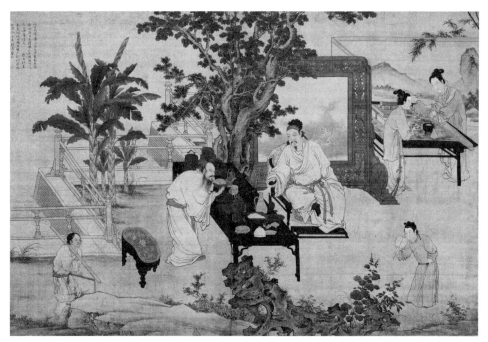

图2.3.7 明 杜堇 《玩古图》轴 绢本设色 纵126.1厘米 横187.0厘米 台北故宫博物院藏

堇还为杨一清画过《耆英图》，后杨一清持请李东阳作跋。[54]李东阳称此图为"巨
轴"，看来尺寸颇大。《冬日赏菊图》与《耆英图》今皆不存，从绘画主题来看，应
都是描绘文官雅集聚会的画作。结合传世杜堇的《玩古图》轴（台北故宫博物院藏，
图2.3.7）、《十八学士图》轴（上海博物馆藏）等，能够推想两作的大致面貌：采用
的当是流行于两宋院体绘画的文人雅集图式，如出自宋徽宗画院的《文会图》轴（台
北故宫博物院藏），以及相应的用笔工细、设色精致画风。沈周也作过文官雅集图，
采用的却非源自院画传统的人物雅集图式，而是从江南隐逸文化中生发出的山水雅
集图式。[55]除长于绘画外，沈周诗文、法书兼擅，作品往往采用诗、书、画一体的形
式，可供欣赏与玩味的层次更为丰富。

　　在文官群体对沈周及其绘画的认知中，"无描写界画之态"[56]、"意到自忘工不

　　　　乃请乡人杜谨写之。"（明）吴宽：《冬日赏菊图记》，《家藏集》卷三十八，《景印文渊阁
　　　　四库全书》第1255册，第324页。

[54]　《遼庵先生以杜古狂愧男所作耆英图巨轴索题长句，予以休致未遂，每一构思，辄太息而止。得
　　　　请后，乘兴为之，率尔而就，还此宿逋，如释重负矣。遼庵其为我和之》，（明）李东阳：《李
　　　　东阳集·续集》，周寅宾、钱振民校点，岳麓书社，2008年，第5—6页。

[55]　详见本书上编第三篇第二节。

[56]　（明）李东阳：《书杨侍郎所藏沈启南画卷》，《李东阳集》，周寅宾、钱振民校点，岳麓书社，

工"[57]，涉及对沈周绘画风格的认识；非"画家者流"[58]、"非画师"[59]，则涉及对沈周身份的认识。不求形似，以及对非职业身份的强调，自苏轼（1037—1101）以来，便是界定文人绘画的两项重要标准。沈周曾发表他对文人绘画发展脉络的见解：

> 南唐时称董北苑独能之，诚士夫家之最。后嗣其法者，惟僧巨然一人而已。迨元氏则有吴仲圭之笔，非直轶其代之人，而追巨然几及之……间睹一二，未尝不感士夫之脉仅若一线属绝也，亦未尝不叹其继之难于今日也……石田生沈周题。[60]（着重号为引者所加）

这一看法可谓上承苏轼，下启董其昌。沈周梳理出一条由董源传至巨然，再由巨然传至吴镇的"士夫画"发展脉络，并视自己为此脉的传承者。他的文官朋友们，也不断地强调他与院体、浙派画家的区别：

> 马家作画才一角，剩水残山气萧索。画苑驰名直至今，输与毫端不浮弱。此幅壮哉谁写真？吴西山水见全身。行春桥上曾遥望，待乐亭中好细论。[61]（着重号为引者所加）

马远是明代院体画家师法的重要对象之一。沈周的绘画并不取法马远，因而在气象面貌上与院体画家们不同。与当时画坛声名最著者，也是浙派的领军人物戴进相比，沈周善诗能书，其诗、书、画一体的作品更胜一筹：

> 石田翁为王府博作此小册，山水、竹木、花果、虫鸟，无乎不具，其亦能矣。近时画家可以及此者，惟钱塘戴文进一人，然文进之能止于画耳，若夫吮墨之余，缀以短

2008 年，第 670 页。

[57] （明）吴宽：《题石田画》，《家藏集》卷十七，《景印文渊阁四库全书》第 1255 册，第 126 页。

[58] （明）李东阳：《书杨侍郎所藏沈启南画卷》，《李东阳集》，周寅宾、钱振民校点，岳麓书社，2008 年，第 670 页。

[59] （明）程敏政：《沈启南画障为张通守题（启南自题楚词一曲）》，《篁墩文集》卷九十一，《景印文渊阁四库全书》第 1253 册，第 733 页。

[60] （清）高士奇：《江村销夏录（江村书画目附）》，邵彦校点，辽宁教育出版社，2000 年，第 62 页。句读与原book略有不同。

[61] （明）吴宽：《为陈玉汝题启南山水大幅》，《家藏集》卷二十八，《景印文渊阁四库全书》第 1255 册，第 217 页。

句, 随物赋形, 各极其趣, 则翁当独步于今日也。[62] ( 着重号为引者所加)

从沈周的绘画渊源、他本人全面的文艺才能尤其是文学素养等多个方面, 说明其相较院体、浙派画家的优势所在。

在早年绘画风格转型的过程中, 沈周曾以吸收浙派绘画特质的方式, 来争取更多接受了主流画风并形成相应欣赏期待的观众[63], 但沈周从不曾迷失, 始终保持自身绘画的特色并不断深入, 为画坛注入新的活力与趣味。借助文官鉴藏群体的肯定与揄扬, 沈周区别于同代画家的绘画面貌与生活方式被广为欣赏。换言之, 其为后世所称扬的文人画家身份得到了普遍认可。

# 三、作为"吴门画家"的沈周

对于李东阳、杨一清等并非出自吴门的文官来说, 沈周的名字与吴门一地紧密相联。首先, 沈周是吴门人氏; 其次, 他画作的题材与内容多源自当地的绘画传统, 甚至直接取材于当地的自然景观, 具有浓郁的地方特色。沈周师法的对象, 也以曾生活在广义的"吴门"地域中的画家及其作品为主。除沈周所追溯的"士夫画"前贤名单中的董源、巨然、吴镇外, 黄公望、倪瓒、王蒙等人的画风与作品也是沈周直接师法的对象。董、巨、"元四家"在吴门及周边地域的影响力及作品留存数量, 高于明王朝的其他地区。不过, 沈周能够接触到的绘画作品及风格并不限于这一传统。[64]在沈周的家藏中, 有如李成、李唐、刘松年、马远等两宋宫廷画家的作品[65], 他还为李东阳摹写过家藏的郭忠恕《雪霁江行图》[66]。除画家本人的艺术趣味外, 沈周对于本地绘画传统的选择, 其诗画作品对本地历史文化和自然景观的赞颂, 是否还有其他因素

---

[62] ( 明 ) 吴宽:《跋沈石田画册》,《家藏集》卷五十二,《景印文渊阁四库全书》第 1255 册, 第 481 页。

[63] 详见本书上编第四篇第三节。

[64] Kathlyn Lannon Liscomb, *Early Ming Painters: Predecessors and Elders of Shen Chou (1427–1509)*, Ph.D.dissertation, The University of Chicago, 1984, pp. 72–89. Kathlyn Liscomb, *Shen Zhou's Collection of Early Ming Paintings and the Origins of the Wu School's Eclectic Revivalism*, Artibus Asiae, Vol. 52, No. 3/ 4(1992), pp. 215–254.

[65] 黄朋:《明代中期苏州地区书画鉴藏家群体研究》, 南京艺术学院 2002 级博士学位论文, 第 15—18 页。

[66] "还君颇觉未忘情, 摹本为予君莫惜。" 见 ( 明 ) 李东阳:《题沈启南所藏郭忠恕雪霁江行图真迹》,《李东阳集》, 周寅宾、钱振民校点, 岳麓书社, 2008 年, 第 161 页。

在发挥作用？将之置于沈周与文官鉴藏群体交往互动的情境中进行观察，或许会有新的发现。

伴随着吴门文官群体在成、弘年间(1465—1505)的崛起，地方意识亦逐渐抬头。据统计，弘治至隆庆年间(1488—1572)，是苏州府方志修纂的高峰期，其间修成的存世方志，占整个明代总量的62.5%。[67]实际上，方志修纂工程的开始时间往往更早。以成书于正德元年(1506)的《姑苏志》为例，其项目的启动可追溯至成化十年(1474)修而未成的《姑苏郡邑志》。[68]作为官修官刻的府志，成化、弘治间的数任苏州知府如丘霁、史简、曹凤、林世远等都先后参与其中。不过，真正推进这一文化工程的修纂者，皆由吴门本地士人组成。[69]

将成化十年、弘治中期与弘治末期《姑苏志》修纂团队核心成员的情况制成简表（表5[70]），可知他们无一不具有功名或仕宦经历。

**表5:《姑苏志》主要修纂者简况**

| 成化年间 | | | |
| --- | --- | --- | --- |
| 姓名 | 科举功名 | 时任官职 | 品级 |
| 刘昌 | 正统十年进士 | 广东左参政 | 从三品 |
| 李应祯 | 景泰四年举人 | 中书舍人 | 从七品 |
| 陈颀 | 景泰元年举人 | 阳武训导 | 未入流 |
| 弘治中期 | | | |
| 姓名 | 科举功名 | 时任官职 | 品级 |
| 吴宽 | 成化八年状元 | 吏部右侍郎 | 正三品 |
| 张习 | 成化五年进士 | 广东按察司佥事 | 正五品 |
| 都穆 | 弘治十二年进士 | 待选 | |

---

[67] 范莉莉：《明代方志书写中的权力关系——以正德〈姑苏志〉的修纂为中心》，《安徽大学学报（哲学社会科学版）》2015年第3期。

[68] 范莉莉：《明代方志书写中的权力关系——以正德〈姑苏志〉的修纂为中心》，《安徽大学学报（哲学社会科学版）》2015年第3期。

[69] "成化间，鄱阳丘侯霁守苏，则有志修述。时则有若刘参政昌、李中舍应祯、陈训导顾各为应聘修纂……弘治中，河南史侯简、曹侯凤又皆继为之，时则有若张金事习、都进士穆，而裁决于吴文定公宽……今广东林侯世远由近侍来守……侯乃延聘文学，得同志者七人相与讨论……独念是志之续，历三十余年，更六七郡守而卒成于侯……"（明）王鏊：《姑苏志》原序，《景印文渊阁四库全书》第493册，第2—3页。

[70] 据《姑苏志》提要及原序制成，见（明）王鏊：《姑苏志》，《景印文渊阁四库全书》第493册，第1—3页。

**表5:《姑苏志》主要修纂者简况（续表）**

| 弘治末期 | | | |
|---|---|---|---|
| 姓名 | 科举功名 | 时任官职 | 品级 |
| 吴宽 | 成化八年状元 | 礼部尚书 | 正二品 |
| 王鏊 | 成化十一年探花 | 吏部右侍郎 | 正三品 |
| 杜启 | 成化二十三年进士 | 福建按察司佥事 | 正五品 |

作为一部官修府志，《姑苏志》一方面体现了由上而下的"掌道方志，以诏观事"的资治意图，另一方面也体现了苏州府士人为地方存史，绍续乡邦文献的地方意识。[71]在这部有关苏州府的大百科全书中，以吴门文官为核心的修纂团队对前代及明前期苏州府的历史、地理、文化、风土、人物等作了详实的记录和整理。

除官修府志、县志外，私人修志也层出不穷。除《姑苏志》外，王鏊还重修了蔡昇的《太湖志》，并更名为《震泽编》。该书记录并整理了太湖流域的五湖、七十二山、东西两洞庭的地理环境、风土人物、文化传统。[72]出生并成长于洞庭东山的王鏊，以太湖之古称"震泽"来命名自己的著述，如《震泽长语》《震泽纪闻》《震泽集》等，其地方意识可见一斑。蔡昇是西洞庭人[73]，王鏊整理本地前贤有关本地风物著述的过程，也是重塑和发扬本地文化传统的过程。

这一目标同样体现在对前贤诗文集的收集和整理上。曾参与修纂《姑苏志》的张习，于成、弘年间（1465—1505）对吴中[74]先贤著述的整理工作为学者所关注。[75]据统计，在成化十三年（1477）至弘治十六年（1503）间，张习陆续编刊、刊刻、抄录、补刻了郑元佑《侨吴集》、高启《槎轩集》、徐贲《北郭集》、张羽

---

[71] "姑苏文献之成，宜非一朝夕也……吾欲考求遗礼，订正古乐，以隆时祀，以表章乡贤，齐整风俗。"见（明）王鏊：《姑苏志》原序，《景印文渊阁四库全书》第493册，第6页。

[72] "《震泽编》八卷（浙江巡抚采进本）。明蔡昇撰，王鏊重修……是书首纪五湖、七十二山、两洞庭，次石泉、古迹，次风俗、人物、土产、赋税……"见（清）永瑢等：《四库全书总目》卷七十六，中华书局，1965年，第658页。

[73] 《（崇祯）吴县志》卷四十七，《天一阁藏明代方志选刊续编》第19册，上海书店，1990年，第88页。

[74] "吴中"可视为广义之"吴门"的同义词。今日文学界惯用"吴中派"一词，讨论明中期苏州府城区及周边地域的诗歌创作活动及诗人。参见黄卓越：《明中期的吴中派文学：地域、传统与新变》，《明中后期文学思想研究》，北京大学出版社，2005年，第86—87页。而美术史界则沿用董其昌的说法，多使用"吴门画派"一词，讨论明中期苏州府城区及周边地域的绘画创作活动及画家。

[75] "张习……喜为古文词，尤喜搜辑郡中遗文故实，一时号为博雅。前辈文集，多所梓行。"见（明）王鏊：《姑苏志》卷五十四，《景印文渊阁四库全书》第493册，第1035页。石守谦：《〈雨余春树〉与明代中期苏州之送别图》，《风格与世变：中国绘画十论》，北京大学出版社，2008年，第251—253页。

《静居集》、王行《半轩集》、杜琼《东原集》等一批元、明吴中先贤的别集共计十三种。[76]此外，张习还整理过《韦苏州集》。[77]韦应物是陕西人，因出任过苏州刺史一职被称为"韦苏州"。可知张习的选择，虽未局限于苏州府人氏，但仍是以与苏州府相关的先贤为标准。

在成、弘年间吴门文官的著述中，频频出现"吾苏""吾吴中"等词：

> 使世之论者谓吾苏也，郡甲天下之郡，学甲天下之学，人才甲天下之人才。[78]（着重号为引者所加）
> 盖今世言医之盛者，必及吾苏。[79]（着重号为引者所加）
> 始吾苏之官于京者，最名多文学之士。[80]（着重号为引者所加）
> 盖吾吴中之医，无虑数百家。[81]（着重号为引者所加）
> 吾吴中宗族甚众……[82]（着重号为引者所加）

对本地文化传统的张扬和身为苏州人士的自豪感，溢于言表。苏州的地理景观也在这种氛围下，被挖掘和赋予了相应的文化意涵，成为值得称颂的对象：

> 杭州擅西湖，烟花弥漫天下无。石湖在吴苑，佳丽亦足雄吾苏。[83]（着重号为引者所加）
> 钱塘山水名天下，四方之人不远千里以一游为快，何况吾苏与之名相亚，地相望。[84]（着重号为引者所加）

---

[76] 史洪权：《张习整理元明别集考》，《中国明代文学学会（筹）第八届年会暨 2011 年明代文学与文化国际学术研讨会论文集（诗文词文论卷·上）》，2011 年，第 365—374 页。

[77] "张习字企翱，嗜刻书……余所见者，如《韦苏州集》……"见傅增湘：《藏园群书题记》，上海古籍出版社，1989 年，第 836 页。

[78] （明）徐有贞：《苏郡儒学兴修记》，（明）钱榖编：《吴都文粹续集》卷三，《景印文渊阁四库全书》第 1385 册，第 72 页。

[79] （明）吴宽：《明故太医院判陈君公尚墓表》，《家藏集》卷七十四，《景印文渊阁四库全书》第 1255 册，第 735 页。

[80] （明）王鏊：《式斋稿序》，《王鏊集》，吴建华点校，上海古籍出版社，2013 年，第 210 页。

[81] （明）吴宽：《赠盛用美序》，《家藏集》卷三十九，《景印文渊阁四库全书》第 1255 册，第 340 页。

[82] （明）王鏊：《保义堂记》，《王鏊集》，吴建华点校，上海古籍出版社，2013 年，第 242 页。

[83] （明）史鉴：《许子厚约游石湖余以事沮诗以谢之》，《西村集》卷二，《景印文渊阁四库全书》第 1259 册，第 727 页。

[84] （明）史鉴：《记临平山一》，《西村集》卷七，《景印文渊阁四库全书》第 1259 册，第 833 页。

　　对地方传统的强调与张扬，及其背后自觉的文化意识，较早地形成并体现在吴门文官中。这一方面反映了明中期文官群体在文化上的主导力，另一方面也与文官群体的文化、政治需求相关。明政府官员的任命，实行严格的地域回避制度。出仕为官，意味着要常年远离家乡。身处异乡，自然更容易使人产生对故土的思念及文化上的认同感。自成化十八年（1482）始，吴宽、李杰、王鏊、陈璚、周庚、徐源等苏州府籍并同在北京为官者数人组成文字会，常常相聚。[85]丁姓画师作于弘治十六年（1503）的《五同会图》卷（故宫博物院藏），描绘的便是五位苏州府籍高级文官在北京的雅集活动。[86]"三三两两坐成行，忘却燕南是异乡"[87]，是王鏊在一次雅集活动中写下的诗句。频繁相聚，除增进同乡间的情谊外，也不免夹杂官场中的提携与科举上的照拂等功利性目的。[88]

　　在中央政府核心部门如吏部、翰林院等的选官上，朝廷为防止因地缘关系出现官员结党营私的情况，故而带有强烈的地域分配色彩。[89]以入选翰林的庶吉士考选来说，就创立了一套分省拣选的办法[90]，甚至曾明令禁止某些地域之人任职某项官职，如："洪武……二十六年令浙江、江西、苏松人毋得任户部。"[91]种种地域差别化对待的举措，反倒强化了地域内人氏对该地域的归属感。在写给甫任吏部尚书一职的陆完的书信中，王鏊说道：

　　　　铨曹自昔所重，入国朝尤重，而南士居之者颇鲜。若吾苏，则自昔无之，而始见于今也，可不谓盛乎……自昔北人得志，每摈乎南；南人得志，亦稍效尤。数年来，遂成南北之党。[92]

　　文官群体出于自身实际利益的考量，凭借地缘关系建立起利益集团，实则难以避免。对地域文化的强调，无形中为团体成员增加了凝聚力。

[85]　"始吾苏之仕于京者有文字会，翰林则今少詹吴学士、海虞李学士及鏊，为三人。其外则有若陈给事玉汝、周御医原己、徐武选仲山。"见（明）王鏊：《送广东参政徐君序》，《王鏊集》，吴建华点校，上海古籍出版社，2013年，第189页。另参见刘俊伟：《王鏊年谱》，浙江大学出版社，2013年，第19—20页。

[86]　杨丽丽：《试析明人〈五同会图〉卷》，《文物》2004年第7期。

[87]　（明）王鏊：《次韵玉汝五老会》，《王鏊集》，吴建华点校，上海古籍出版社，2013年，第88页。

[88]　刘俊伟：《王鏊研究》，浙江大学2011年博士学位论文，第70页。

[89]　潘星辉：《明代文官铨选制度研究》，北京大学出版社，2005年，第23—29页。

[90]　包诗卿：《翰林与明代政治》，上海古籍出版社，2015年，第42—47页。

[91]　（清）张廷玉等：《明史》卷七十二，中华书局，1974年，第1743—1744页。

[92]　（明）王鏊：《与陆冢宰书》，《王鏊集》，吴建华点校，上海古籍出版社，2013年，第511页。

对自身文化传统的强调，或许还与面对来自全国各地的精英同僚所带来的压力有关。以王鏊为例，他的家族世代经商，从他的父亲王琬开始转而业儒，然而在王琬入县学读书之前，也曾做过商人。王鏊有过三年的京师游学时光，这对他后来迅速取得科举上的成功大有助益。[93]相较之下，吴宽则有多次乡试失意的经历，甚至一度试图放弃科举。[94]当吴宽、王鏊进入翰林院后，同僚中不乏如李东阳、程敏政、杨一清这类自幼便有"神童"之誉，钦命入翰林院读书之人。[95]程敏政出身于仕宦之家，其父程信官至兵部尚书。成化二年（1466），他除取得一甲第二名的成绩外，还是同榜三百五十余人中年纪最轻者。[96]李东阳举进士时，年仅十八岁。[97]而吴宽进入翰林院时，已近四十岁了。[98]

在王鏊关于家族的叙述中，对经商之事避重就轻，却格外强调读书的传统。祖父王逵"好学重礼，得朱子小学、'四书'，诵读不去手"，父王琬"彻夜诵读，至咯血不止"。[99]这与《姑苏志》中对近世以来民风转变的强调一脉相承：

> 吴下号为繁盛，四郊无旷土。其俗多奢少俭，有海陆之饶，商贾并凑。精饮馔、鲜衣服、丽栋宇、婚丧嫁娶，下至燕集，务以华缛相高。女工织作、雕镂涂漆，必殚精巧……百余年间，礼义渐摩……今后生晚学，文词动师古昔，而不梏于专经之陋。矜名节，重清议，下至布衣韦带之士，皆能摛章染翰，而闾阎畎亩之民，山歌野唱亦成音节，其俗可谓美矣。[100]

在述及民风得以转变的原因时，格外突出以苏州府文官为代表的地方精英之人格的表率作用：

> 而前辈名德又多以身率先，如吴文恪之廉直、杨晴颜之醇厚、叶文庄之清严、吴文定之渊靖，又皆以文章，前后振动一时。[101]

---

[93] 刘俊伟：《王鏊研究》，浙江大学 2011 年博士学位论文，第 6—12 页。

[94] "公以屡举不利，绝意仕进，不肯复应举。"见（明）王鏊：《资善大夫礼部尚书兼翰林院学士赠太子太保谥文定吴公神道碑》，《王鏊集》，吴建华点校，上海古籍出版社，2013 年，第 309 页。

[95] 参见钱振民：《李东阳年谱》，复旦大学出版社，1995 年，第 19 页、第 23 页、第 28 页。

[96] 刘彭冰：《程敏政年谱》，安徽大学 2003 年硕士学位论文，第 29—30 页。

[97] 钱振民：《李东阳年谱》，复旦大学出版社，1995 年，第 32 页。

[98] 黄约琴：《吴宽年谱》，兰州大学 2014 年硕士学位论文，第 20—21 页。

[99] （明）王鏊：《先世事略》，《王鏊集》，吴建华点校，上海古籍出版社，2013 年，第 335—336 页。

[100] （明）王鏊：《姑苏志》卷十三，《景印文渊阁四库全书》第 493 册，第 287—288 页。

[101] （明）王鏊：《姑苏志》卷十三，《景印文渊阁四库全书》第 493 册，第 288 页。

吴讷，官至南京左副都御史（正三品）；杨翥，官至礼部尚书（正二品）；叶盛，官至吏部左侍郎（正三品）；吴宽，官至礼部尚书（正二品）。四人皆称得上显宦。可以说，以吴门文官为代表的地方精英在整理和重塑本地文化传统的过程中，同时发掘和凸显了自身的价值与意义。

以吴门文官为代表的地方精英发扬本地文化的意识，亦为沈周所共享。成、弘年间参与修纂《姑苏志》的主要成员与沈周皆有深入交往。沈周撰《杜东原先生年谱》[102]，梳理其师杜琼的生平事迹，与张习抄录并整理杜琼《东原集》有异曲同工处。在《临刘珏峦容川色图》的题跋中，沈周通过梳理画史知识和绘画传承脉络来为自身寻求定位[103]，与以吴门文官为代表的地方精英通过整理和重塑本地文化来凸显自身意义的做法可谓如出一辙。

沈周的绘画实践可被视为本地精英重建和发扬吴门文化活动的一部分。沈周从对以"元四家"为代表的元末江南文人画家之图式、笔法等方面的学习，即对本地绘画传统的整理中发展出自身笔墨风格，从而完成了对这一传统的重塑和发展。沈周绘画中常见的水乡风光、地方胜景与徜徉其间的文士，则在文字之外，对吴门地理与人文景观作了视觉化的呈现。因此，其作品受到吴门文官的喜爱，对他们而言，身处异乡，却能于图画中观看到熟悉的家乡画风与景色，无疑是一种莫大的慰藉。[104]况且，在发扬吴门山水胜景方面，图像的力量远大于文字。吴宽曾不止一次指出这一点：

> 吴中多湖山之胜？予数与沈君启南往游其间。尤胜处辄有诗纪之，然不若启南纪之于画之似也。[105]（着重号为引者所加）
>
> 佳哉吴中景，独许沈郎擅。[106]
>
> 此幅壮哉谁写真？吴西山水见全身。[107]

---

[102] 汤志波：《沈周著作考》，《图书馆理论与实践》2012年第8期。

[103] 这也是吴门文化传统的一部分。杜琼就善于调动画史知识为己所用，参见石守谦：《隐居生活中的绘画——十五世纪中期文人画在苏州的出现》，《从风格到画意: 反思中国美术史》，生活·读书·新知三联书店，2015年，第238—240页。

[104] "予去吴中数年矣，山水胜处，虽尝往来于怀，其景象特如梦寐中，不复了了。阅此何异短舆孤棹，穿云涉涧，徜徉终日……几案间一览殆遍，而且免夫登顿之劳，何其乐哉！"见（明）吴宽：《跋沈启南画卷》，《家藏集》卷五十一，《景印文渊阁四库全书》第1255册，第466页。

[105] （明）吴宽：《跋沈启南画卷》，《家藏集》卷五十一，《景印文渊阁四库全书》第1255册，第466页。

[106] （明）吴宽：《为王希曾题启南长荡图》，《家藏集》卷十，《景印文渊阁四库全书》第1255册，第71页。

[107] （明）吴宽：《为陈玉汝题启南山水大幅》，《家藏集》卷二十八，《景印文渊阁四库全书》第1255册，第217页。

沈周以吴门胜景为主题制作的诗画作品在明代非常流行[108]，是其画作中需求量极大的一种。许多不曾去过吴地之人，可以从沈周这类画作中得识吴地，继而产生对吴地的向往。杨一清曾在题跋沈周山水时，表达过想要游览吴地的愿望：

> 我生足迹半南北，长载图书随传驿。吴帆三挂不一游，老大追思空太息。[109]

缘于此，吴门文官乐于向同僚们引荐沈周和他的绘画。除诗画作品生动地体现了吴门的文化传统与人文景观外，作为一位诗书画兼能的文士，沈周的存在本身就是吴门人杰地灵的证明：

> 塞胸中之丘壑，泄指下之江湖。演而为诗，溢而为书。岂特王摩诘之辈，抑亦文与可之徒。[110]

## 四、作为"隐士"的沈周

在王鏊为沈周所作的墓志铭中，以"隐君子"称呼起首，并以其家族的不仕传统对这一形象予以强化：

> 有吴隐君子，沈姓，讳周，启南，字，而世称之唯曰"石田先生"……曾大父良琛……大父孟渊，考恒吉，皆不仕，而以文雅称。[111]

童轩亦极力强调沈周之隐：

> 方今圣天子在位，群贤满朝，而士之慕巢由之节者，不可谓无其人也。然因其言而

---

[108] Ma Jen-Mei. *Shen Chou's Topographical landscape*, Ph.D.dissertation. University of Kansas, 1990. p. 159.

[109] （明）杨一清：《沈石田三吴山水卷》，《石淙诗稿》卷八，《四库全书存目丛书》集部第40册，第445页。

[110] （明）吴宽：《沈启南象赞（台人钟希哲写）》，《家藏集》卷四十七，《景印文渊阁四库全书》第1255册，第434页。

[111] （明）王鏊：《石田先生墓志铭》，《王鏊集》，吴建华点校，上海古籍出版社，2013年，第410页。

知其志者, 予得一人焉。其人为谁? 吴门沈君启南是也。启南世居吴之相城, 自其先大夫茧庵先生以来, 皆抱道隐处不试, 至启南尤号博学多才, 无书不读……[112]

程敏政曾在题跋中表达对沈周的钦佩之情: "尚方有诏征遗才, 白发苍颜能一来。"[113]所指应是成化十六年 (1480) 宪宗下诏征聘[114]之事。沈周几次被荐不起, 被杨一清视为 "有脚不踏长安尘"[115]的隐居避世之举。

再以陶成作对比, 约在成化末年, 陶成计划北行, 临行前持卷请题, 李东阳为书 "北观" 二字于卷首, 程敏政为作序, 吴宽等亦有诗文相赠。程敏政笔下的陶成颇有名士风范[116], 然从身份地位来看, 陶成与应倪岳之请、为天顺甲申同年会绘制雅集图的司训高氏相仿。高氏离京时, 倪岳等人亦有诗文相赠:

> 西蜀高君□, 以湘乡司训谒选来京师, 改任云南郡庠。将行, 适有道君善写真, 有声缙绅间, 予亟延致之, 遂为予写同年诸翰林小像为图, 果能各得其真, 众欲君家写一卷, 而君瓜期之迫, 驾言予迈, 不可留已, 咸恨识君之晚, 别君太速, 无以偿所怀也, 乃各赋诗以谢, 将为后会张本焉。诗且成卷, 属予序之……[117]

言语间对高氏亦颇为敬重, 但从同为倪岳所作《翰林同年会图记》中的记述来看, 高氏充当的实则是画工的角色, 绝不可能如谢环一般将自己的形象放置于《杏园雅集图》中:

> 客有出《杏园雅集图》于座以观者, 众因叹仰三杨二王诸先达之高致……闻

---

[112] (明)童轩:《石田诗稿序》,(明)沈周:《沈周集》, 汤志波点校, 浙江人民美术出版社, 2013 年, 第 1542 页。

[113] (明)程敏政:《沈启南画障为张通守题 (启南自题楚词一曲)》,《篁墩文集》卷九十一,《景印文渊阁四库全书》第 1253 册, 第 733 页。

[114] 陈正宏:《沈周年谱》, 复旦大学出版社, 1993 年, 第 161—162 页。

[115] (明)杨一清:《睢拱贞所藏沈石田山水二图》,《石淙诗稿》卷八,《四库全书存目丛书》集部第 40 册, 第 443 页。

[116] "懋学性疏爽不可拘絷, 虽甚相好者, 得其字什五, 得其诗什三, 得其画什一, 亦卒有不得者。其性然, 非固秘以求售者也……于是西涯学士为作 '北观' 二字于卷首, 予特序之, 而匏庵谕德诸君子继声其后焉。" 见 (明)程敏政:《北观序》,《篁墩文集》卷二十五,《景印文渊阁四库全书》第 1252 册, 第 440 页。程敏政于序文中称吴宽为谕德, 而成化二十三年十一月吴宽由右谕德迁左庶子, 故陶成北行当在成化二十三年十一月前。参见黄约琴:《吴宽年谱》, 兰州大学 2014 年硕士学位论文, 第 64 页。

[117] (明)倪岳:《赠写真高司训序》,《青溪漫稿》卷十七,《景印文渊阁四库全书》第 1251 册, 第 226 页。

滇南高司训雅善绘事，乃于是岁十二月二日，谨治具予家，折束以速。诸君次第毕至，即席请如故事，命高为诸君写小像为图，各赋诗于其后。[118]

回到沈周，他数次拒绝入仕，固然出于个人的主动选择，但为这一行为赋予"隐"及相关的崇高精神内含却与文官鉴藏群体的立场密不可分。对绘画作品所包含的自由及精神性的强调未必符合实际，却有助于形成一种神话，从而帮助画家得到尊重和委托。[119]吴宽、王鏊等吴门文官对沈周隐士、诗人等身份的强调，应包含了为其诗画作品加值的考量。沈周的隐士身份则成为其绘画所具备精神品质的一种保证。收藏和赠送这种具备高尚精神品质的绘画，使得收藏者和获赠者相应地拥有了这项品质。因此，对于文官群体来说，陶成、杜堇乃至戴进、吴伟等人的绘画与沈周绘画的区别不仅在于风格和面貌，也在于画家的身份及其蕴含的精神品质之差异。

沈周绘画整体所反映和宣扬的隐逸理想，对于厌倦宦海起落浮沉的文官，具有莫大的吸引力：

> 白石清泉无处无，世有真乐宁在图。青鞋布袜谁为侣，吾已拂袖归江湖。[120]
> 欲向高台一振衣，恐惊黄叶遍山飞。不如抱膝还高卧，闲倚长空送落晖。[121]

不论外界真实情况如何，沈周笔下的山水永远宁静，于其中徜徉、静坐、闲谈、聚会的文士也总是一副安闲自得的姿态。沈周的绘画为文官们提供了一个犹如桃花源般的存在，一个有别于官场的自在隐居生活的理想图景。对理想隐居生活的向往，有时甚至会转移到对沈周绘画的原型，即对吴门的地景与生活其间的文士，乃至沈周本人的向往上：

> 明年预买三吴棹，同向洞庭寻石田。画中仙翁倘可见，与子细问南华篇。[122]
> 石田……平生心赏怡神交，犹胜相逢不相识。何年却驾五湖舟，共听江声看山色。[123]

---

[118] （明）倪岳：《翰林同年会图记》，《青溪漫稿》卷十六，《景印文渊阁四库全书》第1251册，第204页。

[119] Kathlyn Maurean Liscomb, *Social Status and Art Collecting: The Collections of Shen Zhou and Wang Zhen*, The Art Bulletin, Vol. 78, No. 1(1996), p. 135.

[120] （明）杨一清：《睢拱贞所藏沈石田山水二图》，《石淙诗稿》卷八，《四库全书存目丛书》集部第40册，第443页。

[121] （明）李东阳：《题沈启南画二绝》，《李东阳集》，周寅宾、钱振民校点，岳麓书社，2008年，第919页。

[122] （明）杨一清：《乔希大所藏沈石田山水图卷》，《石淙诗稿》卷九，《四库全书存目丛书》集部第40册，第461页。

[123] 见沈周《沧洲趣图》李东阳题跋。

沈周的隐士身份，既可与他的诗画作品相互印证，对文官群体来说，又具有特别的精神价值。隐且能诗的沈周，有别于"画家者流"的画工，其拒绝出仕的选择和态度，又为他的诗画作品增加了一层可贵的精神品质：

> 石田神交未识面，仰睇高鸿云漠漠。布袍芒屦乌角巾，无乃斯人自写真。[124]
> 石田老翁人品高，平生落笔皆风致……谩夸人以画为珍，岂知画复因人贵。[125]

隐，既是沈周诗画作品的核心主题，也是文官们在宦海沉浮中的心灵寄托，还是他们表明自身不恋权位的重要话语。沈周与文官群体成功建立起一种彼此需要的关系，诗画作品这种物质性存在则承载了这一关系并凝聚之。沈周描绘隐逸生活，表达隐逸思想的诗画作品，以及文官群体对其隐士身份的强调，强化了他在世人眼中的隐士形象。沈周的作品面貌与其个人形象和谐一致，两相映衬，在文官群体频繁的鉴藏活动和揄扬声中，他的绘画与他共同走向不朽。

# 小结

通过沈周的诗画作品，文官群体逐步建立并加深了对沈周本人的认识。文官群体对沈周绘画渊源的推崇，对沈周绘画所凸显的吴门地方趣味的认同，对其绘画所蕴含的隐逸思想的欣赏，出于他们自身对于绘画及相关文化、精神内涵的需求。从沈周为文官制作的绘画来看，他善于从预设观众的视角出发进行反观，使作品面貌、个人形象更加符合文官群体的需求和理想。

沈周作为文人画家、吴门画家领袖、隐士等的画史形象，既出于他本人主动的选择，也是其在与文官鉴藏群体的互动中合力形成的结果。文官鉴藏群体对沈周及其绘画的评价，时至今日仍为学界所延续和肯定。沈周与文官围绕绘画的交往互动所产生的影响，不仅在于沈周本人及其绘画，还包括了绘画史的发展与写作。

---

[124] （明）杨一清：《睦拱贞所藏沈石田山水二图》，《石淙诗稿》卷八，《四库全书存目丛书》集部第 40 册，第 442—443 页。

[125] （明）杨一清：《沈石田山水为南京守备刘公赋》，《石淙诗稿》卷八，《四库全书存目丛书》集部第 40 册，第 444 页。

# 余论

不在科举仕途上用力，保持隐士身份的同时，以自身擅长的诗画作品经营、维护着与仕宦群体的关系，在明中期的吴门地区，这样的生活状态并非沈周独有。沈周在绘画上的老师杜琼，除言传画艺外，大约也身教了用绘画经营生活的方式。"酬客"作为吴门绘画的传统与特色，被沈周自如、充分地应用于他和文官群体的交往互动中。

"隐服还劳郡守遗，私篇或辱尚书和"[1]，从沈周题跋自己六十岁画像时写下的诗句来看，他对于为仕宦所知的隐士生活颇为自得。从杜琼写给友人信件中的自述，可以捕捉到其与仕宦交往的更多细节：

> 予于暇日簪鹿冠，披鹤氅，蹑琴面之鞋，曳百节之杖，循曲溪上。[2]
> 殆夫名公巨卿之过从者，舍驺从于外门，与予握手徒步于苍雪翠雾之中，其横金衣紫又能照耀林园。[3]

从中既能看到一位清高隐者的形象：他身披鹤氅，手曳竹杖，遗世而独立；也能看到一位与权贵交接者的形象：他与名公巨卿诗酒唱和，相谈甚欢。这两种形象同样能够在沈周身上看到。有别于传统隐士对政治的消极态度和对官僚体系的抗拒，对杜琼、沈周这类生活在明中期吴门地区的新型隐士来说，隐居生活和与仕宦交游是可以和谐共存，并行不悖的。[4]

---

[1] （明）沈周：《王理之写六十小像》，《沈周集》，汤志波点校，浙江人民美术出版社，2013年，第918页。

[2] （明）杜琼：《与陈永之书》，《杜东原集》，台北图书馆，1968年，第120页。

[3] （明）杜琼：《与陈永之书》，《杜东原集》，台北图书馆，1968年，第120页。

[4] 黄卓越将吴中地区的隐逸传统概括为"儒隐"与"市隐"，即隐士之行为方式与体制意识形态间非弃绝或对抗的关系。见黄卓越：《明中期的吴中派文学：地域、传统与新变》，《明中后期文学思想研究》，北京大学出版社，2005年，第91—97页。

王鏊在为杜琼诗集作序时，谈及杜琼，云：

> ……所至人望之若绮皓。郡将、县大夫延礼宾致恐后。缙绅之行过吴下者，必造请其庐。[5]（着重号为引者所加）

与为沈周作墓志铭时的描述相似：

> 一时名人皆折节内交。自部使者、郡县大夫，皆见宾礼。播绅东西行过吴，及后学好事者，日造其庐而请焉。[6]（着重号为引者所加）

针对两位同样以文艺才能尤其是画艺闻名的隐士同乡，王鏊的叙述固然不乏"套路"的成分，但正如其所观察并指出的那样，与沈周建立联系和交往的文官，无论人数、官阶，还是交往频率上，都明显高出与杜琼相接者。这亦能从杜、沈二人存世诗文中投赠往来之作所涉官员数量与等级上得到印证。同样凭借诗画作品向在京城任职的官员介绍自身画艺之渊源与价值，杜琼的读者是太医刘溥[7]，沈周的读者是阁臣李东阳。这种差异似乎并不完全取决于杜琼、沈周在经营的努力程度上的不同。沈周主要活动的成化、弘治间，相较杜琼主要活动的宣德至天顺年间，苏州府尤其是以吴门为核心的地区，因科举实力的上升，无论外出为官者，还是在中央政府占据重要职位者，人数都有了明显的提升。故而客观上，沈周比杜琼拥有了更多与其他地区文官尤其是中央高级文官建立交往的机会。

沈周抓住了这一机会。从沈周为文官制作的诗画作品来看，他很好地把握住了文官们的情感需求与现实需求，有效地选取主题，并成功地运用形式语言来满足之。

外出为官，意味着常年远离家乡，文官们极易产生游子思乡的情感。怀念故乡与亲人，是文官诗文中的常见主题。思乡与思亲，是文官真实的情感需求。同时，表达这一情感，也是在向外界展示自身的孝与德。具备足以匹配相应官位的德行，这对文官的声名及仕途发展来说，具有积极的现实意义。沈周在如《东庄图》《庐墓图》这类以受画人故园、祖先坟茔等为题的绘画中，安排、布置了种种细节，以期满足文官

---

[5] （明）王鏊：《东原诗集序》，《王鏊集》，吴建华点校，上海古籍出版社，2013年，第187页。

[6] （明）王鏊：《石田先生墓志铭》，《王鏊集》，吴建华点校，上海古籍出版社，2013年，第410页。句读与原书略有不同。

[7] 杜琼以诗画投赠刘溥的举动，参见石守谦：《隐居生活中的绘画——十五世纪中期文人画在苏州的出现》，《从风格到画意：反思中国美术史》，生活·读书·新知三联书店，2015年，第238—240页。

群体对图像的需求，引发其题咏品评的愿望，从而在图像与文字两方面，宣扬作为受画人的文官之德行。作为观众的文官群体，其品味与文化渗透进了相关绘画的制作过程，不但对画面图式、风格的选择及细节布置等方面产生了影响，更以观看题咏的方式，参与到画面意涵的构建中来。

隐逸，看似与寻求仕途发展的文官群体不相兼容，但实则往往寄托了于宦海沉浮中寻求心灵之平静的期冀。在言语间表达对隐的向往，对于文官来说，既是仕途不顺时源自内心的真情实感，也是仕途通达时不恋权位的体现。描绘隐逸生活，表达隐逸情怀的山水画，正是沈周擅长的绘画类型。《盆菊幽赏图》与《沧洲趣图》描绘文官的休闲生活并凸显其林泉之心。沈周在布置画面时，采用具有地方特色的绘画传统，展现出相关图式、风格独有的趣味，更于细节处稍作调整，使之更加契合文官的心境，从而赢得了文官群体的认同与回应。通过画作，沈周完成了与傅瀚、李东阳等人未曾谋面的交往酬答，文官们亦得以感知吴门绘画有异于院体、浙派绘画的闲适情趣与审美趣味，进而产生结识沈周本人与深入了解吴门地域文化的愿望。

将沈周早期绘画风格转型与晚年以"观物"思想重塑法常画风，置入其与文官鉴藏群体交往互动的脉络中进行观察，可探析除画家个人兴趣外，源自外部的动力。沈周在熟练掌握如王蒙等本地前贤的画风后，仍要展开从"细沈"到"粗沈"的画风转型。这与其试图在葆有自身绘画语言特色的同时，吸收在当时接受度更高的浙派画风特质，以期达到具有相似感染力的画面效果，来争取更广泛地域的观众有关。观物思想在宋、明之间经历了从强调客观到强调主体心灵作用的转向，这一转向受到明中期文官群体的关注与发扬。受此影响，同样是追求对"生意"的表达，沈周纯用水墨而不执着于物象表面形似的做法与早期蔬果画的刻画精微形成鲜明对比。他更从这一理念出发去理解法常画风并模仿之，从而与岳正、陈献章、庄昶等明中期士人的蔬果花卉绘画实践在内在思想和趣味上相契。

由于文官群体的喜爱和收藏，沈周绘画在文官的生活空间和文化空间中都占有一席之地。无论是在寿辰、添丁、迁居、赴任等特殊时刻的聚会活动中，还是非正式社交场合的居家消闲或差旅途中，都可以见到沈周绘画的身影。得益于此，沈周绘画的需求量和流动性大增，沈周善画之名在生前便已远播四方。

沈周注重个人形象的营造，并努力在有效利用前代绘画资源的基础上，发展出一种符合个人形象的绘画风格。这一过程，与他和文官鉴藏群体的互动过程同步。对自身诗人、隐士等身份的强调，或可视为他面对文官群体的策略。沈周成功地使自身的诗画风格与个人形象互相衬托，互为补充。其具有地方特色，表达隐逸趣味的绘画从而在文官眼中具有独特的文化和精神价值。他本人的隐士身份强化了这一价值，诗画

作品又反过来印证了他隐士的身份。借助文官鉴藏群体的肯定和揄扬，沈周以一位在绘画风格和身份上皆与画工相区别且诗画兼能的吴门隐士形象而广为人知。

围绕沈周的诗画作品，文官们与沈周建立起一种彼此需要、密切互动的关系。这种关系除对沈周绘画及沈周本人有影响外，还影响到绘画史的发展与写作。沈周作为文人画家、吴门画家领袖、隐士等的画史形象，既出于他本人的选择，也是其在与文官鉴藏群体的互动中合力而成的结果。15世纪下半叶，在这一被视为吴门绘画兴起、文人画走向繁荣的关键时刻里，除沈周本人的努力外，文官鉴藏群体的助力和推动也是不可忽视的力量。今日学界对于沈周及其绘画的理解，对于沈周画史地位的认定，很大程度上便继承自与沈周有诗画交往的文官群体的认识和构建。

借助文官鉴藏群体的力量，沈周在将绘画活动、生活方式、个人形象一并作为艺术实践来经营方面，相较前辈杜琼，取得了更大的成功。对于晚辈来说，如何通过经营文艺才能，在官僚体系外取得成功，沈周为他们树立了一个十分奏效，同样也是难以超越的例子。沈周对于后世吴门画家如文徵明、唐寅等人的影响，并不仅仅在于绘画风格和绘画题材等方面——正如对比他们的作品能够看到的那样——文、唐二人皆有鲜明突出的个人风格。他们从沈周处继承的精神遗产，或许更加值得关注。尤其在他们分别经历了仕途、科举的挫折后，或许会对沈周的生活、经营方式更加认同和钦佩。外部环境会发生变化，顺势而为，发展出与个人性格、个人形象相一致的绘画风格，面对不同人群时采取不同的策略，是沈周除画艺本身外，对于吴门后学的又一启示所在。

沈周对本地绘画传统的继承与发扬，与吴门文官群体的崛起及这一群体对包含风土人情、生活方式、文艺活动等在内的吴门文化的发掘、整合与宣扬相互激荡并形成合力，更相较诗歌创作等其他文艺活动，引发该创作领域内部的变革，引领一时之风潮。明中期以来，吴门的山水风情、艺术作品、生活方式等日渐成为南北士人向往的对象，原本只为本地士人欣赏的地方趣味，亦为南北各地所欣赏和追捧。而这一过程的起点，归之于沈周绘画的"走出去"，似不为过。从这个角度来说，沈周及其诗画活动在吴门文化发展史上的位置与意义，值得进一步讨论。

# 附录：沈周与文官交往年谱<sup>[1]</sup>

**正统三年戊午（1438） 12岁**

得识长洲县丞邵昕。

见《沈周年谱》"正统三年"谱。

**景泰五年甲戌（1454） 28岁**

苏州知府汪浒欲以贤良举之，沈周不应。

见《沈周年谱》"景泰五年"谱。

**景泰六年乙亥（1455） 29岁**

充粮长之职。

见《沈周年谱》"景泰六年"谱。

**天顺元年丁丑（1457） 31岁**

闻徐有贞被放金齿，赋诗送之。

见《沈周年谱》"天顺元年"谱。

闻夏昶致仕归，赋诗寄赠之。

见《沈周年谱》"天顺元年"谱。

**天顺二年戊寅（1458） 32岁**

赋诗咏刘珏自京奔母丧回相城事。

见《沈周年谱》"天顺二年"谱。

---

[1] 本年谱参考了陈正宏《沈周年谱》（复旦大学出版社，1993年）及汤志波点校《沈周集》（浙江人民美术出版社，2013年）中对部分沈周诗作年份归属的判断。下文所引两书处，均出自上述版本。

赋诗赞刘瀚却金之举。赋诗送刘瀚还京。

见《沈周年谱》"天顺二年"谱。《石田稿》（稿本）有《送刘约之还京》诗，一并系于此。

### 天顺四年庚辰（1460） 34岁

赋诗送邵昕赴任休宁知县。

见《沈周年谱》"天顺四年"谱。

赋诗送陈震赴任济阳县学学官。

见《沈周年谱》"天顺四年"谱。

### 天顺五年辛巳（1461） 35岁

闻徐有贞由金齿被召还，赋诗。

见《沈周年谱》"天顺五年"谱。

赋诗送刘昌赴任河南按察司副使。刘昌等赠诗，沈周和之。

见《沈周年谱》"天顺五年"谱。《石田稿》（稿本）有《和李民部叔玉刘宪副钦谟见赠之韵》诗，一并系于此。

赋诗送刘珏赴任山西按察司佥事，后题跋刘珏画作。

见《沈周年谱》"天顺五年"谱。《石田稿》（稿本）有《次韵题刘完庵画》《题刘完庵所遗福公天影阁山水》诗，一并系于此。

为陈镒之弟陈有成作《梅轩》诗并图。

《石田稿》（稿本）有《梅轩为侍御陈有成赋》诗。此诗位于《分题送刘宪副钦谟提学河南》诗后数首，姑系于本年。据王世贞《弇州山人题跋》卷八："……所书《梅轩记》，为陈有成作。有成，故太保僖敏公镒弟也……"及《明史》卷一百五十九："陈镒，字有戒，吴县人……赠太保，谥僖敏……"可知陈有成为陈镒之弟。梅轩应为陈有成书斋名或别号，联系沈周善作书斋山水与别号图（参见本书下编第一篇第三节），或当有画一并相赠。

### 天顺七年癸未（1463） 37岁

吴宽来访。

见《沈周年谱》"天顺七年"谱。

### 成化元年乙酉（1465） 39岁

赋诗送童轩谪任寿昌知县。赋诗题跋童轩所藏竹卷。

见《沈周年谱》"成化元年"谱。《石田稿》（稿本）有《题童黄门竹卷时有出宰之命》诗，一

并系于此。

为陈鉴作《佳城十景图》并诗。后陈鉴服阙还京,沈周赋诗送之。

《石田稿》(稿本)有《佳城十景为陈内翰缉熙作》《送陈方庵太史服阙之京》诗。据吴宽《家藏集》卷六十一《前朝列大夫国子祭酒陈公墓志铭》:"……公讳鉴,字缉熙……天顺……六年主顺天府乡试,丁母太孺人沈氏忧,服除迁侍读……"可知陈鉴约于天顺七年至成化元年间回乡丁忧,姑将此事系于本年。联系沈周善作茔域山水(参见本书下编第一篇第三节),或当有画一并相赠。

## 成化二年丙戌(1466) 40岁

赋诗送马愈赴任南京刑部主事。

《石田稿》(稿本)有《送马抑之任南都刑部主事》诗。此诗位于《寿武功伯徐先生十首》诗前数首,姑系于本年。

《(万历)嘉定县志》卷十:"马愈,字抑之,轼之子。由钦天监籍中顺天乡试,任南京刑部主事。"

与杜琼、刘珏同作诗画贺徐有贞六十寿。后徐有贞约登山未果,沈周赋诗寄之,兼柬祝颢、刘珏等。

见《沈周年谱》"成化二年"谱。《石田稿》(稿本)有《天全公书约登山不果寄此兼柬祝侗轩刘完庵钱未斋避庵昆玉》诗,一并系于此。

文林来访。

见《沈周年谱》"成化二年"谱。

与童轩有诗唱和。

童轩《清风亭稿》卷六有《次韵沈石田见赠之作》诗,后有《丙戌上巳日》诗,姑系于本年。

## 成化三年丁亥(1467) 41岁

徐有贞、刘珏来访。沈周作《有竹居图》,徐有贞、刘珏赋诗题跋之。

见《沈周年谱》"成化三年"谱。

## 成化四年戊子(1468) 42岁

赋诗送陈璚赴京会试。

见《沈周年谱》"成化四年"谱。

## 成化五年己丑(1469) 43岁

与祝颢、徐有贞等同贺刘珏六十寿。

见《沈周年谱》"成化五年"谱。

与刘珏、祝颢、陈述等相聚于魏昌园居，作《魏园雅集图》。

见《沈周年谱》"成化五年"谱。

## 成化六年庚寅（1470） 44岁

赋诗送陈震赴任宁德教谕。赋诗题跋陈震所藏《竹》卷。

见《沈周年谱》"成化六年"谱。《石田稿》（稿本）有《题陈启东竹卷》诗，一并系于此。

曾绘《崇山修竹图》赠马愈。至本年，此图归刘珏之弟刘竑。

见《沈周年谱》"成化六年"谱。

《（嘉靖）常熟县志》卷三："刘竑，字以规。缙云知县，廉明有为……"

六月五日刘珏来访，为沈周作诗画。四日后，刘珏以同诗为僧人天泉题跋沈周画作。后沈周赋诗题跋刘珏画作。

见《沈周年谱》"成化六年"谱。

《石田稿》（稿本）有《题刘完庵山水》《题刘完庵松石》诗，一并系于此。

为弟沈召作《桃花书屋图》，徐有贞等题诗其上。

见《沈周年谱》"成化六年"谱。

陪徐有贞登临山水、游览寺院，复祭拜刘溥墓，途中二人有诗唱和。

《石田稿》（稿本）有《和天全公秋日山泾诗韵》《陪天全公宿蔚山次马抑之韵》《陪天全公登秦余杭山游源隐精舍，天全有作，辄复次韵》《复陪天全游觉海庵次韵》《复陪天全奠刘草窗墓次韵》诗。数诗分别位于《和吴元博对雪二十韵（成化庚寅）》诗前后，姑一并系于本年。

赋诗和吴宽诗韵。赋诗慰吴宽落第及丧子之痛，后与吴宽同宿僧舍。

《石田稿》（稿本）有《和吴原博对雪二十韵（成化庚寅）》诗。另有《闻吴原博既不捷于礼闱，又连失子女，恐其远回有不堪于怀者，先此为慰》《立春日与吴原博宿僧舍》诗，一并系于此。

读童轩《清风稿》，赋诗。童轩有诗怀沈周。

《石田稿》（稿本）有《读童志昂清风稿》诗。此诗位于《感风（庚寅）》后数首，姑系本年。

《清风亭稿》卷六有《滇城早秋有怀沈启南》诗。此诗位于《庚寅三月予按思州等郡，因过清浪，辱参将吴公相留款，叙诗以酬之》诗后数首，姑系于本年。

府学学官黎郡博索画，沈周为作诗画。

《石田稿》（稿本）有《和黎郡博索画诗韵》诗。此诗位于《感风（庚寅）》后数首，姑系于本年。另据《石田稿》（稿本）中《柬黎郡博大量》诗，可知此人字大量。其生平事迹待考。

为周民表作《仙桂堂》诗并图。

《石田稿》（稿本）有《仙桂堂为周民表进士赋》诗。此诗位于《感风（庚寅）》后数首，姑系于本年。仙桂堂或为周氏书斋名，联系沈周善作书斋山水与别号图（参见本书下编第一篇第三节），或

当有画一并相赠。

周民表生平事迹待考。

赋诗送阎铎谪任衢州知府。

《石田稿》（稿本）有《送阎府尹文振出守三衢》诗。据孙承泽《春明梦余录》卷四："成化六年，府尹阎铎以岁饥坐视民患不能赈济，降衢州府知府……"故系于本年。

《（天启）衢州府志》卷四："阎铎，字文振，兴平人，进士，顺天府尹左迁……河南参政……"

### 成化七年辛卯（1471） 45岁

二月，与刘珏、史鉴、沈召同游杭州。途中刘珏为沈召作诗画，沈周、史鉴赋诗题跋刘珏之作。

见《沈周年谱》"成化七年"谱。

赋诗送中书舍人汝讷还朝。

《石田稿》（稿本）有《送汝中舍行敏还朝》诗。此诗位于《观辛卯浙江乡试录寄沈宣明德》前数首，姑系于本年。

《家藏集》卷六十三《明故中顺大夫江西南安府知府汝君墓志铭》："……君讳讷，字行敏，汝氏，苏州吴江人……选入史馆……授中书舍人……"

夏时正移居慈溪，沈周作《蕉图》并诗赠之。

《石田稿》（弘治十六年刻本）卷二有《夏大理季爵移居慈溪题蕉图以寄》诗。据诗中"白发功名已了还"句，可知沈周作诗画时夏时正已致仕。据《明宪宗实录》卷八十八："成化七年二月……辛未……南京大理寺卿夏时正乞致仕，许之……"可知夏时正于本年致仕。

《明史》卷一百五十七："夏时正，字季爵，仁和人。正统十年进士。除刑部主事……天顺初，擢大理寺丞。久之，以便养，迁南京大理少卿。成化五年迁本寺卿……"

### 成化八年壬辰（1472） 46岁

赋诗贺吴宽及第，寄诗吴宽。

见《沈周年谱》"成化八年"谱。《石田稿》（稿本）有《寄吴状元原博（原博旧有咎须之文）》诗，一并系于此。

为陈璘作《姚江十二咏》诗并图。

《石田稿》（稿本）有《姚江十二咏为陈玉汝赋》诗。此组诗位于成化九年所作《春雪歌》前数首，姑系于本年。据《（同治）苏州府志》卷八十六："陈璘，字玉汝，家陈湖……"可知陈璘为姚江陈湖人。推测沈周亦为作图画，详见本书下编第一篇第三节。

赋诗怀文林父子。

《石田稿》（稿本）有《怀文宗儒父子久客徐州》诗。此诗位于成化九年所作《春雪歌》前数首，姑系于本年。

赋诗寄童轩。

《石田稿》（稿本）有《燕歌行和唐高达夫韵寄童太常》诗。此诗位于成化九年所作《春雪歌》前一首，姑系于本年。

## 成化九年癸巳（1473）  47岁

闻文林、桑悦同宿三茅道院，赋诗。

见《沈周年谱》"成化九年"谱。

赋诗题跋陈颀所藏《燕肃画卷》。

《石田稿》（稿本）有《楚江秋晓三首题陈味芝所藏燕龙图画卷》诗。《沈周集》系此诗于本年。

《（正德）姑苏志》卷五十四："陈颀，字永之，长洲人。景泰中以春秋领乡荐，授开封府武阳县学训导……所著有……《味芝集》……"

赋诗和张泰。

《石田稿》（稿本）有《和韵张翰林亨父见寄》诗。《沈周集》系此诗于本年。

《明史》卷二百八十六："张泰，字亨父，太仓人……泰举天顺八年进士，选庶吉士，授检讨，迁修撰……"

作《南川高士图》寄赠吴愈。

见《沈周年谱》"成化九年"谱。

吴宽赋诗为周评事题跋沈周画作。

《家藏集》卷三有《为周评事题沈石田画二首》诗。此诗位于《家藏集》卷四《送文宗儒知永嘉（用唐人方干送王永嘉韵）》前数首，而文林于成化十年知永嘉（见《沈周年谱》"成化十年"谱），姑系此诗于本年。

## 成化十年甲午（1474）  48岁

赋诗送长洲知县余金赴京。

见《沈周年谱》"成化十年"谱。

刘德仪请沈周作诗画赠钱承德。

《石田稿》（稿本）有《刘德仪索诗画送钱进士世恒》诗。《沈周集》系此诗于本年。

《（弘治）常熟县志》卷四："进士……成化十一年谢迁榜……钱承德，除知阜平县，擢监察御史……乡举……成化七年辛卯科……钱承德，字世恒……"

临刘珏《峦容川色图》。题跋刘珏旧作《清白轩图》。

见《沈周年谱》"成化十年"谱。

作诗画贺祝颢七十寿。

见《沈周年谱》"成化十年"谱。《石田稿》（稿本）有《为祝大参题寿图》诗。《沈周集》系此诗于本年。

赋诗送谢缙赴任安仁知县。

见《沈周年谱》"成化十年"谱。

赋诗送张习还朝。

《石田稿》（稿本）有《送张礼部企翱还朝》诗。《沈周集》系此诗于本年。

《（正德）姑苏志》卷五十四："张习，字企翱，吴县人。成化己丑进士。授礼部主事，历员外郎，出为广东提学佥事……"

赋诗赠戴珊。

《石田稿》（稿本）有《骢马联鏕为戴提学侍御赋》诗。《沈周集》系此诗于本年。据《石田稿》（稿本）中《松崖草堂为戴提学赋》诗"山水留余辉，为君照骢马"句，推测二诗受赠者为同一人。据《明史》卷一百八十三："戴珊，字廷珍，浮梁人……珊幼嗜学，天顺末，与刘大夏同举进士。久之，擢御史，督南畿学政。成化十四年迁陕西副使，仍督学政……赠太子太保，谥恭简。"及邵宝《容春堂集》别集卷九《祭松崖戴先生文》："……故资德大夫都察院左都御史赠太子太保谥恭简松崖先生戴公……"可知戴珊号松崖。故二诗应是沈周为戴珊所作。

赋诗送文林赴任永嘉知县。

见《沈周年谱》"成化十年"谱。

赋诗送丘霁赴京述职。

《石田稿》（稿本）有《分得中字送丘侯述职十二韵》诗。《沈周集》系此诗于本年。据《石田先生诗钞》卷五《丘侯休致》诗注："丘霁，字时雍，鄱阳人。成化中守郡，有善政，以流言罢归。"可知此人为丘霁。

## 成化十一年乙未（1475） 49岁

陈颀为沈周题跋家藏《林逋手札二帖》。

见《沈周年谱》"成化十一年"谱。

为陈颀作《虚堂永慕》诗并图。

《石田稿》（稿本）有《虚堂永慕为味芝陈先生赋（乃椿萱也）》诗。《沈周集》系此诗于本年。此诗描写孝子之思，联系沈周善以椿、萱为题作《孝思图》（参见本书下编第二篇第二节），或当有画一并相赠。

丘霁致仕，沈周作诗画送之。

《石田稿》（稿本）有《题画送丘侯休致二首》诗。《沈周集》系此诗于本年。

赋诗送李应祯返京。

见《沈周年谱》"成化十一年"谱。

得童轩书，赋诗。

《石田稿》（稿本）有《得童太常志昂书》诗。《沈周集》系此诗于本年。

赋诗和王鼎。

《石田稿》（稿本）有《和王秋官元勋病中寄王维颙韵》诗。《沈周集》系此诗于本年。

《（乾隆）江南通志》卷一百四十："王鼎，字元勋，常熟人。成化己丑进士，授南刑部主事……"

赋诗为进士沈尚伦题画。

《石田稿》（稿本）有《为沈进士尚伦题画》诗。《沈周集》系此诗于本年。

沈尚伦生平事迹待考。

韩雍来访，赋诗谢之。

《石田稿》（稿本）有《谢韩知庵都宪枉顾》诗。《沈周集》系此诗于本年。

据韩雍《襄毅文集》卷一《知止为乡人陆仲玑题》："我尝戒盛满，深恐近危辱。因之号知庵，恒警知止足。"可知知庵为韩雍别号。

《（正德）姑苏志》卷五十二："韩雍，字永熙，长洲人……登正统壬戌进士，授监察御史……再起为右都御史……"

为张凤骞作《瑞菊》诗并图。赋诗挽张凤骞父。

《石田稿》（稿本）有《瑞菊为张吴县赋》诗。《沈周集》系此诗于本年。此诗后数首为《挽张吴县凤骞乃父爱山翁，翁尝为督邮，为管库宪司，两荐不报竟致政归济南，今就子禄来吴而卒》诗，可知其人为张凤骞。一并系于本年。联系沈周善作花鸟画，或作《瑞菊图》一并相赠。

《（崇祯）吴县志》卷三十一："知县……张凤骞……山东邹平县人，进士，成化十年任，十一年以艰去。"

## 成化十二年丙申（1476） 50岁

约陪吴珵游虎丘未果。后作山水赠吴珵表弟。

见《沈周年谱》"成化十二年"谱。

赋诗题跋吴珵画作。

《石田稿》（稿本）有《题吴元玉所画山水卷》诗。《沈周集》系此诗于本年。

作诗画赠张习。

见《沈周年谱》"成化十二年"谱。

作诗画赠王鼎，赋诗和王鼎。

《石田稿》（稿本）有《和陈允德韵就题所赠王元勋画》《和王元勋所寄武挥使韵二首》诗。《沈周集》系三诗于本年。

中秋陪陈颀游西山，作《秋山图》并诗记之。十一月十六日陪陈颀游奉祠庵。

见《沈周年谱》"成化十二年"谱。《石田稿》（稿本）有《十一月十六日陪味芝陈先生游奉祠庵》诗。《沈周集》系此诗于本年。

闻马愈自南京还乡养病，赋诗。

见《沈周年谱》"成化十二年"谱。

闻陆昶致仕，赋诗。

《石田稿》（稿本）有《和陆大参孟昭休政诗韵二首》诗。《沈周集》系二诗于本年。

《（乾隆）江南通志》卷一百四十："陆昶，字孟昭，常熟人……景泰辛未进士，历福建参政……"

### 成化十三年丁酉（1477） 51岁

与王鼎等泛舟同游并联句。

《石田稿》（稿本）有《泛舟观虞山与王元勋联句，时在席有陆性元、顾一松、陈惟孝、王文彪也》诗。《沈周集》系此诗于本年。

与陈颀同游吴江。

见《沈周年谱》"成化十三年"谱。

陈震来相城吊唁沈周之父。后沈周赋诗送陈震归宁德。

见《沈周年谱》"成化十三年"谱。

为戴珊作《松崖草堂图》并诗。

《石田稿》（稿本）有《松崖草堂为戴提学赋》诗。《沈周集》系此诗于本年。诗中有"山水留余辉，为君照骢马"句，推测沈周为其作《松崖草堂图》。

王鼎来访。

见《沈周年谱》"成化十三年"谱。

吴宽为沈周题跋家藏《高克明溪山雪意图》。

《家藏集》卷五有《高克明溪山雪意图》诗。注云："此图刘金宪得之任太仆，今归沈启南……"此诗位于《宿东禅寺潨公房（戊戌正月十日）》前数首，姑系于本年。

### 成化十四年戊戌（1478） 52岁

宿吴宽宅，作《雨夜止宿图》并诗记之。

见《沈周年谱》"成化十四年"谱。

吴宽来访，为沈周题跋家藏《林逋手札二帖》、自作《积雨小景图》等。沈周与之同观商乙父尊及李成、董源画等。

见《沈周年谱》"成化十四年"谱。

与吴宽同游虞山，途中作诗画。

见《沈周年谱》"成化十四年"谱。据《石田稿》（稿本）中《舣舟山下，因游至道观，登梁昭明读书台，访徐辰翁丹井，复作一首》诗"申纸惊连章，谬图附一轴"句，可知沈周曾于旅途中作画。

赋诗送王鼎还京。

《石田稿》（稿本）有《复用前韵送王元勋还京》诗。《沈周集》系此诗于本年。

吴宽为沈周题跋家藏宋诸贤墨迹。

《清河书画舫》卷五著录沈周所藏宋诸贤墨迹，有吴宽题跋云："宋至靖康祸乱极矣……成化十四年四月望日延陵吴宽谨书。"

得文林书，赋诗。

见《沈周年谱》"成化十四年"谱。

赋诗劝李应祯、文林节哀。

见《沈周年谱》"成化十四年"谱。

作《万壑春云图》并诗送袁道还任，吴宽为作题跋。

见《沈周年谱》"成化十四年"谱。

吴宽赋诗为陈允德题跋沈周《春壑晴云图》。

《家藏集》卷五有《出阊门，与陈味芝诸公送德纯……为陈允德题启南所写春壑晴云图，是日文宗儒谈龙事甚异，故及之》诗。黄约琴《吴宽年谱》（兰州大学2014年硕士学位论文，下文所引皆为此版本）系此诗于本年。

赋诗送张弼出守南安。临别时张弼为沈周作草书。

见《沈周年谱》"成化十四年"谱。《石田稿》（稿本）有《与张东海临别口号，时东海登岸冒雨作草书》诗。《沈周集》系此诗于本年。

吴宽赋诗题跋刘珏为沈周所写画作。

《家藏集》卷五有《题刘金宪廷美写遗启南画》诗。此诗位于《赠张汝弼知南安》后数首，姑系于本年。

为吴宽作《游西山图》。

见《沈周年谱》"成化十四年"谱。

友人持吴宽诗请题，沈周赋诗和之。

《石田稿》（稿本）有《和吴匏庵所题拙画诗韵》诗。《沈周集》系此诗于本年。

赋诗和陈颀。

《石田稿》（稿本）有《和陈味芝寿古景修七十韵》诗。《沈周集》系此诗于本年。

## 成化十五年己亥（1479） 53岁

吴宽、李应祯等来送沈周之父下葬。吴宽、陈颀分别为作墓表与墓志铭。

见《沈周年谱》"成化十五年"谱。

吴宽赋诗为沈周题跋家藏王蒙画作。

《家藏集》卷六有《题王叔明遗沈兰坡画》诗。此诗位于《己亥上元夜有感》诗前一首，姑系于本年。

与吴宽同游瑞云观。

见《沈周年谱》"成化十五年"谱。

与李应祯、吴宽陪程敏政游虎丘，作诗画记之。

见《沈周年谱》"成化十五年"谱。

与陈颀同登牛头峰。

《石田稿》（稿本）有《与陈味芝登牛头峰》诗。《沈周集》系此诗于本年。

作诗画送吴宽服阙还京。

见《沈周年谱》"成化十五年"谱。

赋诗和吴宽。

《石田稿》（稿本）有《和吴太史赠陆允晖诗韵因题其画》诗。《沈周集》系此诗于本年。

赋诗和马愈。

《石田稿》（稿本）有《和马抑之大小干山歌韵》诗。《沈周集》系此诗于本年。

李应祯等来访，沈周作《双松图》并诗。

见《沈周年谱》"成化十五年"谱。

赋诗送袁道之弟还吉水，并致书袁道。

《石田稿》（稿本）有《送袁德瑞还吉水兼简其兄德淳》诗。《沈周集》系此诗于本年。

应史鉴请，作《种杏图》并诗答谢陈颀。

见《沈周年谱》"成化十五年"谱。

闻马愈督责务农，赋诗。

《石田稿》（稿本）有《闻清痴马秋官课农山庄》诗。《沈周集》系此诗于本年。

作《双松图》并诗寄林智。

《石田稿》（稿本）有《（画）双松寄林郡博》诗。《沈周集》系此诗于本年。据《石田稿》（稿本）中《道山高逸图赠勿斋林郡博》诗，及徐溥《谦斋文录》卷三《林勿斋先生墓表》："先生姓

林氏，讳智，字若浚，别号勿斋……世居闽之莆田……授宜兴县训导……擢苏州府教授……"可知诗画受赠人为林智。

与陈秋堂有诗唱和。后陈秋堂满考赴京，作诗画送之。

《石田稿》（稿本）有《陈秋堂寄玩月登楼二作与史西村，因附其所答诗后，以致意焉》《题画与陈秋堂别》《十三日因陈秋堂谕学满考北行，小宴虎丘补登高之游》诗。《沈周集》系三诗于本年。陈秋堂生平事迹待考。

赋诗怀李应祯、陈秋堂。

《石田稿》（稿本）有《夜泊东城外怀李武选陈谕学》诗。《沈周集》系此诗于本年。

闻文贵与王鏊同登莫厘峰，作《莫厘登高图》并诗。

《石田稿》（稿本）有《莫厘登高卷》诗。注云："己亥秋，吴邑文明府天爵访王翰林济之于洞庭，同登莫厘之峰，二公各有记。予不能同游，不知其为胜。兹强作图与诗，聊复尔耳。"

《（崇祯）吴县志》卷三十九："文贵，字天爵，辽东广宁左屯卫人，进士，成化十一年任知县……"

王恕巡抚苏松，数召沈周。

见《沈周年谱》"成化十五年"谱。

## 成化十六年庚子（1480） 54岁

作《虎丘送客图》并诗送徐源归山东。

见《沈周年谱》"成化十六年"谱。

为徐源作《东行纪胜图》十幅，后吴宽题跋之。

《家藏集》卷五十二《题东行纪胜图后》："成化间，仲山官工部，治泉山东，遍历齐鲁之郊。公余得览观古圣贤遗迹，而山水佳处，亦皆有足迹焉。事竣归见沈启南隐君，为谈其胜，启南遂写成十图。其经营位置，仲山之所指授也。"沈周作画时间待考，姑一并系于此。

赋诗挽秦夔之母。

《石田稿》（稿本）有《挽秦廷韶太守母殷夫人》诗。《沈周集》系此诗于本年。

《国朝献征录》卷八十六《江西布政使司右布政使秦公夔墓志铭》："公讳夔，字廷韶……成化壬辰出为武昌知府……乙巳擢福建右参政……"

赋诗怀李应祯。

《石田稿》（稿本）有《宿惠山听松庵有怀李贞庵》诗。《沈周集》系此诗于本年。

闻阎铎升任河南布政使，赋诗寄之。

《石田稿》（稿本）有《闻阎文振升河南方伯》诗。《沈周集》系此诗于本年。

赋诗和王鼎。

《石田稿》（稿本）有《和王秋官元勋寄陈育庵韵》诗。《沈周集》系此诗于本年。

**陈震等来访。后赋诗送陈震赴任。**

见《沈周年谱》"成化十六年"谱。

**李东阳、陆钦为沈周题跋家藏宋诸贤墨迹。**

见《沈周年谱》"成化十六年"谱。

**李杰为沈周题跋家藏宋诸贤墨迹。**

《清河书画舫》卷五著录沈周所藏宋诸贤墨迹，有李东阳、陆钦、李杰等人跋文。李杰跋云："右宋诸贤墨迹七纸……成化庚子七月望日翰林院侍讲海虞李杰谨题。"

《（乾隆）江南通志》卷一百四十："李杰，字世贤，常熟人。成化丙戌进士，入翰林，累官礼部尚书……"

**李东阳为沈周题跋家藏《林逋手札二帖》。**

见《沈周年谱》"成化十六年"谱。

**李东阳为沈周题跋家藏《郭忠恕雪霁江行图》。沈周为李东阳摹制《郭忠恕雪霁江行图》。**

李东阳《怀麓堂集》卷八有《题沈启南所藏郭忠恕雪霁江行图真迹》诗，位于《题沈启南所藏林和靖真迹追和坡韵》前数首，一并系于本年。据"还君颇觉未忘情，摹本为予君莫惜"句，可知沈周为其制作摹本。

**读李应祯为王惟用所作墓志铭，赋诗。**

《石田稿》（稿本）有《读李武选作王惟用志文》诗。《沈周集》系此诗于本年。

## 成化十七年辛丑（1481） 55岁

**读李应祯、吴宽等联句，赋诗。**

见《沈周年谱》"成化十七年"谱。

**与多位文官遍游吴中诸山，作诗画。众文官赋诗题跋之。**

《石田稿》（稿本）有《成化辛丑岁仲春庚子，奉陪节推华公、兵部李公、仪部张公泛舟郭西，遍览吴中诸山……周偈为图，诸公历能赋之，而拙语亦得附丽云》诗。《沈周集》系此诗于本年。

**与李应祯等陪秦夔游虎丘。**

见《沈周年谱》"成化十七年"谱。

**为王恕作《西园八咏图》并诗赋。**

《清河书画舫》卷十二："西园八咏赋为大司马王公作（系以小图）。长洲沈周。粤惟苑囿园池之属关中者……"《石田稿》（稿本）有《西园八咏赋为大司马王公作》，与著录诗赋同。《沈周集》系此组诗于本年。

为林智作《道山高逸图》并诗。

《石田稿》（稿本）有《道山高逸图赠勿斋林郡博》诗。《沈周集》系此诗于本年。

赋诗送文贵赴京应选。

《石田稿》（稿本）有《送文明府天爵应选还京》诗。《沈周集》系此诗于本年。

赋诗怀陈震。

见《沈周年谱》"成化十七年"谱。

为刘瓛作《齐寿堂》诗并图。

《石田稿》（稿本）有《齐寿堂为刘秋官瓛作》诗。《沈周集》系此诗于本年。从内容来看，此诗应为贺刘瓛父母寿所作。沈周善作祝寿图，或当有画一并相赠。

《（嘉靖）山东通志》卷二十九："刘瓛，字廷珍，济南卫人，成化己丑进士，历官刑部郎中……升都御史，巡抚大同、辽东两镇……"

陪程敏政游灵隐精舍。

《石田稿》（稿本）有《陪程谕德先生游灵隐精舍》诗。《沈周集》系此诗于本年。

陈琦来访，有诗唱和。沈周题跋张弼写赠陈琦的诗卷。

见《沈周年谱》"成化十七年"谱。《石田稿》（稿本）有《题张汝弼送陈金宪诗卷》诗。《沈周集》系此诗于本年。

王鏊《震泽集》卷二十八《贵州按察司副使陈公墓志铭》："君讳琦，字粹之……成化丙戌，登进士，授南京大理寺副。历寺正、江西按察佥事、贵州按察副使……"

## 成化十八年壬寅（1482）　56岁

吴珵来访，二人诗酒唱和，沈周作《夜燕图》赠之。

见《沈周年谱》"成化十八年"谱。

赋诗送李应祯服阙返京，并寄书陈璚。

见《沈周年谱》"成化十八年"谱。《石田稿》（稿本）有《玉汝陈给事以予久不报书为嫌，因李武选北上附寄》诗。《沈周集》系此诗于本年。

赋诗送文林服阙赴京。

见《沈周年谱》"成化十八年"谱。

赋诗和杨循吉。

《石田稿》（稿本）有《和杨君谦钓台四首》诗。《沈周集》系四诗于本年。

《（乾隆）江南通志》卷一百六十五："杨循吉，字君谦，吴县人。成化甲辰进士，除礼部主事……"

赋诗寄张弼。

《石田稿》（稿本）有《寄张东海》诗。《沈周集》系此诗于本年。

次王鼎诗韵赋诗。

《石田稿》（稿本）有《立春夜小宴赵氏客楼，鸣玉出西曹送别卷，因次王秋官元勋韵留别鸣玉云》诗。《沈周集》系此诗于本年。

吴宽赋诗为王希曾题跋沈周《长荡图》。

《家藏集》卷十有《为王希曾题启南长荡图》诗。此诗位于《壬寅正旦待班》后数首，姑系于本年。

吴宽赋诗为李杰题跋沈周《雪岭图》。

见《吴宽年谱》"成化十八年"谱。

### 成化十九年癸卯（1483） 57 岁

程敏政赋诗为沈周题跋家藏《郭忠恕雪霁江行图》与王蒙所画小景。

程敏政《篁墩文集》卷七十二有《郭忠恕雪霁江行图为沈启南题》《黄鹤山樵为沈兰坡作小景，兰坡孙启南求题》诗。二诗位于《张廷芳……约游西湖……时成化癸卯三月三日也》诗后数首，姑一并系于本年。

赋诗和陈琦读王恕谏疏。

《石田先生诗钞》卷二有《和陈粹之读司马王公谏王欲括金玉之疏》诗，约作于本年。

赋诗寄陈震。

见《吴宽年谱》"成化十九年"谱。

### 成化二十年甲辰（1484） 58 岁

童轩为沈周诗稿作序。

《石田稿》（弘治十六年刻本）卷首有童轩旧序："……启南……且出其《石田稿》一帙，属予为序……大明成化甲辰夏六月之吉……童轩书于金陵寓舍之清风亭。"

为李鎏作《望阳山图》并诗。

《石田先生诗钞》卷二有《望阳山》诗，序云："成化甲辰岁，闽中李侯来守吾苏……侯退，盘桓山间，人得欧阳在滁之乐。沈周图其所乐者……"

据《明故进阶亚中大夫直隶苏州府知府侗庵李公墓志铭》（见福州市文物考古工作队：《福州市园中明墓清理简报》，《福建文博》2011年第4期）："公讳鎏，字廷美……避兵古田，遂家焉……戊戌，升苏州府同知……甲辰……浃旬升知府……"可知受画人为本年新任苏州知府李鎏。

吴宽赋诗题跋沈周《游虎丘图》。

《家藏集》卷十二有《题启南写游虎丘图》诗。《吴宽年谱》系此诗于本年。

### 成化二十一年乙巳（1485） 59岁

吴瑄邀赏牡丹。

见《沈周年谱》"成化二十一年"谱。

**陈音邀赏牡丹，沈周作《牡丹图》并诗。**

《石田先生诗钞》卷二有《陈太常师召邀赏南轩牡丹》诗，约作于本年。据诗中"为华置像保长在，人间风雨当无伤"句，可知沈周于席间作《牡丹图》。

《明史》卷一百八十四："陈音，字师召，莆田人。天顺末进士。改庶吉士，授编修……久之，迁南京太常少卿……"

**作《松图》并诗贺王恕七十寿。**

《石田先生诗钞》卷二有《画松寿大司马三原王公》诗。注云："三原公以成化二十年甲辰任南京兵部尚书，次年乙巳公年七十。"

**为赵明作《于山书屋图》并诗。**

《石田先生诗钞》卷六有《于山书屋诗并图为赵武选明作，盖其山有寺而赵尝读书于此者也》诗，约作于本年。

赵明生平事迹待考。

**赋诗送王锐赴任陈留知县。**

见《沈周年谱》"成化二十一年"谱。

**为邵宝作《寿萱》诗并图。**

《石田诗选》卷六有《寿萱为邵国贤赋》诗。

据《明史》卷二百八十二："邵宝，字国贤，无锡人……成化二十年举进士，授许州知州……"可知受赠人为邵宝。据"早已登州守"句，沈周此诗当作于成化二十年后，姑系于本年。联系沈周善作花木主题的祝寿图（参见本书下编第二篇第一节），或当有画一并相赠。

**吴宽赋诗题跋沈周画作。**

《家藏集》卷十三有《题启南画》诗。《吴宽年谱》系此诗于本年。

**程敏政赋诗题跋沈周画作。**

《篁墩文集》卷七十六有《为周都尉题沈石田画》《题沈石田悬崖松》诗。联系卷七十五《和韵萧文明给事留别（时成化乙巳二月二十四日）》诗，姑一并系于本年。

### 成化二十二年丙午（1486） 60岁

闻王恕被迫致仕，赋诗。

《石田先生诗钞》卷二有《弃妇辞》诗，作于本年，注云："时王司马致仕。"

**作《咏芝》诗并《谢庭新秀图》贺李东阳生子。**

《石田诗选》卷七有《谢庭新秀咏芝祝西崖先生生子》诗,据诗中"按图他日事"句,推测沈周为作《谢庭新秀图》。

据钱振民《李东阳年谱》(复旦大学出版社,1995年。下文所引皆为此版本),李东阳长子兆先生于成化十一年六月,次子兆同生于成化二十二年六月。成化十一年六月时李东阳与沈周很可能尚未相识(见本书下编第一篇第二节),姑系此事于本年。

**杨一清赋诗题跋沈周山水画作赠予高鉴,赋诗题跋沈周写生画作。**

杨一清《石淙诗稿》卷二有《题沈石田山水赠高铁溪贰守》《沈启南写生》诗。方树梅《杨一清年谱》(生活·读书·新知三联书店,2014年。下文所引皆为此版本)系《石淙诗稿》卷二所录诗于本年。

《(乾隆)信阳州志》卷八:"高鉴,字克明,信阳人。武选司主事……迁镇江同知、夔州知府,致仕……诗书、图画自成一家……人号铁溪先生。"

**程敏政赋诗题跋沈周画作。**

《篁墩文集》卷八十有《题沈石田雪景》诗。此诗位于《送徐大参公肃还河南》诗前二首。《送徐大参公肃还河南》诗末注云:"予自南畿校文北归……成化二十二年岁丙午冬至前三日书。"姑系《题沈石田雪景》诗于本年。

**作《玉洞仙桃》诗并图贺傅瀚寿。**

《石田诗选》卷六有《玉洞仙桃寿傅宫詹曰川》诗。据《明宪宗实录》卷二百七十九:"成化二十二年六月……癸巳升翰林院修撰兼司经局校书傅瀚为左春坊左谕德……"联系李日华《官制备考》卷下:"詹事府……少詹正四品,春坊、庶子俱正五品以下(俱称宫詹)。"沈周诗称傅瀚为"宫詹",故当作于成化二十二年六月后,姑系于本年。联系沈周善作花木主题的祝寿图(参见本书下编第二篇第一节),或当有画一并相赠。

### 成化二十三年丁未(1487) 61岁

**赋诗催促杨循吉为作《石田记》。**

见《沈周年谱》"成化二十三年"谱。

**为林廷选作《仿黄公望富春山居图》。**

故宫博物院藏《仿黄公望富春山居图》卷卷末署款:"成化丁未中秋日长洲沈周识。"卷后有姚绶题跋云:"溪山胜处图歌……吴郡节推樊君舜举得大痴临本,喜甚……成化丁未重九前一日姚绶书。"

《(万历)福州府志》卷三十六:"林廷选,字舜举,长乐人。先姓樊,林复姓也。成化十七年进士,授苏州推官,选监察御史,按广西……"

**李东阳为杨理题跋沈周画作。**

《怀麓堂集》卷四十一《书杨侍郎所藏沈启南画卷》:"亚卿杨公贯之得此卷……"据《(乾隆)江南通志》卷一百四十三:"杨理,字贯之,山阳人……成化丙戌进士,历刑科都给事中,累迁大理少卿……"可知杨侍郎即杨

理。另据《明孝宗实录》卷四："成化二十三年十月……己巳，升大理寺左少卿杨理……为都察院右副都御史。理巡抚河南。"可知该题跋作于成化二十三年十月之前，姑系于本年。

吴宽为大理寺杨姓文官题跋沈周画作。

《家藏集》卷五十一《跋沈启南画卷》："大理杨公……得此卷爱之而以示予……"这位大理杨公，或许就是杨理，姑一并系于此。

罗玘为沈周所绘《贞坚余荫图》作序文，此前程敏政亦有题名。

罗玘《圭峰集》卷二《贞坚余荫诗序》："……篁墩程学士名之……继而姑苏沈石田图之且大书焉。"此序前数序如《诏使祷雨有感诗序》《玉堂斋宿听琴序》等皆作于本年，姑将程敏政题名、沈周作图之事一并系于此。

### 弘治元年戊申（1488） 62岁

赋诗题跋旧为吴宽作《杏花鹦鹉图》。

见《沈周年谱》"弘治元年"谱。

吴宽为陈璚题跋沈周所作赠别图。

见《吴宽年谱》"弘治元年"谱。

闻杨循吉致仕，赋诗。

见《沈周年谱》"弘治元年"谱。

闻程敏政致仕，赋诗。

见《沈周年谱》"弘治元年"谱。

### 弘治二年己酉（1489） 63岁

程敏政归乡途经吴门，拟与沈周会晤未得。程敏政寄简请作诗画，后得沈周诗及书画。

见《沈周年谱》"弘治元年"谱。

《篁墩文集》卷八十三有《简沈石田启南求画》诗，云："乞取生绡图四景，卧游容我醉松醪。"

《篁墩文集》卷五十四《简沈石田》："……延器托请佳制，今四年矣……"

《篁墩文集》卷五十四《答姑苏刘振之简》："……是日并得石田诗及书画……"一并系于此。

吴宽赋诗题赠沈周绘画答谢周月窗。

《家藏集》卷十七有《题石田古松图谢周月窗治陈宜人病》诗。《吴宽年谱》系此诗于本年。

### 弘治三年庚戌（1490） 64岁

吴宽赋诗为屠勋题跋沈周绘画。

《家藏集》卷十八有《为屠大理题石田画》诗。《吴宽年谱》系此诗于本年。据《怀麓堂集》卷十七《送屠大理元勋录刑福建》诗，该屠姓大理寺官员或为屠勋。

《(弘治)嘉兴府志》卷六："屠勋，字元勋，平湖县人。由进士任工部主事……历官大理寺左少卿。"

### 弘治四年辛亥（1491） 65岁

李应祯等观沈周家藏法书。

见《沈周年谱》"弘治四年"谱。

作《支硎冒云图》并诗寄杨循吉。

见《沈周年谱》"弘治四年"谱。

闻李应祯致仕，赋诗。

见《沈周年谱》"弘治四年"谱。

赋诗为郭总兵题跋《长江万里图》。郭总兵请沈周作《古椿绛桃图》，为李都宪祝寿，后李东阳、程敏政等题跋之。

《石田先生诗钞》卷三有《为郭总兵题长江万里图》诗，约作于本年。

《篁墩文集》卷九十三《古椿绛桃图》诗，诗后注云："总戎郭公请石田沈君绘古柏绛桃以寿都宪李公，而学士西涯先生为赋长诗，情景俱尽。秋官分司主事李君复索予言……"沈周作图时间待考，姑一并系于此。

赋诗寄王恕。

《石田先生诗钞》卷七有《奉寄三原王冢宰》诗，约作于本年。

### 弘治五年壬子（1492） 66岁

吴愈升任叙州知府，沈周作诗画送之。

故宫博物院藏沈周《京江送别图》卷，拖尾处有文林题跋《送吴叙州之任序》云："新天子即位……吴君惟谦亦在荐列，弘治辛亥以南京刑部郎中拜叙州守……弘治壬子三月初吉长洲文林书。"另有沈周题诗："云司转阶例不卑……历难作事惟其时。长洲沈周。"《石田先生诗钞》卷三有《吴惟谦任叙州太守》诗，与题诗同。

王鏊主持应天府乡试毕，将还京，沈周作诗画送之。

见《沈周年谱》"弘治五年"谱。

杨循吉题沈周画，称其文章在画之上。

见《沈周年谱》"弘治五年"谱。

陈璚乞画竹，沈周赋诗答之。

《石田先生诗钞》卷七有《和陈玉汝大理乞竹韵》诗，约作于本年。据诗中"壁影萧萧水墨虚"句，可知陈璚所乞为竹画。

**弘治六年癸丑（1493） 67岁**

饯别程敏政还京。沈周请程敏政题跋家藏《林逋手札二帖》并作诗画送之。北上途中，程敏政致书答谢，并催促沈周再为作画。

见《沈周年谱》"弘治六年"谱。《篁墩文集》卷五十五《与沈石田书》："蒙饯以新图，副之杰作……仆以三月四日抵京口，因便附此上谢。所许妙染，既以执笔，当赐玉成，不至中辍也。"可知沈周在饯别时曾为程敏政作画，并许诺将另有佳作奉上。

陆钺凭借与沈周交好，向程敏政求题。

《篁墩文集》卷八十八有《题陆氏子终身之思卷》诗，注云："下塘陆君钺，因予所善沈石田先生，以终身之思求题……"此诗位于《小饮承天寺为沈启南题林和靖二帖，上有谢安抚印记》诗后数首，当作于程敏政北上途中。

闻王恕致仕，赋诗。

见《沈周年谱》"弘治六年"谱。

赋诗寄王恕。

《石田诗选》卷七有《奉寄王冢宰》诗。据夹注中"公退归设讲西园"句，可知此诗作于王恕致仕后，姑一并系于此。

作《玉台山图》并诗寄赠陈献章。

见《沈周年谱》"弘治六年"谱。

**弘治七年甲寅（1494） 68岁**

赋诗为钱承德题画。

《石田先生诗钞》卷三有《题钱世恒御史雪竹》诗，约作于本年。

为钱承德作《虞山先陇图》并诗。

《石田稿》（弘治十六年刻本）卷一有《钱世恒金宪乞写虞山先陇图》诗。沈周作画时间待考，姑系于本年。

程敏政赋诗题咏沈周画作，为张通守题沈周画障。

《篁墩文集》卷九十有《沈石田小景》诗，《篁墩文集》卷九十一有《沈启南画障为张通守题（启南自题楚词一曲）》诗，两诗之间有《甲寅岁八月廿七日，过大监戴公城东清适园亭，漫成一律》诗，姑一并系于本年。

**弘治八年乙卯（1495） 69岁**

文林来访。

见《沈周年谱》"弘治八年"谱。

作《太湖图》寄王鏊，王鏊赋诗记之。

《震泽集》卷三有《沈石田寄太湖图》诗，刘俊伟《王鏊年谱》（浙江大学出版社，2013年。下文所引皆为此版本）系此诗于本年。

为李东阳作《岳麓秋清图》《天柱晴云图》并诗。赋诗和李东阳诗韵。

《石田诗选》卷二有《岳麓秋清为西崖李阁老题》诗，中有"写怀还复事图传"句。《天柱晴云》诗，注云："同前。"推测沈周当作画，诗随画一并寄赠。《石田先生集》有《和西崖阁老止诗诗韵》诗。《石田稿》（弘治十六年刻本）卷二有《和西崖李阁老冬至大贺韵》诗。沈周作诗画时间待考。沈周称李东阳为"阁老"，而李东阳于弘治八年二月入阁（见《李东阳年谱》"弘治八年"谱），姑一并系于本年。

李东阳赋诗题跋沈周画作。

《怀麓堂集》卷二十有《沈启南墨鹅》《沈石田山水》诗。《沈石田山水》诗中有"翠竹碧桐秋气高……知是幽人读楚骚"句，似是对《岳麓秋清图》的回应，姑一并系于本年。《怀麓堂集》卷六十有《题沈启南画二绝》，一并系于此。

李东阳与吴宽寄《大忠祠》诗，沈周赋诗和之。

《石田先生集》有《大忠祠四首答西崖阁老匏庵吏书见寄》诗。沈周称李东阳为阁老、吴宽为吏书。李东阳于弘治八年二月入阁（见《李东阳年谱》"弘治八年"谱），吴宽于弘治八年六月升任吏部右侍郎（见《吴宽年谱》"弘治八年"谱），故此诗应作于弘治八年六月后，姑系于本年。

### 弘治九年丙辰（1496） 70岁

吴宽赋诗为林廷选题跋沈周《仿黄公望富春山居图》。

《家藏集》卷二十有《沈石田追仿黄大痴长卷为林御史舜举题》诗。此诗位于《次韵石田七十自寿》诗前数首，一并系于本年。故宫博物院藏沈周《仿黄公望富春山居图》后有吴宽题诗，与此诗同。

吴宽赋诗题跋沈周《绯桃图》。

《家藏集》卷二十一有《题启南写绯桃图，卷首题石翁乐事四字，桃作六出，有议其误者，予因解之》诗。《吴宽年谱》系此诗于本年。

为杨一清作画并诗。

《石田先生诗钞》卷四有《题画寄杨提学应宁》诗，约作于本年。

### 弘治十年丁巳（1497） 71岁

李杰来访。

见《沈周年谱》"弘治十年"谱。

与吴宽互访。为吴宽临《秋山晴霭图》。吴宽题沈周旧作《过吴江图》。

见《沈周年谱》"弘治十年"谱。

吴宽服除返京，沈周送至京口，作《京口送别图》并诗赠别。

见《沈周年谱》"弘治十年"谱。

返京途中，吴宽题跋沈周所绘《蔬果册》。

故宫博物院藏沈周《辛荑墨菜图》卷有吴宽题诗二首："翠玉晓茏苁，畦间足春雨。咬根莫弄叶，还可作羹煮。""半含成木笔，本号是辛夷。一树石庭下，故园增我思。"与《家藏集》卷二十二《东昌道中偶阅画册，各赋短句》组诗中《菜》《木笔》二首同，该组诗作于本年吴宽返京途中（见《吴宽年谱》"弘治十年"谱）。据薛永年《沈周观物之生蔬果册真伪辨》（《收藏家》1994年第6期），《辛荑墨菜图》原为十开册页中的两开，其余八开已佚。

赋诗寄王恕。

《石田先生诗钞》卷八有《寄三原王冢宰》诗，约作于本年。

程敏政与于明同游黄山，于明作《游黄山图》。后，沈周赋诗题跋之。

《篁墩文集》卷三十五《游黄山卷引》："予往来家山二十年，恒思为黄山之游不果。弘治丁巳子月之三日至郡城，决策往焉……清流作长卷……清流为于明文远……"《石田诗选》卷二有《黄山游卷为篁墩程官詹题》诗。沈周作诗时间待考，姑一并系于本年。

程敏政赋诗题咏沈周画作。

《篁墩文集》卷九十二有《李侯新作秋水亭，可望松萝诸山。客有遗之沈石田画者，正会此意》诗，位于卷九十三《弘治戊午春正月十三日，舟次淳安……兼致谢意》诗前数首，姑系于本年。

## 弘治十一年戊午（1498）　72岁

杨循吉饯文林赴任温州知府，沈周赴席并作诗画送之。

见《沈周年谱》"弘治十一年"谱。

文林寄凤尾蕉，赋诗。

《石田先生诗钞》卷八有《文温州寄凤尾蕉》诗，注云："弘治戊午。"

程敏政服阙还京，途经吴门，赋诗赠沈周。程敏政赠龙尾砚，沈周赋诗谢之。

《篁墩文集》卷九十三有《司马司训延至阊门里刘氏园亭夜酌，席上有作赠石田先生》诗。此诗位于《弘治戊午春正月十三日，舟次淳安……兼致谢意》诗后数首，一并系于本年。《石田诗选》卷七有《谢程篁墩赠龙尾砚》诗。沈周作诗时间待考，姑一并系于此。

读杨守阯与屠滽论事札子，赋诗。

《石田先生诗钞》卷四有《读杨官詹与屠太宰论事札子》诗，约作于本年。

和李东阳诗韵题咏金山。

见《沈周年谱》"弘治十一年"谱。

作《菊》图并诗寿王鏊之父王琬。

《石田诗选》卷六有《写菊寿王学士济之尊翁八十》诗。据《王鏊年谱》，王琬本年八十寿辰。

李东阳为徐溥题跋沈周山水。

钱谦益辑《石田先生事略》，收录有弘治戊午李西涯《题徐文靖公启南山水卷》诗。

《明史》卷一百八十一："徐溥，字时用，宜兴人……加少师兼太子太师，进华盖殿大学士……赠太师，谥文靖。"

### 弘治十二年己未（1499） 73岁

游宜兴张公洞，作诗画。后吴宽、石珤题跋之。拜谒徐溥。访吴俨，观其藏画。

见《沈周年谱》"弘治十二年"谱。《家藏集》卷五十五有《跋沈石田游张公洞诗后》，石珤《熊峰集》卷八有《题沈石田游张公洞诗画》诗，一并系于此。《石田诗选》卷六有《谒谦斋少师》诗。吴俨《吴文肃摘稿》卷一有《闻石田游荆溪，欲观予所藏小画，以诗迎之》《次石田观画韵》诗，一并系于此。

《明史》卷一百九十："石珤，字邦彦，藁城人……成化末年进士。改庶吉士，授检讨……"

《明史》卷一百八十四："吴俨，字克温，宜兴人。成化二十三年进士。改庶吉士，授编修，历侍讲学士，掌南京翰林院……"

### 弘治十三年庚申（1500） 74岁

吴宽为沈周诗稿作序。沈周赋诗谢之。

见《沈周年谱》"弘治十三年"谱。《石田诗选》卷八有《谢吴匏庵序拙稿》诗，一并系于此。

为杨一清作《邃庵图》。

故宫博物院藏《邃庵图》卷卷末署款云："庚申岁八月一日沈周制。"

与杨一清有诗唱和。

《石淙诗稿》卷六有《次沈石田赠可闲韵》诗。《杨一清年谱》系《石淙诗稿》卷六所录诗于本年。

约于本年赋诗咏苏州知府曹凤政绩。

见《沈周年谱》"弘治十三年"谱。

顾清赋诗题跋沈周画作。

顾清《东江家藏集》卷九有《题石田春江钓鱼图》《沈石田画杨君谦僧普泰雪夜谈玄图》诗。二诗位于《庚申斋居和钱世恒金宪》诗后数首，姑一并系于本年。

《明史》卷一百八十四："顾清，字士廉，松江华亭人。弘治五年举乡试第一。明年，成进士，改庶吉士，授编修……"

吴宽、陈琦、张习、王鏊、杨循吉等题跋沈周画作。

《书画题跋记》续卷四："米敷文《大姚村图》石田模本……大姚山水如故……石田翁所仿更得其似……延陵吴宽……书画一致也……弘治庚申蜡月哉生明，如醺老人张习识。敷文画山何可得……郡人陈琦。南宫真迹已同夜壑之舟，所幸石田犹能追写仿佛……王鏊题……庚申十月廿一日观石翁临敷文本偶题。元晖《大姚村图》并诗……南峰山人杨循吉题……"吴宽、陈琦、王鏊题跋皆未署年款，姑一并系于本年。

为计宗道作《虞山雅集图》并诗。

《（乾隆）江南通志》卷三十一："雅集亭，在常熟县治东，县令计宗道偕名流觞咏处，沈周为绘雅集图。"《石田诗选》卷七有《和计常熟惟中虞山雅集》诗。据《粤西文载》卷七十："计宗道，字惟仲，马平人。乡试第一。举弘治己未进士。知常熟县……"可知计宗道本年已为常熟知县，姑将沈周作诗画事系于本年。

### 弘治十四年辛酉（1501） 75岁

作《小轩雨意图》并诗寄赠吴宽。

见《沈周年谱》"弘治十四年"谱。

李东阳赋诗为李杰题跋沈周《石城雪樵图》。

《怀麓堂集》卷五十三《石城雪樵图为李侍郎世贤赋》："石田沈翁好事者，点染吴缣成粉墨。"据梁储《郁洲遗稿》卷七《明故资善大夫礼部尚书致仕赠太子少保石城李公墓志铭》："……先生讳杰，字世贤，以世居常熟石城里，别号石城雪樵……"可知石城雪樵为李杰别号，《石城雪樵图》应是沈周为李杰所作别号图。据《明孝宗实录》卷一百六十五："弘治十三年八月……丁亥……升太常寺少卿兼翰林院侍读学士李杰为南京礼部右侍郎……"李东阳此诗应作于弘治十三年八月后，姑系于本年。

吴宽赋诗为杨起同、钱承德题跋沈周画作。

《家藏集》卷二十六有《为杨起同题沈石田拟谢雪村山水》《为钱世恒题石田雪景》诗。《吴宽年谱》系二诗于本年。

边贡赋诗为杨仲深题跋沈周画作。

边贡《华泉集》卷二有《题石田画二首为杨仲深作》诗。二诗位于《弘治辛酉夏五月省元杜廷陈氏……为补此篇》诗前数首，姑系于本年。

《明史》卷二百八十六："边贡，字廷实，历城人……第弘治九年进士。除太常博士，擢兵科给事中……"

**弘治十五年壬戌（1502） 76岁**

彭礼命人删校并梓行沈周诗稿，沈周为彭礼作《感麟作经图》并诗、《坦洞图》并诗，赋诗题跋彭礼所藏《捷报图》。

见《沈周年谱》"弘治十五年"谱。《石田稿》（弘治十六年刻本）卷一有《彭抚公捷报图》诗，卷三有《坦洞为彭抚公题》诗。二诗创作时间待考，姑一并系于此。"坦洞道人"为彭礼别号，联系沈周善作别号图（参见本书下编第一篇第三节），或一并为彭礼作《坦洞图》。

傅潮持沈周《玉洞桃花图》请吴宽作跋，为其兄傅瀚祝寿。

《家藏集》卷二十七有《傅水部索题石田玉洞桃花图寄寿乃兄宗伯》诗。《吴宽年谱》系此诗于本年。《石田稿》（弘治十六年刻本）卷二有《寿傅宗伯》诗，一并系于此。

《（道光）新喻县志》卷十一："傅潮，字日会，瀚弟。成化十七年进士。累官至工部郎……"

吴宽赋诗为陈璃题跋沈周画作。

《家藏集》卷二十八有《为陈玉汝题启南山水大幅》诗。《吴宽年谱》系此诗于本年。

**弘治十六年癸亥（1503） 77岁**

靳颐为沈周诗稿作跋。

见《沈周年谱》"弘治十六年"谱。

**弘治十七年甲子（1504） 78岁**

李东阳奉诏代祀阙里，归途中赋诗为袁经题跋沈周画作。

《怀麓堂集》卷九十六有《题袁金事石田山水卷》诗。据同卷《纪行杂志》云"弘治甲子四月丁卯陛辞……戊寅过东昌至魏家湾……袁金事经皆来迓"，可知袁金事名"袁经"，此诗作于本年。李东阳奉命往祀之事，见《李东阳年谱》"弘治十七年"谱。

吴宽有书简寄沈周。

见《吴宽年谱》"弘治十七年"谱。

**正德元年丙寅（1506） 80岁**

李东阳为沈周诗稿作跋。

见《沈周年谱》"正德元年"谱。

闻谢迁致仕，赋诗。

《石田先生诗钞》卷八有《闻谢阁老休致过苏遥寄》诗。据《李东阳年谱》，谢迁于本年致仕归乡。

《明史》卷一百八十一："谢迁，字于乔，余姚人。成化十年乡试第一。明年举进士，复第一。授修撰……八年诏同李东阳入内阁参预机务……"

## 正德二年丁卯（1507） 81岁

闻蒋钦因上疏弹劾刘瑾致卒，赋诗挽之。

见《沈周年谱》"正德二年"谱。

约本年秋，屠滽次沈周诗韵作《解嘲》诗相寄。

见本书下编第一篇第二节。

## 正德三年戊辰（1508） 82岁

杨一清赋诗为眭拱贞、南京守备刘公等题跋沈周画作。

《石淙诗稿》卷八有《眭拱贞所藏沈石田山水二图》《沈石田山水为南京守备刘公赋》《沈石田三吴山水卷》诗。《沈石田山水为南京守备刘公赋》中有"始信翁年八十二"句。"翁"指沈周。本年沈周虚岁八十二，三诗一并系于本年。

## 正德四年己巳（1509） 83岁

杨一清赋诗为乔宇题跋沈周画作。

《石淙诗稿》卷九有《乔希大所藏沈石田山水图卷》诗。《杨一清年谱》系《石淙诗稿》卷九所录诗于正德三年至四年，姑系于本年。

《明史》卷一百九十四："乔宇，字希大，山西乐平人……字登成化二十年进士……"

为文远作《宝萱图》。邵宝于六年后题跋之。

《容春堂集》后集卷一《题宝萱图》："……图为正德己巳作于沈石田氏，越六年甲戌文远视予，请题之……"

# 参考书目

## 古籍

《宣和画谱》,于安澜编:《画史丛书》第2册,上海人民美术出版社,1963年。

(宋)邵雍:《邵雍集》,郭彧整理,中华书局,2010年。

(宋)程颢、(宋)程颐:《二程集》,王孝鱼点校,中华书局,1981年。

(宋)舒岳祥:《阆风集》,《景印文渊阁四库全书》第1187册,台北商务印书馆,1986年。

(元)吴澄:《吴文正集》,《景印文渊阁四库全书》第1197册,台北商务印书馆,1986年。

(元)赵孟頫:《赵孟頫文集》,任道斌编校,上海书画出版社,2010年。

(元)庄肃:《画继补遗》,人民美术出版社,2004年。

(元)夏文彦:《图绘宝鉴》,于安澜编:《画史丛书》第2册,上海人民美术出版社,1963年。

(元)谢应芳:《龟巢稿》,《丛书集成续编》第110册,上海书店,1994年。

(明)林弼:《林登州集》,《景印文渊阁四库全书》第1227册,台北商务印书馆,1986年。

(明)王行:《半轩集》,《景印文渊阁四库全书》第1231册,台北商务印书馆,1986年。

(明)杨荣:《文敏集》,《景印文渊阁四库全书》第1240册,台北商务印书馆,1986年。

(明)王直:《抑庵文集》,《景印文渊阁四库全书》第1241册,台北商务印书馆,1986年。

(明)李贤等:《明一统志》,《景印文渊阁四库全书》第472册,台北商务印书馆,1986年。

(明)徐有贞:《武功集》,《景印文渊阁四库全书》第1245册,台北商务印书馆,1986年。

(明)杜琼:《杜东原集》,台北图书馆,1968年。

(明)刘珏:《重刻完庵刘先生诗集》,沈乃文主编:《明别集丛刊》第1辑第42册,黄山书社,2013年。

(明)韩雍:《襄毅文集》,《景印文渊阁四库全书》第1245册,台北商务印书馆,1986年。

(明)岳正撰,李东阳编:《类博稿》,《景印文渊阁四库全书》第1246册,台北商务印书馆,1986年。

(明)张宁:《方洲集》,《景印文渊阁四库全书》第1247册,台北商务印书馆,1986年。

(明)吴与弼:《康斋集》,《景印文渊阁四库全书》第1251册,台北商务印书馆,1986年。

（明）倪岳：《青溪漫稿》，《景印文渊阁四库全书》第1251册，台北商务印书馆，1986年。

（明）沈周：《沈周集》，张修龄、韩星婴点校，上海古籍出版社，2013年。

（明）沈周：《沈周集》，汤志波点校，浙江人民美术出版社，2013年。

（明）陈献章：《陈献章集》，孙通海点校，中华书局，1987年。

（明）史鉴：《西村集》，《景印文渊阁四库全书》第1259册，台北商务印书馆，1986年。

（明）程敏政：《篁墩文集》，《景印文渊阁四库全书》第1253册，台北商务印书馆，1986年。

（明）庄昶：《定山集》，《景印文渊阁四库全书》第1254册，台北商务印书馆，1986年。

（明）吴宽：《家藏集》，《景印文渊阁四库全书》第1255册，台北商务印书馆，1986年。

（明）陆容：《菽园杂记》，佚之点校，中华书局，1985年。

（明）李东阳：《李东阳集》，周寅宾、钱振民校点，岳麓书社，2008年。

（明）杨一清：《石淙诗稿》，《四库全书存目丛书》集部第40册，齐鲁书社，1997年。

（明）谢铎：《谢铎集》，林家骊点校，浙江古籍出版社，2012年。

（明）王鏊：《王鏊集》，吴建华点校，上海古籍出版社，2013年。

（明）王鏊：《姑苏志》，《景印文渊阁四库全书》第493册，台北商务印书馆，1986年。

（明）朱存理集录：《铁网珊瑚校证》，韩进、朱春峰校证，广陵书社，2012年。

（明）都穆撰，（明）陆采辑：《都公谭纂》，《续修四库全书》第1266册，上海古籍出版社，2002年。

（明）邵宝：《容春堂集》，《景印文渊阁四库全书》第1258册，台北商务印书馆，1986年。

（明）石珤：《熊峰集》，《景印文渊阁四库全书》第1259册，台北商务印书馆，1986年。

（明）罗玘：《圭峰集》，《景印文渊阁四库全书》第1259册，台北商务印书馆，1986年。

（明）吴俨：《吴文肃摘稿》，《景印文渊阁四库全书》第1259册，台北商务印书馆，1986年。

（明）顾清：《东江家藏集》，《景印文渊阁四库全书》第1261册，台北商务印书馆，1986年。

（明）李梦阳：《空同集》，《景印文渊阁四库全书》第1262册，台北商务印书馆，1986年。

（明）边贡：《华泉集》，《景印文渊阁四库全书》第1264册，台北商务印书馆，1986年。

（明）俞弁：《山樵暇语》，《四库全书存目丛书》子部第152册，齐鲁书社，1995年。

（明）黄暐：《蓬轩吴记》，王稼句编纂点校：《苏州文献丛钞初编》，古吴轩出版社，2005年。

（明）文徵明：《文徵明集（增订本）》，周道振辑校，上海古籍出版社，2014年。

（明）祝允明：《祝允明集》，薛维源点校，上海古籍出版社，2016年。

（明）黄佐：《翰林记》，《景印文渊阁四库全书》第596册，台北商务印书馆，1986年。

（明）钱穀编：《吴都文粹续集》，《景印文渊阁四库全书》第1385册，台北商务印书馆，1986年。

（明）吴㭎，（明）李庶：《（弘治）重修无锡县志》，弘治七年刻本。

（明）缪希雍：《葬经翼》，《丛书集成初编》第724册，中华书局，1991年。

（明）王穉登：《吴郡丹青志》，于安澜编：《画史丛书》第4册，上海人民美术出版社，1963年。

（明）焦竑编撰：《国朝献征录》，广陵书社，2013年。

（明）申时行等修，（明）赵用贤等纂：《大明会典》，《续修四库全书》第792册，上海古籍出版社，2002年。

（明）董其昌：《画禅室随笔》，叶子卿点校，浙江人民美术出版社，2016年。

（明）何良俊：《四友斋丛说》，中华书局，1959年。

（明）赵琦美：《赵氏铁网珊瑚》，《景印文渊阁四库全书》第815册，台北商务印书馆，1986年。

（明）李日华：《味水轩日记》，叶子卿点校，浙江人民美术出版社，2018年。

（明）李日华：《六研斋笔记》，《景印文渊阁四库全书》第867册，台北商务印书馆，1986年。

（明）李日华：《六研斋二笔》，《景印文渊阁四库全书》第867册，台北商务印书馆，1986年。

（明）李日华：《六研斋三笔》，《景印文渊阁四库全书》第867册，台北商务印书馆，1986年。

（明）张丑：《清河书画舫》，徐德明校点，上海古籍出版社，2011年。

（明）朱谋垔：《续书史会要》，《景印文渊阁四库全书》第814册，台北商务印书馆，1986年。

（明）朱谋垔：《画史会要》，《景印文渊阁四库全书》第816册，台北商务印书馆，1986年。

（明）郁逢庆编：《书画题跋记》，《景印文渊阁四库全书》第816册，台北商务印书馆，1986年。

（明）汪砢玉：《珊瑚网》，《景印文渊阁四库全书》第818册，台北商务印书馆，1986年。

（明）姜绍书：《无声诗史》，于安澜编：《画史丛书》第3册，上海人民美术出版社，1963年。

明史部编辑：《明功臣袭封底簿》，周骏富辑：《明代传记丛刊》第55册，（台北）明文书局，1991年。

《（崇祯）吴县志》，《天一阁藏明代方志选刊续编》第19册，上海书店，1990年。

《明实录》，台北历史语言研究所校印，1962年。

（清）徐沁：《明画录》，于安澜编：《画史丛书》第3册，上海人民美术出版社，1963年。

（清）张廷玉等：《明史》，中华书局，1974年。

（清）卞永誉纂辑：《式古堂书画汇考》，浙江人民美术出版社，2012年。

（清）高士奇：《江村销夏录（江村书画目附）》，邵彦校点，辽宁教育出版社，2000年。

（清）缪曰藻：《寓意录》，《丛书集成续编》第95册，（台北）新文丰出版公司，1989年。

（清）安岐：《墨缘汇观录》，《续修四库全书》第1067册，上海古籍出版社，2002年。

（清）钱载：《箨石斋诗集·箨石斋文集》，丁小明整理，上海古籍出版社，2012年。

（清）吴升：《大观录》，《续修四库全书》第1066册，上海古籍出版社，2002年。

（清）陈焯：《湘管斋寓赏编》，黄宾虹、邓实编：《美术丛书》，凤凰出版社，1997年。

（清）谢旻等监修：《江西通志》，《景印文渊阁四库全书》第516册，台北商务印书馆，1986年。

（清）郝玉麟等监修，（清）谢道承等编纂：《福建通志》，《景印文渊阁四库全书》第529册，台北商务印书馆，1986年。

（清）田文镜、（清）王士俊等监修，（清）孙灏、（清）顾栋高等编纂：《河南通志》，《景印文渊阁四库全书》第536册，台北商务印书馆，1986年。

（清）黄之隽等编纂，（清）赵弘恩监修：《乾隆江南通志》，广陵书社，2010年。

（清）陈其元：《庸闲斋笔记》，《丛书集成三编》第6册，（台北）新文丰出版公司，1997年。

（清）方濬颐：《梦园书画录》，《续修四库全书》第1086册，上海古籍出版社，2002年。

（清）陈田辑撰：《明诗纪事》，上海古籍出版社，1993年。

《明清历科进士题名碑录》，（台北）华文书局股份有限公司，1969年。

傅增湘：《藏园群书题记》，上海古籍出版社，1989年。

## 中文论著

薛永年：《孙隆的两件真迹及其艺术》，《故宫博物院院刊》1981年第1期。

穆益勤：《明代的宫廷绘画》，《文物》1981年第7期。

徐邦达：《古书画伪讹考辨》，江苏古籍出版社，1984年。

林树中：《从新出土沈氏墓志谈沈周的家世与家学》，《东南文化》1985年。

中国古代书画鉴定组编：《中国古代书画图目》第2册，文物出版社，1987年。

王正华：《沈周〈夜坐图〉研究》，台湾大学1989年硕士学位论文。

肖燕翼：《沈周的写意花鸟画》，《故宫博物院院刊》1990年第3期。

单国强：《"吴门画派"名实辨》，《故宫博物院院刊》1990年第3期。

马季戈：《明初画家陈宗渊和他的〈洪崖山房图〉卷》，《文物》1991年第3期。

单国强：《明代宫廷绘画概述》，《故宫博物院院刊》1992年第4期。

故宫博物院编：《吴门画派研究》，紫禁城出版社，1993年。

陈正宏：《沈周年谱》，复旦大学出版社，1993年。

薛永年：《沈周观物之生蔬果册真伪辨》，《收藏家》1994年第6期。

余辉：《吴镇世系与吴镇其人其画——也谈〈义门吴氏谱〉》，《故宫博物院院刊》1995年第4期。

钱振民：《李东阳年谱》，复旦大学出版社，1995年。

阮荣春：《沈周》，吉林美术出版社，1996年。

衣若芬：《一桩历史的公案——"西园雅集"》，《中国文哲研究集刊》1997年3月第10期。

单国强：《沈周的生平和艺术》，单国强编著：《沈周精品集》，人民美术出版社，1997年。

王荣民：《从〈石田稿〉看沈周的交游》，《文献》1999年第2期。

胡平生译注：《孝经译注》，中华书局，1999年。

陈正宏、汪自强：《沈周画壁传说考》，《新美术》2000年第2期。

吴振汉：《明代后期举贡出身文官之仕途》，《明人文集与明代研究》，（台北）乐学书局，2001年。

梁方仲：《明代粮长制度》，上海人民出版社，2001年。

娄玮：《姚绶书画艺术初探》，《故宫博物院院刊》2002年第4期。

陈根民：《沈周与宰执宦僚交游考》，《杭州师范学院学报（社会科学版）》2002年第6期。

吴刚毅：《沈周山水绘画的风格与题材之研究》，中央美术学院2002年博士学位论文。

黄朋：《明代中期苏州地区书画鉴藏家群体研究》，南京艺术学院2002年博士学位论文。

杨丽丽：《试析明人〈五同会图〉卷》，《文物》2004年第7期。

牛建强：《明人黄暐〈蓬轩类纪〉相关问题考释》，《史学月刊》2004年第12期。

黄卓越：《明中期的吴中派文学：地域、传统与新变》，《明中后期文学思想研究》，北京大学出版社，2005年。

潘星辉：《明代文官铨选制度研究》，北京大学出版社，2005年。

郑利华：《李东阳诗学旨义探析——明代成化、弘治之际文学指向转换的一个侧面》，莫莫砺锋编：《谁是诗中疏凿手：中国诗学研讨会论文集》，凤凰出版社，2007年。

许忠陵主编：《吴门绘画》，上海科学技术出版社，商务印书馆（香港），2007年。

赵克生：《明代文官的省亲与展墓》，《东北师大学报（哲学社会科学版）》2008年第2期。

黄小峰：《从官舍到草堂：14世纪"云山图"的含义、用途与变迁》，中央美术学院2008年博士学位论文。

石守谦：《风格与世变：中国绘画十论》，北京大学出版社，2008年。

方志远：《明代国家权力结构及运行机制》，科学出版社，2008年。

徐慧、石芳：《沈周研究述评》，《中国诗歌研究动态》2009年第1期。

董新林：《北宋金元墓葬壁饰所见"二十四孝"故事与高丽〈孝行录〉》，《华夏考古》2009年第2期。

韩进：《〈清河书画舫〉撰著流传考》，《图书情报工作》2009年第7期。

郑嘉励：《南宋的墓前祠堂》，浙江省文物考古研究所编著：《浙江宋墓》，科学出版社，2009年。

苟小泉:《陈白沙哲学研究》,中华书局,2009年。

骆芬美:《明代官员丁忧与夺情之研究》,(新北)花木兰文化出版社,2009年。

徐楠:《认同与曲解——论茶陵派对沈周的评价及相关问题》,《文艺研究》2010年第5期。

徐楠:《明成化至正德间苏州诗人研究》,社会科学文献出版社,2010年。

顾凯:《明代江南园林研究》,东南大学出版社,2010年。

福州市文物考古工作队:《福州市园中明墓清理简报》,《福建文博》2011年第4期。

郭培贵:《明代文官铨选制度的发展特点与启示》,中国社会科学院历史研究所明史研究室编:《明史研究论丛(第九辑)》,紫禁城出版社,2011年。

刘俊伟:《王鏊研究》,浙江大学2011年博士学位论文。

余洋:《苏州记忆——〈观物之生蔬果册〉中的吴中风物》,《中国书画》2012年第2期。

范金民:《明代应天巡抚驻地考》,《江海学刊》2012年第4期。

汤志波:《沈周著作考》,《图书馆理论与实践》2012年第8期。

娄玮:《石田秋色:沈周家族的兴盛与衰落》,(台北)石头出版股份有限公司,2012年。

苏州博物馆编:《石田大穰:吴门画派之沈周》,古吴轩出版社,2012年。

徐小虎:《被遗忘的真迹:吴镇书画重鉴》,广西师范大学出版社,2012年。

汤志波:《沈周诗集编刻考》,程章灿主编:《古典文献研究(第16辑)》,凤凰出版社,2013年。

刘俊伟:《王鏊年谱》,浙江大学出版社,2013年。

黄约琴:《吴宽年谱》,兰州大学2014年硕士学位论文。

赵晶:《明代宫廷画家作品钩沉》,《故宫博物院院刊》2014年第6期。

余洋:《明中期吴门文人花鸟画之新变——以花果杂品图为例》,《中国国家博物馆馆刊》2014年第8期。

方树梅:《年谱三种 杨一清 担当 师范》,生活·读书·新知三联书店,2014年。

王天有:《明代国家机构研究》,故宫出版社,2014年。

陈阶晋等编:《明四大家特展:沈周》,台北故宫博物院,2014年。

徐慧:《沈周官宦之交的多重意涵探析》,《唐都学刊》2015年第3期。

范莉莉:《明代方志书写中的权力关系——以正德〈姑苏志〉的修纂为中心》,《安徽大学学报(哲学社会科学版)》2015年第3期。

海南省文物考古研究所、海口市文物局:《海南省海口市丘濬墓园遗址2007年度考古发掘简报》,《中国国家博物馆馆刊》2015年第10期。

单国强、赵晶:《明代宫廷绘画史》,故宫出版社,2015年。

故宫博物院编:《石渠宝笈特展·典藏篇》,故宫出版社,2015年。

石守谦:《从风格到画意:反思中国美术史》,生活·读书·新知三联书店,2015年。

包诗卿:《翰林与明代政治》,上海古籍出版社,2015年。

尹吉男:《政治还是娱乐:杏园雅集和〈杏园雅集图〉新解》,《故宫博物院院刊》2016年第1期。

王中旭:《唐寅〈风木图〉之年代、功能与创作情境》,《故宫博物院院刊》2016年第1期。

莫阳:《中山王的理想:兆域图铜版研究》,《美术研究》2016年第1期。

王光松:《陈白沙的"坐法""观法"与儒家静坐传统》,《中山大学学报(社会科学版)》2016年第4期。

余洋:《博物君子笔下的〈花果杂品图〉——明中期吴门地区的博洽之风与绘画》,《中国美术》2016年第5期。

吴建华:《〈震泽集〉所记王鏊与沈周交往的诗文及其情感》,《中国书画》2016年第10期。

吴雪杉:《城市与山林:沈周〈东庄图〉及其图像传统》,《中国国家博物馆馆刊》2017年第1期。

石守谦:《山鸣谷应:中国山水画和观众的历史》,(台北)石头出版股份有限公司,2017年。

徐邦达口述,薛永年整理:《徐邦达讲书画鉴定》,上海书画出版社,2020年。

## 外文论著

Richard Edwards, *The Field of Stones: A Study of the Art of Shen Chou(1427–1509)*, Freer Gallery of Art, Oriental Studies No.5, Washington: Smithsonian Institution, 1962.

Ellen Johnston Laing," Real or Ideal: The Problem of the 'Elegant Gathering in the Western Garden' in Chinese Historical and Art Historical Records". *Journal of the American Oriental Society*, Vol. 88, No. 3 (1968). (【美】梁庄爱伦:《理想还是现实——"西园雅集"和〈西园雅集图〉考》,包伟民译,洪再辛校,洪再辛选编:《海外中国画研究文选》,上海人民美术出版社,1992年)

【日】户田祯佑:《牧溪·玉涧》,《水墨美术大系》第3卷,讲谈社,1973年。

James Cahill, *Parting at the Shore: Chinese Painting of the Early and Middle Ming Dynasty, 1368–1580*, New York and Tokyo: Weatherhill, Inc., 1978. (【美】高居翰:《江岸送别:明代初期与中期绘画(1368—1580)》,夏春梅等译,生活·读书·新知三联书店,2009年)

【日】中村茂夫:《沈周—人と艺术》,(东京)文华堂书店,1982年。

【日】中田勇次郎、傅申编集:《欧米收藏中国法书名迹集》第4卷,(东京)中央公论社,1982年。

Wen C. Fong, *Images of the Mind: Selections from the Edward L. Elliott Family and John B. Elliott Collections of Chinese Calligraphy and Painting*, Princeton: Princeton University Press,

1984.（方闻:《心印: 中国书画风格与结构分析研究》, 李维琨译, 上海书画出版社, 2016年）

Kathlyn Lannon Liscomb," Early Ming Painters: Predecessors and Elders of Shen Chou (1427– 1509)", Ph.D.dissertation, The University of Chicago, 1984.

Ma Jen–Mei," Shen Chou's Topographical landscape", Ph.D.dissertation, University of Kansas, 1990.

Kathlyn Liscomb," Shen Zhou's Collection of Early Ming Paintings and the Origins of the Wu School's Eclectic Revivalism". *Artibus Asiae*, Vol. 52, No. 3/ 4(1992).

Kathlyn Liscomb," The Power of Quiet Sitting at Night: Shen Zhou's(1427–1509) Night Vigil", *Monumenta Serica*, Vol. 43 (1995).

Chi–ying Alice Wang," Revisiting Shen Zhou(1427–1509): Poet, Painter, Literatus, Reader", Ph.D.dissertation, Indiana University, 1995.

【日】铃木敬:《中国绘画史·下（明）》, 吉川弘文馆, 1995年。

Kathlyn Maurean Liscomb," Social Status and Art Collecting: The Collections of Shen Zhou and Wang Zhen", *The Art Bulletin*, Vol. 78, No. 1(1996).

Timothy Brook, *The Confusions of Pleasure: Commerce and Culture in Ming China*, Berkeley, Los Angeles, and London: University of California Press, 1998.（【加】卜正民:《纵乐的困惑: 明代的商业与文化》, 方骏、王秀丽、罗天佑译, 广西师范大学出版社, 2016年）

Craig Clunas, *Elegant Debts: The Social Art of Wen Zhengming*, London: Reaktion Books, 2004.（【英】柯律格:《雅债: 文徵明的社交性艺术》, 生活·读书·新知三联书店, 2012年）

Ann Elizabeth Wetherell," Reading Birds: Confucian Imagery in the Bird Paintings of Shen Zhou(1427–1509)", Ph.D.dissertation, University of Oregon, 2006.

Chun–yi Lee," The Immortal Brush: Daoism and the Art of Shen Zhou(1427–1509)", Ph.D.dissertation, Arizona State University, 2009.

Ju Hsi Chou, *Silent Poetry: Chinese Paintings from The Collection of The Cleveland Museum of Art*, Cleveland: The Cleveland Museum of Art; New Haven: Yale University Press, 2015.

# 后记

呈现在读者面前的这本书，是在我博士论文基础上修改而成的，自然会有很多不足，但也算是对自己学习生涯的一个总结和交待。

2016年，我在参加工作数年后重返校园，得以继续追随业师尹吉男教授攻读美术史博士学位。其时，尹老师关于《杏园雅集图》的研究，在国内正式发表并受到学界广泛关注。尹老师通过抽丝剥茧的分析，使隐藏在图像背后的江西文官利益集团从历史烟云中逐渐显露出真容，也使我意识到明代初中期高级文官群体参与绘画活动的热情。若将视野扩展到整个明代，文官这一政治、文化群体是否曾对绘画史的发展和走向产生影响？影响又是如何发生的？

在尹老师的支持和鼓励下，我确定了论文选题，并着手围绕具体作品展开个案研究。2017年上半年，我选修了由郑岩教授和黄小峰教授共同主持的"中国古代美术专题"课程，并在结课汇报中陈述了对沈周《庐墓图》卷的关注。成文即本书上编第二篇。同时，我还选修了由杜娟教授主持的"中国古代书画鉴藏研究"课程。该课程采用讨论课的形式，我选择以北京文官对沈周绘画的鉴藏为题参与讨论。成文即《李东阳对沈周绘画的鉴藏——兼论北京文官与沈周的互动》。该文主体内容，散见于本书下编各篇。

对图像中明确出现了文官形象的沈周《东庄图》册、《盆菊幽赏图》卷、《沧洲趣图》卷等作品的思考开始得更早。2015年秋，故宫博物院推出"石渠宝笈——故宫博物院九十周年特展"；2016年春夏之际，天津博物馆推出"画与书归——明代中期吴门书画特展"；2017年冬，中国美术馆推出"回眸600年——从明四家到当代吴门绘画特展"。我得以数次在展厅观摩上述作品并推进研究。成文即本书上编第一篇、第三篇和第五篇。

在博士论文开题及答辩时，中央美术学院吴雪杉教授、邵彦教授、杜娟教授和故宫博物院曾君研究馆员、北京师范大学西川教授等提出了宝贵意见。沿着博士论文的研究思路，此后我陆续完成了《观物：沈周蔬果画及其对法常画风的重塑》

《从"粗沈"到"细沈": 沈周早期绘画风格转型》两篇的写作, 即本书上编第六篇、第四篇。

本书部分篇目, 已发表于《中国国家博物馆馆刊》《文艺研究》等学术期刊。此次结集出版, 除修订了此前发表中的一些疏漏, 及微调了部分篇目的名称外, 基本保持原貌。除前述诸位师长, 在本书各篇的写作过程中还有幸得到了故宫博物院李湜研究馆员, 中国国家博物馆朱万章研究馆员, 中国艺术研究院金宁主编、王伟副社长的指导和帮助, 在此谨致谢忱。在书稿修订完成之际, 我有幸入职中国国家博物馆。馆刊编辑部良好的学术研究及工作氛围, 主任冯峰研究馆员及编辑部各位同仁的关心与帮助, 使我备感欣慰。此外, 阮晶京等同门之谊, 挚友莫阳等同窗之情, 父亲秦俊敏、母亲马巧枝及先生王中旭等家人的长期付出, 都是本书写作过程中的助力与慰藉。

幸赖上海书画出版社青眼, 本书得以问世。尤其感谢王彬主任和责任编辑苏醒细致耐心的工作, 因本人从事编辑工作十年余, 深知其中辛苦。书中错误皆由本人承担, 恳请读者批评指正。

**图书在版编目（CIP）数据**

　吴趣：沈周绘画与文官鉴藏 / 秦晓磊著. -- 上海：上海
书画出版社，2022.10
　（朵云文库. 书画论丛）
　ISBN 978-7-5479-2885-1

　Ⅰ. ①吴… Ⅱ. ①秦… Ⅲ. ①沈周（1427-1509）–中国
画–绘画研究 Ⅳ. ①J212.052

　中国版本图书馆CIP数据核字（2022）第174071号

# 吴趣：沈周绘画与文官鉴藏

秦晓磊 著

| | |
|---|---|
| 责任编辑 | 苏　醒 |
| 审　读 | 雍　琦 |
| 责任校对 | 郭晓霞 |
| 封面设计 | 袁银昌 |
| 技术编辑 | 包赛明 |

| | |
|---|---|
| 出版发行 | 上海世纪出版集团 上海书画出版社 |
| 地址 | 上海市闵行区号景路159弄A座4楼 |
| 邮政编码 | 201101 |
| 网址 | www.shshuhua.com |
| E-mail | shcpph@163.com |
| 制版 | 上海久段文化发展有限公司 |
| 印刷 | 上海展强印刷有限公司 |
| 经销 | 各地新华书店 |
| 开本 | 787×1092　1/16 |
| 印张 | 16.75 |
| 版次 | 2022年10月第1版　2022年10月第1次印刷 |

| | |
|---|---|
| **书号** | **ISBN 978-7-5479-2885-1** |
| **定价** | **88.00元** |

若有印刷、装订质量问题，请与承印厂联系　电话：021-66366565